L'ART TRADITIONNEL AU QUÉBEC

Couverture

- Maquette:
 MICHEL BÉRARD

Maquette intérieure

- Conception graphique:
 MICHEL BÉRARD

- Sauf mention, les dessins sont d'Huguette Marquis
 et les photographies de Michel Lessard.

DISTRIBUTEURS EXCLUSIFS:

- Pour le Canada
 AGENCE DE DISTRIBUTION POPULAIRE INC.,*
 955, rue Amherst, Montréal H2L 3K4, (514/523-1182)
 * Filiale du groupe Sogides Ltée

- Pour l'Europe (Belgique, France, Portugal, Suisse,
 Yougoslavie et pays de l'Est)
 VANDER S.A. Muntstraat, 10 — 3000 Louvain, Belgique
 tél.: 016/220421 (3 lignes)

- Ventes aux libraires
 PARIS: 4, rue de Fleurus; tél.: 548 40 92
 BRUXELLES: 21, rue Defacqz; tél.: 538 69 73

- Pour tout autre pays
 DÉPARTEMENT INTERNATIONAL HACHETTE
 79, boul. Saint-Germain, Paris 6e, France; tél.: 325.22.11

Michel Lessard
Huguette Marquis

L'ART TRADITIONNEL AU QUÉBEC

Préface de Cyril Simard

LES ÉDITIONS DE L'HOMME *

CANADA: 955, rue Amherst, Montréal 132
EUROPE: 21, rue Defacqz — 1050 Bruxelles, Belgique

* Filiale du groupe Sogides Ltée

 2

LES ÉDITIONS DE L'HOMME LTÉE
TOUS DROITS RÉSERVÉS

Copyright, Ottawa, 1975

Bibliothèque nationale du Québec
Dépôt légal — 1er trimestre 1975

ISBN-0-7759-0437-6

SOMMAIRE

Si c'est un avenir heureux dans l'ensemble,
qui attend l'humanité, alors je prédirais
volontiers qu'il y a de l'avenir dans le vieux
monde pour les Chinois et dans l'île d'Amérique
pour les Canadiens. Quelque soit l'avenir
de l'humanité en Amérique du Nord, je suis
pour ainsi dire sûr que les Canadiens de langue
française, en tout état de cause, seront
encore présents au dénouement de l'aventure.

Arnold Toynbee
Civilisation on Trial, 1947

A notre fils Louis-Frédéric

AVIS AU LECTEUR

Tout chercheur qui se penche sur la culture matérielle québécoise doit nécessairement recourir et aux documents écrits et à l'investigation sur place.

Bien que l'analyse des textes, des relations, des documents d'archives, particulièrement les inventaires après décès et les donations entre vifs, soient un volet important en ethno-histoire, l'enquête sur le terrain demeure capitale pour saisir avec justesse le vécu quotidien de nos ancêtres. En effet, une telle enquête permet d'observer les modes de vie traditionnels qui ont pu survivre ou tout au moins de retrouver les souvenirs qu'on en conserve; elle permet aussi de repérer le matériel encore en usage ou de dénicher le matériel relégué aux oubliettes.

Au cours de nos voyages à travers le Québec, nous avons découvert des collections d'objets anciens abandonnés dans les caves, les greniers ou les dépendances, tandis que d'autres étaient mises en valeur et jalousement gardées par un amateur averti. Du même coup, nous avons pu noter l'existence de traditions orales sur les techniques et les usages anciens de même que sur l'origine de ceux-ci.

Comme l'étude du patrimoine demeure un champ immense d'exploration, comme aussi nous entendons parfaire notre démarche et notre méthode, comme enfin nos musées nationaux et régionaux n'ont pu jusqu'à ce jour réunir des collections significatives ou exhaustives dans l'un ou l'autre des nombreux secteurs de la socio-culture québécoise, nous demandons au public intéressé de collaborer à nos recherches en nous révélant ce qu'il possède ou en nous indiquant les endroits et les personnes ressources susceptibles d'apporter du matériel pour étoffer nos études. Plusieurs collectionneurs ont déjà procédé de cette manière et une bonne part des ouvrages dont profite la collectivité est due à leurs efforts. La présente étude en témoigne abondamment.

Dans les années à venir, assistés de collaborateurs, nous porterons notre attention sur les véhicules, le costume, la technologie, les arts domestiques et l'art populaire. Toute information sur les objets domestiques (verre, céramique, étain, textiles, ustensiles, mobilier), les outils, les jouets, sera grandement appréciée. Tout apport sur l'architecture traditionnelle (maisons, dépendances, moulins, éléments utilitaires de la maison ancienne), s'ajoutera aux connaissances acquises et permettra d'autres publications dans ce domaine.

Pour ce qui est des motifs d'art populaire, si des personnes peuvent nous aider à compléter notre recherche en nous envoyant soit une photographie, soit un dessin d'un motif québécois ancien qui n'apparaît pas dans ce livre, elles peuvent être certaines qu'après analyse, ce nouvel élément sera intégré à la prochaine édition.

Il va sans dire que cette coopération sera ou non soulignée, suivant le désir de l'informateur.

Michel Lessard
C.P. 99,
Saint-Charles,
Bellechasse

REMERCIEMENTS

Cet ouvrage sur l'art populaire des Québécois résulte finalement autant de la collaboration de spécialistes que d'amateurs qui ont contribué, chacun à leur manière, de leur savoir, de leur collection ou de leur temps. Nous voulons donc témoigner notre gratitude à tous ceux qui de près ou de loin ont travaillé avec nous à la réalisation de ce livre.

Nos remerciements s'adressent d'abord à Cyril Simard, administrateur délégué à la Centrale d'artisanat du Québec. Très sensible à la québécité, comme en témoigne son action dynamique actuelle ou ses réalisations antérieures, que ce soit dans la conception du Village canadien à Terre des Hommes ou dans la mise en place du Festival folklorique de Baie-Saint-Paul, l'architecte Simard a manifesté dès le début un intérêt soutenu à notre projet de recherche. Il a été un critique constamment attentif et un guide précieux qui a su apporter un juste éclairage sur certains phénomènes culturels québécois ou sur maintes questions soulevées au cours de notre travail. Des rencontres fréquen-

tes depuis quelques années nous ont vraiment permis d'apprécier cet homme dévoué à la cause de l'artisanat et de la création au Québec, ce qui le désignait naturellement à présenter notre ouvrage.

Nous voulons également manifester notre profonde reconnaissance à l'ethnologue Paul-Louis Martin, directeur du Musée de Rivière-du-Loup. Si en fin de compte nous nous passionnons pour la culture matérielle traditionnelle des Québécois depuis quelques années, et surtout si l'art populaire est entré dans nos préoccupations de vulgarisateurs, nous le devons en bonne partie à notre collègue et ami Martin. Ce patient et méticuleux chercheur, maître incontesté en son domaine, conscient de la valeur et de la richesse de notre patrimoine commun, a su nous éveiller à un secteur très important pour la connaissance de l'homme d'ici.

Nous sommes redevables au professeur Robert-Lionel Séguin, de Rigaud, qui a mis à notre disposition la plus importante collection de pièces ethnographiques au Québec et une information pertinente sur le vaste champ de la création populaire au Québec.

Deux jeunes spécialistes de la question, Jean Trudel, ethnologue de Québec et Pierre Rastoul, du Centre documentaire en civilisation traditionnelle de l'Université du Québec à Trois-Rivières, ont pris connaissance du manuscrit et apporté nombre de précisions qui ont été retenues.

Nous nous en voudrions de passer sous silence l'excellente collaboration de certains directeurs de musées. M. Claude Thibault, conservateur-adjoint en art ancien du Québec au Musée du Québec, a rapidement compris notre démarche et mis à notre disposition son savoir aussi bien que les spécimens représentatifs dont il a la garde. Le docteur Carmen Roy, directrice du Musée national à Ottawa, section ethnologie, M. André Fronton, registraire de la section histoire du même musée, Mlle Thérèse Latour, conservateur en ethnologie québécoise au Musée du Québec et Yvon Milliard, archiviste des collections au Musée du Québec, nous ont prêté leur concours en nous permettant d'accéder aux collections nécessaires à notre analyse, et en nous facilitant la tâche.

Mlle Alice Lighthall, de Montréal, nous a révélé le monde bourdonnant d'activité depuis près de 75 ans de la Canadian Guild of Crafts et présenté de fort belles pièces de textile québécois accumulées au cours des nombreuses expositions de la Guild.

M. Jean Trudel, directeur du Département d'art ancien du Québec à la Galerie nationale d'Ottawa, M. Jean-Claude Dupont, professeur aux Archives de folklore à Laval et le Père Anselme Chiasson, directeur des Archives acadiennes de folklore à l'Université de Moncton, nous ont également prêté leur concours à bien des égards et nous les en remercions grandement.

Plusieurs directeurs ou attachés de musées de communautés religieuses ou de musées régionaux ont généreusement donné leur appui à notre recherche, pour ne mentionner ici que Sœur Emilia Chicoine de la Ferme Saint-Gabriel à Montréal, Sœur Jeanne Morin du Musée de l'Hôtel-Dieu à Québec, M. Lucien Thériault du Musée de Vaudreuil, Sœur Rita Leblanc du Musée Acadien de Moncton.

Un merci tout spécialement à Mme Anne L. McGowan qui a accompli pour la troisième fois un travail admirable en transcrivant à la dactylo et en mettant en bonne et due forme nos griffonnages manuscrits.

Grand merci enfin à tous ces collectionneurs initiés et avertis qui nous ont ouvert leurs portes pour nous permettre de disposer de leurs trésors: le Dr Raymond Turgeon de Pont-Rouge; Monique Olivier, Guy Doré et Gilles Vilandré de Québec; le Dr Serge Dion de Baie-Saint-Paul; Luc Morissette et Marc Côté de Saint-Charles-sur-le-Richelieu; Marie-Louis Champagne de Leeds Village; Ronald Chabot de Tourville, comté de l'Islet. Ce ne sont là que quelques noms parmi les dizaines d'autres qui ont rendu possible la réalisation de ce livre et c'est bien à regret que nous ne pouvons les mentionner tous.

Michel Lessard
Huguette Marquis

PRÉFACE

Un jour ou l'autre, nous disait-on, il faudra bien sortir de la Centrale d'artisanat du Québec, la sculpture des « gosseux » de Saint-Jean-Port-Joli. Ce jour qui semblait venir, ne viendra plus. Chaque semaine des centaines de Québécois et des touristes de tous les coins du monde viennent admirer une des productions les plus typiques de chez nous: celle qui contient notre sang et notre race, celle qui nous distingue par cette spécificité culturelle dont on parle tant. Cette admiration des autres et cette conscience de notre valeur, de notre fierté, Huguette Marquis et Michel Lessard ont su les percevoir à temps, une fois de plus.

Ce volume, véritable festival des arts populaires, nous emballe et nous entraîne dans la fête, et nous nous y sentons chez nous, dans notre décor et notre environnement. Car depuis leurs récents ouvrages,

qu'une bonne diffusion a rendus accessibles à un grand nombre de
personnes, nos demeures nous sont plus familières, nos antiquités et
nos techniques plus connues, plus appréciées. Et, fait remarquable,
ces auteurs ont su faire partager leur recherche.

De ce point de vue, ils demeurent un exemple et un défi troublant
pour certains milieux éclectiques, qui jugent leurs recherches trop
intéressantes ou trop avancées pour la partager avec d'autres qu'eux-
mêmes ou leurs petites chapelles. Pourtant les arts populaires, et plus
particulièrement ici, la culture matérielle, peuvent devenir un excellent
facteur de développement social, culturel et économique comme le
disait si souvent Jean-Marie Gauvreau. Leur diffusion et leur promo-
tion sont donc essentielles pour tous les peuples.

Elle est d'autant plus nécessaire que dans le domaine de la pro-
duction on a tendance à favoriser démesurément la grande industrie
aux dépens des petites unités que l'on veut regrouper contre vents et
marées, même si la réalité montre que les petites usines ou ateliers
ont une âme, des mains et un tempérament qui résistent mal à la simple
manipulation mathématique. Cela est particulièrement vrai au Québec,
où les nombreuses petites unités familiales ont créé et innové dans
tous les domaines. C'est qu'elles ont su conserver la capacité de
s'adapter aux changements et aux besoins, ce qui les rend moins
vunérables sur le plan de la main-d'oeuvre mais plus faciles à contrôler
financièrement.

Ici comme ailleurs, la force de créativité et d'innovation de cer-
taines entreprises multinationales réside beaucoup plus dans leurs
réseaux de petits ateliers, d'artisans habiles et de petits sous-entrepre-
neurs, que dans leur grand « computer » central. C'est tellement vrai
qu'aux U.S.A. une enquête sénatoriale, voulant préciser à qui pro-
fitaient les subventions à l'industrie, démontra que 80% des compagnies
qui avaient obtenu des brevets d'invention étaient des compagnies
trop petites pour avoir accès à la recherche. L'artisanat et les
métiers d'art représentent ici un potentiel particulièrement intéressant
dans notre contexte, compte tenu de la forte proportion du coût de la
main-d'oeuvre dans le coût du produit fini (en moyenne 60%), du peu
d'investissement requis par ces emplois et du fait que l'usage des maté-
riaux d'origine locale constitue un facteur d'exclusivité et de qualité
important. Un exposé au Congrès international de l'artisanat tenu à
Dublin en 1970, présentait une vue saisissante de l'importance écono-
mique de ce type d'ateliers de production dans le monde, depuis l'atelier
de réparation de bicyclettes jusqu'au studio de broderie. En Allemagne,
par exemple, le nombre de petits ateliers est de 620,600 pour un
nombre total de 4,080,000 d'emplois. Le chiffre d'affaires représente
18 milliards de dollars, soit 10.3% du produit national brut.

Au Danemark, pour une population équivalente à celle du Québec, ce type d'ateliers emploie 333,000 personnes pour un chiffre d'affaires de près de 650 millions de dollars. (1) Depuis ce temps, je me suis souvent servi de ces exemples pour montrer aux intéressés l'importance de ces réseaux de production et aux artisans la solidarité mondiale qui les entoure dans leurs succès comme dans leurs difficultés.

Car l'artisan mérite notre plus haute admiration. Plus que tout homme, l'artisan authentique ne joue pas avec son histoire. Il sait intégrer son passé et son héritage par des techniques et grâce à des matières premières qui finissent par l'identifier à sa race. Les artisans authentiques, ce sont ceux qui se sont cherchés eux-mêmes dans leur histoire, leurs souvenirs et leurs espoirs avant de se chercher dans le monde entier. Les meilleurs potiers québécois ne sont-ils pas ceux qui savent produire une pièce sans lui donner des petits airs marocains ou japonais? Je pense à ce LÉO GERVAIS, qui dans nos bois frisés a sculpté la faune de son pays. Je retrouve dans JEAN-JULIEN BOURGAULT, les histoires et les contes du pays de Maria Chapdelaine et de Caillou La Pierre, dans les tableaux de GEORGES-ÉDOUARD TREMBLAY, la résistance de nos teintures végétales, et dans les papiers de SAINT-JOSEPH-DE-LA-RIVE, le chant de Menaud maître-draveur incrusté dans l'écorce de nos bouleaux et les fleurs de nos champs.

L'artisan authentique est réaliste; il colle à la réalité de tous les jours, aux besoins de son entourage, car il répond de lui-même pour résoudre à chaque fois un problème de « manu fabricare ». Sa personnalité s'inscrit non seulement dans un décor, mais le plus souvent, dans un objet strictement utilitaire et toujours en fonction d'un service à rendre au public, ce qui rend son art vivant et vrai. Il n'est pas un sociologue, il ne joue pas avec les concepts, mais avec la terre, en fonction d'un milieu et d'un environnement précis. C'est tellement vrai, que son attachement à la terre et le respect des autres ont fait aussi du Québec un lieu où la production artisanale est des plus diversifiée. L'Indien, l'Esquimau, les sculpteurs de Saint-Jean-Port-Joli, les potiers des Cantons de l'Est, les tisserands de Charlevoix. Voilà autant de disciplines, de techniques et de coutumes différentes inscrites dans autant de paysages.

Des liens plus étroits entre le monde de l'artisanat et du design finiront-ils par sceller une vocation industrielle plus typique, plus représentative à l'étranger, plus audacieuse dans les concepts?

(1) W.H. Walsh — L'Artisan 1970, Vol. 3, no 3, page 3.

Jean Sarrasin, dans FORCES 1972 *(2), posait à peu près la même question qu'Artisanat-Design, dans* Culture Vivante *à la même époque (3):*

> « *Pourquoi, par exemple, nos traditions du tissage ne pourraient-elles inspirer une industrie textile d'avant-garde, allant de la chemiserie au tissu d'ameublement? Pourquoi le Québec, pays de froid et de neige, ne développerait-il pas une industrie moderne des lainages, des chaussures et vêtements d'hiver, voire des couvertures, d'un goût original et de conception nouvelle? Pourquoi nos Instituts d'arts appliqués ne s'appliqueraient-ils pas à définir et créer un style d'ameublement caractéristique qui serait représentatif d'un design québécois? Qu'attendons-nous pour trouver des usages nouveaux à l'acier, aux plastiques, à la fibre de verre?* » *(2)*

La réponse vient lentement de ces nouveaux artistes, artisans et designers qui, chaque jour comme Louis Kahn et son architecture médiévale, ont compris que les plus grands élans de création prennent encore source dans la tradition et l'adhérence au passé. MOBILA d'avril 1974, qui n'est pas une revue en retard sur son temps, il me semble, commentait l'exhibit japonais à la Foire de Cologne:

> « *Le JAPON, pays de l'aventure industrielle, était représenté par KYOTO DESIGN HOUSE (designer: Kenji Fujiwara). Une bonne représentation. Produits d'une haute qualité et d'une ligne moderne plongeant avec bonheur dans les anciennes traditions japonaises. Un vrai plaisir que de voir des créations modernes enracinées dans la culture du pays. Le Japon présentait là un atout de valeur, de bon augure pour l'avenir.* » *(4)*

Mais ce livre rend d'abord témoignage à ces nombreuses communautés religieuses, cercles de fermières, A.F.E.A.S. (association féminine d'éducation artistique et sociale), associations culturelles et associations d'artisans, comme celle de Saint-Jean-Port-Joli et celle de la Ceinture

(2) Jean Sarrasin — Editorial de FORCES, no 19.

(3) Cyril Simard — Culture Vivante — Juillet 1972 "Artisanat-Design".

(4) MOBILIA — avril 1974, page 10.

fléchée, qui ont conservé envers et contre mode, l'ensemble de la technologie et des motifs de notre patrimoine. Désormais, un répertoire de motifs est mis à notre disposition pour notre dépassement comme en ont les Mexicains, les Grecs et les Italiens.

Les auteurs rendent ici au peuple, le miroir rétroviseur de McLuhan (5) qui, cette fois-ci, pourrait nous faire regarder en arrière pour mieux guider la route à venir.

J'en connais qui ont fait le tour de la Gaspésie en levant le nez sur les tissages de Pointe-Saint-Pierre ou sur les sculptures de Causapscal. On profanait des travaux d'amour.

L'identité culturelle, l'épanouissement des personnalités, l'autonomie professionnelle des citoyens peuvent être considérés en soi comme des valeurs intangibles qui ne doivent jamais être profanées. Elles demeurent des témoins d'une qualité de vie à laquelle a droit d'aspirer toute une population qui commence à s'informer.

Ce livre est un cri de ralliement pour la défense des arts populaires du Québec, considérés désormais comme un facteur de développement culturel, économique et social.

Les artisans de ce livre méritent un certificat national d'authenticité!

CYRIL SIMARD, architecte,
Administrateur délégué
CENTRALE D'ARTISANAT DU QUÉBEC,
le 23 septembre 1974

(5) Mc Luhan, "The Medium is the Message", page 75.

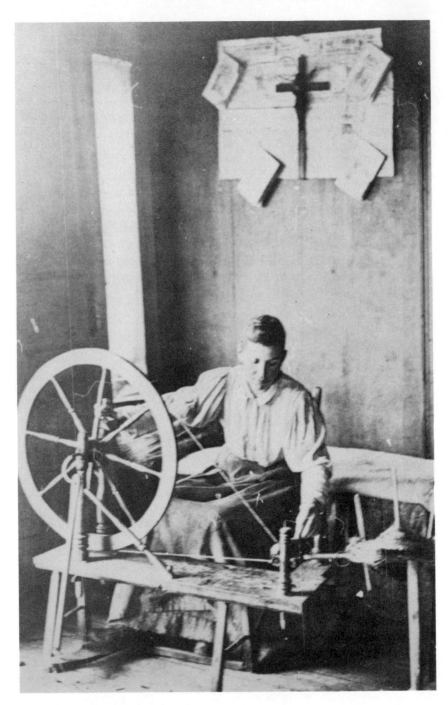

Fond William Notman
Musée McCord, Université McGill.

« Quoi qu'il en soit, plusieurs observateurs
remarquent à la fin du régime français
que Canadiens et Français sont devenus
différents, des « races ennemies » dira l'un
d'entre eux. Spontanément, la plupart de
ces observateurs invoquent le climat, l'hiver,
les grands espaces, la vie au contact des
Américains. Pourtant les Québécois d'alors
ont gardé la langue française, la religion
catholique et la plupart des traits culturels,
coutumes et traditions qu'ils ont apportés de
France. Tous ces traits culturels sont vécus
dans un autre lieu qui change leur signification
et leurs fonctions. Quelque chose a changé
en profondeur. C'est l'américanité qui s'installe
chez ce nouveau peuple déjà si fier et
si différent des Français de France ».

Marcel Rioux
Les Québécois, 1974

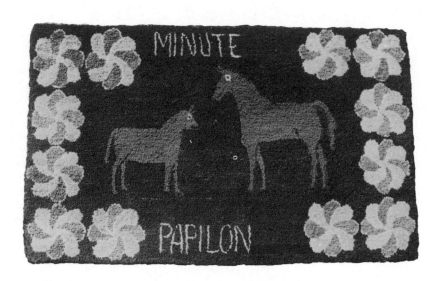

AVANT-PROPOS

Les Québécois sont issus d'un groupe de colons français, gens simples mais non dépourvus d'initiative et d'habileté qui ont su inventer un pays à partir d'un milieu hostile. La culture traditionnelle reflète ces efforts d'adaptation qui, dès le XVIIe siècle, distinguent le Canadien « installé » du « Français de passage ». Et ce phénomène de prise de possession d'un pays par l'homme qui en subit les contraintes ira s'accentuant malgré d'autres influences culturelles.

Inventer un pays signifie développer un mode de peuplement, créer une habitation, définir un environnement, fabriquer un vêtement efficace, découvrir une cuisine, imaginer des véhicules utiles. Cela signifie également nommer les réalités nouvelles, forger des contes et des chansons, une musique, recréer la fantaisie et les loisirs, lancer une vie sociale, instaurer des habitudes en rapport avec le milieu et le rythme saisonnier. Inventer un pays, c'est aussi s'organiser techniquement et économiquement pour survivre et vivre après avoir appris le milieu.

Comme toute invention, ce processus implique que l'on ne rejette pas les connaissances acquises. Celles-ci serviront plutôt de point de départ, de tremplin à la nouveauté et à l'imagination. Nos ancêtres ont adapté leurs traditions séculaires aux réalités nouvelles pour aller plus loin plus vite.

La maison traditionnelle nous offre un bon exemple de ce phénomène. Lorsque les colons s'installent dans la vallée du Saint-Laurent au XVIIe siècle, ils élèvent leurs premières demeures à l'européenne. Un petit carré de bois à charpenterie verticale ou horizontale ou encore de maçonnerie bien ancré au sol, un chapeau démesurément important et à pic (48° à 53°) sans projection au-delà de la verticale des murs, une distribution parcimonieuse des ouvertures qui ne sont pas doublées mais simplement protégées par des contrevents, un chauffage produit par de gros âtres, voilà l'essentiel des traits de la première maison canadienne. On construit suivant la tradition familiale et quelquefois, lorsque c'est un charpentier de métier qui exécute les travaux, à partir des règles de l'art de la confrérie, présentées en 1627 dans le *Traité de Charpenterie* de Mathurin Joust et plus tard dans l'ouvrage du sieur Liger.

Très vite, on se rend compte que ce type de construction ne convient guère au pays de « neiges et de froidure ». Le plancher du rez-de-chaussée est froid l'hiver, humide et malsain au printemps et en automne; les fenêtres sont entièrement recouvertes de givre par temps froid et les cheminées gigantesques chauffent le dehors, à tel point que l'on doit réserver ses activités à une seule partie de sa maison l'hiver, et condamner l'autre qui sert d'habitude aux grosses tâches domestiques. En outre, l'insuffisance de larmiers accentue l'action érosive de l'eau et du gel sur les murs de périmètre et de fondation. Enfin, la neige et la poudrerie qui s'accumulent l'hiver enrobent l'habitat tellement celui-ci est rivé au sol.

L'ensemble des expériences collectives va peu à peu donner lieu à un modèle adapté au milieu que nous avons étiqueté « québécois » et qui apparaît au XVIIIe siècle. Bien sûr, on ne rejette pas la tradition quant aux techniques de construction, à l'aménagement spatial et à la forme de l'habitat, mais elle sert maintenant de point de départ à l'amélioration, voire à la création d'un type nouveau.

D'abord, le carré est bien dégagé du sol et surhaussé sur un solage de maçonnerie. L'espace obtenu sert en partie de cave et est employé à différentes tâches domestiques. A l'extérieur, quelques marches sont donc nécessaires pour arriver au rez-de-chaussée. Le perron d'accès va graduellement s'étirer en longue galerie et éviter aux occupants les inconvénients de la neige qui s'entasse en bancs. En outre, le toit se standardise à 45 degrés et même moins par endroits; l'adjonction de coyaux au bout des fermes projette les versants de manière que les murs gouttereaux soient bien protégés. A la façade avant, cet élan arrête sa course après avoir couvert le perron-galerie. Avec ce toit élégamment galbé, une silhouette nouvelle surgit dans notre paysage architectural, résultat d'une adaptation complète au milieu.

Ce même milieu va conditionner aussi l'aménagement des espaces intérieurs. Dans la maison d'esprit français un peu tardive, on retrouve ordinairement, particulièrement dans la région de Québec, deux grandes pièces séparées dans l'axe latéral par un mur de refend contenant la cheminée. La première sert surtout aux grosses besognes domestiques, la seconde à la vie familiale et sociale. C'est aussi la zone de sommeil puisqu'on utilise rarement l'étage à cette fin. En saison froide, la moitié de la maison est condamnée et les quartiers d'hiver se résument à peu de choses. On vit entassés les uns sur les autres.

Avec le modèle québécois, le poêle de fonte devient un instrument de chauffage et de cuisson efficace. La zone d'occupation d'hiver, de printemps et d'automne regroupe les activités familiales et sociales, augmente considérablement de volume avec la salle commune qui occupe la plus grande partie de cet espace. La zone d'été, servant aux grosses besognes, contenant quelques fois le four à pain, est réduite à des dimensions proportionnées à sa fonction. Pendant la saison agricole, cette construction plus légère que la grand-maison fait office de cuisine et sert aux repas et à la vie quotidienne. Au retour des champs, on ne craint pas de s'y mettre à l'aise avec ses bottes boueuses et le corps couvert de poussière. Le soir, c'est un endroit frais, favorable au repos de l'homme qui fume tranquillement sa pipe et aux menus travaux de la ménagère. L'hiver, elle devient une dépense froide utile à la conservation des provisions de bouche qui permettent de faire bombance pendans cette période de repos et de festivités. L'habitant a adapté sa maison au rythme climatique et à ses besoins sans refuser la tradition française. Il a inventé un habitat convenable; il s'est mis au diapason du milieu.

Ce qu'il est intéressant d'observer, c'est que le colon, une fois adapté, quand il va être en proie aux influences culturelles étrangères, anglo-saxonnes ou américaines, par suite de la conquête, des migrations et de l'avènement du chemin de fer, ne refuse pas les apports nouveaux mais intègre et « québécise » le tout. Le cottage anglo-normand d'origine anglaise emprunte la plupart des éléments du modèle québécois issu de la tradition française (1820-1860). Seuls le goût du temps pour tels et tels matériaux, la forme — et encore — permettront de rattacher ce type à l'Angleterre. La maison à toit brisé qui connaît un regain de popularité à partir de 1840 environ, après les interdictions du début du XVIIIe siècle en Nouvelle-France, conserve l'allure étatsunienne du modèle mais l'enfigurage, le dégagement du sol, le perron-galerie, la projection des brisis, l'aménagement intérieur reproduisent des caractères de notre maison vernaculaire. Même la cuisine d'été annexée logiquement au mur exposé au nord-est, de ligne architecturale identique à celle du carré principal, continue l'habitude locale.

En somme, les conditions du milieu ont exigé la mise au point d'une maison nouvelle et ont fait se transposer les expériences collectives et les améliorations dans ce nouveau modèle. Mais la dominante du paysage architectural demeure à coup sûr le type québécois. La liberté d'action et une certaine stabilité dans le temps permettent de comprendre une telle dynamique.

L'Acadie française par contre à cause de circonstances historiques différentes va connaître une évolution distincte de celle observée dans la vallée du Saint-Laurent. Après les « grands dérangements » de 1755 et 1758, l'homme est littéralement transplanté ailleurs et son patrimoine est rasé. Lorsque, graduellement, vingt ans plus tard, les colons pauvres et démunis reviennent pour fonder la Nouvelle-Acadie au Nouveau-Brunswick actuel, ils construisent d'humbles cabanes qui, du côté technique, puisent à la tradition française. Caraquet, Miscou offrent encore aujourd'hui quelques spécimens de maisons anciennes en torchis, inspirées de la Normandie et du Poitou. Mais pour ces victimes de politiques racistes, c'est l'année zéro. On recommence à neuf.

Alors que dans la vallée du Saint-Laurent on a déjà un habitat adapté issu de la tradition française, les Acadiens revivent, à la fin du XVIIIe et début du XIXe, les habitudes du début de la colonisation. Et au moment où ils pourraient inventer une maison à partir de la tradition française, ils subissent l'influence des Anglais, des Loyalistes et des Jersiais installés sur leurs terres ou près d'eux et optent à la fin pour un type de maison qui a beaucoup de choses en commun avec la maison vernaculaire de la Nouvelle-Angleterre. Il y a donc une coupure nette dans l'évolution du paysage architectural acadien en faveur de modèles anglo-saxons. Le coyau que nous connaissons au Québec, celui qui a imposé la ligne de la maison rurale laurentienne n'existe pas en Acadie. Si l'influence des conquérants explique en partie une telle différence, le milieu plus doux constitue peut-être aussi un autre facteur explicatif. Des études restent à faire dans ce domaine.

Au niveau de l'ameublement, plusieurs Québécois vont opter au XIXe siècle pour un meuble d'esprit anglais mais avec des caractères bien particuliers, issus de l'héritage français, qui le distinguent des productions britanniques et américaines. Les Acadiens, eux, qui reprennent souche vers 1780, entretiennent les habitudes héritées de la mère patrie, qui avaient marqué la vallée du Saint-Laurent un siècle plus tôt. A titre d'exemple, signalons que le lit clos (ou lit cabane) souvent mentionné dans les documents d'archives du XVIIe et du début du XVIIIe siècle — introuvable au Québec — faisait partie du mobilier de la plupart des pêcheurs acadiens de Chéticamp, en Nouvelle-Ecosse, il y a une soixantaine d'années. Le repli sur soi, né de la crainte,

l'autarcie expliquent une telle situation. Dans sa description récente de Chéticamp (1), le père Anselme Chiasson note:

> Les lits en bois sont formés de simples couchettes mais avec une particularité remarquable. Il n'y avait ni chambre ni cloisons. Les lits en faisaient fonction. Aussi, aux lits mêmes étaient clouées des planches pour en faire comme une armoire fermée, une boîte du plafond au plancher appelée « sacs à housse ». Une seule ouverture à ces lits, sans porte, fermés par des rideaux.

Ce que Chiasson relate après enquête orale sur le terrain et qui témoigne de la réalité acadienne une centaine d'années après le retour de la déportation, rejoint la description que fait le voyageur Robert Hale d'un aménagement acadien type vers 1731: (2)

> "They have but one Room in yr Houses besides a Cockloft, Cellar, & Sometimes a Closet. Their Bedrooms are made something after ye manner of a Sailor's Cabbin, but boarded all round about the bigness of ye Bed, except one little hole on the Foreside, just big eno' to crawl into, before which is a Curtain drawn & as a Step to get into it, there stands a Chest. They have not above 2 or 3 chairs in a house, & those wooden one, bottom and all. I saw but 2 Muggs among all ye French & ye lip of one of ym was broken down above 2 inches. When they treat you with strong drink they bring it in a large Bason & give you a Porringer to dip it with."

Et encore aujourd'hui, on peut observer de tels spécimens dans certaines vieilles maisons acadiennes qui datent d'un siècle et demi. En somme, malgré une origine identique, les conditions et les circonstances propres à chacun de leur milieu ont différencié l'évolution des cultures québécoises et acadiennes.

Mais revenons à la vallée du Saint-Laurent, notre pôle d'intérêt. Nous avons vu la mise au point d'une maison originale et l'assimilation positive des apports architecturaux étrangers, anglais et américains. C'est d'ailleurs une caractéristique distinctive du peuple québécois de digérer et de faire siennes les données extérieures. Le Québécois est au carrefour de trois grandes civilisations qui s'additionnent à la création locale.

(1) Chéticamp, *Histoire et traditions acadiennes*, pp. 46 ss.

(2) *Journal of a Voyage to Nova Scotia in 1731, by Robert Hale of Beverly*, publié par Historical Coll. of the Essex Institute, vol. XLII, juillet 1909, no 3.

Ce qui est juste au niveau de l'architecture domestique du mobilier se vérifie également dans une chose aussi méconnue que les croix de chemin. Le professeur Jean Simard, du département d'Histoire de l'Université Laval, spécialiste de l'art populaire traditionnel québécois, dans sa préface du livre de Porter et Désy, intitulé *Calvaires et croix de chemin du Québec*, souligne à juste titre que les Bretons qui se sont surtout installés dans la région de Montréal ont non seulement modifié leur maison pour la mettre au diapason du pays mais ont aussi tenté « de reproduire ici le décor de leur paysage rural en balisant les routes de croix monumentales (. . .) la vieille croix armoricaine prit subitement un visage laurentien; car en substituant le pin au granit, on abandonnait du même coup tout le vieux fonds magico-religieux que véhiculait l'ancien matériau, alors que le nouveau rappelait davantage l'olivier du Golgotha. »

De tout cela, il ressort finalement que nos ancêtres ont su dès le début distinguer de façon originale leur culture matérielle dans bon nombre de domaines en personnalisant leur production. L'art décoratif dont nous allons traiter dans le présent ouvrage s'inscrit dans cette démarche bien qu'il faille constater que le mouvement a été plus lent. Tout apport culturel étranger a été digéré, absorbé et intégré de différentes manières au répertoire des figures ornementales.

Les traits particuliers au milieu, déjà perceptibles au début de la colonisation, expliquent à coup sûr la perception que les Canadiens auront d'eux. L'hiver, l'espace, les forêts, le contact avec la civilisation originale et la philosophie des Amérindiens sont autant d'éléments qui ont modelé un homme nouveau. Dès le début, le Français de passage, celui qui n'est pas né ici est vite perçu comme un « importé », presque un ennemi. Le professeur Marcel Rioux dans son ouvrage intitulé *Les Québécois* réussit à cerner avec beaucoup de sensibilité et de justesse un tel état de fait.

Les traits distinctifs, repérables dans l'habitation, le costume, les véhicules, la vie sociale caractérisent sans doute également la tradition orale, le folklore. Bien sûr, là encore la tradition française persiste, mais l'américanité qui s'installe modifie la facture et la signification des gestes.

La gigue québécoise illustre aussi cette québécisation des réalités culturelles héritées de l'étranger mais transposées, recréées par le vécu dans un milieu précis. On sait que ce langage rythmique est issu au départ de la tradition celtique, bretonne, irlandaise, écossaise qui s'est transportée dans la vallée du Saint-Laurent. La gigue québécoise contient cependant toute une variété de caractères originaux: le rythme musical du violoneux qui impose la cadence, le pas développé à proxi-

mité du sol, réduisant considérablement le saut, limité sans doute par la hauteur des intérieurs, l'action du corps, particulièrement des bras qui se balancent pour tenir l'équilibre et du tronc qui doit rester immobile, voilà autant de traits nouveaux qui s'expliquent pour la plupart par des gestes quotidiens propres au pays. Les quadrilles, les rondes, les danses rituelles (danse du barbier, danse du mai, danse du caribou . . .), les contredanses et les danses carrées se distinguent de la même façon des pays d'où elles proviennent.

L'oeuvre artisanale, expression matérielle de l'esprit humain, témoigne pendant toute la période traditionnelle de cette volonté du colon ou de l'homme de métier de transposer dans la matière son habileté, ses caractères propres, et de rendre compte d'un goût, d'une tradition, d'un milieu. L'industrialisation au Québec et les changements technologiques éteindront lentement cette activité créatrice. Le processus de transformation amorcé à la fin du XVIIIe siècle prend de plus en plus d'ampleur au fur et à mesure que l'on avance dans le XIXe siècle pour devenir systématique au tournant du siècle. L'arrivée de l'Angleterre et l'installation progressive de marchands sonnent le glas de la poterie artisanale et de la poterie d'étain au profit du Staffordshire plus attrayant et du fer blanc. L'organisation des marchés met fin au tissage domestique: brayage du lin, filage de la laine, travail au métier, fouleries, recettes de teintures deviennent objets d'étude pour folkloristes et ethnologues. Le forgeron de village, pourvoyeur de mille et un articles utiles se voit supplanté par la quincaillerie et continue à faire boutique pour un temps à titre de maréchal-ferrant. L'arrivée de l'automobile en fera souvent un garagiste. Les ferblantiers deviennent des couvreurs spécialisés puisque, dès 1880, des catalogues de gros marchands permettent aux habitants de commander par la poste tout ce qui leur est nécessaire dans ce domaine. Vers 1830, les gros manufacturiers à Québec et à Montréal offrent des ensembles de mobilier solides, à la mode du temps. Le travail artisanal de métier passe à l'histoire; la machine prend la relève. Dans les maisons, on relègue les « vieilleries » au grenier ou dans quelque remise du complexe agricole quand on ne jette pas tout simplement au feu l'héritage matériel de quelques générations. On entre dans le siècle de l'automobile en se modernisant; pour la plupart, cela signifie confier à d'autres la création, l'invention et la fabrication.

L'artisanat qui persiste devient un commerce lucratif pour certains. Toute une gamme de babioles pour touristes au goût déformé en mal d'exotisme apparaît et inonde le marché. On a oublié le bon goût, le goût « du bel ouvrage bien fait. »

Certaines traditions domestiques persistent cependant dans des régions touchées plus tardivement par les transformations socio-écono-

miques. Charlevoix, l'île d'Orléans, Kamouraska, la Gaspésie figurent parmi celles qui ont encore à la fin du XIXe siècle une certaine pureté. Les gens en villégiature à Murray Bay, à Notre-Dame-du-Portage ou à Métis se procurent à l'occasion quelques belles couvertures, des tapis, de la broderie artisanale de facture locale qui suscitent beaucoup d'admiration et d'intérêt, particulièrement auprès des anglophones. Quelques rares artisans sculpteurs travaillent au couteau des statuettes et des jouets de bois empreints d'une grande simplicité à l'image de celui qui les exécute. Mais globalement, une léthargie collective semble emprisonner un peuple éminemment créateur quelques décennies auparavant.

Vers 1900, un groupe de dames anglaises, membres de la « Woman Art Society », découvrent, au cours d'un voyage en Gaspésie, la richesse des arts domestiques locaux et le danger qui les menace: les catalogues des grands magasins ont déjà commencé leurs ravages et tuent toute activité créatrice. Il n'en faut pas plus pour décider une action vigoureuse. En 1906, ces dames obtiennent la charte de « The Canadian Handicrafts Guild », dont les buts sont de développer et faire revivre l'artisanat, de sensibiliser le grand public à la richesse et à la beauté des oeuvres faites à la main, d'organiser des expositions, de monter un centre de documentation sur le sujet et d'élaborer une collection permanente de pièces. Les oeuvres des Esquimaux et des Amérindiens sont aussi concernées. Les efforts des premières années seront surtout consacrés à organiser une centaine d'expositions qui suscitent énormément d'intérêt.

Mais presque en même temps, l'agronome québécois Georges Bouchard, conscient de la richesse de la production artisanale domestique et des valeurs rattachées à un tel travail, fonde le *Cercle des fermières*. Cet organisme veut regrouper des femmes habiles, développer les arts domestiques et redonner vie aux arts populaires. La revue *Cercle des fermières*, puis *La Terre au foyer*, dirigées par Medgé Vézina et Adrienne Choquette auront un impact considérable auprès de milliers de femmes d'agriculteurs qui profiteront de chaque manifestation socio-culturelle de village ou de comté pour exposer leurs créations. Georges Bouchard ne limite pas son action à la fondation du mouvement mais ses conférences nombreuses, ses publications et ses écrits dans des revues comme *Le Canada français* révèlent les préoccupations d'un homme sensible à la québécité et décidé à contrecarrer certaines influences négatives.

En même temps que les arts domestiques connaissent un regain de vie grâce à l'encouragement et aux initiatives des Cercles de fermières et de la Canadian Guild, plusieurs chercheurs se tournent vers le passé pour révéler avec plus ou moins de succès à une collectivité

alors en pleine mutation quelle a été la valeur de leurs ancêtres et jusqu'à quel point les artisans d'hier tenaient la beauté en estime. Le prolifique archiviste de la province, Pierre-Georges Roy, publie coup sur coup des ouvrages précieux sur l'habitation, les églises et certaines coutumes. En même temps, le premier de nos ethnologues, Marius Barbeau, parcourt le pays carnet de notes en mains et compile une recherche unique sur les contes, les chansons, la technologie artisanale et domestique et rend compte de ses découvertes dans un nombre incalculable d'ouvrages. Charlevoix semble être pour lui un lieu de prédilection tellement ce comté retient son attention: les granges à encorbellement, les techniques de tissage et de tressage, le vocabulaire, les légendes, le répertoire de motifs décoratifs, le mobilier, l'habitation sont autant de secteurs qui captent son intérêt. Partout à travers le Québec il dresse des répertoires d'artisans, examine les pièces existantes, lance et développe le secteur québécois de plusieurs musées en les fournissant de pièces uniques qui permettent au Canada des expositions nationales et internationales sur le sujet. Le professeur Marius Barbeau, fondateur des *Archives de folklore* de l'Université Laval, peut être considéré à juste titre comme le père de l'ethnographie et l'ethnologie canadiennes. A peu près vers la même époque, le notaire Gérard Morisset entreprend l'*Inventaire des oeuvres d'art* de la province de Québec. Bien que ce ne soit qu'en 1937 que cet organisme du gouvernement reçoive son statut légal, Morisset s'intéresse déjà depuis longtemps à la peinture, la sculpture, l'architecture, l'orfèvrerie et accumule de façon méthodique des fichiers imposants sur les artisans, les artistes et leur production au cours de l'histoire. Ce travail immense, à la source de la Direction Générale du Patrimoine du gouvernement du Québec (1972) sert aujourd'hui à une armée de chercheurs. Morisset va rayonner par plusieurs publications à compte d'auteur d'un intérêt remarquable.

Roy, Barbeau et bien d'autres dont E. Z. Massicotte découvrent et révèlent tout un monde. Il est dommage que leurs oeuvres n'aient pas connu une plus grande diffusion au sein de la population québécoise.

Dans l'effervescence des années trente, toutes ces personnes agissent vigoureusement, en même temps que d'autres, pour stimuler la création artisanale et domestique. Oscar Bériau, chimiste et artisan lui-même, lance le Service des arts domestiques du gouvernement provincial. Utilisant le couloir des Cercles des fermières, il familiarise les femmes de cultivateurs avec les techniques modernes du tissage, de la teinture, du tressé et du crocheté. Toute une collection de bulletins du ministère de l'Agriculture invite et renseigne les gens sur ce retour aux sources, sans refuser la technique moderne. Le *Pain de ménage, La Teinture domestique,* oeuvres de Bériau lui-même, ne sont que deux titres parmi les quelques dizaines qui seront offerts aux citoyens désireux de

se joindre au mouvement. Un des rêves de Bériau était de créer des villages d'artisans où de jeunes couples subviendraient à leurs besoins par la seule activité artisanale.

Maurice Hébert par ses activités, Paul Gouin par ses conférences à Montréal, sont également des promoteurs dynamiques de ce mouvement qui vise à personnaliser l'environnement par une production artisanale originale utilisant le passé comme tremplin. Gouin, entre autres, demeure l'un des premiers à s'être intéressé au meuble québécois et à sensibiliser ses concitoyens à ce patrimoine exceptionnel. On peut même dire que l'intérêt développé par un certain nombre de Montréalais pour ce secteur de notre culture avant qu'il ne devienne une « mode », est dû en grande partie à Paul Gouin qui a insufflé nombre de vocations de chercheurs.

Jean-Marie Gauvreau est un des chefs de cet éveil collectif. Pour ce spécialiste en sciences sociales, le passé matériel comme tel ou celui qui se perpétue malgré tout dans les oeuvres de ces fermières regroupées en associations bourdonnantes d'activité, apporte la certitude que notre peuple peut encore produire des choses belles et significatives. Gauvreau ne prône pas un artisanat basé sur un retour « aux traditions saines d'un passé glorieux » mais fait montre d'une optique nouvelle en développant l'idée qu'un artisanat sain tend à la création, à l'invention, à la recherche et au dépassement. Le passé est garant de l'avenir. Le pays offre des matériaux de qualité qu'on aurait tort de refuser. Pour Gauvreau, la formule à succès ne réside pas dans le mimétisme mais dans l'invention. Nous ajouterions cependant: dans l'invention qui utilise le passé comme tremplin et qui s'insère dans une tradition et une continuité.

Après des études à l'Ecole Boulle de Paris, Gauvreau fonde à Montréal en 1935 l'Ecole du Meuble qui deviendra l'Institut des Arts appliqués en 1958. Mais son champ d'action s'étendra bien au-delà de cette oeuvre.

Françoise Gaudet-Smet apparaît à la fin des années quarante comme une véritable figure de proue dans la relance de la création domestique. Son entregent allié à une passion pour le bel ouvrage fait à la maison seront déterminants. Madame Gaudet-Smet utilisera les techniques modernes de communication et de sensibilisation pour révéler à des milliers de gens que les leçons du passé peuvent avoir un écho stimulant dans la société moderne de production. Elle a aidé d'une façon exceptionnelle à la conservation d'un esprit, non pas en se cantonnant dans une recherche ou une étude menée en vase clos mais par une action concrète et dynamique auprès d'une population qui se cherchait.

A la suite de l'ouverture d'Ecoles d'arts et métiers à travers le Québec, le gouvernement se met définitivement de la partie et manifeste son intérêt à la cause de l'artisanat. En 1945, le ministère de l'Industrie et du Commerce crée l'*Office d'artisanat et de la petite industrie.* Cet organisme a pour mission de coordonner, diriger et promouvoir l'artisanat au Québec sans doubler l'action de mouvements connexes. A la suite d'une enquête économique menée par le ministère de l'Industrie et du Commerce, la nécessité d'un organisme central voué à la recherche de marchés pour les produits d'artisanat donne naissance en 1950 à l'*Office d'artisanat du Québec* qui deviendra la *Centrale d'artisanat du Québec* en septembre 1963.

Beaucoup de chemin a été parcouru entre la fondation de la Canadian Guild en 1906 et celle de la Centrale d'artisanat. Une prise de conscience des effets néfastes de la société industrielle et de la société de consommation sur la création individuelle a débouché sur la recherche d'une identité collective, sur la découverte progressive d'un patrimoine exceptionnel et sur la volonté de personnaliser la production. Les efforts d'individus et d'organismes publics ont surtout canalisé certaines énergies. Des artisans, des créateurs habiles ont été consacrés. Mais toute cette action n'a pas conduit à un véritable phénomène de masse et l'on peut dire sans erreur que c'est une infime portion de la population qui s'est laissée toucher par le travail de préparation des pionniers.

C'est plutôt de 1960 à nos jours que tout cela va porter des fruits. La « révolution tranquille » amène les Québécois à se définir comme peuple. Plusieurs sont fatigués de vivre dans un bungalow ou un split level d'esprit étatsunien. On refuse plus qu'avant de s'entourer de meubles scandinaves, de provincial français made in U.S.A., de colonial américain ou de ce grotesque style espagnol offert par le marché. En 1963, Jean Palardy révèle dans un ouvrage magnifique portant sur le mobilier la richesse inouïe de la production ancestrale et Robert-Lionel Séguin, lancé sur les traces de Morisset, dévoile le vécu quotidien de l'ancêtre. Un monde admirable est révélé.

Les média de communication emboîtent le pas. A la suite de certaines réformes, de plus en plus de gens ont accès à l'instruction supérieure et sont sensibilisés à la québécité. Un ministère des Affaires culturelles voit le jour en 1963 pour tenter de canaliser tous les efforts. Le folklore, avec en tête Luc Lacourcière, de l'Université Laval, étudie les tréfonds de l'âme québécoise et apporte une contribution immense à la connaissance de l'homme québécois à travers légendes, contes et chansons. Toute une lignée de jeunes chercheurs travaillent dans le même sens. Sociologues, anthropologues, ethnologues, et historiens s'attellent à la tâche et produisent des oeuvres qui vont marquer.

En un premier temps, c'est la reconquête du patrimoine. Les maisons traditionnelles sont restaurées et meublées. Des boutiques d'antiquaires approvisionnées par une armée de rabatteurs professionnels, offrent quantité de choses qui avaient été reléguées aux oubliettes depuis un siècle. Cette redécouverte du passé et de la valeur des produits traditionnels débouche sur un mouvement collectif qui se concrétise dans des manifestations populaires et dans la relance des métiers d'art.

En effet, en 1967, le jeune architecte Cyril Simard fonde le Festival folklorique de Baie-Saint-Paul. L'animation sociale, culturelle, artistique et économique drainera annuellement au sein d'une population de 3,500 âmes, plus de 75,000 visiteurs. Les gens de ce coin pittoresque de Charlevoix, au passé riche en matériel et en traditions, se redécouvrent et invitent la province à une semaine de festivité. Des talents ignorés sont révélés.

Le geste de Simard va faire boule de neige. 1968 marque le début des fêtes populaires dans le Vieux Montréal. Le Festival d'été de Québec en 1969 regroupe citadins et touristes dans un happening axé sur la découverte de l'âme québécoise. En 1974, on compte déjà plus d'une centaine de ces fêtes villageoises qui ont remplacé les veillées du bon vieux temps. Le sens du mot famille s'est élargi et s'applique dorénavant aux collectivités locales.

Dans le cas de Baie-Saint-Paul, Cyril Simard et ses collaborateurs ont simplement canalisé les énergies disponibles vers un mode d'expression bien québécois. L'impact culturel sera énorme: le Festival folklorique va ressusciter la troupe de folklore, donner naissance à un poste de radio, aider à la relance de la technologie traditionnelle domestique, amener la production de disques ... L'importance accordée par les gens du pays de Charlevoix à cette manifestation est telle que dorénavant, comme nous le confiait le dentiste local en souriant, on ne demande plus ses dentiers pour Pâques et pour Noël mais pour le festival et pour la fête de Noël!

La relance des métiers d'art est un autre volet de cette redécouverte collective. En prenant conscience des biens durables d'un autre âge, en reconnaissant leur valeur esthétique, on tend de plus en plus vers le « bel ouvrage bien fait ». Les oeuvres artisanales contemporaines vont davantage retenir l'attention et les Salons des métiers d'art où une gamme de créateurs de métier offrent leurs oeuvres vont connaître un accueil exceptionnel du grand public. Une Centrale d'artisanat renouvelée redoublera d'effort pour révéler de nouveaux talents et pour les intégrer dans un marché économique.

Parallèlement à ce développement de l'artisanat et des métiers d'art, un second souffle de la révolution culturelle québécoise se dessine depuis cinq ou six ans: c'est le mimétisme. Les maisons anciennes et les meubles sont de plus en plus rares et le jeu de l'offre et de la demande a fait grimper les prix de façon effarante. On nous offre maintenant des copies: copies de maisons « canadiennes », copies de meubles. Les suppléments de construction de nos grands quotidiens de fin de semaine rendent compte de cet état de fait. De nombreuses boutiques d'artisans-meubliers sont là pour répondre à la demande. Même l'industrie s'en mêle en empruntant le nom d'un spécialiste connu du mobilier traditionnel québécois pour garantir le patron de ses copies et mousser la vente.

Mais cette phase en prépare une autre, celle où, à partir d'une prise de conscience de notre patrimoine et d'une redécouverte du milieu, à l'image de l'ancêtre, on inventera une maison, un mobilier ainsi que des objets usuels bien à nous, celle en somme où on réinventera le pays.

Le présent ouvrage se veut une contribution à ce processus de découverte de l'âme québécoise. Savoir comment nos ancêtres ont témoigné, au niveau décoratif, de la tradition, du milieu et des influences culturelles étrangères peut devenir, pour des créateurs, une invitation à la personnalisation et au dépassement. Cette étude demeure pour nous un point de départ dans la compréhension de l'homme québécois par l'art populaire.

Michel Lessard
Huguette Marquis,
Moncton, Nouveau-Brunswick,
juillet 1974.

CHAPITRE I

L'ART ET LE PEUPLE

J'ai fait faire cette année de la laine qu'ont
portée les brebis que Sa Majesté a fait
passer ici, du droguet, du bouraguan, de l'estamine
et de la serge de seigneur. On va travailler à du
drap ... On travaille les cuirs du pays près
du tiers de la chaussure et présentement, j'ai de
quoi me vêtir du pied à la tête; rien en
cela ne me paraît plus impossible et j'espère
qu'en peu de temps, le pays ne désirera
rien de l'ancienne France que très peu de chose
du nécessaire à son usage s'il est bien administré.

Jean-Talon, 1671

La tradition n'est pas de refaire ce que les
autres ont fait mais de retrouver l'esprit
qui a fait ces grandes choses et qui en ferait
de tout autres en d'autres temps.

Paul Valéry

Ennoblir le banal reste une préoccupation constante de l'homme. Il suffit de fréquenter ces dépôts de l'héritage culturel humain que sont les grands musées ethnographiques et anthropologiques de Paris, de Londres, de Washington ou de New York pour s'en convaincre. Maisons, mobilier, vêtements, armes, ustensiles de tous genres expriment un souci de beauté, que ce soit dans la forme même de l'objet et dans ses lignes, ou dans l'addition d'ornements parfois timidement esquissés, parfois abondamment répandus sur les surfaces. Les spécimens de culture matérielle mis à jour par l'archéologie ou accumulés sur le terrain par différents spécialistes révèlent cette volonté universelle de créer autour de soi, dans son univers quotidien, un environnement qui sera une source de joie continue.

Et contrairement à ce que l'on pense communément, cette tendance d'embellir le quotidien par l'objet personnalisé n'est pas réservé à une catégorie sociale particulière. Les gens de condition modeste veulent eux aussi depuis toujours rendre leur habitat et leurs objets d'usage courant agréables. L'homme, indépendamment de ses conditions matérielles ou de la culture de son peuple n'a jamais mis de barrières entre l'utile et le beau. Les grottes à plafonds peints, les outils de pierre ou d'os, la poterie préhistorique indiquent que dès le début de l'humanité, il n'y a pas de divorce entre la fonction de l'objet et son esthétique. Et si la beauté naît de la ligne même ou d'un décor surajouté, il faut s'empresser de dire que bien souvent forme et ornement ont tous deux une fonction utilitaire. C'est l'esthétique fonctionnelle inhérente à bon nombre de nos propres pièces traditionnelles: certaines voliches de chaises, par exemple, sont chantournées de manière à ce qu'on puisse les empoigner plus aisément pour les déplacer. La poterie est particulièrement éloquente à ce niveau. Le design contemporain vit un tel concept.

Si, au cours de l'histoire, les grands ont fait appel à une main-d'oeuvre spécialisée et experte pour embellir leur environnement, le peuple quant à lui, essaie de se suffire avec ses propres moyens. L'habileté manuelle, les règles scholastiques d'équilibre, d'harmonie et d'esthétique qui caractérisent les maîtres instruits monopolisés par les nantis sont plus ou moins présentes mais le désir de faire beau demeure.

Suivant les époques, l'art a été l'objet de définitions variées et de classifications élaborées selon le mode et la forme d'expression, la formation et l'état social de l'exécutant ou de l'usager, la manière et le matériau employés. Dans l'antiquité classique, on fait une nette distinction entre les *arts libéraux* pratiqués par l'homme libre et les *arts manuels*, apanage de l'esclave. Au Moyen-Age, on parle volontiers d'*arts mécaniques* pour décrire l'expression manuelle qui relève d'artisans

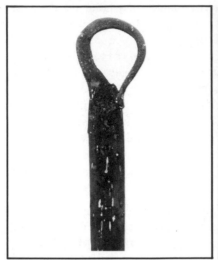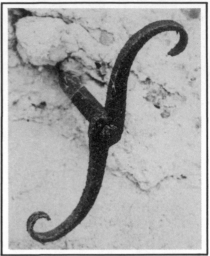

La pièce de main de forge témoigne du raffinement des techniques, de l'habileté et du désir de l'artisan de s'extérioriser dans la matière. Le bout d'un poêlon à longue queue en bec de cane ou le crochet de contrevent (esse) à double volutes renversées matérialisent un goût du « bel ouvrage bien fait » qui ne sépare jamais fonction et aspect plastique.
XVIIIe siècle.

comme si la culture de l'esprit était exclue des fruits d'une telle production; la période médiévale retient l'expression *arts libéraux* pour définir la création liée directement au monde de l'intellect et rattachée à un enseignement tel que la grammaire, la dialectique, l'arithmétique, la géométrie, l'histoire et la musique. La Renaissance ajoute les *beaux-arts* qui englobent l'architecture, la peinture, la sculpture, la gravure, autant de secteurs de l'activité créatrice qui sont en pleine effervescence à cette époque. La danse, le dessin deviennent des *arts d'agrément* qui seront vite rattachés aux beaux-arts.

Plus tard, un nouvel étiquetage fait par des spécialistes donnera l'art décoratif ou appliqué, les arts plastiques, les arts visuels, précisant ainsi certains champs d'activité à l'intérieur des beaux-arts ou des arts libéraux. On peut avancer sans craindre de faire erreur que les auteurs ne s'entendent guère sur les classifications et leurs définitions arbitraires et cela se comprend.

Le vingtième siècle, pour éviter cette confusion, retient seulement que l'art, au sens technique, est un ensemble de moyens pratiques ou intellectuels mis en oeuvre pour parvenir à une fin et, au sens anthropologique, l'activité menée par un individu, certains groupes ou collectivités tendant à la production d'objets spécifiques et porteurs de valeurs esthétiques.

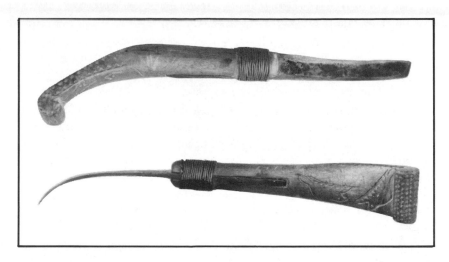

Outil à parer ou paroir de maréchal-ferrant, décoré de dents de scie et de castors au travail.
Cabano, fin XIXe siècle; coll. privée.

Le lien intime qui s'établit entre l'homme de métier d'hier et ses outils se concrétise quelquefois dans la décoration de l'instrument de travail le plus usuel. Le nez de ce rabot comportant une poignée terminée en volute, ligné et initialé de caractères calligraphiques fignolés manifeste éloquemment des préoccupations esthétiques de l'artisan.
Québec, début XIXe siècle; coll. Musée du Québec.

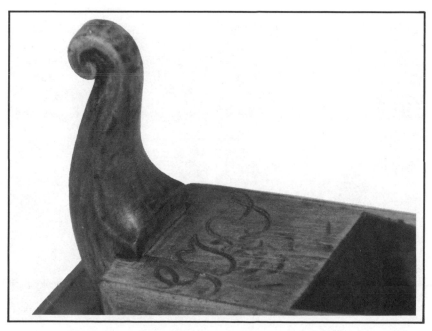

Pour les seuls besoins de la cause, afin d'aider le lecteur à mieux situer le cadre de notre étude et pour faciliter la compréhension de certains termes utilisés, nous allons tenter, en simplifiant les données, de préciser le concept d'art populaire à partir d'une classification de l'art qui somme toute reste bien incomplète.

Dans notre société traditionnelle, on peut déceler quatre manifestations différentes de l'art selon la création. La première, dite école, sera baptisée *art académique*. La seconde puisant dans la tradition du savoir-faire sera désignée sous le nom d'*art artisanal*. La troisième, excluant toute règle définie, toute formation et à la rigueur toute expérience pratique, sera appelée *art populaire*. Enfin l'*art mécanique* va regrouper les produits faits à la machine non-dénués de qualités esthétiques et appartenant particulièrement à la période pré-industrielle.

L'art académique intègre toute forme d'expression esthétique réalisée à partir de règles précises universellement admises. Il est la résultante d'une longue formation scholastique ou emprunte aux canons de beauté d'une façon ou d'une autre. L'architecture « du dimanche » concrétisée dans les édifices monumentaux, la plus grande partie de

Plusieurs véhicules du XIXe siècle comportent un décor composé d'éléments sculptés en haut relief ou en ronde basse. Les calèches et les corbillards seront l'objet d'une attention spéciale et on peut dire que, dans certains cas, le créateur populaire donnera le meilleur de lui-même dans ces oeuvres anonymes.
Anges de corbillard du XIXe siècle.
Coll. Musée du Québec.

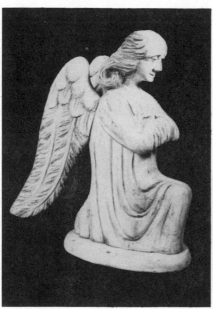 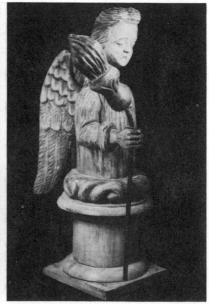

notre peinture et de notre sculpture, religieuses en bonne part, entrent dans cette catégorie qu'on peut aussi nommer beaux-arts et que nos experts ont appelée « art traditionnel ». L'art appris ou l'art savant s'adresse d'abord à une clientèle instruite et initiée ou est fait en fonction du culte religieux et l'exécutant qui en fait un métier est ordinairement rémunéré pour son travail.

L'art artisanal se distingue par le processus d'apprentissage qui demeure traditionnel et par ses règles qui sont beaucoup plus souples et moins rationalisées que celles des beaux-arts. D'autre part, contrairement à l'art académique, l'objet qu'il produit possède ordinairement une fonction utilitaire avant tout. Encore là, le créateur de métier vendra son produit. L'art artisanal devient en quelque sorte l'application d'un ensemble de moyens théoriques et techniques à une réalisation pratique qui n'exclue pas la beauté. Dans une société axée sur le travail manuel, l'artisan apparaît comme le pourvoyeur de nécessités agréables. Forgerons, serruriers, ferblantiers, menuisiers de notre passé entrent dans cette catégorie. L'orfèvre reste un cas limite. Celui-ci réalisera au cours de l'histoire traditionnelle du Québec des pièces qui témoignent du grand raffinement et de l'habileté des exécutants de cette confrérie. Lignes et ornementation seront souvent empruntées au répertoire des grands styles. Le mode d'apprentissage et la fonction

L'artisan meublier puisera au répertoire des grands styles ou s'inspirera des traditions régionales au niveau du décor. Ces productions doivent être nettement distingués de l'art populaire et se rattachent davantage à l'art artisanal.
Porte à caissons et traverses chantournés ornée d'un coquillage.
Fin XVIIIe siècle.
Coll. Marc Côté, St-Charles-sur-Richelieu.

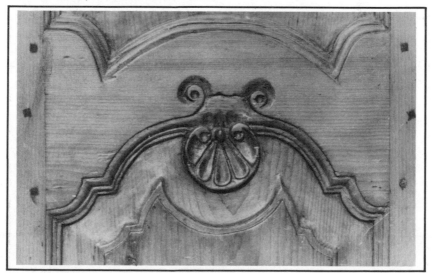

d'abord matérielle des oeuvres, qu'elles soient profanes ou religieuses, rattachent cependant cette activité à l'art artisanal.

Quant à *l'art populaire,* il est pour nous l'expression spontanée d'un individu et par extension, d'une collectivité, à travers une production d'objets à fonction matérielle, sociale ou religieuse, expression qui n'est régie par aucune norme préalablement définie et admise par tous, mais élaborée à partir de principes instinctifs communs et suivant certains traits de race. C'est la matérialisation pure et simple du besoin fondamental de l'homme de créer d'une part et d'autre part d'agrémenter sa vie en personnalisant sa vie quotidienne. L'art populaire laisse libre cours à une imagination débordante qui n'est ni bridée ni freinée par des principes d'esthétique ou par les préceptes inhérents à chaque type d'apprentissage. Seul le goût collectif guide l'exécutant. Le créateur populaire traditionnel ne fait pas un métier de sa production mais vise surtout à satisfaire des besoins domestiques primaires et secondaires ou simplement des besoins personnels d'expression. L'oeuvre

Chaque matériau impose son décor. Le fer, la tôle, la laine et le lin obligent le créateur populaire à un choix de formes ou de motifs précis. Le forgeron se donnera tout entier dans des oeuvres décoratives sans prétention et saura tirer de la matière rugueuse des ouvrages admirables. Le décor en fer des croix de cimetières témoigne éloquemment d'une expérience et d'un savoir situés à mi-chemin entre le cerveau et les mains. Les Eboulements, dans le comté de Charlevoix, Anse-Saint-Jean au Saguenay, Saint-Séverin-de-Beauce possèdent chacun un cimetière digne d'intérêt sur ce plan. Ici, croix et détails de croix en fer forgé, du XIXe siècle, relevés dans le cimetière des Eboulements et dans celui de Saint-Séverin. La soudure à chaud, le martelage, le travail dans l'âme même du métal, voilà autant de techniques que nos forgerons ont su appliquer à des articles décoratifs.

 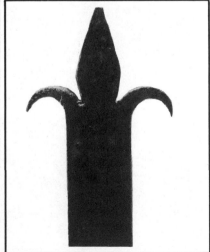

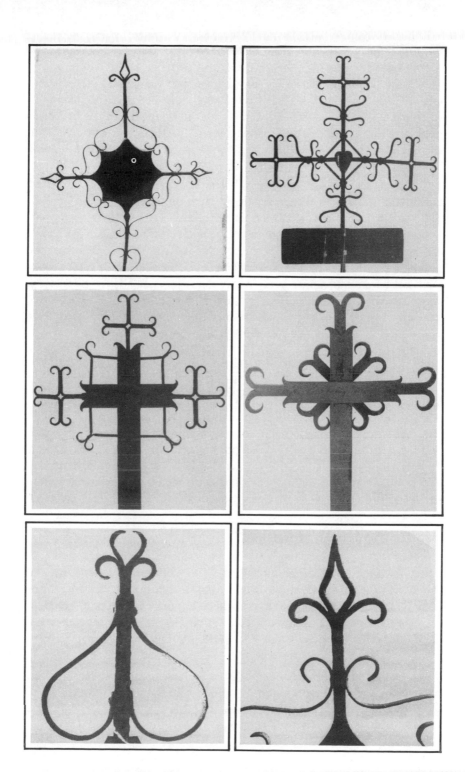

d'art populaire implique donc conséquemment une grande simplicité d'exécution.

L'art populaire est en soi un langage pur, spontané, qui ne peut être qualifié de naïf et de gauche comme le font certains spécialistes en référence à l'art patenté. De même qu'on ne peut traiter le parler populaire de primitif, de naïf ou de gauche, de même on ne peut qualifier ainsi l'expression plastique qui apparaît en fin de compte comme une sorte de langage où la forme remplace la parole.

On peut distinguer différents volets de l'art populaire d'abord en considérant le champ d'exercice de la création. *L'art populaire plastique* regroupe toute manifestation esthétique de la collectivité mais particulièrement à travers des oeuvres matérielles. Le traitement des essences ligneuses, de l'argile, de la pierre, des métaux, des couleurs donne lieu à la production de toute une gamme d'objets liés aux schémas du goût populaire qui, après analyse par certains spécialistes, permettent de découvrir des attitudes, des habitudes, des techniques et des usages souvent révolus. Les arts populaires plastiques forment donc une partie importante du folklore matériel d'un peuple.

Le deuxième volet de l'art populaire comprend les manifestations moins concrètes, apparentées surtout au monde de l'esprit. Les *arts populaires libéraux* appelés aussi folklore oral lorsqu'ils sont objets d'étude, s'intéressent à la musique, à la danse, aux contes, aux chansons, aux légendes ... Dans un monde artisanal, la tradition orale possède une vigueur assez exceptionnelle qui se manifeste au cours des soirées familiales ou dans les veillées plus populeuses l'hiver, quand la maison de bois vibre sur ses fondations au pas cadencé de la maisonnée et des invités. Le conteur et le chanteur dans cette société autarcique dominée par les règles et les tabous religieux apparaissent comme les véritables artistes dramatiques qui manipulent et marient le mythe, la fantaisie et la réalité pour émerveiller et distraire la galerie.

Les arts populaires expriment à coup sûr les profondeurs de l'âme humaine. Ceux du Québec matérialisent de différentes façons, que ce soit par la forme plastique ou sonore, par le rythme, le mouvement et la couleur, le langage intime de nos ancêtres, leurs conceptions religieuses et philosophiques. Leur caractère spontané, libre de tout encadrement, aide à cerner avec justesse la vérité du Québécois.

Lorsque tout ce secteur d'expression sert à l'analyse descriptive d'une collectivité, de ses composantes sociales, culturelles, etc., on parle aussi d'art ethnographique.

Après les beaux-arts, l'art artisanal et les arts populaires, on peut ajouter une dernière division à notre classification; notre critère de base réside toujours dans les caractères de l'exécutant et dans la ma-

B

C

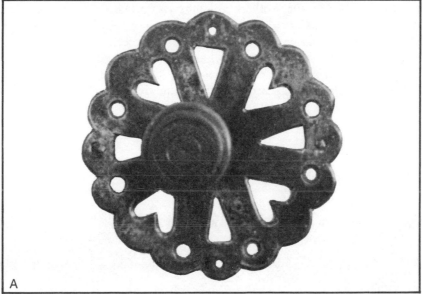

A

Le forgeron-serrurier tient lui aussi à enjoliver sa production à sa manière. Dans bien des cas, la tradition française persiste dans les techniques et le répertoire décoratif.

AC– Poignée de porte intérieure au bouton orné de cercles et à la plaque chantournée ornée de coeurs, de triangles et de disques.

 XVIIIe siècle; coll. Musée du Québec.

B — Poignée de porte de manoir Gamache de Cap St-Ignace. XVIIIe siècle.

nière dont il conduit son oeuvre. Il s'agit de *l'art mécanique*. L'apparition de la machine amène une production encore conçue par l'homme mais exécutée par différents mécanismes. Mille et un articles d'usage

courant non dénués de valeur plastique seront diffusés dans la population du Québec au XIXe siècle. La forme, la ligne, le décor, les techniques les rattachent à l'art mais la méthode de création étant différente, nous en faisons une catégorie à part.

L'art mécanique tout comme l'art artisanal s'ajoute aux arts populaires pour aider à comprendre l'homme d'hier, son goût, ses préoccupations et forme le véritable art ethnographique. Il faut noter ici que si les frontières entre chaque catégorie sont théoriquement claires, il n'en est pas toujours ainsi dans la réalité.

La liberté d'action qui caractérise l'art plastique ethnographique se reflète non seulement dans la variété infinie de formes mais également dans la multitude d'objets quelquefois tirés de matériaux inusités. Meubles, cannes, « Pâques fleuries » tressées, cabanes à moineaux peintes de couleurs criardes, paysages de coquillages ou de graines végétales, ustensiles, outils, voiliers miniaturisés, calvaires ou bateaux en bouteille, vêtements, moules à sucre d'érable ou à beurre, jouets, portes de grange ou de maison, balustrades de perron-galerie, ferronnerie, barrières de clos, enseignes, tableaux, statues, coffrets, girouettes, tapis, couvertures de lit, corne à poudre, monument funéraire, caractères calligraphiques, véhicules ne sont que quelques exemples d'un répertoire indescriptible tant il est vaste. Le coeur de sucre d'érable, le bonhomme ou l'étoile réalisés par nos mères avec les restes de pâte au moment

Au XIXe siècle, bon nombre d'objets usuels relevant de l'art mécanique seront ornés de quelque motif.
Port à l'eau, de Saint-Jean-d'Iberville, décoré d'éléments phytomorphiques.
Seconde motié du XIXe siècle.
Coll. R.-L. Séguin, Rigaud.

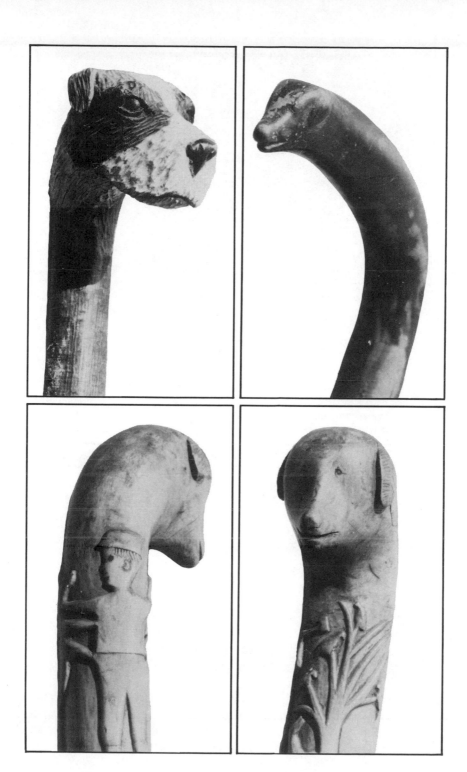

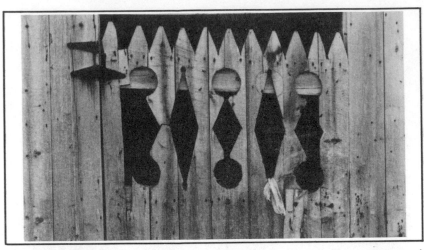

La porte à claire-voie dans un bâtiment de ferme traditionnel est souvent prétexte à une décoration issue des ajours. C'est d'ailleurs au XXe siècle une tendance qui sera étendue aux entrées de véhicules agricoles de la grange-étable, mais les motifs seront alors peints.

Les gardes de perron-galeries ornées de balustres découpées et ajourées relèvent à coup sûr de l'art populaire. C'est d'ailleurs un secteur de la création populaire propre au XIXe siècle et d'une richesse insoupçonnée.
Balustrade sur une maison datée de C. 1830 à Ste-Théodosie.

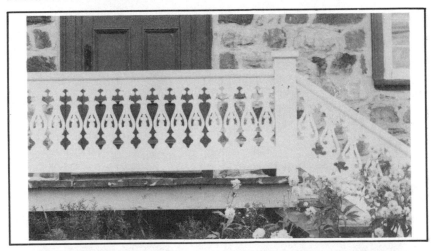

de la fabrication des croquignoles du temps des fêtes, la main de pain bénit relèvent de l'art populaire. (A l'été de 1973, se tenait une exposition de pains domestiques décorés, dans le hall d'entrée du Musée national des arts et traditions populaires de France à Paris.)

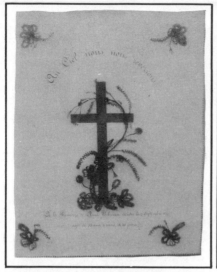 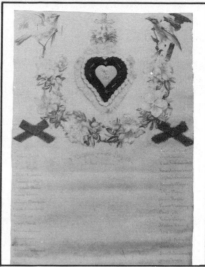

Les travaux aux cheveux ont connu les faveurs de bon nombre de femmes dans la seconde moitié du XIXe siècle. Paysages, arbres généalogiques ou images commémoratives demeurent des thèmes fréquents dans ce genre. Ici, image commémorative ornée de chevaux tressés formant une décoration végétale.
1877.
Coll. R.-L. Séguin, Rigaud.

Les « adresses » remises au cours de certaines manifestations familiales ou communautaires à des jubilaires ou à des futurs mariés appartiennent à une coutume qui remonte au XVIIIe siècle. Ces pièces relèvent à coup sûr de l'art populaire puisqu'elles sont toujours enjolivées d'éléments décoratifs peints ou collés.
Coll. R.-L. Séguin, Rigaud.

Le motif d'art populaire se retrouve dans la plupart des objets d'usage courant. Le manche de cette lavette à vaisselle comporte une rangée de croix de Saint-André qui, tout en servant de décor, permet à la ménagère de mieux tenir l'instrument dans l'eau savonneuse.
Coll. R.-L. Séguin, Rigaud.

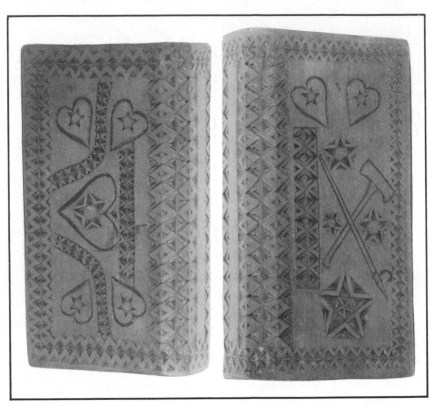

Le XIXe siècle, particulièrement la seconde moitié, connaîtra une diffusion croissante de la boîte de bois en forme de livre ornée de mille et une façons. Bon nombre de ces contenants seront produits l'hiver par un travailleur forestier dans quelque camp de bûcheron de la forêt laurentienne. Celui-ci en fera cadeau au printemps à son épouse ou à sa bien-aimée et l'emplira de gomme de sapin ou d'épinette. Celle-ci en usera ensuite comme boîte d'objets précieux, de chapelet ou de livre de prière. Certaines de ces pièces, plus grosses, seront exécutées pour contenir la bible ou le livre de messe.

Coll.: Musée National de l'Homme (Section Ethnologie),
 Ottawa.

Aucune de ces oeuvres n'est gratuite. Le créateur populaire qui s'exprime dans la matière tend toujours à une fin. On parle de fonction matérielle lorsque l'objet joue un rôle utilitaire. Une boîte à sel chantournée, une corne à poudre ciselée, un buffet deux corps, une lanterne trouée entrent dans cette catégorie. La fonction utilitaire rattachée à l'oeuvre, celle visant à satisfaire des besoins immédiats, n'entame en rien les caractères plastiques et la volonté de créer quelque chose à la fois d'agréable et de significatif.

La fonction peut être également sociale. Plusieurs articles fantaisistes, véritables exercices de patience et d'habileté, tels ces calvaires

Les lanternes sourdes ou lanternes trouées sont décorées à la pointe ou au ciseau de motifs géométriques ou végétaux.
Montréal, début XIXe siècle;
coll. Musée de Vaudreuil.

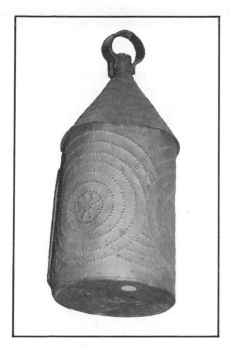

Suspendue aux entraits de la charpente du toit, déposée sur une tablette d'applique de la salle commune ou enroulée autour de la croix de tempérance, la branche de palmier appelée « Pâques fleuries », tressée par la maîtresse de maison ou par un vieux, garantit les occupants du logis de la protection divine. Une branche de sapin servira aux mêmes fins.
Oeuvre d'art populaire riche en symbolisme.
Coll. R.-L. Séguin, Rigaud.

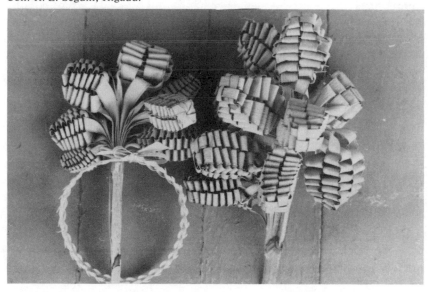

en bouteilles, ces chaînes tirées d'une même pièce de bois ou les boules sculptées enchâssées dans une cage creusée à même la bille sont des prouesses exhibées occasionnellement pour susciter de l'admiration.

Bon nombre d'objets résultant de la création populaire comportent à la fois une fonction matérielle ou utilitaire et une fonction sociale. Un meuble en pin aux caissons enjolivés de quelques formes sculptées, une enseigne de magasin de main de forge, une girouette en tôle témoignent éloquemment d'un tel état de fait.

Enfin, une grande quantité de pièces sont exécutées à des fins religieuses. Le crucifix domestique, les « Pâques fleuries » tressées, la croix ou le calvaire de la croisée des chemins sont autant de manifestations de la piété populaire. Dans ce groupe, on peut rarement séparer fonction sociale et fonction religieuse.

Signalons enfin que certains articles tels ces moules à sucre d'érable ornés d'un Saint-Sacrement pourront à la rigueur contenir les trois fonctions.

Plusieurs spécialistes ont parlé de l'art populaire comme d'un art d'imitation. C'est là une affirmation somme toute très discutable. Bien sûr, le thème ou des éléments thématiques peuvent être empruntés à une oeuvre existante mais le processus de création et d'invention n'en est pas pour autant annihilé. On peut discerner plusieurs degrés d'innovation par rapport au déjà vu qui font de l'oeuvre « imitée » une création nettement originale.

En ce sens, l'art académique va agir sur plus d'un créateur populaire au niveau thématique. Un Enfant-Jésus au globe polychrome sculpté dans le pin par un menuisier habile qui travaille à partir d'observations d'une pièce semblable dans l'église du village voisin n'apparaît pas comme une réplique de l'oeuvre du sculpteur de métier auteur

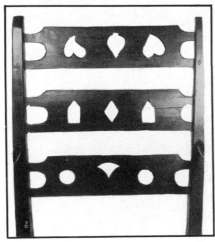

Le dossier des fauteuils et des chaises est souvent l'objet d'une attention spéciale du créateur populaire. Si certains motifs visent à décorer la pièce, d'autres sont issus d'une fonction technique: les mortaises séparées à chaque voliche formant un demi-cercle permettent un assemblage plus solide des parties.
XIXe siècle; coll. Musée du Québec.

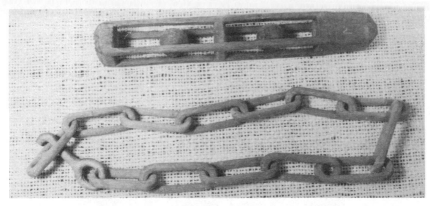

La création populaire à fonction sociale se retrouve entre autres dans les oeuvres de patience. Une chaîne à maillons de bois tirée d'une seule pièce ou les boules sculptées dans leur cage et obtenues d'un même morceau, voilà deux exemples éloquents.
XIXe siècle; coll. Musée Acadien, Moncton, N.B.

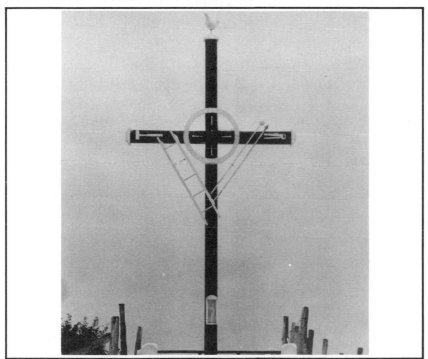

La croix de chemin demeure une importante manifestation de la création populaire traditionnelle. Le coq, l'échelle, la lance, l'éponge, les clous, le marteau, les tenailles sont autant d'attributs que l'on retrouve sur ce spécimen de Saint-Séverin-de-Beauce. Chaque région représente la crucifixion à sa manière. Le Québec conserve encore plusieurs centaines de croix de chemin différentes, mais appartenant toutes à la fin du XIXe siècle et au XXe siècle.

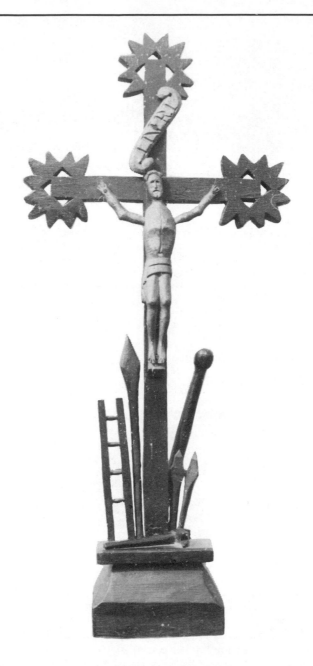

Christ en croix comportant les différents instruments de la crucifixion.
Facture domestique, fin XIXe siècle.
Coll. R.-L. Séguin, Rigaud.

de la pièce initiale, mais plutôt comme une variation sur un même thème. Les limites de l'exécutant dues au hasard, sa sensibilité particulière vont influencer considérablement le processus de création et refléter une vie intérieure unique; la disposition des membres et l'allure générale de l'oeuvre en feront une réalisation originale. La même constatation peut se faire au sujet de personnages de quelques croix ou calvaires qui balisent nos routes de campagne et qui ont été souvent réalisés, à la demande de paroissiens pieux, par un habitant réputé pour sa dextérité.

Il ne faudrait cependant pas confondre les manifestations primaires de sculpteurs professionnels rémunérés et soucieux des grandes règles dans les calvaires ou la statuaire de certaines églises, avec les oeuvres populaires. Les premières appartiennent définitivement à l'art académique et bien qu'elles s'adressent à la collectivité, n'en suivent pas moins un schéma d'exécution plus ou moins près de l'art savant. Manifestations de la foi populaire mais oeuvres d'art scholastique.

L'art académique n'est pas seul à inspirer le créateur populaire: l'art artisanal aussi. L'habitant qui décide de construire une commode pour sa fille à marier en essayant de respecter les proportions et l'ornementation de la commode de facture artisanale observée chez le notaire du village illustre ce phénomène. Le colon qui choisit de plier, de

Couverture tissée, ornée de l'étoile de Charlevoix à huit branches, de coeurs, d'arbres et d'éléments géométriques.
Facture domestique, Charlevoix, XIXe siècle.
Coll. Canadian Guild of Crafts, Montréal.

marteler et d'agrafer la tôle pour façonner une girouette de campanile aussi élégante que certains coqs de clocher exécutés par un ferblantier de métier réalise une oeuvre d'art populaire qui a des liens aux niveaux thématique et technique avec l'art artisanal, mais n'est pas moins originale. La manière de faire différencie nettement chaque création.

Enfin on peut déceler un art populaire plastique empruntant à l'art mécanique. La travailleuse qui sur le gros métier à tisser des Eboulements orne une couverture de laine de quintefeuilles ou du carreauté que lui suggère l'industrie écossaise ou anglaise, puise dans le répertoire d'art industriel mais transforme à sa manière et selon ses possibilités techniques sa source d'inspiration. Le langage plastique reste particularisé par l'exécutant.

Jusqu'à maintenant, nous avons disserté sur l'art et sa vie dans une collectivité afin de mieux situer l'art dit populaire. Mais puisque notre

Si le créateur populaire s'intéresse particulièrement aux gestes quotidiens de l'homme d'ici qui vit et bâtit un pays, il n'en marque pas moins les types sociaux par son art. Les personnages sculptés sont souvent prétexte à une telle conscience. Ici, femme d'habitant au travail et évêque en visite.
Montréal, XXe siècle.
Coll. R.-L. Séguin, Rigaud.

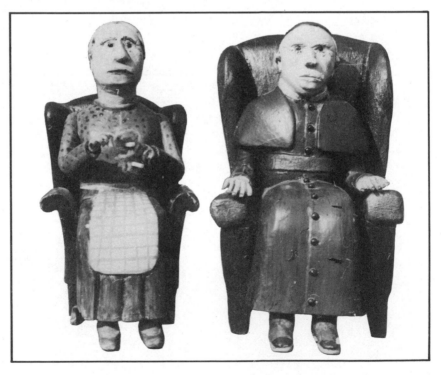

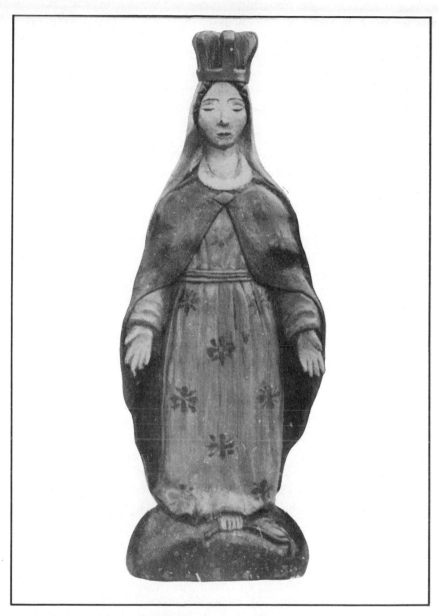

Vierge Marie de facture domestique.
Sculpture sur bois polychrome.
XIXe siècle. Coll. R.-L. Séguin, Rigaud.

ouvrage porte particulièrement sur le motif d'art populaire, il serait pertinent de définir ce que nous entendons par là. La création d'un objet peut être dite « plastique » par deux aspects: la forme et l'ornement. Bon nombre d'articles fonctionnels de la société traditionnelle

tiennent leur attrait de la réunion de la ligne et du décor; l'exécutant dépasse la seule fin utilitaire, il exprime ce qu'il ressent à travers son oeuvre qui concrétise alors un goût précis.

Le motif populaire se résume à tout ornement servant de thème décoratif à une pièce réalisée suivant les critères de l'art populaire. Ce motif martelé, ciselé, peint, tracé, sculpté, intégré à l'objet ou appliqué est réalisé par une main dont la décoration n'est pas le métier. Le motif populaire englobe alors toute figure qui apparaît sur des articles réalisés par un amateur ou encore façonnés par quelqu'un dont c'est la fonction de produire tel type d'objet mais non de l'ornementer. Il découle de cette définition qu'un bon nombre, pour ne pas dire la majorité des dessins qui apparaissent sur des pièces d'art artisanal québécois, relèvent de l'art populaire. Le motif populaire rejoint lui aussi le langage d'une collectivité bien ancrée dans le milieu. Il résulte de cette présence au milieu, présence respectueuse d'une tradition, tout un répertoire de figures qui serviront à l'art mécanique, à l'art artisanal et même à l'art académique.

Suivant la fonction, on peut classer les motifs de folklore matériel en deux grandes catégories: motifs décoratifs et motifs d'identification. Les premiers, plus usuels, servent d'ornement sur une infinité de pièces allant du vêtement au mobilier en passant par l'outillage et les instruments domestiques.

Le motif d'identification, lui, sert à déterminer l'appartenance ou à identifier un individu, une famille ou un groupement quelconque. L'estampille de moule à beurre, le poinçon d'orfèvre orné de quelque fleur ou animal local et à la rigueur certains moules à sucre d'érable sont autant d'objets dont le décor comprend ces motifs d'identification. Certaines oeuvres de forge, de taillanderie, d'armurerie sont identifiées par une figure usuelle. Bien sûr, les motifs d'identification n'en conservent pas moins par moments une valeur décorative.

Le milieu, la tradition et le mimétisme de l'iconographie ou des grands styles suggèrent des motifs au créateur populaire.

Le milieu apparaît comme le facteur de plus important dans l'invention de figures. Celui-ci va nettement conditionner et modeler l'homme à tel point que bientôt, ce qui caractérisait l'Amérindien dans son expression graphique sera absorbé par le colon français qui se distinguera rapidement sur ce plan de la tradition d'outre-mer. Cette distanciation du langage plastique par rapport à la mère-patrie s'explique à coup sûr par la différence des milieux physiques. Si l'on constate la popularité de tel ornement géométrique, zoomorphique ou phytomorphique dans notre répertoire de motifs et que la même figure se retrouve à peu de choses près dans l'art décoratif des autochtones, il

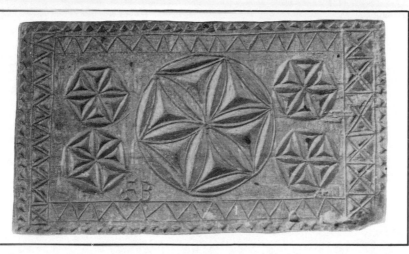

En France, on désigne par plioir une plaquette ornée servant à enrouler les dentelles terminées. Le décor de ce plioir français permet d'établir des liens étroits avec notre décor populaire. Une telle rosace est fréquente dans les coffrets ou sur des meubles qui ont été fabriqués dans la vallée du St-Laurent.
Coll. Robert-Lionel Séguin, Rigaud.

ne faut pas seulement faire intervenir une influence directe des indigènes comme principe explicatif mais il faut aussi souligner que le lieu, avant le choc des cultures, impose des formes et des habitudes de décor et d'expression spontanées.

Le milieu physique, c'est-à-dire, en ce qui concerne le Québec, un pays de vastes étendues de terre et d'eau, une faune et une flore abondantes, la solitude des espaces, un rythme climatique particulier, agit sur le goût des habitants et sur leur préférence pour telle figure décorative. Le colon installé dans un pays de montagnes couvertes de forêts, témoignera dans le choix du motif, de son environnement, source constante d'émerveillement. Le textile orné de Charlevoix en est un exemple. En Gaspésie et dans les Maritimes, l'activité marine inspire le créateur populaire. En fait, celui-ci rend compte de ce qu'il voit, de ce qu'il touche, de ce qui le marque. La terre, la mer, le ciel, le monde animal et végétal sont pour lui des réalités immédiates, d'une présence absolue.

Mais le choc ethnique y est également pour quelque chose. La présence des Amérindiens, les liens étroits établis dès le début entre colonisateurs et colonisés modifient les habitudes quotidiennes des habitants et influent indubitablement sur leur goût. Si les Français épatent les autochtones par certains objets techniquement plus avancés, ils n'en sont pas moins conquis par l'art de vivre de ceux qu'on a qualifiés de sauvages. L'admiration des Blancs pour cette vie libre et indolente des Amérindiens sera un constant sujet de préoccupation pour

ILL. 1

Coq de clocher polychrome en tôle.
Saint-Charles-sur-Richelieu, XIXe siècle; coll. Musée du Québec,
56,2 cm x 41,3 cm.

ILL. 2

Moule à sucre d'érable d'une seule pièce de bois, orné du motif le plus usuel
dans ce genre d'article, soit le coeur saignant.
Beauce, XIXe siècle; coll. Guy Doré, Québec.

ILL. 3

Tapis à point noué de facture domestique. Chevaux attachés à un lampadaire.
Début XXe siècle; coll. R.-L. Séguin, Rigaud.

ILL. 4

Tapis à point noué décoré d'un mouton et d'oiseaux se détachant d'une forêt
à l'arrière-plan.
Charlevoix, fin XIXe siècle; coll. R.-L. Séguin, Rigaud.

ILL. 5

Estampille à beurre en pin, de facture domestique. Composition phytomor-
phique.
XIXe siècle; coll. Roland Létourneau, Saint-Roch-des-Aulnaies.

ILL. 6

Estampille à beurre de facture domestique ornée d'un soleil radié enchâssant
des éléments géométriques qui cernent à leur tour une rosette incluse dans
un plus petit soleil.
XIXe siècle; coll. Musée du Québec.

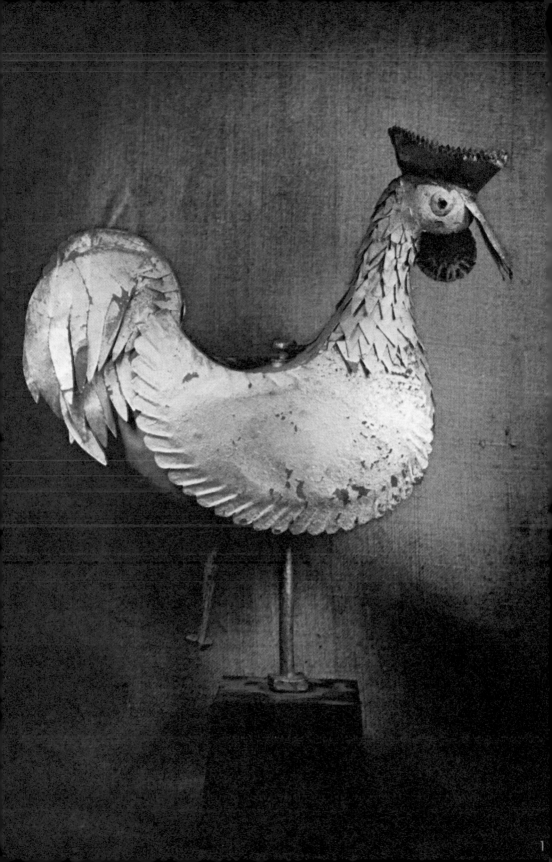

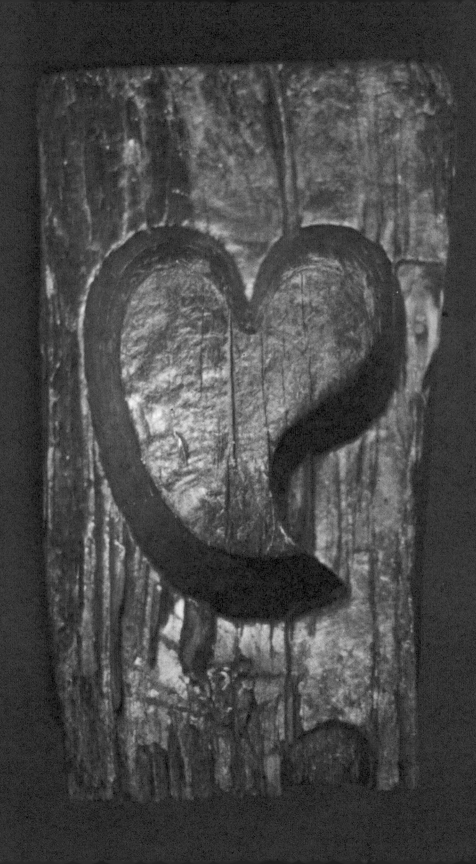

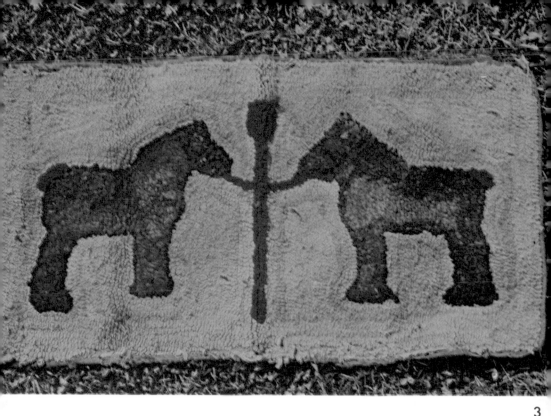

3

4

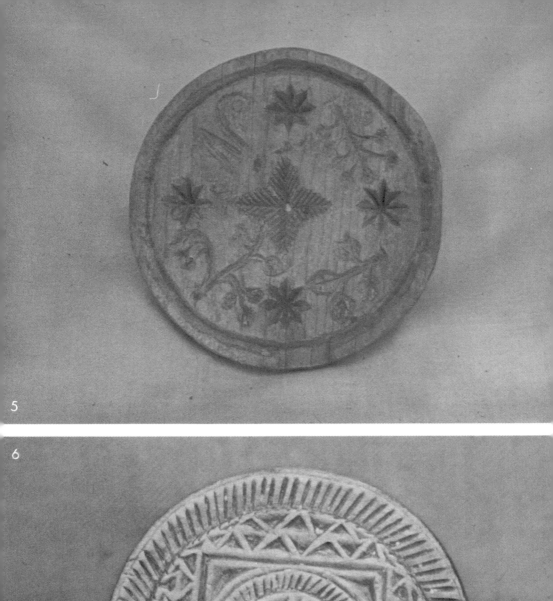

5

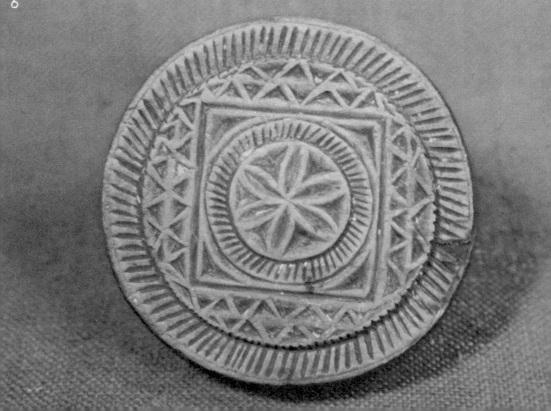

6

les intendants, comme l'indique leur correspondance avec la métropole. Tout cela fait partie de cette américanité vécue par les indigènes et qui petit à petit s'installe chez les nouveaux venus pour forger un homme nouveau, notre ancêtre. Le pays est pour beaucoup dans ce processus de métamorphose qui agira à son tour sur l'art. On ne peut cependant déterminer jusqu'à quel degré le décor amérindien sera repris par nos ancêtres, mais on ne peut nier, après des études comparatives sommaires, des similitudes troublantes.

Quoiqu'ils transposent cette américanité dans leur art collectif et dans les motifs populaires, nos ancêtres ne rejettent cependant pas la tradition. C'est finalement à travers cet héritage que passera le processus de création générateur de nouveauté. Chaque peuple a développé au cours des siècles un répertoire caractéristique de figures et une manière de décorer qui se sont transmis de génération en génération. Les Français qui ont peuplé la Nouvelle-France possédaient derrière eux une tradition qui remonte à la plus haute antiquité. Si l'art populaire breton est largement tributaire de l'art celtique, il n'en comporte pas moins des éléments qui s'inspirent des civilisations gréco-romaines, mésopotamiennes et autres. Certains des motifs, arrivés avec les premiers colons, sont bien souvent communs à plusieurs peuples et sont véhiculés par les différents groupes ethniques qui vont faire souche au pays ou rayonner culturellement dans la vallée du Saint-Laurent. L'unicité des formes s'explique à coup sûr par l'universalité des thèmes, des sentiments et des symboliques qui remontent à la nuit des temps.

L'iconographie des pièces de monnaie, des scellés, des blasons de famille, des gravures religieuses ou profanes, les répertoires de motifs de styles nationaux ou régionaux caractérisant règnes et époques exercent une puissante attraction auprès du créateur populaire d'ici.

Quant aux ornements de style, leur emploi témoigne aux yeux de tous que l'on est à la mode ou tout au moins que l'on possède un article semblable à celui appartenant à un groupe socialement et économiquement supérieur. Dans le langage plastique populaire, on est davantage en présence de variations sur un thème scholastique. Tout comme aujourd'hui, la pièce de style de facture populaire, bien différente au niveau du rendu du véritable article de style, apparaît comme un élément d'orgueil et de distinction sociale.

L'art populaire et à coup sûr le motif comportent un certain nombre de caractères qui nous aident à les définir. D'abord, tous deux sont traditionnels quant aux techniques d'exécution. La main assistée de l'outil devient un prolongement du coeur et de l'esprit et concrétise des préoccupations et des conceptions. Ils sont traditionnels également quant aux usages.

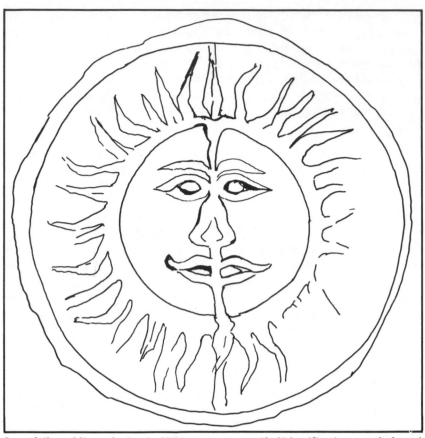

Le soleil, emblème de Louis XIV, reste un motif d'identification usuel du roi français qui sert au XVIIe siècle et au XVIIIe siècle à orner différents objets ou marquer l'appartenance. Celui-ci a été relevé sur un bouchon de bouteille découvert à Mingan par l'archéologue René Lévesque. On ne peut refuser l'influence dans notre art populaire plastique de telles figures, comme celle d'ailleurs, frappées sur médailles et pièces de monnaie.
Coll. René Lévesque.

L'art populaire est toujours anonyme. La signature n'a rien à voir avec la valeur et la fonction de l'oeuvre. Le même phénomène s'observe auprès des artisans de métier. On identifie davantage le créateur et sa pièce dans la manière de faire. De toute façon, le besoin de publicité inhérent à une société organisée sur la production et la compétition ne jouent pas au cours de la période traditionnelle autarcique. La seule reconnaissance de l'utilité du producteur et de ses pièces au sein de la communauté rurale ou familiale va apporter suffisamment de joie.

La simplicité et la spontanéité, nous l'avons déjà dit, sont deux autres qualités et non les moindres de l'art populaire. Pas d'étude

préalable, pas de règle qui encarcane. Seules les limites d'exécution individuelles orientent le langage plastique dépouillé de tout superflu au gré du hasard. Les formes populaires deviennent alors les plus pures et les plus fraîches.

Au niveau du motif, l'universalité du thème iconographique reste une constante. Le créateur populaire reproduit les formes tirées du réel. Le monde animal, végétal, minéral, la cosmographie, la religion, certains objets matériels usuels permettent un choix illimité de figures qu'il tente de reproduire fidèlement ou qu'il stylise selon le goût du moment. Si les thèmes choisis ne connaissent pas de frontières dans l'espace ou dans le temps, on ne peut en dire autant pour les formes qui relèvent d'une tradition spécifique ou d'une manière propre à chaque collectivité. Certains motifs appartenant à un thème précis connaissent cependant une continuité millénaire tels le soleil radié et l'étoile.

La symbolique rattachée aux formes demeure un autre caractère de l'art populaire traditionnel. Le créateur populaire comme nous l'avons déjà signalé maintes fois exprime à travers le langage plastique ses sentiments, ses préoccupations, ses inhibitions et ses désirs. L'art populaire matérialise les profondeurs de l'âme humaine. Au pays de l'hiver, la maison, le soleil sont riches de symboles; le blé, base de l'alimentation, permet de survivre pendant la longue saison morte. L'objet n'est en fait qu'une image qui cache une signification profonde. Et cette symbolique reste elle aussi traditionnelle. Certains motifs rattachent l'homme d'ici à l'homme de toujours: « La rouelle, disque solaire souvent représentée par une fleur ou une étoile est un reste du culte scolaire, par association avec la roue-soleil des anciens. Le feu, le coeur, les couleurs primaires utilisées sont des symboles d'amour. Le coeur radié (dans un soleil) qui se retrouve dans les moules à sucre utilisés au printemps annonce une période de renouvellement dans le cycle de l'année. » (1) Les motifs à fonction magique, par exemple le cercle ou certaines formes religieuses comme la « Pâques fleuries », sont également riches en symbole. L'usage de l'un ou l'autre garantit l'homme contre les attaques du Malin ou le protège contre tout malheur.

(1) *L'art populaire au Canada-français,* Jean-Claude Dupont, p. 4.

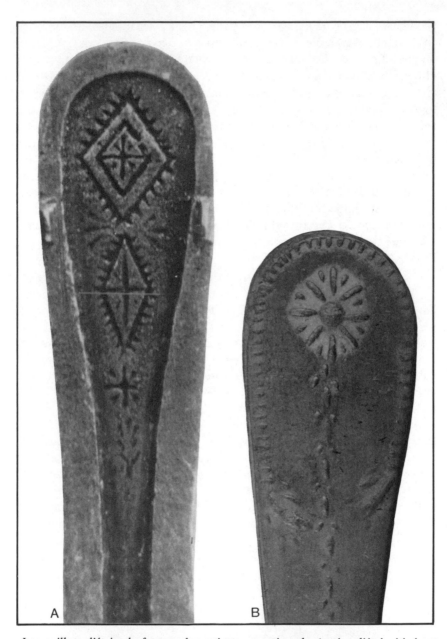

Les cuillers d'étain de facture domestique ou artisanale (potier d'étain itinérant ou artisan) sont ordinairement enjolivées de motifs à l'extrémité supérieure du manche.

A — Moule orné de losanges dentelés et de croix:
 Ile d'Orléans, XVIIIe siècle; coll. Manoir Mauvide Genest.

B — Cuillers à bordure dentelée, décorée d'une fleur;
 XVIIIe siècle; coll. Musée du Québec.

LE RÉPERTOIRE
DE MOTIFS

Par définition, l'art populaire est obligatoire-
ment l'oeuvre d'un autodidacte. Il s'agira
d'un paysan ou d'un artisan éprouvant l'irré-
sistible besoin de créer. L'art populaire est
cette fleur de macadam qui pousse envers et
contre tous. Cet art ne se réclame d'aucune
école académique. Il ne saurait être question
d'art populaire sans souci de création.

... L'art populaire québécois compte parmi les
plus beaux et les plus riches du monde.
Je m'explique. Certes, il y a des endroits où
certaines disciplines sont plus belles qu'ici.
Je pense, par exemple, aux sculpteurs paysans
du Massif Central, notamment du Queyras
où l'homme passe de longs mois d'hiver à
galber jusqu'aux outils d'usage courant. Ou
encore à ces dentellières du pays de Begouden.
Ce qu'il y a de différent et d'admirable au
Québec c'est qu'on y excelle dans toutes les
disciplines. Dans un pays froid comme le
nôtre, l'art du tissage, entre autres, atteindra
le sommet tant par la variété des techniques,
l'originalité des éléments décoratifs et la
richesse des couleurs.

Robert-Lionel Séguin, 1974.

Lorsque nous avons décidé de dresser un répertoire de motifs ou d'ornements populaires, nous savions au départ que ce travail ne pourrait être exhaustif et qu'il comporterait des difficultés énormes quant aux distinctions mêmes entre art populaire et art artisanal.

Comme nous le disions dans l'avant-propos, notre étude marque un point de départ. Cette démarche sera graduellement complétée dans les années à venir, au fur et à mesure que les données sur le sujet s'accumuleront avec la complicité des collectionneurs et des amateurs et par la poursuite des recherches sur le terrain. Il y aura toujours place pour l'amélioration et des réajustements ne sont pas impossibles.

Cet ouvrage, comme ceux que nous avons réalisés précédemment, ne fait qu'amorcer l'étude d'un thème culturel. Bien que par moments nos oeuvres semblent plus ou moins pertinentes aux spécialistes avertis, étant donné l'état des recherches, nous croyons qu'il est mieux de publier rapidement les documents accumulés sans attendre que le sujet soit littéralement vidé, afin que la collectivité puisse prendre conscience de la richesse d'un domaine, afin que cette même collectivité conserve soigneusement les éléments patrimoniaux qu'elle a en sa possession et, aussi, afin que les jeunes chercheurs — et ils sont nombreux — soient aiguillonnés vers des champs d'étude qui méritent une attention immédiate. Cette sensibilisation peut également avoir un effet bénéfique sur les investissements de l'Etat dans ce domaine que nous considérons vital.

Un tel répertoire ne peut être exhaustif d'abord parce que tous les spécimens n'ont pu être examinés par les auteurs. Un grand nombre de ceux-ci sont disparus à tout jamais et ne pourront en aucun cas être analysés.

Parmi ce qui reste, plusieurs objets intéressants gisent encore dans quelque cave, quelque grenier ou dépendances de l'habitation ancestrale et attendent qu'on daigne leur ménager un meilleur sort. Combien de moules à sucre d'érable vieillissent, accrochés aux entraits des cabanes érigées sur la parcelle de terre « en bois debout »! Combien de coffres et de commodes oubliés, bourrés de couvertures, de courtepointes ou de vieilles jupes patiemment brodées et couchées dans la naphtaline longent les sablières de nos maisons traditionnelles! Ce sont là des banques riches d'information que nous avons peu exploitées — l'on comprendra pourquoi —, et qui un jour se révéleront sans doute d'un apport considérable pour compléter l'investigation.

Grâce au travail d'ethnologues, de chercheurs et de rabatteurs professionnels chargés d'alimenter antiquaires et brocanteurs, plusieurs spécimens ornementés ont été remis en circulation depuis quelques années. Ces exemples d'un monde révolu, témoins de l'érection d'un pays,

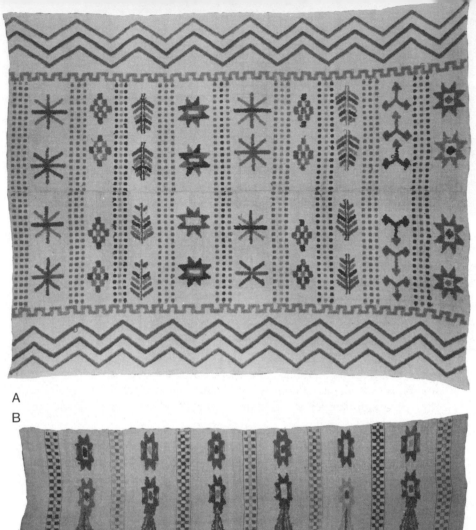

A

B

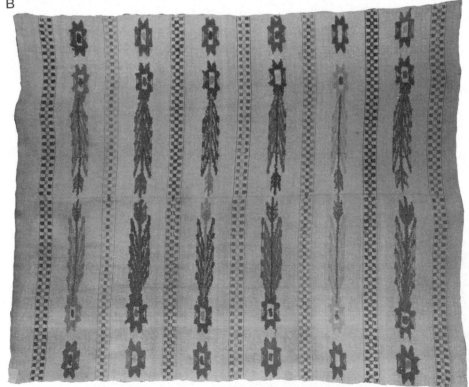

se retrouvent dans un nombre incalculable de collections privées disséminées à travers le Canada et le nord-est des Etats-Unis ou dans des musées de communautés religieuses, des musées régionaux ou parmi les collections de l'Etat. Marius Barbeau, le premier de nos ethnologues, a, à lui seul, et avec des moyens matériels restreints, sauvé des centaines de morceaux qui font aujourd'hui l'orgueil du Musée national à Ottawa, de l'Ontario Museum ou d'autres dépôts de la culture matérielle traditionnelle des Québécois.

Il était impossible de faire le tour des collectionneurs privés. L'ampleur de la tâche aurait nécessité des années de travail et des sommes importantes. Nous avons cependant rejoint ceux qui nous apparaissaient les plus connus dans ce domaine. Nous pensons ici entre autres, au docteur Raymond Turgeon, de Pont-Rouge, ou à Guy Doré, de Québec, qui ont accumulé quelques centaines de moules à sucre et à beurre différents. Des dizaines et des dizaines de particuliers n'ayant souvent que quelques pièces ont permis d'enrichir le répertoire. Ces particuliers, nous les avons repérés au fur et à mesure de nos pérégrinations à travers le territoire québécois. Roland Létourneau, de Saint-Roch-des-Aulnaies, possède deux estampilles à beurre richement ornées, fabriquées par un ancêtre du XIXe siècle. On conserve également dans cette famille un boîtier de bois pour pipes de plâtre enjolivé d'un esturgeon. Monsieur Marie-Louis Champagne, de Leeds Village, nous a montré une palette à beurre richement décorée, et quelques moules à sucre de facture locale. L'Honorable Jeanne Sauvé, de Saint-Charles-sur-Richelieu, possède de très belles pièces de facture domestique ou artisanale richement ornées. Luc Coursol, de Mont-Laurier et Antoine Pouliot de Saint-Jean, I.O., nous ont montré des cuillers en étain richement ornées. Ordinairement, lors des recherches sur le terrain, les collectionneurs rencontrés donnent à l'enquêteur le nom d'autres personnes qui gardent jalousement quelques spécimens. Nous avons par moments suivi de telles pistes.

◁ A Couvre-lit tissé exécuté par Nelsie Laforest de Charlevoix et orné en «boutonné» de fleurs de neige, d'étoiles à huit branches, de sapins et d'éléments géométriques.
Coll. et photo Galerie nationale du Canada, Ottawa (9614).

◁ B Une même pièce de textile traditionnel québécois peut résulter du mariage de plusieurs matériaux et de différentes techniques d'exécution. Ce couvre-lit de la fin du XIXe siècle attribué à Mérence Bradette de St-Urbain de Charlevoix est composé d'une chaîne en lin, d'une trame de coton et d'un décor de laine. Les figures suivent la technique dite «à la planche» dans les bandes géométriques et du «boutonné» dans les étoiles et les comètes. Le Musée de l'Homme à Ottawa possède une pièce identique à celle-ci et dont le motif commémore à coup sûr la Grande Comète de 1882.
Coll. et photo Galerie nationale du Canada, Ottawa (9626).

73

Mais là où la récolte s'avère la plus fructueuse, c'est dans l'exploration des collections et des réserves de musées. Dans ce dernier cas, nous avons, de concert avec les responsables, inventorié des centaines, pour ne pas dire des milliers de pièces. Ces dépôts de la culture sont, une fois regroupés, d'une richesse inouïe. Ils sont malheureusement fort éloignés les uns des autres et il faut parfois parcourir de longues distances pour les voir.

Le professeur Jean-Claude Dupont, ethnologue réputé, professeur à l'Université Laval, nous a gracieusement remis une liste des musées régionaux. Il a dans le passé été chargé de diriger une enquête systématique sur les pièces d'art ethnographique accumulées dans les dépôts, d'en faire le relevé et de les photographier en vue d'élaborer un inventaire. Jean-Claude Dupont était donc bien en mesure de nous indiquer les lieux publics susceptibles d'étoffer notre recherche.

Les spécimens de culture matérielle mis à jour par l'archéologie nous ont aussi apporté un certain nombre d'informations pertinentes. Qu'il suffise ici de mentionner les boutons, les bouchons de bouteilles et les scellés de plomb ornés quelquefois de motifs populaires récupérés par René Lévesque lors des fouilles de Sept-Iles, de Mingan et de Brador. Les excavations scientifiques à la place Royale de Québec, au village de Grondines ou à Fort Ingall à Cabano ont ramené à la surface des articles décorés que nous avons pu étudier. Dans le cas de

Boîte en forme de livre, décorée d'éléments géométriques.
Facture domestique. XIXe siècle.
Coll. R.-L. Seguin, Rigaud.

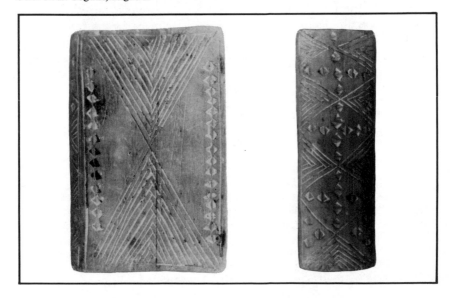

Cabano, par exemple, des manches de couteaux de table enjolivés sur place de compositions géométriques ont particulièrement retenu notre attention.

L'observation sur le terrain s'est annoncée tout aussi révélatrice. En effet, lors de nos déplacements à travers le Québec, nous avons remarqué toute une gamme de motifs découpés dans les pigeonniers ou dans les portes à claire-voie des bâtiments de ferme, peints sur des portes de grange, chantournés dans les gardes de perron-galerie, sculptés ou forgés dans les vieux monuments funéraires ou les croix de chemin, moulés dans les fers de galerie en fonte. Pour illustrer rapidement cette démarche, qu'il suffise ici de mentionner que nous avons relevé des portes à claire-voie très intéressantes, entre autres à Sainte-Eulalie et Saint-Urbain, dans Charlevoix. Nous avons dessiné une croix pommée empruntée à la bouche d'aération d'une grange de Maniwaki. Dans le Sud-Est de Montréal, nous avons photographié au téléobjectif des entrées de pigeonniers en forme de maison ou de losange. A Lavaltrie et à Saint-Joseph-de-Beauce, le passant peut remarquer que la croix de chemin comporte un coeur poignardé. A Québec, sur le boulevard Hamel, c'est un soleil radié de main de forge qui orne celle-ci à la rencontre de la hampe et de la traverse. A Leeds Village, dans le comté de Mégantic, le cimetière protestant contient des épitaphes ornés de motifs empruntés à l'art populaire irlandais et écossais. A Saint-Séverin, dans la Beauce, à l'Anse Saint-Jean dans le Saguenay et aux Eboulements, dans Charlevoix, certaines croix de cimetière témoignent du sens esthétique du forgeron d'hier. Et ainsi de suite.

A cette information de première main, il faut ajouter une seconde source non moins importante. Cette dernière regroupe tout document photographique, imprimé ou non, reproduisant une pièce de culture matérielle traditionnelle, décorée de quelque ornement ou motif. Nous avons consulté un certain nombre de diapositives de pièces d'art ethnographique dont celles réalisées par Jean-Claude Dupont et produites par les *Archives de folklore* de l'Université Laval. Les pièces fidèlement reproduites sur pellicules appartiennent en général à des musées régionaux ou de communautés bien qu'un bon nombre relèvent de la collection privée la plus importante au Québec, soit celle du professeur Robert-Lionel Séguin, de Rigaud. Pierre Rastoul, de Trois-Rivières, Jean Trudel, de Québec, nous ont également révélé tout un monde avec leurs projections. Certains dessins figurant dans cet ouvrage proviennent d'une telle source d'informations. La fiche technique de l'objet était alors suffisamment détaillée pour nous permettre de porter un jugement valable.

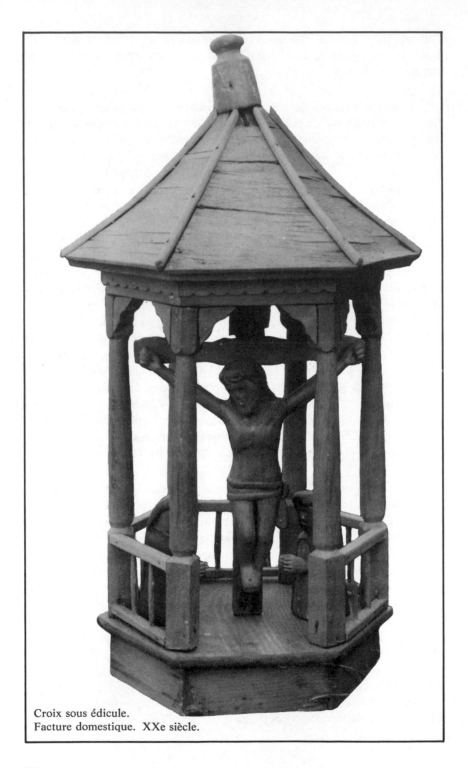

Croix sous édicule.
Facture domestique. XXe siècle.

Nous avons également consulté des répertoires photographiques publics comme celui de la Centrale d'artisanat du Québec ou, depuis Jean-Marie Gauvreau, on a conservé des albums des différentes manifestations artisanales contemporaines et traditionnelles. Il en est de même aux Archives nationales d'Ottawa grâce aux expositions itinérantes montées par Marius Barbeau. *L'Inventaire des oeuvres d'art* de la province de Québec s'est révélé fort utile. On y retrouve entre autres des photographies commentées des pièces de textile appartenant à l'ancienne collection de l'Institut des arts appliqués de Montréal.

De plus, nous avons consulté toutes les publications canadiennes et québécoises disponibles portant sur la culture matérielle traditionnelle: catalogues d'exposition, répertoires, études, enfin tout imprimé illustré. Nous avons dessiné quelques rares motifs à partir des pièces présentées dans ces ouvrages mais pour la très grande partie, nous avions déjà relevé le motif d'art ethnographique ou l'ornement au cours de nos enquêtes. Le thème du motif d'art populaire n'était d'ailleurs pas l'objectif de ces travaux.

Enfin, la lecture de certains ouvrages européens, notamment français, nous a permis de discerner des liens avec la production québécoise sur ce plan. Des visites aux musées de Nantes, au Musée de l'Homme à Paris, au Musée national des arts et traditions populaires de France, au Musée de Détroit, au Musée d'Histoire naturelle de New York ainsi qu'à d'autres dépôts du folklore matériel en Europe et en Amérique nous ont aidés à cerner certaines parentés. Malgré cette démarche, le sujet est loin d'être vidé, nous en convenons volontiers. C'est peut-être d'ailleurs ce qui explique les limites du présent ouvrage que nous nous attarderons maintenant à définir.

Nous avons axé essentiellement notre étude sur des pièces de facture québécoise, parfois acadienne. De rares articles du XVIIIe siècle diffusés au Canada (selon la signification du terme au temps du Régime français) et ornés de motifs, comme les scellés de plomb, les bouchons, les boutons de vêtements, les cuillers d'étain peuvent cependant résulter de moules ou de matrices de facture française. Les emporte-pièces de ferblantiers reprenant la fleur de lys, le losange, l'as de coeur et ayant servi dans la fabrication de lanternes ou d'autres instruments domestiques en tôle sont probablement de fabrication européenne. Il n'est pas improbable non plus que des articles d'usage courant ornementés, comme ce peigne à cheveux sculpté de pointes de diamant daté de 1727 et conservé au Château de Ramezay à Montréal aient été amenés au pays par quelque colon.

Si nous nous sommes posés des limites d'espace, nous nous en sommes également fixés dans le temps. Toute manifestation d'art artisanal

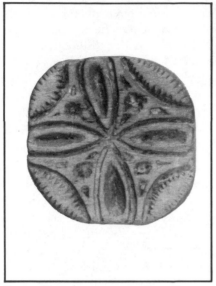

Estampille à beurre ornée d'une fleur
et de feuilles.
Facture domestique. XIXe siècle.
Coll. R.-L. Seguin, Rigaud.

Estampille à beurre.
Facture domestique. XIXe siècle.
Coll. R.-L. Seguin, Rigaud.

ou d'art populaire domestique du XXe siècle a été exclue. L'artisanat, c'est-à-dire la production artisanale ou domestique — à la pièce ou en petite série — à des fins commerciales, sort également de notre champ d'étude.

Donc, seuls les objets de facture artisanale et domestique réalisés par les immigrants européens et leurs descendants entre 1630 et 1900 et dont le décor relève des critères d'art populaire ont retenu notre attention. Il s'ensuit donc que tout ornement ou motif observable sur un objet d'usage domestique ou autre réalisé par un Français (ou un Québécois), un Ecossais, un Irlandais ou un Anglais pouvait s'insérer dans le répertoire, mais tout décor amérindien a été exclu. Rien n'empêche cependant de constater après coup, malgré nos faibles connaissances de la culture amérindienne, que l'art populaire québécois au niveau du motif a subi l'influence des indigènes. Pour ce qui est de l'apport anglais, écossais, irlandais, et même américain, on peut signaler qu'il a été assimilé, digéré par les francophones et intégré à leur forme d'expression qui s'en est trouvée enrichie. Comme ils l'ont fait avec les types d'habitation nouveaux du XIXe siècle qui furent « québécisés ».

Nous avons négligé volontairement les travaux domestiques de crochet et d'aiguille, que ce soit la dentelle, la broderie, la sellerie et la cordonnerie. Il nous a été donné à plusieurs reprises d'examiner des

vêtements ornés qui témoignent éloquemment de la patience et de l'habileté de nos mères. Ce qui devait être un passe-temps lors des longues soirées d'hiver au coin du feu, puise pendant longtemps dans le répertoire de motifs populaires traditionnels. Le musée acadien de Moncton, ou celui de Vaudreuil, près de Montréal, entre autres, possèdent des pièces vestimentaires ornées. La gerbe ou quelques tiges de blé, des éléments géométriques, des compositions végétales résument les principaux ornements observés dans ce domaine qui, particulièrement dans la seconde moitié du XIXe siècle, s'inspirera de patrons tout faits présentés dans certaines revues américaines ou anglaises. Quelques greniers recèlent encore de tels imprimés. Le sellier et le cordonnier vont eux aussi s'amuser avec l'aiguille, puis avec la machine à coudre, à composer des coutures fignolées qu'on peut encore voir sur des selles anciennes ou de vieux harnais. La famille Bhérer, de Cap-à-l'Aigle, dans le comté de Charlevoix, que William Notman a immortalisée par des photographies inoubliables au tournant du siècle dernier, et dont le patrimoine comporte l'une des plus belles granges à encorbellement du Québec, possède des parties de harnais de facture locale aux coutures stylisées dessinant un motif connu.

Nous avons posé dès le début que l'art mécanique serait exclu du présent répertoire. C'est ainsi que tout motif emprunté à un objet résultant d'une production mécanique et sérielle, en dehors des schémas de fabrication artisanale ou domestique, n'apparaît pas parmi les dessins qui suivent. Les ornements de la céramique industrielle de la vallée du Richelieu et de Cap-Rouge, à titre d'exemple, entrent dans cette catégorie. Ceux qui caractérisent la faïence française du XVIIIe siècle ou les importations anglaises et écossaises (Portneuf) du XIXe siècle n'ont pas été retenus à cause de leur facture et de leur provenance. Les motifs peints au stencil ou imprimés à la vapeur sur des traverses supérieures de chaises, de fauteuils ou de berçantes fabriqués au Québec au siècle dernier, souvent de conception étrangère, n'ont pas été relevés. Pour les mêmes raisons, nous avons écarté les ornements appliqués sur des portes extérieures de la seconde moitié du XIXe siècle, comme on en trouve encore de nombreux spécimens dans des maisons victoriennes de Montréal et de Québec. D'ailleurs, dans bien des cas, ces éléments sont empruntés au répertoire d'ornements des grands styles revenus à la mode au cours de cette phase d'éclectisme.

Nous avons cependant gardé les motifs relevés sur des moules à beurre de facture industrielle à cause de leur caractère populaire et spontané. Par conséquent, dans notre répertoire, tous les moules à beurre présentés comme étant de facture artisanale s'inscrivent dans cette catégorie. Et il est plus que probable que certaines de ces pièces

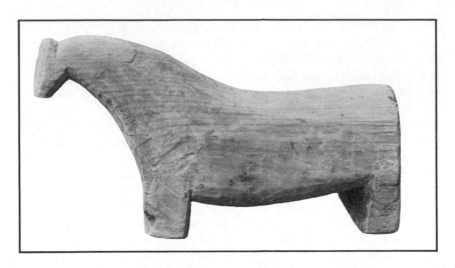

Le sculpteur populaire transpose l'amour paternel dans le jouet qui permet à l'enfant de passer des moments agréables en recréant la vie quotidienne de ses aînés. Le cheval, essentiel à la survie de la communauté, apparaît comme le sujet favori de l'adulte qui cherche à rejoindre le monde des tout-petits.
Seconde moitié du XIXe siècle.
Coll. R.-L. Séguin, Rigaud, et M. et Mme Georges-Etienne Gagné, Neuville, Portneuf.

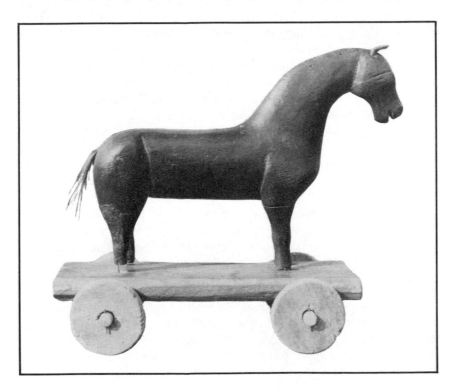

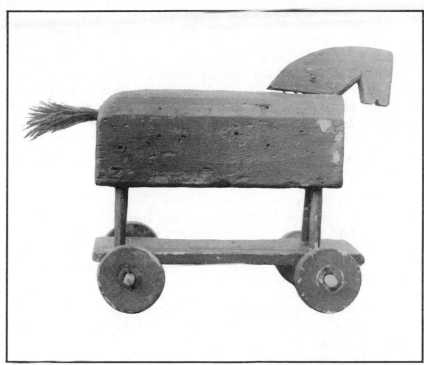

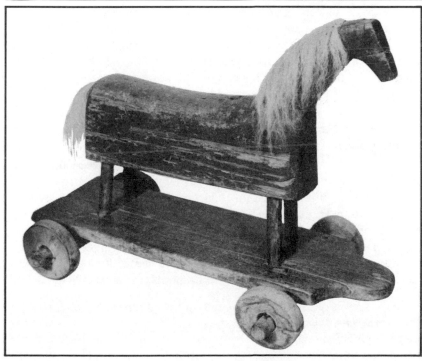

aient été importées de notre voisin du Sud dont, par moments, le fonds d'ornements se confond avec le nôtre.

Dans cette même veine, nous avons systématiquement retranché de notre champ d'étude tout ornement catalogué comme appartenant à quelque grand style puisque ses attributs faisant partie des règles de l'art savant n'entrent pas dans le schéma de l'art ethnographique. Par contre, les variantes ou les interprétations individuelles d'un thème de style méritaient d'être retenues. A titre d'exemple, une raie de coeur fantaisiste ornant la corniche d'une armoire rejoint le « mimétisme interprété », composante de l'art populaire.

Les poêles de fer sortis de nos fonderies locales puiseront largement dans les planches d'ornements de style puisque les moules des plaques proviennent de boutiques de sculpteurs de métiers où ces ornements sont monnaie courante. A noter que dans certains cas, la frontière entre le motif d'art savant et d'art populaire est difficile à déterminer et peut demeurer subjective.

Enfin, nous avons négligé tous les ornements chantournés, c'est-à-dire ceux qui résultent du découpage selon un profil donné. Bien sûr, dans la plupart des cas, les voliches et les traverses des chaises, des fauteuils, des berçantes, des bancs, les ceintures de table, les traverses inférieures de buffets, d'armoires, de bahuts et de commodes, les encadrements des plateaux de lave-mains, etc. appartiennent indubitablement à l'art ethnographique. Nous avons cependant jugé que ce décor relevait davantage de la forme de l'objet, c'est-à-dire de l'ensemble des contours qui définissent la ligne, que de l'ornement proprement dit. Ce qui n'est cependant pas le cas des corniches d'armoires ou de buffets.

Qu'est-ce donc enfin qui a été retenu pour l'élaboration du présent répertoire?

A été intégré à notre étude tout motif connu et accessible de la période traditionnelle qui s'ajoute à un objet d'usage courant pour l'embellir ou le définir suivant une conception et une production domestique ou artisanale, mais respectueuse des critères de figures populaires préalablement énoncées, hors des répertoires de l'art d'Ecole, motif exécuté par un Québécois, selon la définition géographique actuelle de ce terme. Nous traiterons donc en somme du motif d'art ethnographique québécois, exclusion faite du décor populaire amérindien.

Les relevés dessinés au trait fin qui sont présentés ci-après ont été classés par thèmes. Nous avons préféré cette classification par sujet à la classification par matière puisque ce qui nous intéressait avant tout, c'était l'ornement, indépendamment de la dimension et du support.

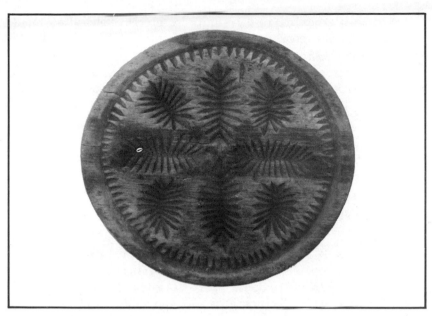

Estampille de moule à beurre, de facture domestique, ornée de feuilles.
XIXe siècle.
Coll. R.-L. Seguin, Rigaud.

Estampille de moule à beurre de facture domestique, ornée d'éléments phyto-
morphiques.
XIXe siècle.
Coll. R.-L. Seguin, Rigaud.

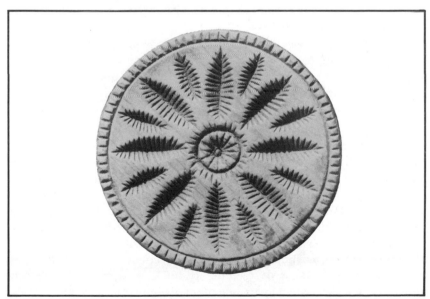

La classification suivra donc un ordre précis: d'abord, les motifs et les compositions géométriques, puis les éléments zoomorphiques, phytomorphiques, cosmographiques, religieux. Enfin, dans un dernier secteur, nous insérons tout ce qui reste, des compositions à thèmes multiples à la reproduction de l'objet domestique d'usage courant ou exceptionnel.

Chaque pièce comporte une fiche descriptive où apparaissent:

1 — le nom du motif ou de l'ornement
2 — l'objet qui supporte le motif
3 — la facture du motif
4 — sa provenance
5 — la date ou l'époque de fabrication
6 — le nom du propriétaire

Pour fixer le nom des motifs, nous nous sommes référés à différentes études européennes bien que dans la majorité des cas, nous ayons dû inventer une dénomination à partir des composantes physiques de l'ornement. Occasionnellement, nous allons qualifier tel motif de « stylisé ». En fait, l'ornement repose sur trois principes: il peut être abstrait et résulter totalement de l'invention. Il peut aussi être concret, c'est-à-dire imiter parfaitement une réalité. Enfin il peut être dérivé, c'est-à-dire découler d'un modèle réel, interprété par le créateur qui en simplifie les formes. On parle alors de stylisation. Celle-ci peut aussi faciliter l'exécution selon les moyens utilisés et l'habileté de l'exécutant. Un élément stylisé perd ordinairement ses caractères d'identité réels. La flore en particulier se prêtera à ce genre d'interprétation dominé par le géométrisme des parties.

Nous parlons également de la pièce de « composition ». Quand un bloc décoratif résulte de la disposition de plusieurs éléments tirés du même règne ou de règnes différents, le bloc en question qui forme l'ornement est un décor composite appelé composition.

Dans un deuxième temps, nous rattachons le motif à son support. Précisons immédiatement que les objets ornementés varient passablement selon les époques. Au XVIIe et au XVIIIe siècles, c'est particulièrement dans les articles de mobilier que le créateur populaire transpose son goût et ses préoccupations esthétiques. Quant aux pièces de dimensions moins importantes et par conséquent renouvelables par le créateur populaire mais se détériorant plus rapidement, on peut supposer qu'elles ont souvent été détruites. L'oeuvre d'art populaire a presque toujours une existence éphémère. Mais au XIXe siècle, au fur et à mesure que les meubliers industriels occupent le marché, tuant ainsi en partie l'ameublement de facture artisanale et domestique, ce sont des articles moins volumineux qui vont de plus en plus recevoir les

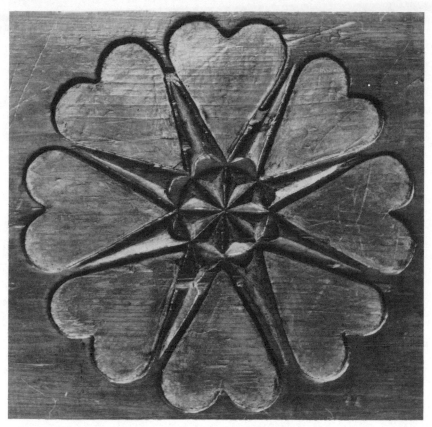

Coeurs distribués en cercle décorant un côté d'armoire.
XVIIIe siècle.
Coll. Musée du Québec.

manifestations ornementales du colon: moule à sucre, à beurre, vête-
ments, couvertures, coffrets, enfin toute cette gamme d'objets indis-
pensables dont la fabrication relève encore pour un temps des schémas
traditionnels. Bien sûr, l'évolution des techniques du meuble qui
éliminent le travail à la main a une action destructrice sur l'art arti-
sanal et l'art populaire mais le besoin de création individuelle resurgit
dans d'autres secteurs résultant de l'organisation sociale et économi-
que. La distribution du beurre sur le marché urbain a amené la créa-
tion de l'estampille à beurre, élément d'identification du produit. L'ar-
rivée au XXe siècle des papiers d'emballage spécialement conçus pour
le beurre éteindra une manifestation intéressante de l'art populaire.

Dans le troisième article de notre fiche descriptive, nous détermi-
nons si l'objet contenant le motif a été fabriqué par un artisan de métier
ou par un individu sans formation dans ce genre d'ouvrage. L'examen

de la pièce, quelquefois sa fiche technique, restent les seuls moyens d'en définir la facture. Encore là, même si nous avons au cours des années élaboré toute une série de critères personnels d'identification du travail, à force de manipuler mille et un articles de culture matérielle, nous n'excluons la possibilité d'erreur dans ce que l'on pourrait appeler des « cas limites ».

Puis nous définissons la provenance. Il s'agit de la région où l'objet semble avoir été en usage et, dans la majorité des cas, où il fut fabriqué. Pour plusieurs pièces relevées ici et là, il nous fut impossible de déterminer la localisation avec certitude.

Il s'agit ensuite de dater. Encore là, l'enquête orale, le type de pièce, sa facture, des données comparatives sont autant d'indices qui, regroupés, permettent de circonscrire l'époque.

Enfin, nous attribuons l'objet contenant le motif relevé au collectionneur ou au musée qui en a la garde. Dans la mention « collection privée », il ne faudrait pas comprendre « collection de l'auteur » mais que le propriétaire n'a pas donné explicitement la permission qu'on indique son nom ou une volonté de conserver l'anonymat.

Pour relever un motif, nous n'avons pas tenu compte de sa popularité auprès de la collectivité ou, si l'on préfère, de sa fréquence. Nous doutions fort de la signification d'un tel procédé dans l'état actuel de la recherche et de sa valeur d'interprétation. Nous ferons des relations sur l'importance des thèmes à des époques données et sur la diffusion régionale de tel ou tel dessin lors de la présentation de chaque thème.

MOTIFS ET COMPOSITIONS GÉOMÉTRIQUES

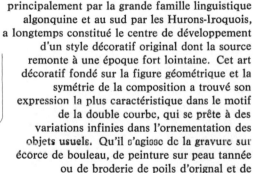

La région de la vallée du St-Laurent habitée principalement par la grande famille linguistique algonquine et au sud par les Hurons-Iroquois, a longtemps constitué le centre de développement d'un style décoratif original dont la source remonte à une époque fort lointaine. Cet art décoratif fondé sur la figure géométrique et la symétrie de la composition a trouvé son expression la plus caractéristique dans le motif de la double courbe, qui se prête à des variations infinies dans l'ornementation des objets usuels. Qu'il s'agisse de la gravure sur écorce de bouleau, de peinture sur peau tannée ou de broderie de poils d'orignal et de piquants de porc-épic exécutés sur les mêmes matériaux, l'inspiration est la même.

Camille Guy
Culture Vivante, no 14, 1969

Les différentes figures qui composent la géométrie et que l'on retrouve quotidiennement dans la nature, ces mêmes figures qui enveloppent littéralement l'homme de sa naissance à sa mort puisqu'elles représentent la structure du réel sont sans doute les formes les plus usuelles des répertoires d'art décoratif de style ou de ceux d'art populaire. Tout traité de composition décorative sérieux signale que depuis des temps immémoriaux, les figures géométriques élémentaires et leurs combinaisons ont servi à l'espèce humaine pour orner les objets quotidiens indépendamment du degré de culture et de l'état de la civilisation. Les Amérindiens se sont exprimés en dessinant des points, des lignes, des cercles, etc. sur leurs poteries, leurs vêtements et même leur corps, dans des arrangements plus ou moins savants qui ont donné la double courbe, le chevron, le fléché, la ligne brisée simple ou recherchée, le soleil radié, la croix gammée. Les peuples de l'antiquité, puisant aux mêmes sources, ont créé les grecques, les frettes, les entrelacs, les arabesques . . .

Le point, les figures issues d'éléments droits telle la ligne droite et ses variations, la ligne brisée, le triangle, le carré, le rectangle, le losange, le trapèze, les polygones réguliers ou les figures composées d'éléments courbes comme la ligne courbe simple et ses variantes, le cercle, les courbes usuelles (ellipse, hyperbole, parabole et spirale) reviennent constamment dans l'art québécois.

Moule à sucre d'érable en quatre parties, orné d'éléments géométriques développés à partir du triangle et du cercle. Le géométrisme, une fois la pièce montée, se lira à trois dimensions.
Comté de L'Islet, milieu XIXe siècle; coll. Guy Doré, Québec.

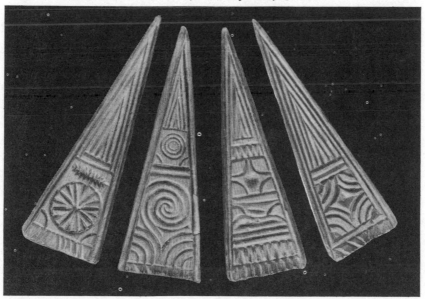

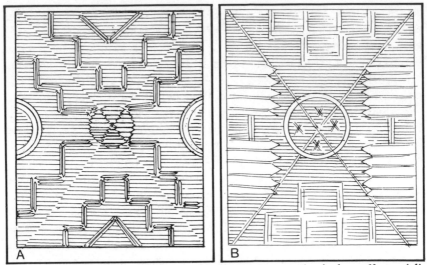

Trois compositions géométriques amérindiennes empruntées à des coffrets réalisés par les Hurons.
A — en paille
B — en piquants de porc-épic
C — en poils d'orignal.
XIXe siècle;
coll. Musée de l'Hôtel-Dieu, Québec.

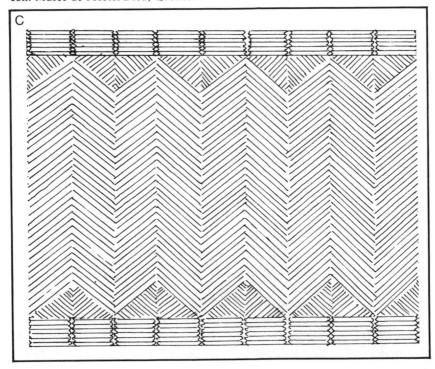

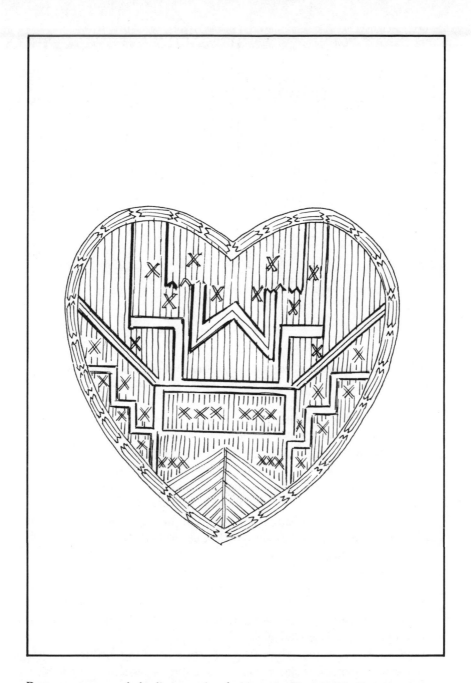

Dans ce coeur, symbole d'amour chez le blanc, le décor amérindien géométrique se marie à celui du colon français. Art populaire de transition. Coffret en piquants de porc-épic fabriqué par les Hurons de Lorette à la fin du XVIIIe siècle.
Coll. Musée de l'Hôtel-Dieu, Québec.

Composition géométrique relevée sur des coffrets Hurons en piquants de porc-épic. Fin XVIIIe siècle. Coll. Musée de l'Hôtel-Dieu, Québec.

Et suivant l'imagination et la cohésion du cerveau et de la main, les figures vont donner naissance à mille et une combinaisons que l'on pourra rattacher d'une façon ou d'une autre au monde naturel. Car il faut s'empresser d'ajouter que celui dont le métier n'est pas la décoration ne fonctionne pas à partir de règles strictes ou de traités de géométrie, mais s'inspire carrément du milieu, de réminiscences, de traditions.

Pour expliquer la popularité universelle de ce thème, on ne peut que souligner la facilité d'exécution de tels ornements et le côté rudimentaire de l'outillage qu'il nécessite. Un bout de bois effilé servira au potier pour enjoliver la pièce modelée ou tournée avant cuisson de lignes parallèles courtes ou de bandes renfermant des lignes brisées. N'importe quel colon pourra dans ses temps libres tracer au couteau dans le bois, sans efforts ni dons spéciaux, une infinité de figures plus ou moins conformes à la réalité géométrique et physique.

La vogue de ce thème s'explique également et indéniablement par les caractères hautement décoratifs obtenus par l'alternance, la cadence, l'harmonie et l'équilibre des éléments géométriques.

L'artiste populaire québécois va combiner des motifs géométriques de même type ou mieux encore de modèles différents. Il ne s'astreint presque jamais à n'utiliser qu'un seul élément décoratif. Aucune restric-

Coffrets micmac, ornés de compositions géométriques liées par moment au monde phytomorphique.
A — en piquants de porc-épic
B — en écorce de bouleau teinte
C — en bois tendre marqué
Coll. Musée Acadien de Moncton.

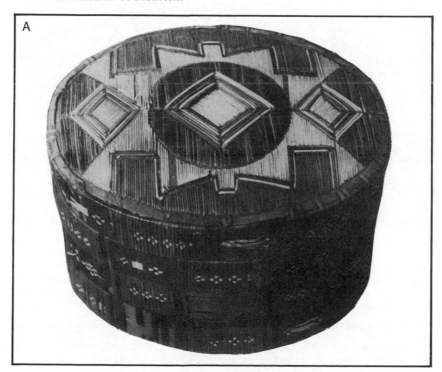

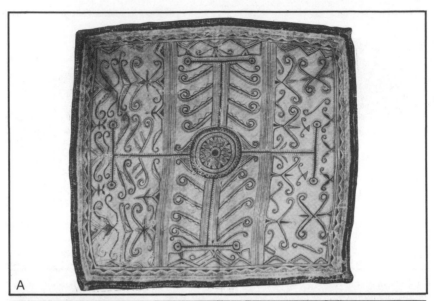

A

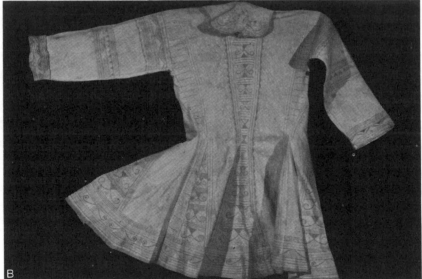

B

Si l'on se fie aux spéciments de la culture amérindienne qui ont traversé le temps, aux relations d'époque et aux illustrations du « Codex Canadiensis », on peut avancer que le décor des premiers occupants du Québec fera largement usage de lignes parallèles, de lignes brisées, de lignes courbes, de triangles, de rangées de points ou de compositions géométriques distribuées bilatéralement avec symétrie. Certains de ces éléments géométriques vont servir de transition avec le monde phytomorphique.

A — Peau de Caribou ornée par les Montagnais-Naskapis du nord-est de la Baie James (C. 1740). Musée national de l'Homme, Ottawa (Coll. Speyer).

B — Redingote Naskapi du milieu du XVIIIe siècle. Coll. Musée du Québec.

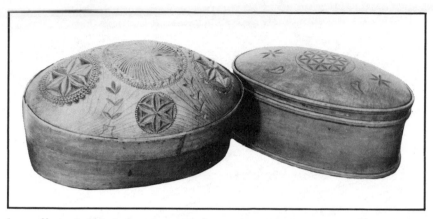

Les coffrets de bois à fonction utilitaire comportent souvent une ornementation élaborée. Ce sont autant de contenants d'usage quotidien qui vont servir de boîte à couture, de panier à bijoux ou même à conserver de menus articles usuels ou précieux.
XVIIIe siècle; coll. Musée de l'Hôtel-Dieu, Québec.

tion n'empêche son imagination d'exploser en une multitude de figures ou de parties géométriques. Bien sûr, une forme principale domine particulièrement afin de circonscrire l'espace mais elle devient vite prétexte à des organisations beaucoup plus agréables à l'oeil.

Des arcs de cercles inscrits dans un carré, des triangles équilatéraux enfermés dans un rectangle, des bordures réalisées à l'aide de demi-cercles alternés, des jeux de losanges reliés à la pointe latérale et ornés de lignes concaves et convexes ou de parallèles formant chevrons, voilà quelques-unes des possibilités offertes par l'arrangement ou la composition géométrique.

Des jeux de fonds variables constitués de points ou de lignes mettent un accent spécial sur telle ou telle figure composante d'un ensemble et aident ainsi à produire l'impression de relief.

L'étoile à huit branches observée dans les couvertures de Charlevoix au XIXe siècle résulte d'une combinaison de rectangles, de triangles, de carrés. L'arbre en fleurs né des métiers à tisser des artisanes du même comté provient d'un assemblage de lignes et de points. Le disque solaire, la rouelle, le soleil radié ne sont en fin de compte que des jeux de cercles issus d'un travail au compas. La rosace et la rosette universelles, mais particulièrement fréquentes dans notre art populaire résument à elles seules cette dissection du réel en formes géométriques dont le regroupement donne un effet décoratif fort réussi.

Si le matériau est le support de l'ornement, la figure géométrique est son contenant naturel par excellence en ce sens qu'elle circonscrit l'espace.

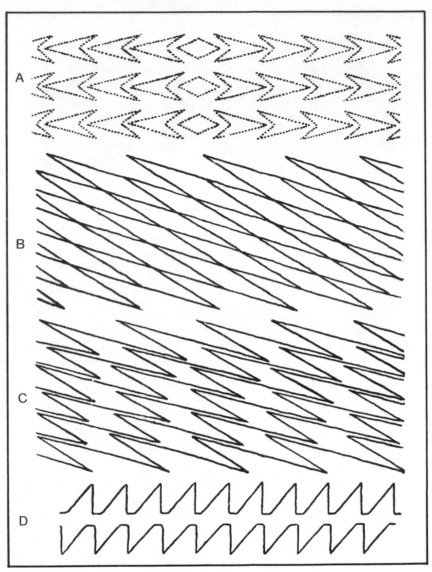

La ceinture fléchée tressée a connu une grande popularité au XVIIIe siècle, et surtout au XIXe siècle. Les régions de l'Assomption et l'Achigan en produiront certaines qui mesureront jusqu'à 15 pieds de longueur, franges comprises.

Voici quelques modèles de fléché empruntés à un article de Massicotte (M.S. R.C., mai 1924, sect. I, p. 11, pl. I), l'un des grands connaisseurs de ce secteur d'activité traditionnelle.

A — Fléché perlé (Le docteur Chenier, de St-Eustache, patriote de 1837, a porté une ceinture de ce motif conservée aux Archives publiques d'Ottawa).

B — Fléché en zigzags.

C — Fléché en losanges

D — Fléché en dents de scie.

On pourrait discuter longtemps sur la symbolique des éléments géométriques du décor populaire. Qu'il suffise ici de signaler que plusieurs motifs du répertoire québécois se retrouvent tels quels dans des vestiges millénaires mis à jour par l'archéologie. Le musée de l'Hôtel-Dieu de Québec conserve une boîte ovale du XVIIIe siècle dont le couvercle richement orné porte un soleil embrasé en mouvement traité de la même manière que celui découvert sur une porte de sépulcre de Kefer Yesef et datant de l'époque romaine. Une armoire exposée au Musée du Québec a été enjolivée par un artisan local du XVIIIe siècle à l'aide de motifs observables sur la même pièce archéologique. Enfin, il est facile de relier une bonne partie de nos dessins d'ornementation géométrique à l'art celtique, source première de l'art breton ainsi qu'à l'art décoratif amérindien.

Dans l'expression décorative populaire usant d'éléments géométriques, c'est non seulement le thème qui est universel mais souvent le graphisme lui-même et la manière de l'exécuter.

N'importe quel dictionnaire de symboles mentionnera que le cercle sert partout, depuis toujours, pour désigner le temps, le ciel,

Couverture tissée, ornée de compositions géométriques à la manière des Amérindiens.
Charlevoix, XIXe siècle;
coll. Institut des Arts Appliqués,
 Montréal.

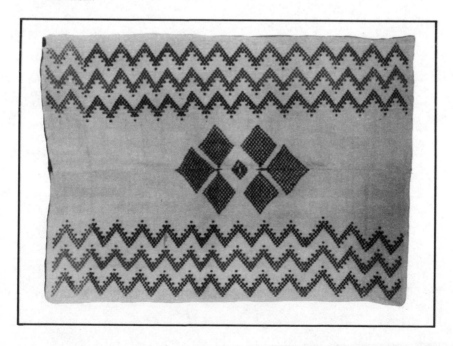

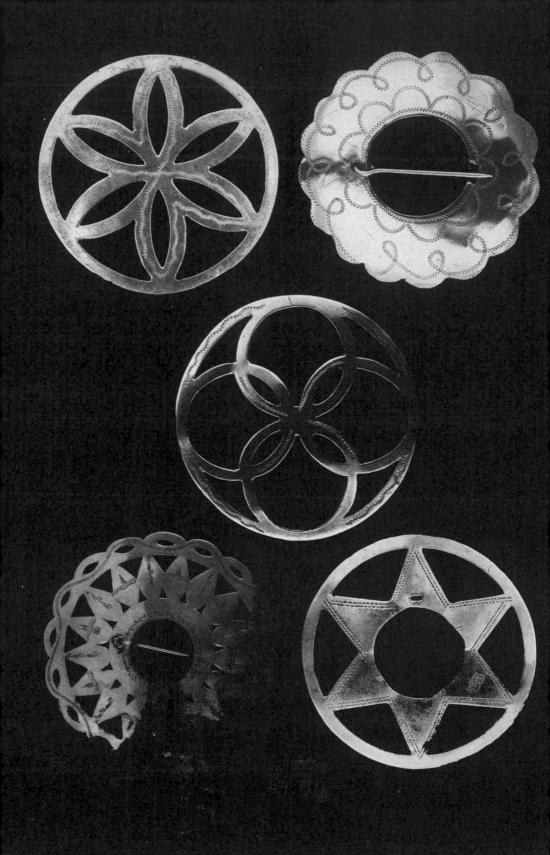

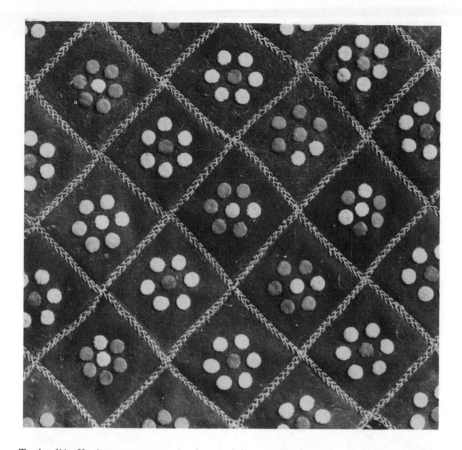

Tapis d'étoffe à carreaux ornés de rondelles appliquées de manière à former une fleur.
Fin XIXe siècle.
Coll. R.-L. Séguin, Rigaud.

◁ Pendant la période traditionnelle, soit aux XVII, XVIII et XIXe siècles, les orfèvres locaux sont parmi les artisans les plus habiles. François Ranvoyzé (1739-1819), un maître de ce métier d'art, va manifester beaucoup d'originalité au niveau du décor en témoignant du milieu, se détachant ainsi des répertoires de style à la mode.

Plusieurs créateurs dans ce champ d'activité vont s'adonner à la production de «bijoux de traite». Les Amérindiens, friands d'ornements, vont échanger des fourrures contre des broches de formes variées, ornés de motifs qui appartiennent définitivement à l'art populaire des blancs colonisateurs qui tend à rejoindre celui des autochtones. Les couettes, sortes de disques ajourés, de formes géométriques variées et gravés de motifs linéaires stylisés représentent un type usuel d'objet issu de l'argenterie de traite.

Pierre Huguet, dit Latour (1749, 1817) apparaît comme une figure dominante dans ce type de production.

Photos: Musée du Québec, Luc Chartier et Neuville Bazin.

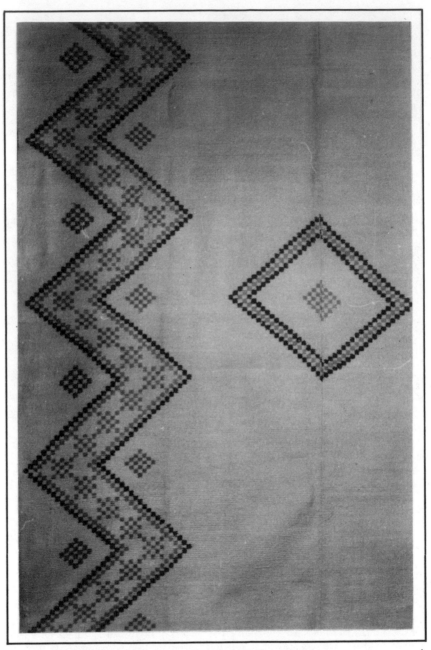

Trois couvertures tissées de Charlevoix, ornées de compositions géométriques.
Facture domestique, XIXe siècle;
coll. Musée National de l'Homme,
 Section Histoire,
 Ottawa.

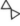

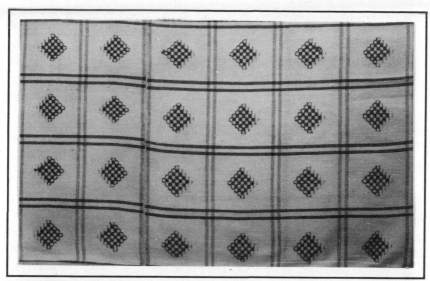

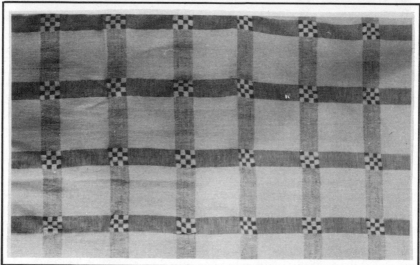

l'univers dans son principe d'origine. Dans celui de Jean Chevalier et d'Alain Gheerbrant, on peut lire (1) que « Le cercle est aussi symbole du temps. La roue tourne. Dès la plus haute antiquité, le cercle a servi à indiquer la totalité, la perfection, à englober le temps pour mieux le mesurer. Les Babyloniens l'ont utilisé pour mesurer le temps; ils l'ont divisé en 360°, décomposés en six segments de 60°. Son nom « shar » désignait l'univers, le cosmos. La spéculation religieuse babylonienne

(1) Tome 1, page 305.

en a tiré ensuite la notion du temps infini, cyclique, universel qui s'est transmise dans l'antiquité à l'époque grecque par exemple sous l'image du serpent qui se mord le queue. » Dans l'iconographie chrétienne, le motif du cercle symbolise l'éternité; trois cercles soudés évoquent la Trinité du Père, du Fils et du Saint-Esprit.

Dans *Le Cercle du monde*, Hartley Burn Alexander relate après enquête orale que chez les Amérindiens du Nord, le cercle est « le symbole du temps, car le temps diurne, le temps nocturne et les phases de la lune sont des cercles au-dessus du monde et le temps de l'année est un cercle autour du monde. »

Chez les Celtes, le cercle possède en plus une fonction magique qui fait que tout ce qui est encerclé jouit d'une protection spéciale contre le mauvais oeil. Cette même fonction reste connue dans notre folklore oral, entre autres dans la version des Madelinots du conte du « Petit boeuf noir ». Eternité, temps, divinité, protection, le cercle en mouvement devenu roue suggère les cycles, les recommencements, les renouvellements du monde. Il devient également un symbole solaire dans la plupart des traditions. Même si toutes ces significations ne jouent pas activement lorsque nos ancêtres exécutent cette forme, les traditions symboliques sont un fait. De plus, la plupart du temps, ces figures surgissent inconsciemment, mais leur contenu presque atavique persiste. Au pays de Neuve-France, la cadence climatique marque le pas; le rythme saisonnier conditionne l'homme. Le soleil, principe générateur de vie, est une constante source de préoccupation dans la lutte pour la survivance.

Si le cercle signifie le temps et la divinité, le carré, autre figure universelle (l'un des quatre symboles fondamentaux avec le centre ou point, le cercle et la croix), représente la terre, les quatre éléments naturels, les quatre points cardinaux, les quatre saisons. Le carré magique évoque le sens du secret et du pouvoir occulte; selon Jung, l'association cercle et carré rappelle toujours le couple ciel-terre. Le cercle inscrit dans un carré devient « l'étincelle du feu divin caché dans la matière » et le carré logé dans un cercle marque l'incarnation de Dieu dans l'homme, l'union du ciel à la terre qui veille sur ses créatures. La danse populaire recrée ces figures afin de rejoindre dans une même symbolique, universelle et immémoriale, le langage plastique de la collectivité.

Le triangle exprime la divinité, l'harmonie et la proportion; la ligne dentelée, la terre; la ligne brisée continue, le feu; la ligne sinueuse, l'air et la ligne courte répétée, terminée en spirale, l'eau. Et ainsi de suite.

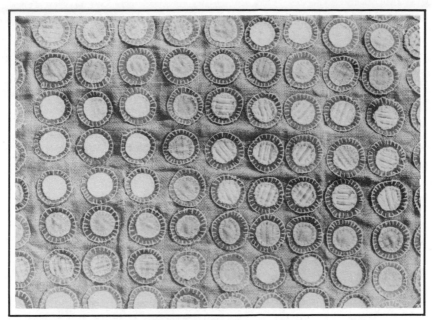

Tapis à roulettes.
Facture domestique. Fin XIXc siècle.
Coll. Robert-Lionel Séguin, Rigaud.

Moule à sucre d'érable en quatre parties, orné de coeurs, d'étoiles et le lunes.
Facture domestique. XIXe siècle.
Coll. R.-L. Séguin, Rigaud.

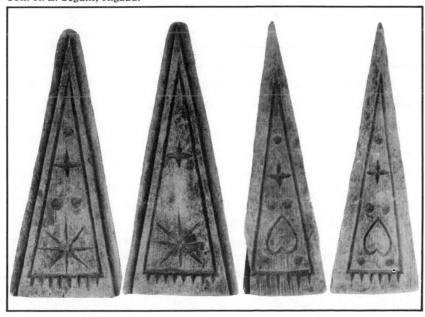

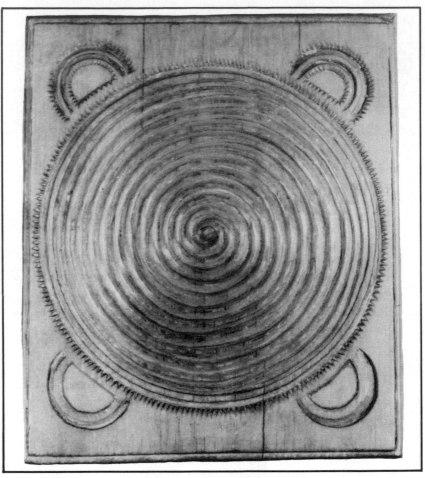

Caisson d'armoire du XVIIIe siècle orné à la bretonne, d'un « gâteau » dentelé formant spirale.
Coll. Gouvernement du Québec.

Bien sûr, cette brève présentation du symbolisme des figures géométriques n'est qu'une esquisse par rapport à une réalité mille fois plus complexe et dont chaque élément peut être l'objet d'une longue étude. Ce qu'il faut retenir, c'est l'universalité de cette symbolique. Il serait intéressant de l'appliquer à la réalité culturelle québécoise.

Les exemples québécois de manifestations populaires décoratives faisant usage de figures géométriques sont nombreux et variés. Si le fond décoratif est universel, tout comme son expression, la manière, le choix des éléments et leur regroupement comportent parfois certains particularismes. L'apport original des Amérindiens y est sans doute pour quelque chose.

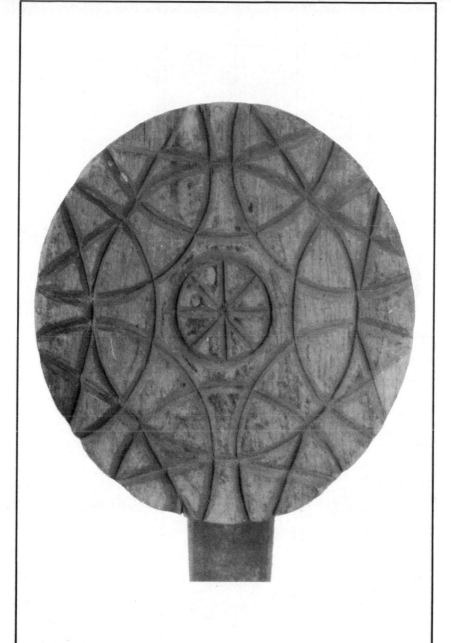

Estampille à beurre
facture domestique
XIXe siècle;
coll. Village Acadien, Caraquet, Nouveau-Brunswick.

Bandes parallèles
armoire
facture artisanale
Québec, XVIIIe siècle;
coll. Musée du Québec.

Lignes parallèles
armoire
facture artisanale
Québec, XIXe siècle;
coll. privée.

Denticule
Armoire de coin
facture artisanale
St-Rémi de Napierville,
début
coll. Musée National de
l'Homme, XIXe siècle;
 Section Histoire,
 Ottawa.

Denticule
armoire
facture artisanale
Québec, fin XVIIIe
siècle;
coll. privée.

Grecque (Motif de style
d'usage populaire)
secrétaire
facture artisanale
XIXe siècle;
coll. Musée National de
l'Homme,
 Section Histoire,
 Ottawa.

Denticule
armoire de coin
facture artisanale
XIXe siècle; coll. privée.

Bandes
couverture tissée
facture domestique
milieu du XIXe siècle;
coll. privée.

Bandes composées de lignes parallèles
couverture tissée
facture domestique
Charlevoix, fin XIXe siècle;
coll. privée.

Carreauté en damier
couverture
facture domestique
Charlevoix, fin XIXe siècle;
coll. privée.

Carreauté
nappe de toile
facture domestique
Estrie, milieu du XIXe siècle;
coll. Musée de l'Ontario.

Quadrillé
moule à beurre
facture artisanale
Fin XIXe siècle;
coll. privée.

Losanges et parallèles
moule à beurre d'une livre
facture artisanale
Montréal, fin XIXe siècle;
coll. Musée de Vaudreuil.

Quadrillage
nappe de table
facture domestique
Estrie, milieu du XIXe siècle;
coll. Musée de l'Ontario.

Jeu de lignes brisées et parallèles
couverture boutonnée
facture domestique
Charlevoix, fin XIXe siècle;
coll. Musée de l'Ontario.

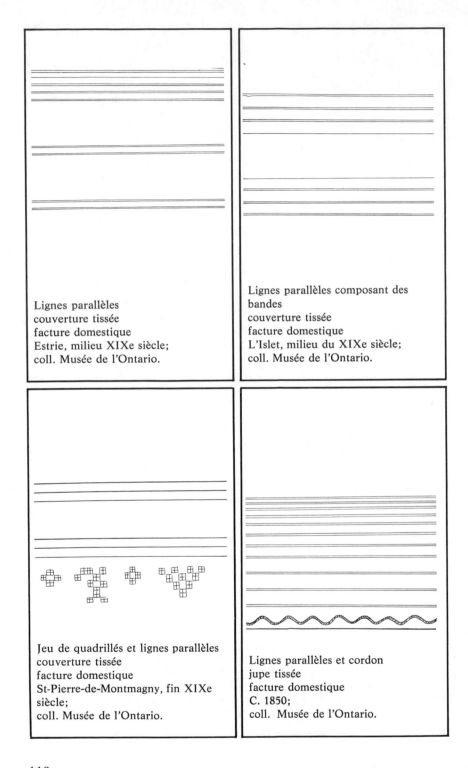

Lignes parallèles
couverture tissée
facture domestique
Estrie, milieu XIXe siècle;
coll. Musée de l'Ontario.

Lignes parallèles composant des
bandes
couverture tissée
facture domestique
L'Islet, milieu du XIXe siècle;
coll. Musée de l'Ontario.

Jeu de quadrillés et lignes parallèles
couverture tissée
facture domestique
St-Pierre-de-Montmagny, fin XIXe
siècle;
coll. Musée de l'Ontario.

Lignes parallèles et cordon
jupe tissée
facture domestique
C. 1850;
coll. Musée de l'Ontario.

Carrés et rectangles en bandes
couverture tissée
facture domestique
dernier quart du XIXe siècle;
coll. Musée de l'Ontario.

Lignes parallèles et denticules en
bandes
couverture tissée
facture domestique
Charlevoix, C. 1870;
coll. Musée de l'Ontario, Toronto.

Carré quadrillé
catalogne à la planche
facture domestique
Ile-aux-Coudres (Charlevoix),
fin XIXe siècle;
coll. Musée de l'Ontario.

Quadrilatère et quadrillage
couverture boutonnée tissée
facture domestique
Charlevoix, C. 1870;
coll. Institut des Arts Appliqués,
Montréal.

Dentelure
catalogne ou patron à la planche
facture domestique
Charlevoix, XIXe siècle;
coll. Musée National de l'Homme,
 Section Histoire.
 Ottawa.

Losanges en ligne
couverture boutonnée
facture domestique
Charlevoix, XIXe siècle (C. 1830)
coll. Musée de l'Ontario, Toronto.

Triangles reliés
couverture boutonnée
facture domestique
Charlevoix, fin XIXe siècle;
coll. Musée de l'Ontario.

Composition géométrique
armoire
facture artisanale
Fin XVIIIe siècle;
coll. Musée du Québec.

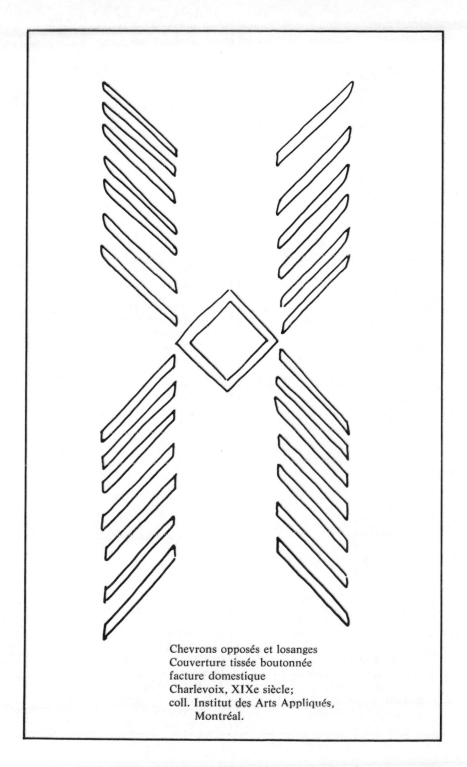

Chevrons opposés et losanges
Couverture tissée boutonnée
facture domestique
Charlevoix, XIXe siècle;
coll. Institut des Arts Appliqués,
Montréal.

Cannelures
moule à beurre d'une livre
facture industrielle
Début XXe siècle;
coll. Musée de Vaudreuil.

Lignes parallèles ou stries
moule à beurre d'une livre
facture artisanale
Fin XIXe siècle;
coll. Musée de Vaudreuil.

Lignes parallèles et étoile
moule à beurre d'une livre
facture industrielle
Fin XIXe siècle;
coll. Musée de Vaudreuil.

Lignes parallèles et vires
moule à beurre d'une livre
facture artisanale
Fin XIXe siècle;
coll. Musée National de l'Homme,
 Section Histoire,
 Ottawa.

114

Parallèles en V
coffre
facture artisanale
Québec, XVIIIe siècle;
coll. Guy Doré, Québec.

Guillochis
armoire
facture artisanale
Fin XVIIIe siècle;
coll. privée.

Composition géométrique
armoire
facture artisanale
XVIIIe siècle;
coll. privée.

Composition de quadrilatères et
de lignes
couverture tissée
facture domestique
Charlevoix, XIX siècle;
coll. Institut des Arts Appliqués,
 Montréal.

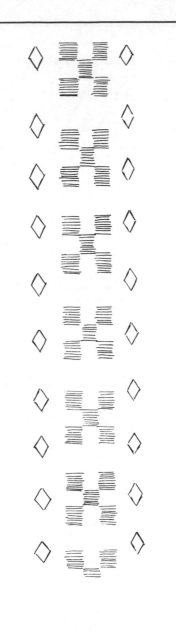

Bande composée de losanges et de
carrés en quinconce
couverture boutonnée
facture domestique
Rimouski, milieu du XIXe siècle;
coll. Musée de l'Ontario.

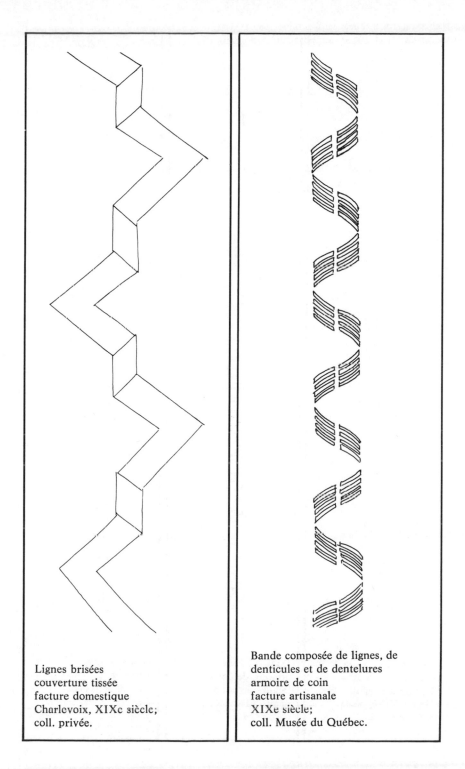

Lignes brisées
couverture tissée
facture domestique
Charlevoix, XIXe siècle;
coll. privée.

Bande composée de lignes, de
denticules et de dentelures
armoire de coin
facture artisanale
XIXe siècle;
coll. Musée du Québec.

Parallèles et dents de scie
corniche d'armoire
facture artisanale
Début XIXe siècle;
coll. Musée de Québec.

Dents de scie
armoire de coin
facture artisanale
début XIXe siècle;
coll. privée.

Dents de loup
Armoire
facture artisanale
Québec, XVIIIe siècle;
coll. Musée du Québec.

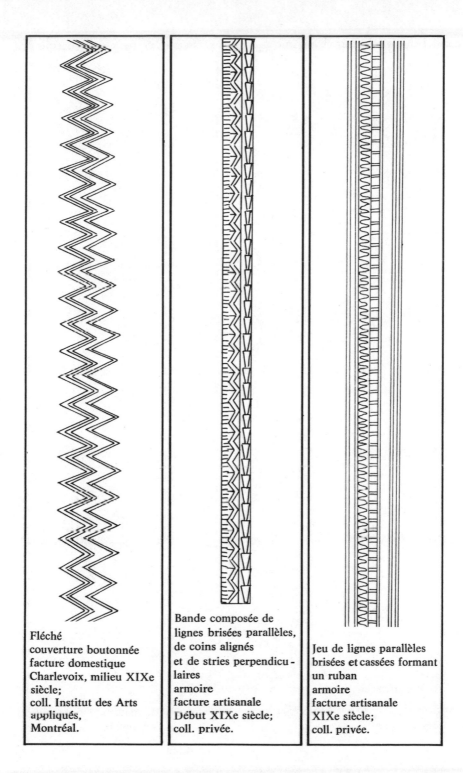

Fléché
couverture boutonnée
facture domestique
Charlevoix, milieu XIXe
siècle;
coll. Institut des Arts
appliqués,
Montréal.

Bande composée de
lignes brisées parallèles,
de coins alignés
et de stries perpendicu -
laires
armoire
facture artisanale
Début XIXe siècle;
coll. privée.

Jeu de lignes parallèles
brisées et cassées formant
un ruban
armoire
facture artisanale
XIXe siècle;
coll. privée.

121

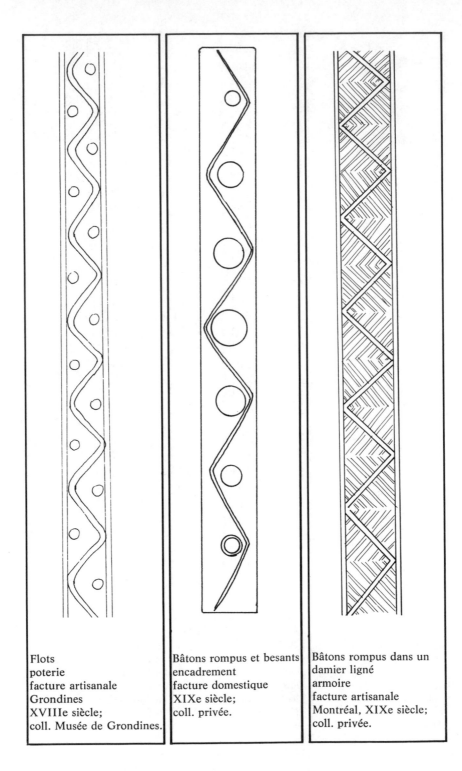

Flots
poterie
facture artisanale
Grondines
XVIIIe siècle;
coll. Musée de Grondines.

Bâtons rompus et besants
encadrement
facture domestique
XIXe siècle;
coll. privée.

Bâtons rompus dans un
damier ligné
armoire
facture artisanale
Montréal, XIXe siècle;
coll. privée.

Ondes et stries parallèles
armoire
facture artisanale
XIXe siècle;
coll. privée.

Plis de serviette en bande
armoire
facture artisanale
Québec, XVIIIe siècle;
coll. privée.

Bâtons rompus dans une
bande de parallèles
couverture boutonnée
facture domestique
Charlevoix, milieu XIXe
siècle;
coll. privée.

Lignes parallèles,
denticules et dentelures
armoire
facture artisanale
Québec, XVIIe siècle;
coll. Musée du Québec.

Quadrillage composant
une bande couverture
boutonnée tissée
facture domestique
Charlevoix, C. 1870;
coll. Institut des Arts
Appliqués,
 Montréal.

Quatre feuilles et
chevrons en bande
armoire
facture artisanale
XIXe siècle;
coll. Musée du Québec.

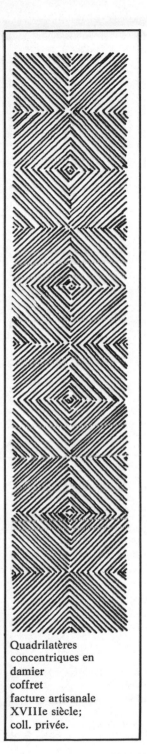

Chevrons et bande
de stries
armoire
facture artisanale
XIXe siècle;
coll. privée.

Chevrons
armoire de coin
facture artisanale
région de Montréal,
XIXe siècle;
coll. privée.

Quadrilatères
concentriques en
damier
coffret
facture artisanale
XVIIIe siècle;
coll. privée.

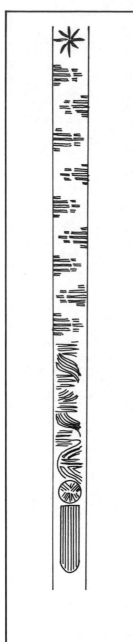

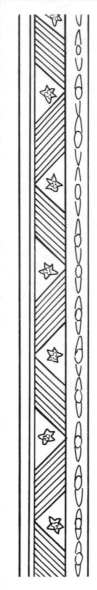

Coups de griffe en bande
armoire
facture artisanale
Début XIXe siècle;
coll. privée.

Chevrons et étoiles
composant
une bande
armoire
facture artisanale
Montréal,
XIXe siècle;
coll. privée.

Festons et denticules
armoire de coin
facture artisanale
Château-Richer, fin
XVIIIe siècle;
coll. Musée du Québec.

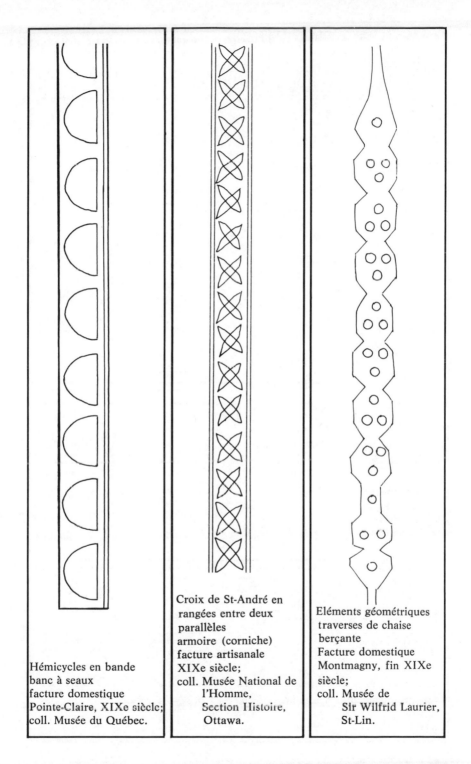

Hémicycles en bande
banc à seaux
facture domestique
Pointe-Claire, XIXe siècle;
coll. Musée du Québec.

Croix de St-André en
rangées entre deux
parallèles
armoire (corniche)
facture artisanale
XIXe siècle;
coll. Musée National de
l'Homme,
Section Histoire,
Ottawa.

Eléments géométriques
traverses de chaise
berçante
Facture domestique
Montmagny, fin XIXe
siècle;
coll. Musée de
Sir Wilfrid Laurier,
St-Lin.

Denticules et rais d'ove
armoire
facture artisanale
Québec, XVIIIe siècle;
coll. privée.

Coeur et lignes brisées
traverse de berçante
facture domestique
Fin XIXe siècle;
coll. Musée du Québec.

Rais de coeurs stylisés
corniche d'armoire
facture domestique
XIXe siècle;
coll. privée.

Losanges, denticules et godrons Québec, fin XVIIIe siècle;
armoire coll. privée.
facture artisanale

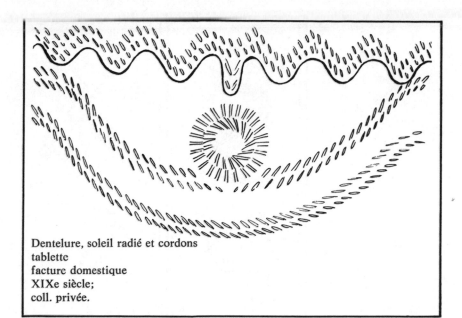

Dentelure, soleil radié et cordons
tablette
facture domestique
XIXe siècle;
coll. privée.

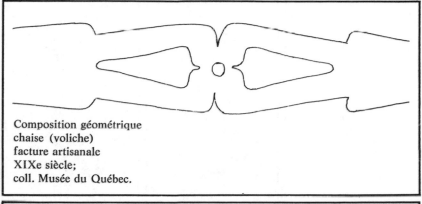

Composition géométrique
chaise (voliche)
facture artisanale
XIXe siècle;
coll. Musée du Québec.

Composition géométrique
chaise (voliche)
facture artisanale
XIXe siècle;
coll. Musée du Québec.

Ligne sinueuse et points
(ondes)
armoire
facture artisanale
XIXe siècle;
coll. privée.

Ondes dentelées
armoire
facture artisanale
XIXe siècle;
coll. Musée National de
 l'Homme,
 Section Histoire,
 Ottawa.

Lignes brisées parallèles
couverture boutonnée
facture domestique
Charlevoix, C. 1830;
coll. Musée de l'Ontario.

Guirlande
table
facture artisanale
XIXe siècle;
coll. privée.

Jeu de volutes
traverse de banc de quêteux
facture artisanale
Région de Montréal, XIXe siècle;
coll. Musée du Québec

Volutes ou crosses
banc de quêteux (banc-lit)
facture artisanale
Montréal, XIXe siècle;
coll. privée.

Jeu de volutes
traverse supérieure de banc de
quêteux (banc-lit)
facture artisanale
Lanoraie, XIXe siècle;
coll. Musée du Québec.

Composition géométrique
cuillère en étain
facture artisanale
XVIIIe siècle;
coll. R.-L. Séguin, Rigaud.

Spirale dentelée
armoire
facture artisanale
XVIIIe siècle;
coll. Musée de Détroit.

Volute stylisée
moule à sucre d'érable
facture domestique
L'Islet, XIXe siècle;
coll. Guy Doré, Québec.

Composition géométrique
moule à sucre d'érable
facture domestique
L'Islet, XIXe siècle;
coll. Guy Doré, Québec.

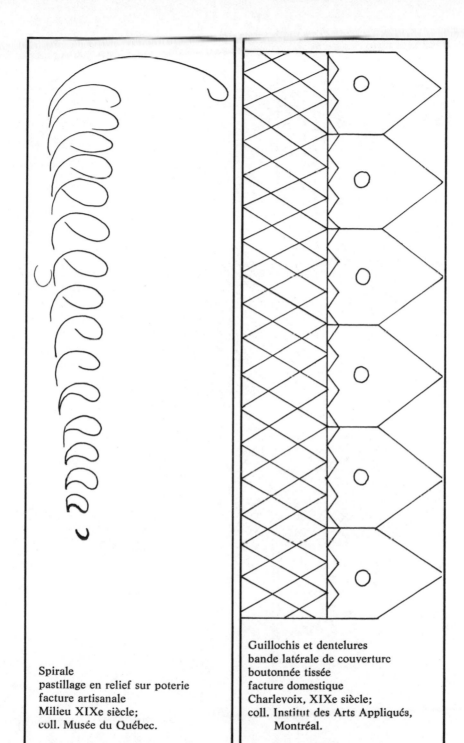

Spirale
pastillage en relief sur poterie
facture artisanale
Milieu XIXe siècle;
coll. Musée du Québec.

Guillochis et dentelures
bande latérale de couverture
boutonnée tissée
facture domestique
Charlevoix, XIXe siècle;
coll. Institut des Arts Appliqués,
 Montréal.

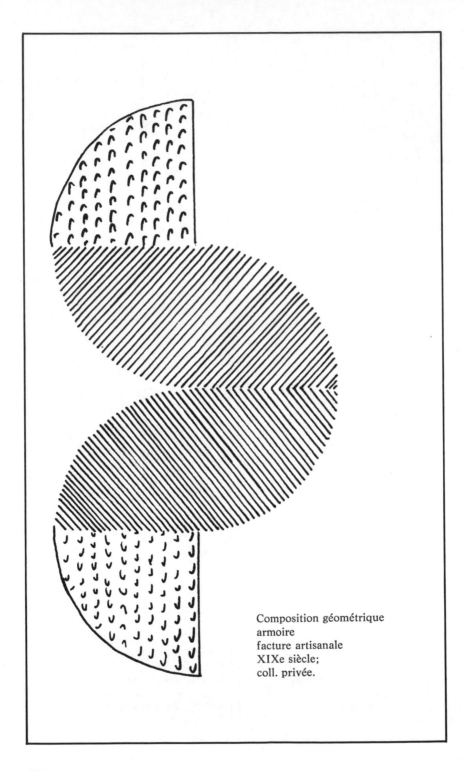

Composition géométrique
armoire
facture artisanale
XIXe siècle;
coll. privée.

Losange dentelé
moule à sucre
facture domestique
Portneuf, XIXe siècle;
coll. Raymond Turgeon, Pont-Rouge.

Quadrilatères fleuris
couverture boutonnée
facture domestique
Ile-aux-Coudres (Charlevoix),
C. 1870;
coll. Musée de l'Ontario, Toronto.

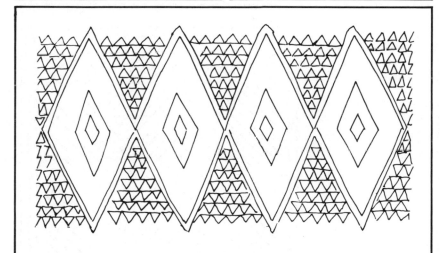

Losanges reliés et dents de scie
coffret en forme de missel
facture domestique
Moncton, N.B., XIXe siècle;
coll. Musée Acadien, Moncton, N.B.

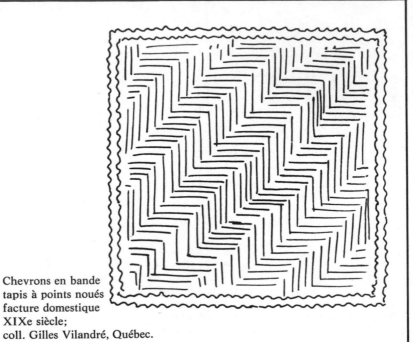

Chevrons en bande
tapis à points noués
facture domestique
XIXe siècle;
coll. Gilles Vilandré, Québec.

Composition géométrique
tapis à points noués
facture domestique
Charlevoix, XIXe siècle;
coll. Gilles Vilandré, Québec.

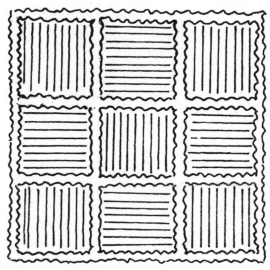

Damier ligné
tapis à points noués
facture domestique
Charlevoix, XIXe siècle;
coll. Gilles Vilandré, Québec.

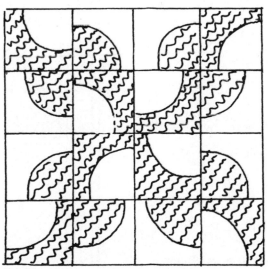

Chemin d'ivrogne
courtepointe
facture domestique
Charlevoix, fin XIXe siècle;
coll. Robert-Lionel Séguin, Rigaud.

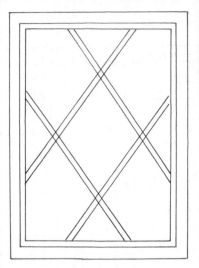

Composition géométrique
armoire
facture artisanale
Québec, XVIIIe siècle;
coll. Musée du Québec.

Composition géométrique
armoire
facture artisanale
Québec, XVIIIe siècle;
coll. Musée du Québec.

Composition géométrique
moule à beurre
facture artisanale
Fin XIXe siècle;
coll. R.-L. Séguin, Rigaud.

Composition géométrique
tablette d'applique
facture domestique
XIXe siècle;
coll. Robert-Lionel Séguin, Rigaud.

Composition géométrique (motif dit
« cul de lampe »)
couverture piquée ornée d'appliqués
facture domestique
Charlevoix, XIXe siècle;
coll. R.-L. Séguin, Rigaud.

Composition géométrique
courtepointe
facture domestique
XIXe siècle;
coll. privée.

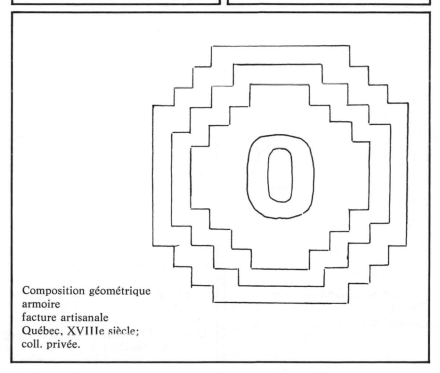

Composition géométrique
armoire
facture artisanale
Québec, XVIIIe siècle;
coll. privée.

Domino
moule à sucre
facture domestique
Portneuf, XIXe siècle;
coll. Raymond Turgeon, Pont-Rouge.

Composition géométrique
armoire
facture artisanale
Québec, XIXe siècle;
coll. privée.

Quadrilatère orné d'un rameau
armoire
facture artisanale
Québec, fin XVIIIe siècle;
coll. privée.

Composition de rectangles
armoire
facture artisanale
Québec, XIXe siècle;
coll. Musée du Québec.

Composition géométrique
buffet
facture artisanale
XVIIIe siècle;
coll. Musée du Québec.

Composition géométrique
buffet bas
facture domestique
Lotbinière, début XIXe siècle;
coll. privée.

Composition géométrique
armoire
facture artisanale
Vallée du Richelieu,
fin XVIIIe siècle;
coll. Donald Morency, Montréal.

Composition géométrique
buffet bas
facture artisanale
St-Michel-de-Bellechasse,
XVIIIe siècle,
coll. Musée du Québec.

Composition géométrique
moule à sucre d'érable
facture artisanale
XIXe siècle;
coll. R.-L. Séguin, Rigaud.

Triangles concentriques et dentelure
formant un sapin stylisé
moule à sucre
facture domestique
Fin XIXe siècle;
coll. Musée National de l'Homme,
 Section Histoire,
 Ottawa.

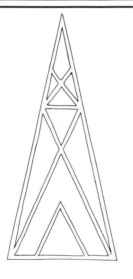

Composition géométrique
moule à sucre d'érable
facture domestique
St-Hyacinthe, XIXe siècle;
coll. privée.

Composition géométrique
moule à sucre d'érable
facture domestique
St-Hyacinthe, fin XIXe siècle;
coll. privée.

Triangles décorés et dentelure
formant un sapin stylisé
moule à sucre
facture domestique
Fin XIXe siècle;
coll. Musée National de l'Homme,
 Section Histoire,
 Ottawa.

Jeu de losanges
moule à sucre d'érable
facture domestique
XIXe siècle;
coll. Musée National de l'Homme,
 Section Histoire,
 Ottawa.

Triangle orné
moule à sucre
facture domestique
Fin XIXe siècle;
coll. Musée National de l'Homme,
 Section Histoire,
 Ottawa.

Triangles concentriques
moule à sucre
facture domestique
Fin XIXe siècle;
coll. Musée National de l'Homme,
 Section Histoire,
 Ottawa.

Cône
tablette d'applique
facture domestique
XIXe siècle;
coll. Robert-Lionel Seguin, Rigaud.

Composition géométrique
moule à sucre d'érable
facture domestique
XIXe siècle;
coll. Musée du Québec.

Croix pommée
dossier de chaise
Montréal, fin XVIIIe siècle;
coll. Musée du Québec.

144

Losanges
porte à claire-voie
facture domestique
Ste-Eulalie, début XXe siècle;
coll. privée.

Composition géométrique à partir du
chevron et décor de pointes de
diamant
coffret en forme de livre
facture domestique
XIXe siècle;
coll. R.-L. Séguin, Rigaud.

Composition géométrique
coffret en forme de livre
facture domestique
Acadie (N.B.)
coll. Musée Acadien, Moncton.

145

Composition géométrique
couverture tissée
facture domestique
Charlevoix, XIXe siècle;
coll. privée.

Figures circulaires recoupées en
losanges
coffret en forme de livre
facture domestique
Moncton, N.B., XIXe siècle;
coll. Musée Acadien, Moncton.

Rectangle étranglé et anneaux
encensoir
facture artisanale
Québec, XVIIIe siècle;
coll. Musée de Québec.

Composition géométrique
couverture tissée
facture domestique
Charlevoix, XIXe siècle;
coll. R.-L. Séguin, Rigaud.

Pépites et carreauté
tablette d'applique
facture domestique
XIXe siècle;
coll. Robert-Lionel Séguin, Rigaud.

Composition géométrique
coffret en forme de livre
facture domestique
Acadie (N.-B.);
coll. Musée Acadien, Moncton.

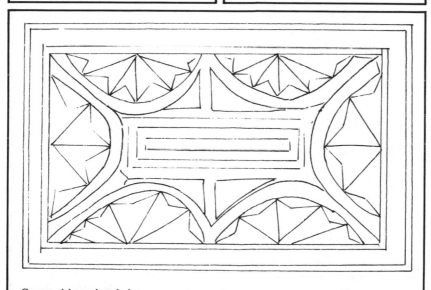

Composition géométrique
boîte en forme de livre
facture domestique
XIXe siècle;
coll. R.-L. Séguin, Rigaud.

Losanges reliés ornés d'arc de cercle
et de dents de loup dans une
bande cannelée
armoire
facture artisanale
Montréal, XIXe siècle;
coll. privée.

Triangles et arcs de cercle en bande
cuiller de bois
facture artisanale
XIXe siècle;
coll. Musée de Vaudreuil.

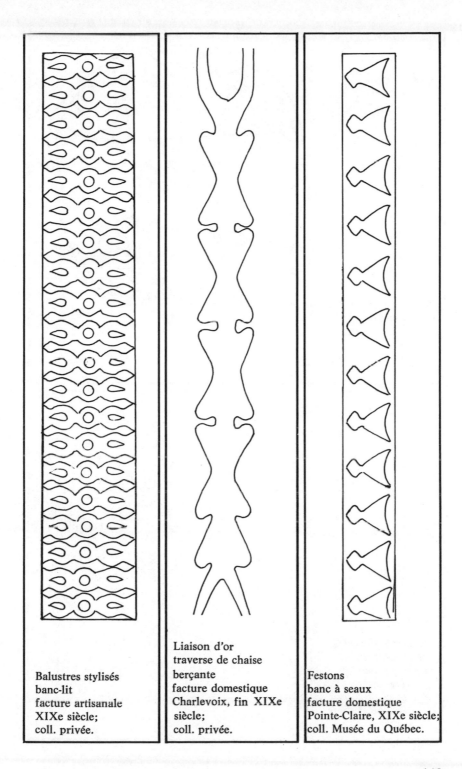

Balustres stylisés
banc-lit
facture artisanale
XIXe siècle;
coll. privée.

Liaison d'or
traverse de chaise
berçante
facture domestique
Charlevoix, fin XIXe
siècle;
coll. privée.

Festons
banc à seaux
facture domestique
Pointe-Claire, XIXe siècle;
coll. Musée du Québec.

Pointes de diamants enchassées
encadrement
facture domestique
XIXe siècle;
coll. Musée des Beaux-Arts,
 Montréal.

Pointes de diamants
moule à beurre
facture artisanale
Fin XIXe siècle;
coll. Musée National de l'Homme,
 Section Histoire,
 Ottawa.

Losange et pointe de diamant
encadrement
facture domestique
XIXe siècle;
coll. Musée des Beaux-Arts,
	Montréal.

Composition géométrique autour
d'un quadrilatère
moule à sucre
facture domestique
L'Islet, XIXe siècle,
coll. Guy Doré, Québec.

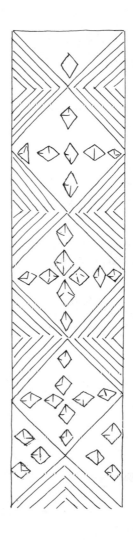

Composition géométrique à partir
du chevron
coffret en forme de livre
facture domestique
XIXe siècle;
coll. R.-L. Séguin, Rigaud.

151

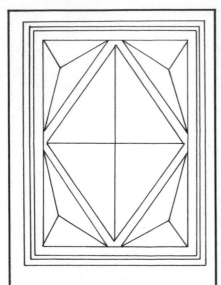

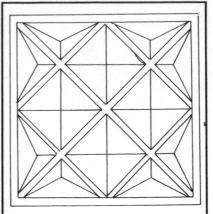

Composition géométrique
armoire
facture artisanale
Québec, XVIIIe siècle;
coll. privée.

Composition géométrique
armoire
facture artisanale
Québec, XVIIIe siècle;
coll. Musée du Québec.

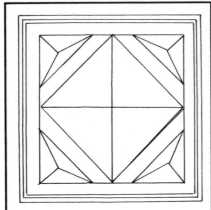

Composition géométrique
armoire
facture artisanale
Québec, XVIIIe siècle;
coll. Musée du Québec.

Composition géométrique
armoire
facture artisanale
Québec, XVIIIe siècle;
coll. Musée du Québec.

Rosettes en losanges
armoire à pointes de diamant
facture artisanale
Yamachiche, seconde moitié du
XVIIIe siècle;
coll. Musée du Québec.

Losange dentelé orné d'une fleur
cuiller en étain
facture artisanale
Ladurantaye, XVIIIe siècle;
coll. Yves Bourget, Beaumont.

Losanges dentelés, reliés et
ornés de fleurs
cuiller en étain
facture artisanale
XVIIIe siècle;
coll. Musée National de l'Homme,
 Section Histoire,
 Ottawa.

Losanges dentelés reliés et
contenant une croix
cuiller en étain
facture artisanale
XVIIIe siècle;
coll. Musée National de l'Homme,
 Section Histoire,
 Ottawa.

Losanges dentelés ornés
cuiller en étain
facture artisanale
Québec, XVIIIe siècle;
coll. privée.

Composition géométrique
(volutes, toupies, besants,
coquillage stylisé)
traverse supérieure de berçante
facture artisanale
Seconde moitié du XIXe siècle;
coll. privée.

Jeu de volutes
traverse inférieure de berçante
facture artisanale
Seconde moitié du XIXe siècle;
coll. privée.

Jeu de triangles et de losanges
étui de voilier (cuir)
facture artisanale
Trois-Rivières, XVIIIe siècle;
coll. Musée d'Odanak, Yamaska.

Soleils radiés, bâtons rompus, rosette
estampille de moule de beurre
facture domestique
Fin XIXe siècle;
coll. Musée du Québec

Arcs de cercle
coffre
facture artisanale
Portneuf, XIXe siècle;
coll. privée.

Gâteau
armoire
facture artisanale
Milieu XVIIIe siècle;
coll. Musée du Québec.

Disque quadrillé
tablette d'applique
facture domestique
XIXe siècle;
coll. Robert-Lionel Séguin, Rigaud.

Gâteaux fantaisistes dentelés
armoire
facture artisanale
Beaumont, XVIIIe siècle;
coll. Musée du Québec.

158

Gâteau dentelé
armoire
facture artisanale
Beaumont, XVIIIe siècle;
coll. Musée du Québec.

Gâteaux dentelés
armoire
facture artisanale
Beaumont, XVIIIe siècle;
coll. Musée du Québec.

159

Rosace (jeu de compas) ou
quatre-feuilles
coffre
facture artisanale ou domestique
XVIIIe siècle;
coll. privée.

Rosace ou rouelle
armoire
facture artisanale
XVIIIe siècle;
coll. privée.

Quatre-feuilles en rangées
secrétaire
facture artisanale
XIXe siècle;
coll. Musée National de
l'Homme,
Section Histoire,
Ottawa.

Rouelles et volutes
ceinture de table
facture artisanale
Gaspésie, début XIXe
siècle;
coll. Inventaire des
Oeuvres d'Art,
Ministère des affaires
culturelles du Québec.

Disques et toupies
fauteuil de bois (traverse)
facture artisanale
Berthier-en-Bas, milieu
XIXe siècle;
coll. Musée du Québec.

Composition d'arcs de cercles
coffre
facture artisanale
XVIIIe siècle;
coll. privée.

Eventails et médaillon
panneau de chaire
facture artisanale
N.-B. (Acadie), XVIIIe siècle;
coll. Musée du Fort Beauséjour,
　　　Aulac, N.B.

Composition géométrique
tablette d'applique
facture domestique
XIXe siècle;
coll. Robert-Lionel Séguin, Rigaud.

LES MOTIFS ZOOMORPHIQUES
ET ANTHROPOMORPHIQUES

Les moules à sucre restent sans contredit les
plus intéressants de tous les moules employés au
Canada. Les terriens qui les fabriquent sont
d'habiles animaliers et leurs oeuvres témoignent
d'un véritable art populaire.

R.-L. Séguin, 1963

Toutes les femmes de ce pays portent le
bonnet ... En général, elles sont fort laborieuses.
Lorsqu'elles travaillent en dedans de leur
maison, elles fredonnent toujours. les filles
surtout, quelques chansons dans lesquelles les
mots amour et coeur reviennent souvent.

Peter Kalm, 1749

Tous les peuples anciens ont utilisé la faune dans leur décor. Au niveau architectural, Egyptiens, Perses, Assyriens, Phéniciens, Grecs et Romains ont fixé en haut-relief ou en ronde-bosse dans la pierre, les plus beaux et les plus gros animaux pour orner temples et palais. L'archéologie nous a livré toute une variété d'objets enjolivés et empruntés au monde naturel de la faune: la poterie et la monnaie ne sont pas les moins évocatrices à cet égard.

On connaît l'utilisation des symboles archaïques du poisson et de la colombe dans les labyrinthes des catacombes romaines où l'art chrétien primitif a éclos.

Plus près de nous, l'art gothique nous fait découvrir « tout un monde qui grouille, qui fourmille, sur les archivoltes, sur les pinacles, sur les clochetons, des soubassements jusqu'aux parties les plus élevées de l'édifice spirituelle comme ces amusantes gargouilles d'une fantaisie si spirituelle. » Il faut voir ou lire l'ouvrage de Debidour intitulé *Le bestiaire sculpté du Moyen-Âge en France* pour saisir l'imagination furibonde et l'habileté des animaliers qui ont, par ce moyen, concrétisé avec éclat leur foi.

Les Amérindiens disséminés dans la vallée du Saint-Laurent et autour des Grands Lacs, appartenant à la grande famille linguistique algonquine et, au sud, à celle des Hurons-Iroquois, vont bien sûr puiser dans leur univers zoomorphique pour embellir leur production. Leur géométrie intuitive leur permettra une stylisation remarquable bien qu'il faille s'empresser d'ajouter que les vestiges exempts de toute influence occidentale, sont plutôt rares. Si l'on pense que le support de leurs ornements se résumait à de l'écorce de bouleau, au cuir et au bois, on comprend les raisons de cette situation. Quelques pétroglyphes, des pipes, des tessons de poterie, quelques pièces de vêtements du XVIIIe siècle et certaines analyses spécialisées remplissent en partie une lacune que seule l'archéologie préhistorique comblera vraiment.

Au Québec, une des principales qualités artistiques du peuple réside dans son habileté à reproduire les animaux du pays. On peut sans risque d'erreur avancer que nos ancêtres ont été des sculpteurs animaliers exceptionnels et que cette tradition qui remonte très loin dans notre histoire est toujours vivace. L'artisanat contemporain reflète cette vitalité.

Une boîte à sel du XVIIIe siècle, un tapis tressé du XIXe, un moule à sucre ou à beurre, une corne à poudre de coureur des bois du Régime français ne sont que quelques articles parmi tant d'autres qui comportent occasionnellement un décor zoomorphique.

Mais si nos ancêtres ornaient certains objets de formes animales, ils n'en ont pas pour autant négligé la sculpture domestique sur bois

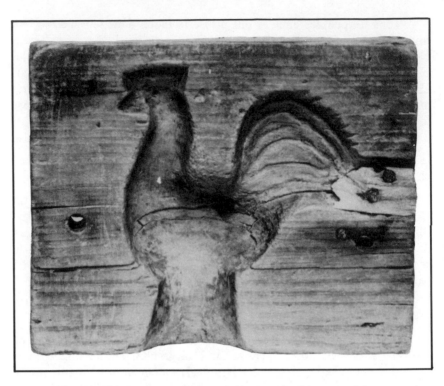

Les motifs animaliers les plus usuels du langage plastique populaire se retrouvent principalement dans les moules à sucre d'érable des cent vingt-cinq dernières années. Nos ancêtres ont su accorder une importance peu commune à la faune qui caractérise si bien le milieu qui a modelé l'homme ou encore aux animaux domestiques essentiels à la survie au pays de l'hiver.
Coq et castor: moules à sucre, seconde moitié du XIXe siècle;
coll. Raymond Turgeon, Pont-Rouge, comté de Portneuf.

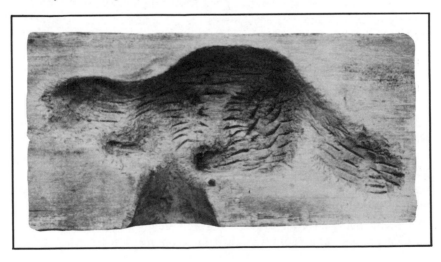

166

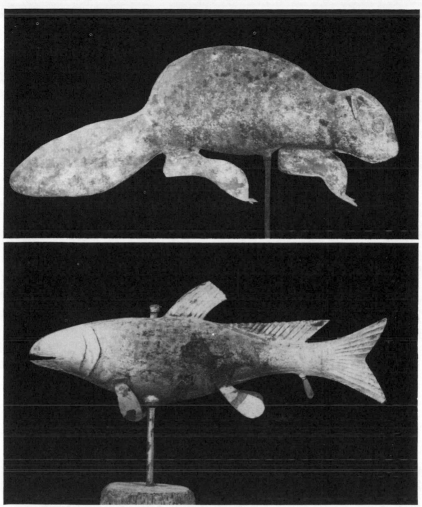

S'il est un secteur de l'activité créatrice traditionnelle du Québec qui connaît une production assez unique, particulièrement au XIXe siècle, c'est bien la ferblanterie. Coqs de clocher, girouettes, lanternes sourdes ne sont en fin de compte que trois manifestations d'un métier où le côté plastique reste soigné. Le forgeron et même souvent l'habitant un peu mieux équipé, vont réaliser de tels objets.
Ici, castor et poissons; girouettes; XIXe siècle.
Coll. Musée du Québec.

ou la création de pièces complètes en ronde-bosse inspirées du monde animal. Qu'on pense ici à ces chevaux polychromes à bascule, à patins ou à roulettes qui ont fait l'orgueil de générations d'enfants et leur ont permis de passer agréablement les longues soirées d'hiver. Qu'on pense également à ces fermes en miniature où les animaux domestiques peints

et garnis de crin sont ou d'un réalisme surprenant ou d'une simplicité déconcertante. Tous sont des gages d'amour, de tendresse et d'attention de la part d'un père envers sa descendance.

Et que dire des girouettes, des coqs de clochers ou de croix de chemins, autant d'oeuvres anonymes qui témoignent de l'habileté exceptionnelle de ces ferblantiers amateurs qui savaient plier, marteler et agrafer la tôle avec un outillage souvent rudimentaire.

Etant donné la faune exceptionnelle du pays, il fallait s'attendre que le thème animal ait beaucoup d'importance dans l'art populaire traditionnel. Les premiers cartographes déjà, complétaient leurs relevés d'illustrations de bêtes qu'ils avaient observées dans leurs voyages.

On comprend aussi l'intérêt du colon pionnier pour ces figures lorsque l'on connaît l'impact de la faune sur l'économie. Pendant près de deux cents ans, les coureurs de bois ont enrichi compagnies et marchands et assuré l'existence de la jeune colonie en rapportant des profondeurs du pays ces pelleteries qui faisaient l'envie des métropolitains. On peut parler d'un âge d'or du castor tellement la fourrure de cet animal était recherchée. Encore aujourd'hui, le Québec jouit d'une réputation spéciale pour ses forêts giboyeuses, ses lacs et ses rivières fertiles.

Si les formes géométriques retiennent l'attention du créateur amérindien, certaines rejoignent par moment le monde phytomorphique; les formes animales n'en sont pas pour autant négligées. Des pétroglyphes mis à jour à Brompton ou ce casse-tête iroquois du XVIIIe siècle conservé au Musée de Vaudreuil témoignent de l'impact du monde animal sur le décor. Les coureurs-de-bois, les premiers à vraiment vivre ce pays, reprendront les mêmes réalités, souvent dans un graphisme similaire.

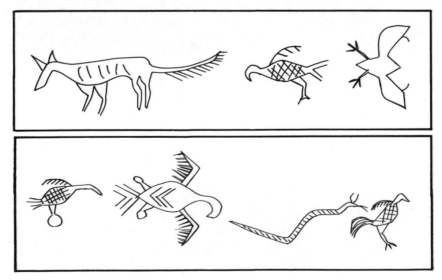

Pendant toute la période traditionnelle, plusieurs corps de métiers sont redevables à l'animal, domestique ou sauvage. Maréchal-ferrant, tanneur, cordonnier, agriculteur, coureur de bois, trappeur, fourreur profitent de cette richesse naturelle. Bon nombre d'activités domestiques dépendent étroitement de la vie animale: le filage de la laine, la fabrication du savon et des chandelles, l'alimentation quotidienne, le labourage et en général, les travaux des champs . . .

L'animal sert à nourrir, à vêtir, à chausser, à laver, à éclairer et à transporter l'habitant. Si l'on affirme souvent que la société traditionnelle est une société essentiellement agricole, on peut aussi dire qu'elle est très dépendante de l'animal.

Cela, nos ancêtres l'ont compris et leurs manifestations artistiques expriment la prise de conscience d'une telle réalité. On a vu au début de cette étude que l'art populaire reflète l'environnement, les préoccupations quotidiennes du colon ou de l'artisan qui s'exprime à travers la matière que le milieu met à sa disposition. L'importance accordée à l'animal dans le répertoire d'art populaire traditionnel québécois s'avère donc facilement compréhensible.

Animaux domestiques et sauvages, terrestres ou marins, qu'ils soient mammifères, oiseaux, reptiles, batraciens, poissons, vers, mollusques ou coquillages, offriront à l'homme des ressources inépuisables de décor. Le degré d'utilité, immédiate ou non de la bête guidera souvent son choix.

Le cheval, entre autres, apparaît comme un élément de tout premier plan dans la volonté de survie et de réussite de l'habitant. L'agriculture et les transports sont complètement modelés sur cet animal de trait. Grâce à la santé et à la vigueur de son cheval, on assure son avenir. C'est un sujet de conversation fort prisé, sur le perron de l'église, après la messe, pendant les veillées d'hiver ou encore à la boutique de forge. La beauté et la fougue sont les critères d'achat, nos ancêtres ayant toujours été des amateurs de bêtes racées. Le folklore oral exprime souvent ce goût. Le cheval est l'objet de grands soins; on prend la peine de le couvrir par temps froid afin de lui éviter des refroidissements néfastes.

Dans notre répertoire de motifs, figurent des dessins de chevaux qui, par leur ligne, leur mouvement, rappellent étrangement certaines peintures rupestres ou certains pétroglyphes millénaires.

En Amérique, cet animal n'est pas un symbole de mort comme c'est le cas dans plusieurs pays européens mais plutôt, très souvent, un signe de force, de volonté, de fougue et de noblesse.

Dans notre folklore oral, un cheval noir brûlant représente le Malin. Dans la légende du *Diable à la danse,* dans bon nombre de ver-

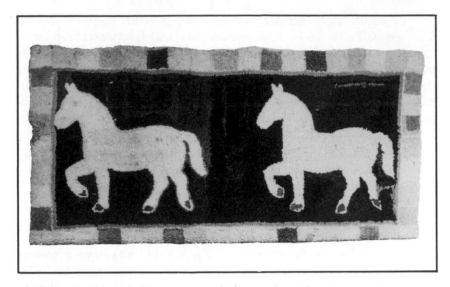

Chevaux au trot. Tapis à points noués de facture domestique.
Fin XIXe siècle.
Coll. R.-L. Séguin, Rigaud.

Moule à sucre d'érable orné d'un cheval.
Facture domestique. XIXe siècle.
Coll. R.-L. Séguin, Rigaud.

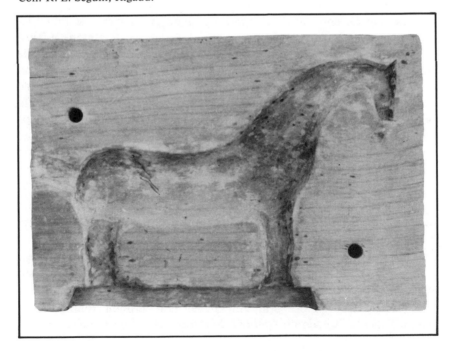

sions, l'envoyé de l'enfer n'a pas de souliers mais des sabots de cheval qui le trahiront devant les convives en fête, réunis dans la salle commune. Dans celle du *Diable constructeur d'église,* Satan emprunte également la forme d'un cheval pour se manifester.

Les animaux de basse-cour reviennent peut-être plus souvent que le cheval dans le répertoire traditionnel, du moins si l'on se fie à ce qui subsiste. Coqs, poules, poulets, lapins, oies sont parmi les figures traditionnelles usuelles.

Dans le *« Codex canadiensis »* (XVIIe siècle), un des plus vieux documents iconographiques reliés à la création populaire au pays, l'auteur nous présente un « Monstre marin tué par les François sur la rivière de richelieu En Nouvelle-France ». Celui-ci ressemble étrangement à une sirène. Cet animal fabuleux à tête et torse de femme et à queue de poisson semble avoir été un sujet favori de dessin chez les premiers occupants du pays. On comprend mieux cet intérêt quand on sait que plusieurs de nos ancêtres provenaient de familles dont les activités étaient reliées au monde marin et que ce monstre plein de charme et de douceur était, selon la croyance populaire, une menace constante pour les navigateurs au long cours.

Sirène sur une corne à poudre du XVIIIe siècle provenant de Grondines.
Photo Pierre Rastoul.

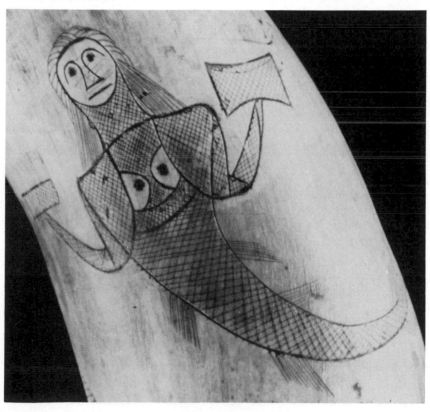

Le motif du coq, par sa popularité et sa symbolique, mérite que l'on s'y arrête. Dès la période gallo-romaine, par association entre *gallus* (coq) et *Gallus* (Gaulois), le coq représente le pays et devient petit à petit l'emblème de la France. Des monnaies gauloises et d'autres objets domestiques ornés l'utiliseront avec ce contenu de signification ethnographique restreint.

Le coq, symbole de la lumière naissante de la résurrection, rappelle aussi le Christ. La dimension solaire reliée à cette figure permet d'établir une telle analogie. Le coq est encore symbole de vigilance, puisqu'il sonne le réveil. Le reniement de saint Pierre sera rappelé à l'aide d'un coq qui ornera les croix de chemins et les calvaires locaux.

Au faîte du clocher de l'église, soit le plus haut point du village, cet animal rappelle la suprématie du spirituel sur le temporel. Tout comme le coq annonce le jour, son emblème symbolise la victoire de la Parole sur les ténèbres. En fait, le symbolisme du coq appartient au monde spirituel et à l'Eglise catholique. Sa popularité dans l'art sacré

Au cours de la rébellion armée de 1837-38, les Québécois de Saint-Eustache vont arborer un étendard particulier, véritable drapeau conçu par la mère du patriote Damien Masson et peint par un habitant de Saint-Benoît, un certain Girouard. Le maskinongé, entouré de pommes et de rameaux de pin, au-dessus d'une branche d'érable, est un élément dont la richesse du symbolisme rend compte, entre autres, de la prise en main de cette terre qui est un jardin, par l'homme qui en choisit les fruits pour signifier une présence enracinée. A la fleur de lys succède la feuille d'érable.
Photo: Documentation photographique,
 Ministère des Communications.

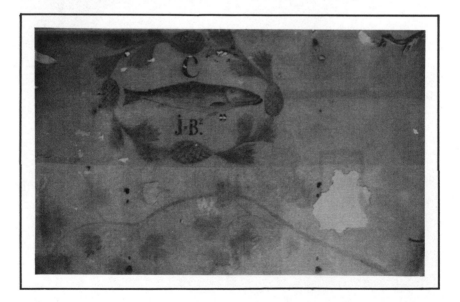

La cérémonie des pains bénits (chanteau, cousin) a longtemps fait partie des coutumes religieuses de nos ancêtres. Cette habitude consistait à offrir au cours de la grand'messe dominicale un morceau de pain qui était préalablement béni par le prêtre. Chaque habitant, à tour de rôle, en défrayait le coût de fabrication ou apportait sa propre production pour la distribuer aux fidèles, suivant une hiérarchie précise. Cette pratique contestée par plusieurs ne tiendra plus dans la seconde moitié du XIXe siècle qu'à la messe de minuit et le chanteau sera offert par les marguilliers. Les moules à pain en tôle, de facture artisanale ou domestique, relèvent du langage plastique populaire: main, coeur, étoile, demeurent les motifs les plus fréquents. Ici, moule de tôle en forme de main, fabriqué par Edouard G. Castonguay, de Rigaud, vers 1860.
Coll. R.-L. Séguin, Rigaud.

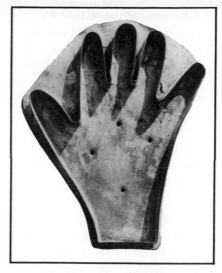

explique sans doute celle qu'il obtiendra dans l'art ethnographique profane, dans un monde profondément marqué par la religion.

Dans une société autarcique, l'agneau rappelle lui aussi la vie. Comme le cheval, le mouton est essentiel aux habitants durant l'hiver. La laine garde l'homme au chaud, la chair sert à le nourrir, la peau à l'habiller et le suif à faire la chandelle.

Chats, représentation commune du diable, boeufs, symbole de force, de pouvoir, chiens, vont aussi faire partie de notre répertoire de motifs populaires à des degrés divers. Ici encore, il faut signaler les liens étroits entre la symbolique des motifs zoomorphiques et celle de contes mettant en scène les mêmes animaux.

Si les animaux domestiques retiennent l'attention du colon qui s'adonne à la décoration, on peut avancer que la faune québécoise capte aussi solidement son intérêt. Par exemple, le castor, animal patient, ingénieux et travailleur, longtemps indispensable à la colonie, est souvent utilisé comme motif décoratif.

Les poissons et les oiseaux locaux présentent des silhouettes relativement simples qui vont attirer plusieurs artisans. Ici encore, on peut dire que c'est la richesse du milieu qui inspire le décorateur, mais il faut aussi tenir compte de la symbolique occidentale et universelle qui exerce une force d'attraction sur l'homme.

Le poisson, emblème de l'eau, apparaît dans l'iconographie de plusieurs peuples comme un symbole de fécondité et de sagesse. Le christianisme s'en est emparé mais seulement pour lui ajouter une dimension christologique. On sait qu'au début de la chrétienté, les fidèles ont opté pour cet idéogramme parce que chaque lettre du mot grec *ichtus* représente l'initiale d'une désignation de Jésus: Jésus-Christ, Fils de Dieu, Sauveur; *Jesu Kristus, Theou Vios, Soter.*

L'oiseau, qu'il soit perdrix, canard, corbeau, hirondelle, rossignol ou simple moineau, par sa rapidité et sa légèreté, apparaît comme le messager des dieux. Dans la société traditionnelle, selon qu'il est blanc ou noir, on le rattache à la bonne ou à la mauvaise nouvelle. Il peut être un signe avant-coureur du beau temps qui s'annonce ou du malheur qui va frapper la maisonnée.

Le thème zoomorphique englobe, dans notre classification, les éléments anthropomorphiques: homme ou femme, tête, figure, parties internes et externes du corps humain relèvent donc de cette catégorie.

L'art ethnographique décoratif va quelquefois s'orienter vers la représentation humaine mais c'est là un geste relativement rare, semble-t-il, et qui, chaque fois, donne lieu à une forme rigide, fort simplifiée, qui ne manque pas de charme, mais dont la valeur ornementale reste faible. C'est surtout dans la sculpture et la peinture populaires que le sujet prendra une grande importance, mais ce genre de manifestation sort des limites que nous nous sommes fixées.

Couteau croche, au manche orné d'un hippocampe.
Facture domestique. Caraquet, XIXe siècle.
Coll. Village Acadien, Caraquet, Nouveau-Brunswick.

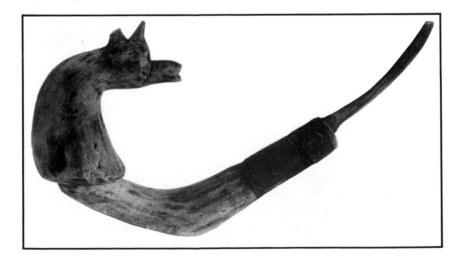

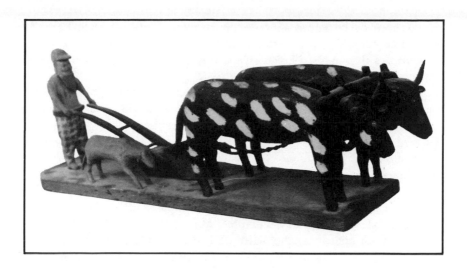

L'homme au travail demeure un thème préféré du sculpteur populaire. Laboureur à l'oeuvre avec son attelage à boeufs.
Fin XIXe siècle.
Coll. Gilles Vilandré, Québec.

On ne peut en dire autant cependant de certaines parties du corps hautes en symbolisme et témoignant de sentiments bien précis. Le professeur Luc Morissette, de Montréal, a fait une étude du vocabulaire québécois recourant à la désignation d'une partie du corps ou d'une action physiologique pour exprimer un sentiment ou une attitude. On en vient vite à la conclusion qu'à peu près toutes les sensations humaines ont leur expression propre, qui réfère à telle ou telle partie du corps. Le coeur est particulièrement riche à cet égard.

Celui-ci demeure sans contredit le motif le plus employé de notre répertoire. On le retrouve sous mille et une formes, particulièrement dans les moules à sucre, en érable, en frêne, en merisier ou en noyer tendre. C'est peut-être dans ces objets, plus que partout ailleurs que l'on sent l'importance du thème de l'amour dans l'art populaire, sans doute parce que l'activité acéricole et l'époque où elle se déroule s'y prêtent admirablement.

On sait qu'au Québec l'arrivée du printemps marque pour l'habitant et ce, depuis près de deux siècles, le retour à l'érablière. On recueille la sève de ce bois dur sur cette partie de la terre « en bois debout » et on la fait bouillir près de l'abri en appentis ou dans la cabane. Le sucre ou le sirop ainsi obtenus donneront une gâterie qui permettra de sucrer le bec de la maisonnée pendant une année et même plus et de faire quelques sous en vendant le surplus de la production.

L'éveil de la nature annonce aux occupants de la ferme l'arrivée prochaine de l'été. Pour la première fois, on quitte sans mal l'encabanement des durs mois d'hiver. Dans quelques semaines, les premières fleurs vont se montrer et la terre va recevoir la semence.

Le temps des sucres dans le cycle agricole canadien indique donc une renaissance, une résurrection, un retour à la vie avec correspondance dans le cycle religieux puisque cette période se situe vers Pâques. La tradition de l'eau de Pâques et la chanson des érables se rejoignent dans une même symbolique d'éternelle jeunesse et de perpétuel recommencement.

Le temps des sucres en est un de réjouissances. C'est la fête de la vie et de l'amour, concrétisée par ces équipages de traîneaux et de traînes à bâtons pleins de victuailles, qui partent en chantant un bon samedi ou un bon dimanche matin de la maison paternelle pour l'autre bout de la terre. La bonne vingtaine d'arpents est franchie plus ou moins allégrement par les chevaux qui calent jusqu'aux genoux, malgré la neige croûtée en surface par le gel de la nuit. Parents, enfants et amis revigorés par le soleil qui déjà fait sentir sa présence, passent la journée à s'amuser, à manger ou à boire en offrant à leur palais la douceur de la tire fraîche ou du sucre mou encore tiède.

Le « coeur de sucre » offert à l'un des invités exprime les sentiments de celui qui le donne. Dans bien des cas, ce sera le prélude à une fréquentation que l'on n'osait commencer, par timidité. C'est en somme une déclaration discrète de ses sentiments personnels.

La plupart des érablières possèdent leur moule à sucre en forme de coeur, galbé au couteau pendant les longues journées d'hiver ou au printemps, près des « bouilleuses ». Le coeur simple et celui à pointe « en accroche-coeur », que l'on a appelé coeur-saignant à cause de son prolongement, sont les plus utilisés. Mais l'artisan domestique va bien au-delà de la forme pure. Son imagination l'aide à enjoliver le moule. Le coeur enchasse souvent un soleil radié ou une croix, autant de motifs dont les significations symboliques trouvent leur unité dans la période qu'évoque le temps des sucres. D'autres, ornés de formes végétales, annoncent l'été. Etoiles conventionnelles ou scintillantes, croissants de lune, rouelles, disques ne sont en fin de compte que quelques figures parmi tant d'autres qu'on retrouve au fond des moules à sucre et qui rappellent l'émerveillement continuel de l'homme devant la voûte céleste.

Les contours de ces motifs montrent que l'imagination des concepteurs n'est jamais à court de compositions géométriques. Dentelures, stries, bordures à lignes sinueuses ou à lignes brisées ... toute une gamme de formes se chevauchent, se côtoient et se répètent dans une bande, circonscrivent le motif et lui donnent souvent du relief, puisque

Installé sur une terre souvent ingrate à cultiver, pris au piège des politiques mystiques de colonisation, qui, elles-mêmes, sont plus ou moins inconsciemment au service d'intérêts financiers inhumains, l'habitant québécois des siècles passés se fie à lui seul pour survivre et satisfaire tous ses besoins. Le dénuement le plus total ne l'empêche pas de créer et d'inventer, bien au contraire. L'impossibilité matérielle d'acquérir pour sa fillette la tête de poupée en porcelaine et les membres importés d'Europe ou des Etats-Unis par le marchand-général auxquels la mère de famille n'a qu'à coudre un corps de guenille, cette impossibilité obligera le colon à fabriquer ces gages d'amour et de tendresse en utilisant les moyens à sa disposition.

Tête de poupée en bois polychrome de facture domestique.
Saint-Anselme, comté de Dorchester; XIXe siècle.
Coll. Ronald Chabot, Tourville, comté de l'Islet.

le processus se fait par étages, comme si toute une série de coeurs de formats différents s'emboîtaient les uns dans les autres.

Le coeur apparaît sur une variété incroyable d'objets domestiques. Certaines poignées de porte de main de forge, des moules à beurre, des caissons d'armoires, des boutons de commodes, des voliches de chaises, certaines pièces de tissage, des monuments funéraires nous indiquent l'origine lointaine et nous rappellent l'usage fréquent de ce signe d'affection dans notre art ethnographique. Sa facilité d'exécution, sa simplicité et sa forte signification expliquent sa popularité auprès du peuple. Qui d'entre nous n'a pas un jour dessiné un coeur, percé d'une flèche et gravé aux initiales de ceux que Cupidon avait choisi comme cible? Les graffiti de vieux pupitres d'écoles ou de tables à pique-nique, les cicatrices de certains arbres du parc ou de l'érablière (hêtre ou bouleau), sont là comme témoins. Certains moules à sucre du XIXe siècle comportent une phrase du type « Je vous aime » ou « Mademoiselle, je vous aime beaucoup », ou encore « André M. aime Jeanne C. ».

Si le coeur de sucre est un gage d'amour, certains meubles offerts par un père à sa fille ou par un époux à sa femme s'inscrivent dans la même ligne de pensée. En effet, des commodes et des coffres du XIXe siècle, où la date des épousailles est incrustée sur l'un des tiroirs, sont quelquefois ornées de coeurs sur la façade. Ce sont là des gestes qui remontent fort loin dans le temps puisque l'on faisait la même chose au XVIIe siècle avec la crémaillère dans les foyers ruraux français.

Dans le langage populaire, le coeur saignant évoque l'amour. Le coeur simple, dans bien des cas, reste une transposition du symbole du

Canards-appâts polychromes de facture domestique. Ce type d'oeuvre d'art populaire en bois va se retrouver dans la plupart des maisons de ferme des siècles passés.
XIXe siècle.
Coll. Musée du Québec.

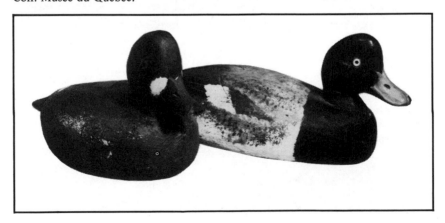

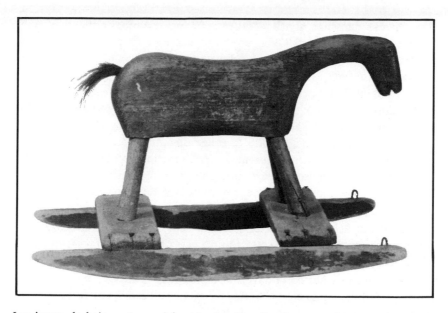

Les jouets de bois sont parmi les témoins les plus éloquents de notre art populaire. Le cheval reste sans contredit la représentation la plus usuelle dans le champ de la création populaire. La simplicité apparaît comme un caractère d'authenticité.

XIXe siècle; coll. Musée National de l'Homme, Section Histoire, Ottawa.

jeu. Il n'est pas rare en effet de retrouver l'as de coeur côtoyant ceux de pique, de trèfle et de carreau: courage, noblesse, bonté et pitié sont ainsi représentés.

Mais la symbolique de ces figures reste mille fois plus riche. Notre folklore oral contient en effet une chanson de 52 couplets, la *Complainte des cartes,* qui remonte à la nuit des temps. Grosso modo, c'est l'histoire d'un étranger surpris par le curé à la messe du dimanche alors qu'il était en train de regarder ses cartes avant le début de l'office religieux. Vu les malédictions qui poursuivent les joueurs tout comme les danseurs dans notre société traditionnelle où le jeu est présenté comme une manifestation du mauvais esprit, il n'en faut pas plus au prêtre pour semoncer et même menacer des pires atrocités celui qui fait ainsi pénétrer le Malin dans la maison du Seigneur. Le survenant explique alors à l'homme de Dieu le symbolisme religieux de chacune des cartes du paquet: l'As représente Dieu le Père; il y a un Trois comme il y a trois personnes en Dieu. C'est le Sixième jour que Dieu créa l'homme et c'est au Septième qu'il se reposa. La reine et la Vierge-Marie sont associées avec différentes attributions suivant la couleur ou la figure. Plus encore, on retrouve 52 cartes dans un jeu comme il y a

52 semaines dans une année. Toutes les cartes réunies contiennent 365 figures et 4 couleurs, soit une pour chaque jour et chaque saison; et ainsi de suite. A la symbolique religieuse s'ajoute celle du temps, des cycles de l'année.

Le coeur flamboyant, d'aspect bien différent du coeur saignant, rend compte également de l'amour mais d'un amour ardent, réservé au lien qui unit Dieu et l'homme. C'est un symbole d'amour infini et de miséricorde. En ce sens, on doit le relier davantage au thème religieux qu'à celui des sentiments humains. L'imagerie populaire religieuse, l'ornementation d'église et particulièrement la statuaire importée à la fin du XIXe siècle ont contribué à la diffusion de ce motif.

Le Sacré-Coeur, le Coeur Sacré de Marie sont autant de dévotions qui surgissent à la fin du XIXe siècle et leur amour incommensurable est souvent représentés par cette figure. Le coeur transpercé (poignardé), couronné d'épines et surmonté d'une croix est emprunté au culte catholique et provient de la dévotion aux « Cinq Plaies », populaire depuis la fin du XVe siècle. Certains sucriers galberont ces formes avec simplicité pour orner leur moule de bois.

Moule à sucre d'érable orné d'un castor.
Facture domestique. XIXe siècle.
Coll. R.-L. Séguin, Rigaud.

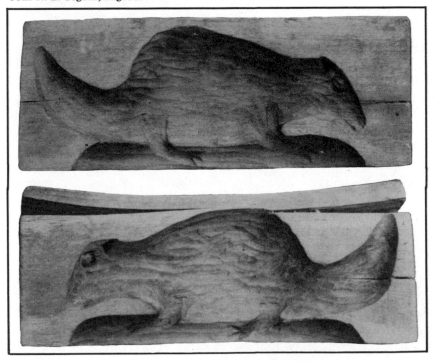

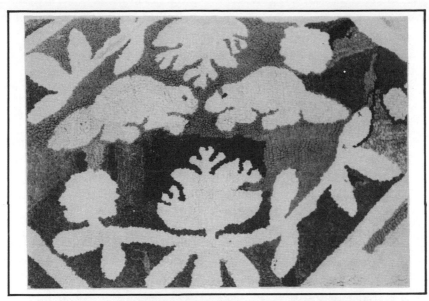

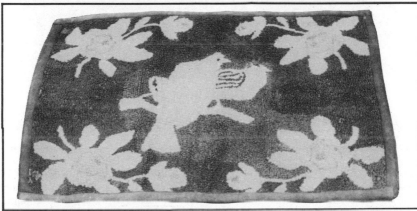

Le textile traditionnel de Charlevoix demeure sans contredit l'un des plus intéressants au monde. Couvertures tissées, boutonnées, tapis à points noués, etc. sont autant de manifestations d'un art domestique qui témoigne de l'habileté, de la patience et du goût des artisans. Les couleurs variées des laines et autres fibres sont tirées des plantes locales. Le riche décor des pièces indique à quel point le Québécois du XIXe siècle était au diapason avec son milieu. Ici, deux tapis de laine à points noués ornés de castors, d'oiseaux, de rameaux d'érable et de fleurs. XIXe siècle; coll. privée.

Nos ancêtres, malgré les interdictions, ont toujours eu un malin plaisir à parler de cul et à conter des histoires grivoises. La grange ou « le p'tit canot » étaient des lieux de prédilection où on s'amusait ferme entre hommes à propos des activités sexuelles. Plusieurs audacieux vont passer outre les tabous en reproduisant les « parties honteuses »

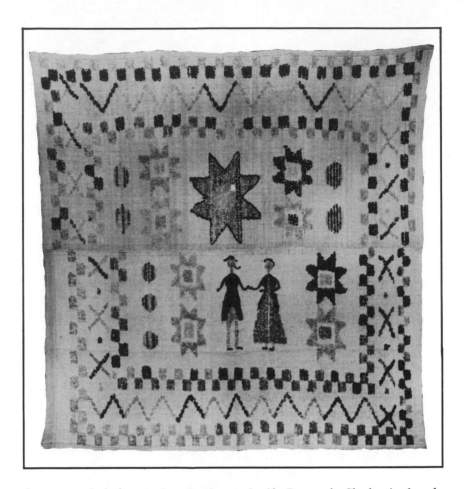

Couverture tissée boutonnée exécutée par Angèle Perron de Charlevoix dans le dernier quart du XIXe siècle. Cette pièce de textile faite de coton et de laine naturels représente un couple de danseurs ou de nouveaux mariés. Les motifs géométriques circonscrivent un tableau composé de personnages, d'étoiles et de lunes. Les laines définissant le patron sont teintes en bleu, en jaune, en pourpre, en rouge, en orange et en marron, autant de colorants tirés de plantes locales. On trouve une pièce à peu près semblable au Musée des Beaux-Arts de Montréal (Voir *Vie des Arts*, Noël 1961, no 30). Hauteur 73 po., largeur 72 po. Coll. et photo, Galerie nationale du Canada, Ottawa (9625).

du corps humain, les organes génitaux. Certains chevaux de bois sculptés par un habitant raidissent leur membre reproducteur lorsqu'on leur soulève la queue. L'extrémité des montants de chaises, des crochets de bois disposés en rangées ou même les parties d'une marchette d'enfant se développent quelquefois en pénis terminé par un gland réaliste.

Côté motif, des moules à sucre d'érable vont continuer dans la même veine. On a vu que le printemps dans notre cycle agricole et

religieux apparaît comme une période de réjouissances et de renais-
sance. On a vu également que la cabane à sucre se prête admirable-
ment à certaines audaces, loin de tout regard indiscret et des commé-
rages. A certains moments spéciaux de la fête, lorsque les convives
ont répété les petits coups de blanc ou de caribou, quelques sucriers
vont exhiber un moule reproduisant pénis et testicules pour en tirer des
organes sucrés qu'on croquera bientôt à belles dents sous les moqueries
et les quolibets rieurs des hommes et les rougeurs nerveuses des fem-
mes et des adolescents pudiques.

Castor
moule à sucre
facture domestique
XIXe siècle;
coll. Musée du Québec.

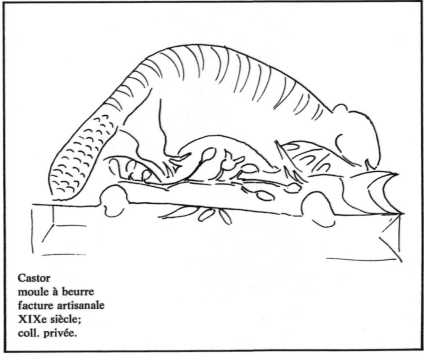

Castor
moule à beurre
facture artisanale
XIXe siècle;
coll. privée.

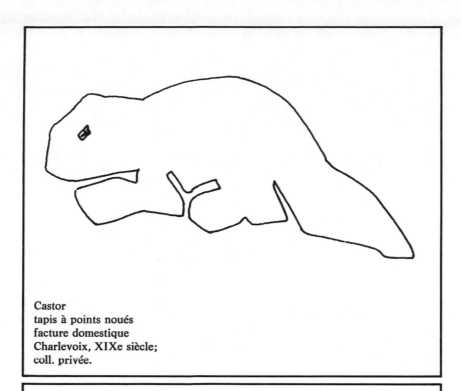

Castor
tapis à points noués
facture domestique
Charlevoix, XIXe siècle;
coll. privée.

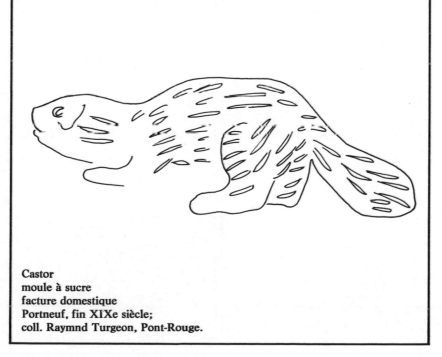

Castor
moule à sucre
facture domestique
Portneuf, fin XIXe siècle;
coll. Raymnd Turgeon, Pont-Rouge.

Carcajou
moule à sucre
facture domestique
Fin XIXe siècle
coll. Musée du Québec.

Castor
moule à beurre
facture artisanale
XIXe siècle;
coll. privée.

Castor
moule à sucre d'érable
facture domestique
XIXe siècle;
coll. R.-L. Séguin, Rigaud.

Castor
moule à sucre d'érable
facture domestique
XIXe siècle;
coll. Musée National de l'Homme,
 Section Ethnologie,
 Ottawa.

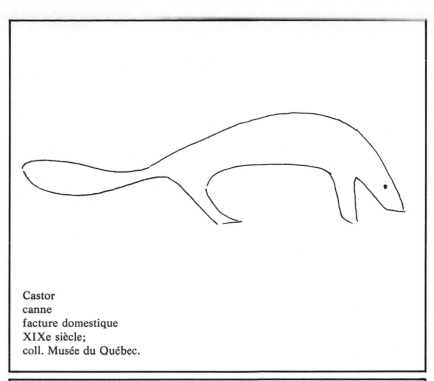

Castor
canne
facture domestique
XIXe siècle;
coll. Musée du Québec.

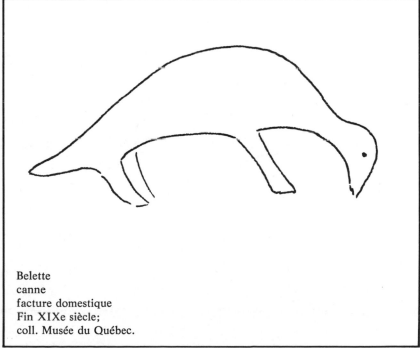

Belette
canne
facture domestique
Fin XIXe siècle;
coll. Musée du Québec.

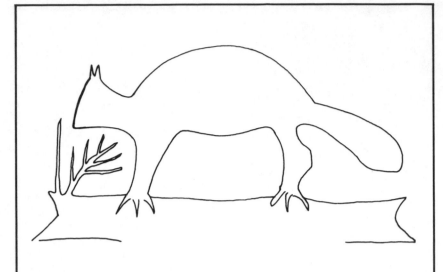

Castor
moule à sucre
facture domestique
XIXe siècle;
coll. privée.

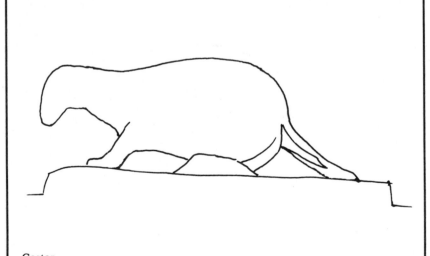

Castor
moule à sucre d'érable
XIXe siècle;
coll. Musée National de l'Homme,
 Section Ethnologie,
 Ottawa.

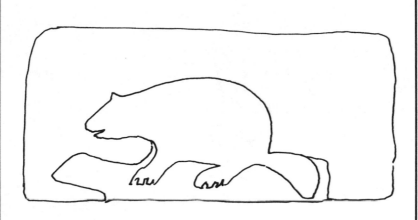

Castor
moule à sucre d'érable
facture domestique
Montmagny, XIXe siècle;
coll. Guy Doré, Québec.

Castor
moule à sucre d'érable
facture domestique
XIXe siècle;
coll. R.-L. Seguin, Rigaud.

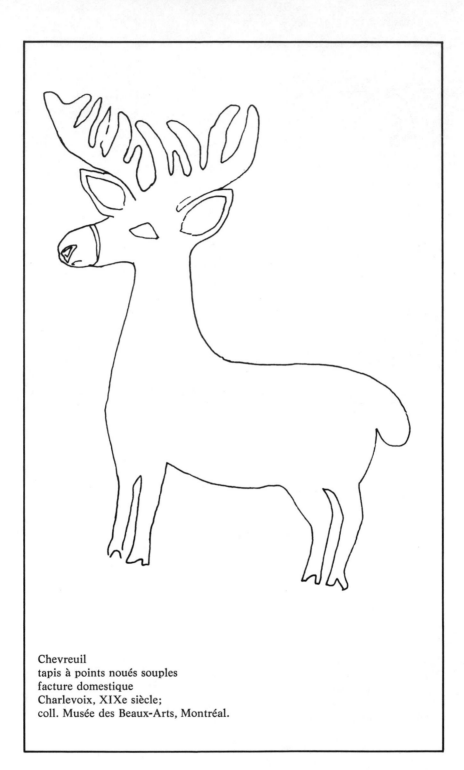

Chevreuil
tapis à points noués souples
facture domestique
Charlevoix, XIXe siècle;
coll. Musée des Beaux-Arts, Montréal.

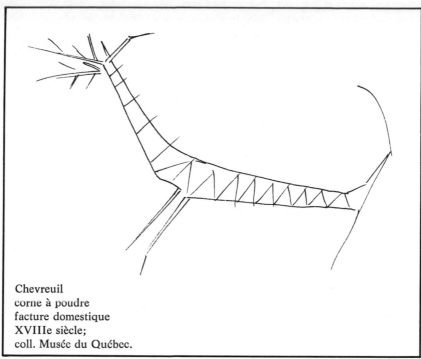

Chevreuil
corne à poudre
facture domestique
XVIIIe siècle;
coll. Musée du Québec.

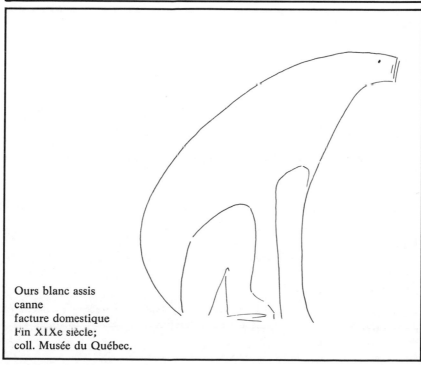

Ours blanc assis
canne
facture domestique
Fin XIXe siècle;
coll. Musée du Québec.

ILL. 7

Corpus polychrome de crucifix. Facture domestique.
XIXe siècle; coll. Musée du Québec.

ILL. 8

Tapis à point noué orné d'oiseaux et de feuilles.
Facture domestique. Teintures végétales.
Charlevoix, fin XIXe siècle; coll. privée, Beaumont, Bellechasse.

ILL. 9

Partie d'un tapis à point noué orné d'un damier de fleurs et de compositions géométriques.
Facture domestique. Teintures végétales.
Fin XIXe siècle; coll. Gilles Vilandré, Québec.

ILL. 10

Couverture tissée ornée au point de croix d'étoiles à huit branches et d'éléments géométriques.
Facture domestique.
Fin XIXe siècle; coll. R.-L. Séguin, Rigaud.

ILL. 11

Couverture tissée boutonnée ornée d'éléments géométriques, cosmographiques et phytomorphiques.
Teintures végétales.
Charlevoix, fin du XIXe siècle; coll. R.-L. Séguin, Rigaud.

ILL. 12

Boîte en forme de livre, ornée d'une croix, de feuilles d'érable et d'éléments géométriques.
Facture domestique.
Fin XIXe siècle; coll. Musée du Québec.

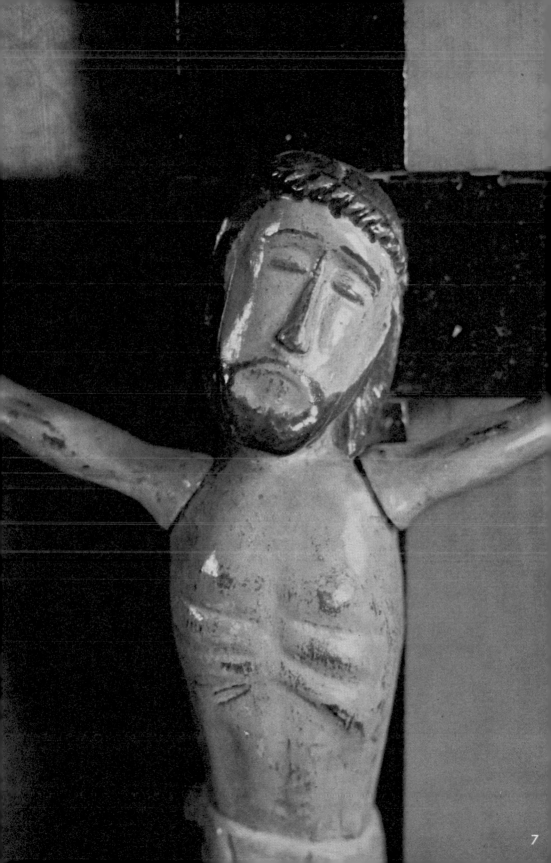

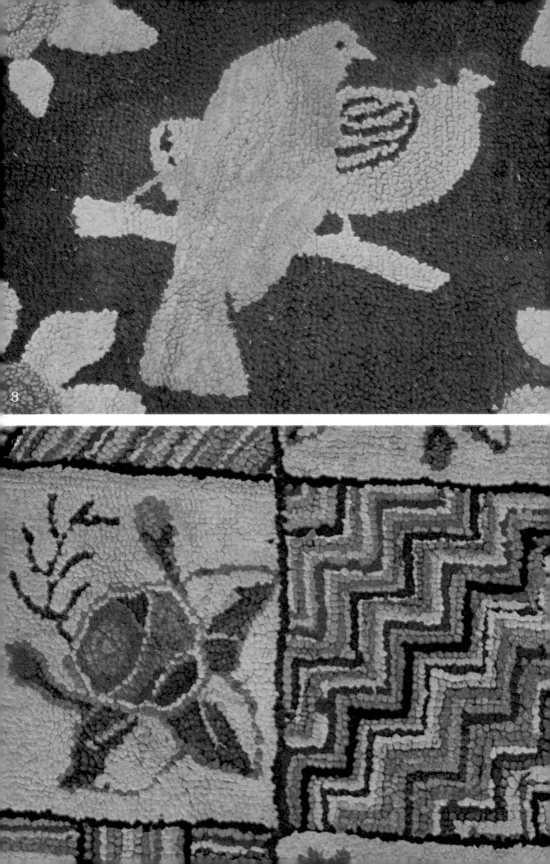

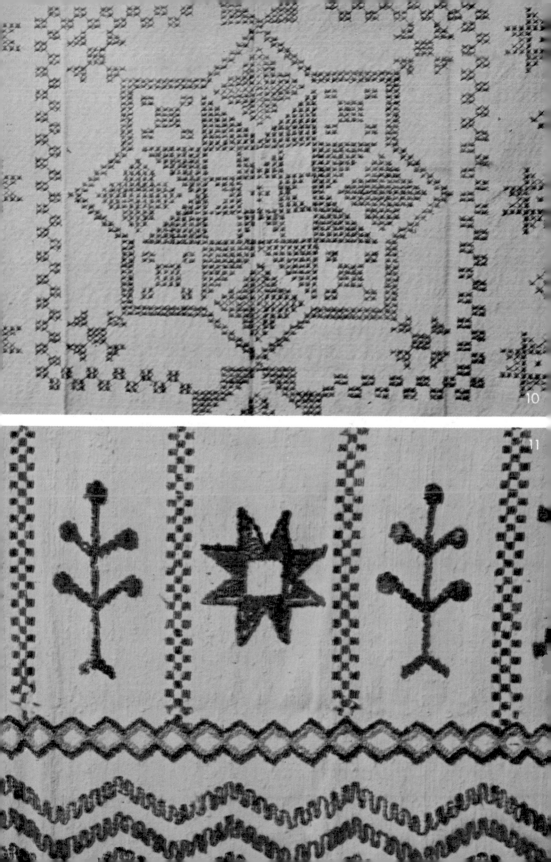

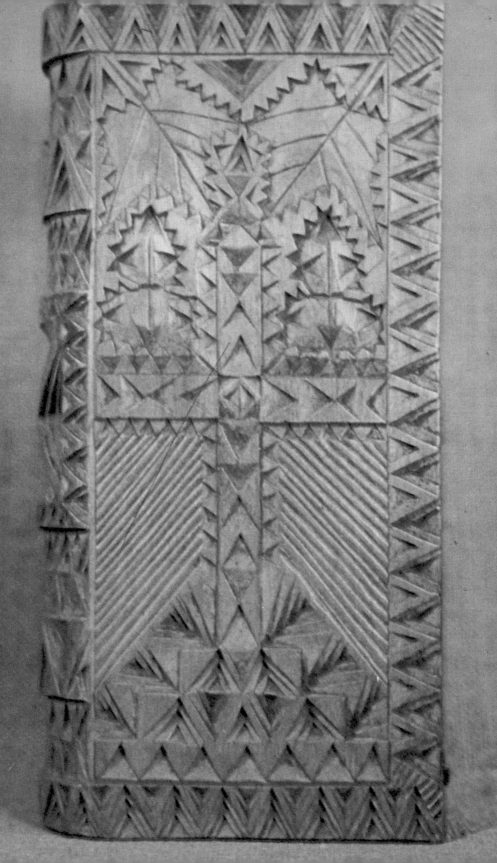

12

Écureuil
moule à sucre
facture domestique
Portneuf, XIXe siècle;
coll. Raymond Turgcon, Pont-Rouge.

Quadrupède
moule à sucre d'érable
facture domestique
XIXe siècle;
coll. R.-L. Seguin, Rigaud.

Renard et corbeaux
Canne de marche en bois
facture domestique
XIXe siècle;
coll. Pères Rédemptoristes,
 Sainte-Anne-de-Beaupré.

Ours attaquant un mouton
canne de marche en bois
facture domestique
XIXe siècle;
coll. Pères Rédemptoristes,
 Sainte-Anne-de-Beaupré.

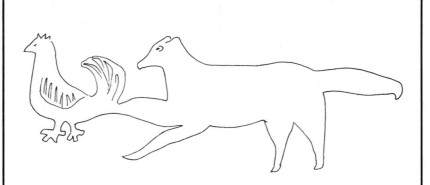

Renard atttaquant une poule
canne de marche en bois
facture domestique
XIXe siècle;
coll. Pères Rédemptoristes,
 Sainte-Anne-de-Beaupré.

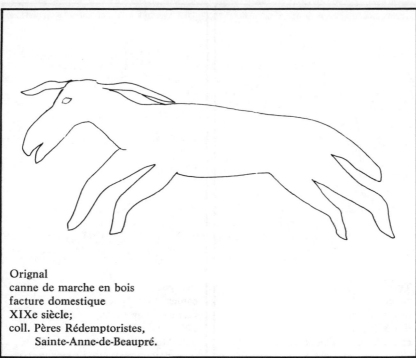

Orignal
canne de marche en bois
facture domestique
XIXe siècle;
coll. Pères Rédemptoristes,
 Sainte-Anne-de-Beaupré.

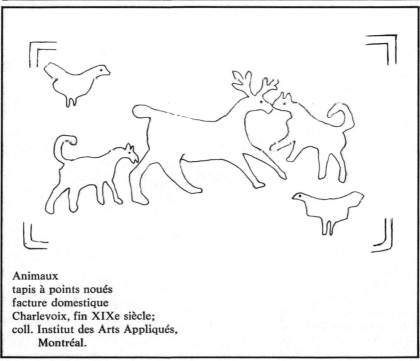

Animaux
tapis à points noués
facture domestique
Charlevoix, fin XIXe siècle;
coll. Institut des Arts Appliqués,
 Montréal.

Tortue
canne
facture domestique
Fin XIXe siècle;
coll. Musée du Québec.

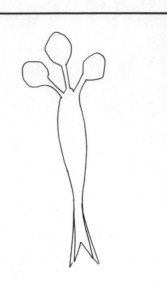

Ecrevisse
canne
facture domestique
Fin XIXe siècle;
coll. Musée du Québec.

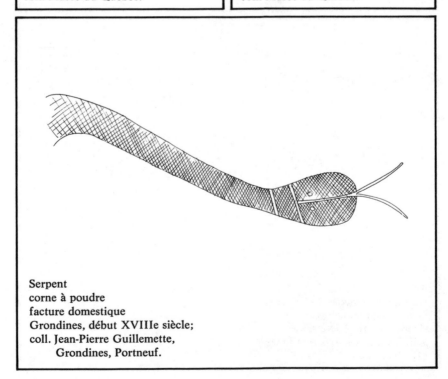

Serpent
corne à poudre
facture domestique
Grondines, début XVIIIe siècle;
coll. Jean-Pierre Guillemette,
 Grondines, Portneuf.

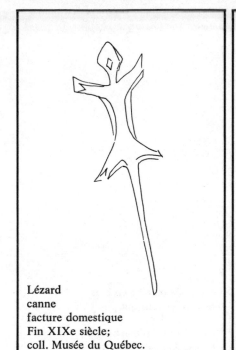

Lézard
canne
facture domestique
Fin XIXe siècle;
coll. Musée du Québec.

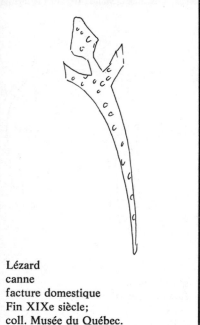

Lézard
canne
facture domestique
Fin XIXe siècle;
coll. Musée du Québec.

Lézard
canne
facture domestique
Fin XIXe siècle;
coll. Musée du Québec.

Ours
encadrement
facture domestique
XIXe siècle;
coll. privée.

Ours
canne de marche en bois
facture domestique
XIXe siècle;
coll. Pères Rédemptoristes,
Sainte-Anne-de-Beaupré.

Éléphant
tapis orné d'appliques
facture domestique
Fin XIXe siècle;
coll. privée.

Jumbo l'éléphant
moule à sucre d'érable
facture domestique
XIXe siècle;
coll. R.-L. Séguin, Rigaud.

Cheval
moule à sucre
facture domestique
XIXe siècle;
coll. privée.

Cheval
moule à sucre d'érable
facture domestique
XIXe siècle;
coll. R.-L. Séguin, Rigaud.

Cheval
moule à sucre
facture domestique
Portneuf, fin XIXe siècle;
coll. Raymond Turgeon, Pont-Rouge.

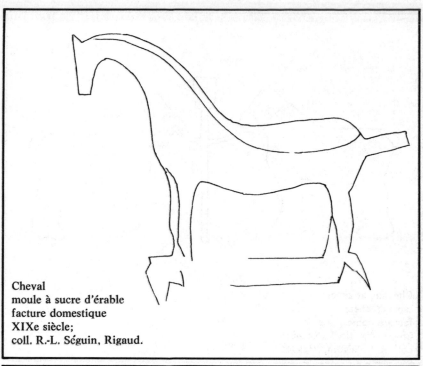

Cheval
moule à sucre d'érable
facture domestique
XIXe siècle;
coll. R.-L. Séguin, Rigaud.

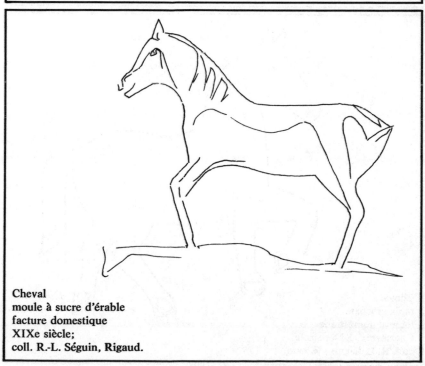

Cheval
moule à sucre d'érable
facture domestique
XIXe siècle;
coll. R.-L. Séguin, Rigaud.

Chevaux attachés
tapis crocheté
facture domestique
Charlevoix, fin XIXe siècle;
coll. R.-L. Séguin, Rigaud.

Cheval
tapis crocheté
facture domestique
Charlevoix, XIXe siècle;
coll. R.-L. Séguin, Rigaud.

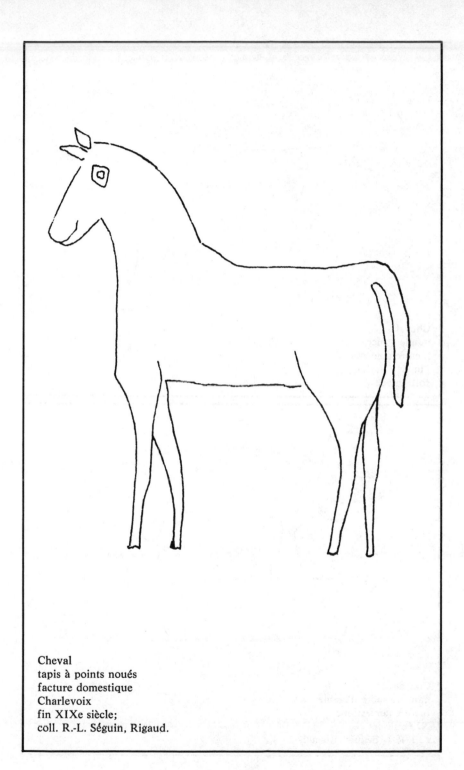

Cheval
tapis à points noués
facture domestique
Charlevoix
fin XIXe siècle;
coll. R.-L. Séguin, Rigaud.

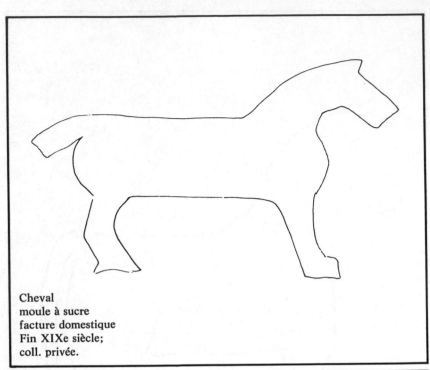

Cheval
moule à sucre
facture domestique
Fin XIXe siècle;
coll. privée.

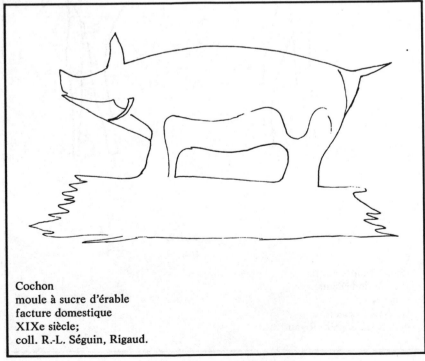

Cochon
moule à sucre d'érable
facture domestique
XIXe siècle;
coll. R.-L. Séguin, Rigaud.

Vache
moule à sucre d'érable
facture domestique
XIXe siècle;
coll. R.-L. Séguin, Rigaud.

Vache
moule à beurre
facture artisanale
Fin XIXe siècle;
coll. Musée du Québec.

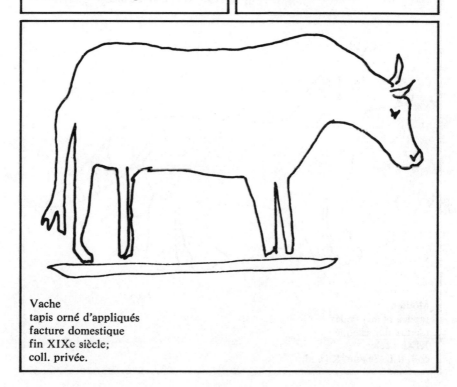

Vache
tapis orné d'appliqués
facture domestique
fin XIXe siècle;
coll. privée.

Chien
tapis orné d'appliqués
facture domestique
fin XIXe siècle;
coll. privée.

Mouton
moule à beurre
facture artisanale
Fin XIXe siècle;
coll. Guy Doré, Québec.

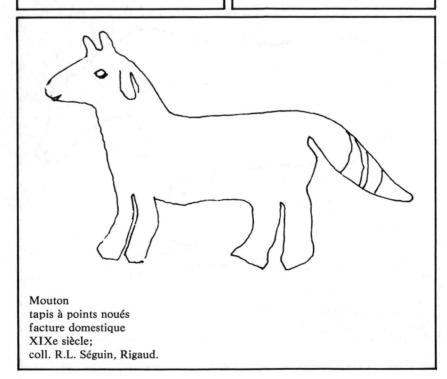

Mouton
tapis à points noués
facture domestique
XIXe siècle;
coll. R.L. Séguin, Rigaud.

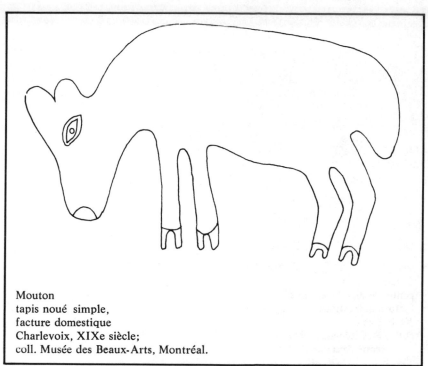

Mouton
tapis noué simple,
facture domestique
Charlevoix, XIXe siècle;
coll. Musée des Beaux-Arts, Montréal.

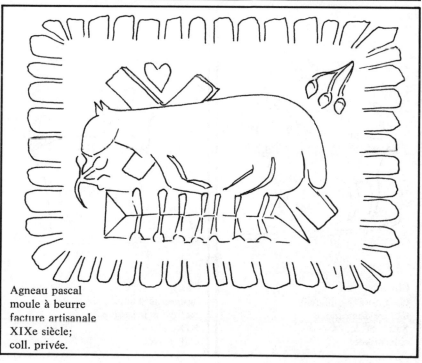

Agneau pascal
moule à beurre
facture artisanale
XIXe siècle;
coll. privée.

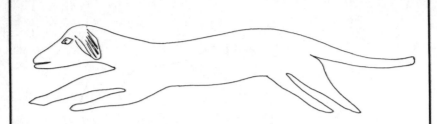

Chien
canne de marche en bois
facture domestique
XIXe siècle;
coll. Pères Rédemptoristes,
 Sainte-Anne de Beaupré.

Chien
tapis orné d'appliqués
facture domestique
XIXe siècle;
coll. privée.

Chien
tapis orné d'appliqués
facture domestique
XIXe siècle;
coll. privée.

Chien
canne de marche en bois
facture domestique
XIXe siècle;
coll. Pères Rédemptoristes,
Sainte-Anne-de-Beaupré.

Chien
moule à sucre d'érable
facture domestique
XIXe siècle;
coll. Musée National de l'Homme,
Section Ethnologie,
Ottawa.

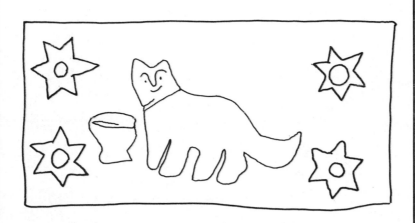

Chat et étoiles
tapis à points noués
facture domestique
Fin XIXe siècle;
coll. Institut des Arts Appliqués,
Montréal.

209

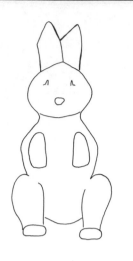

Lapin assis
moule à sucre
facture domestique
Québec, début XXe siècle;
coll. privée.

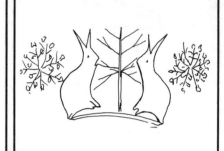

Lapins
tapis orné d'appliqués
facture domestique
XIXe siècle;
coll. privée.

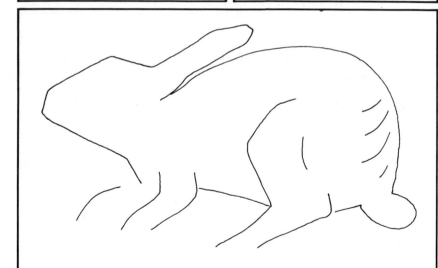

Lapin
moule à sucre
facture domestique
Deschaillons, XIXe siècle;
coll. privée.

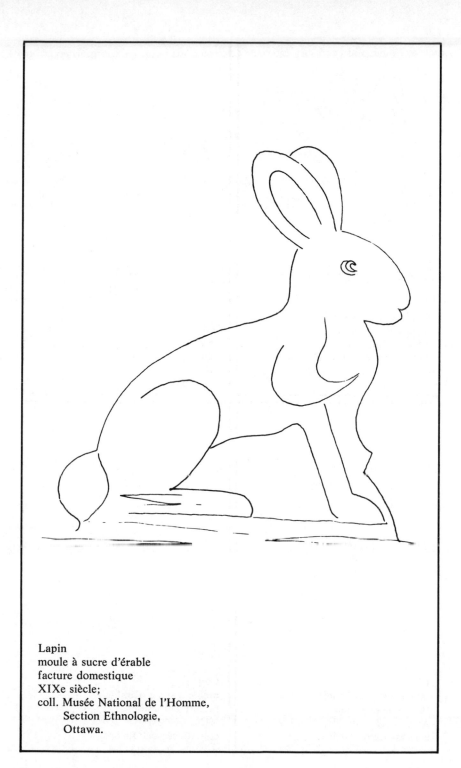

Lapin
moule à sucre d'érable
facture domestique
XIXe siècle;
coll. Musée National de l'Homme,
 Section Ethnologie,
 Ottawa.

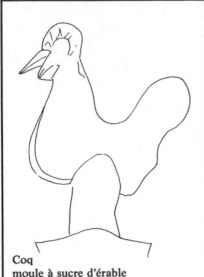

Coq
moule à sucre d'érable
facture domestique
XIXe siècle;
coll. Musée National de l'Homme,
 Section Ethnologie,
 Ottawa.

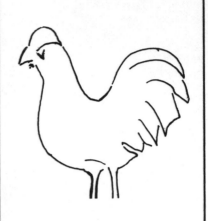

Coq
tapis orné d'appliqués
facture domestique
XIXe siècle;
coll. privée.

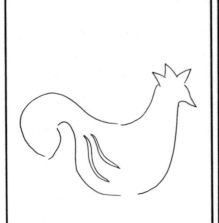

Coq
moule à sucre d'érable
facture domestique
XIXe siècle;
coll. Musée du Québec.

Coq
moule à sucre d'érable
facture domestique
XIXe siècle;
coll. Musée du Québec.

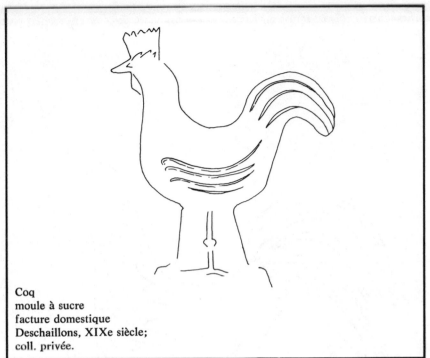

Coq
moule à sucre
facture domestique
Deschaillons, XIXe siècle;
coll. privée.

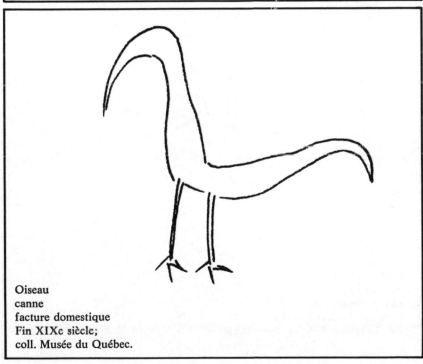

Oiseau
canne
facture domestique
Fin XIXe siècle;
coll. Musée du Québec.

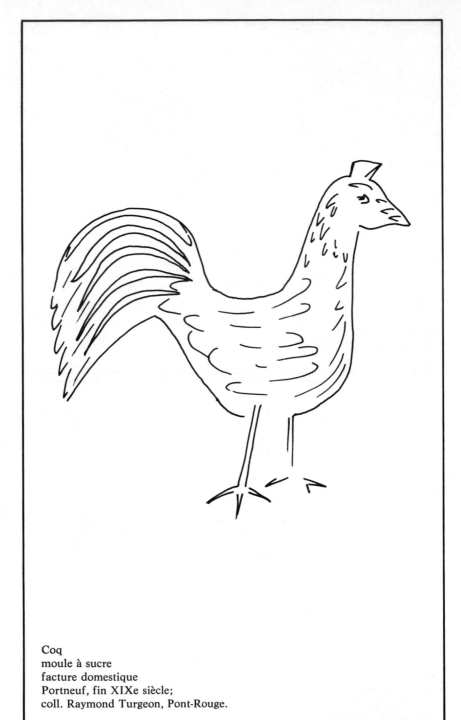

Coq
moule à sucre
facture domestique
Portneuf, fin XIXe siècle;
coll. Raymond Turgeon, Pont-Rouge.

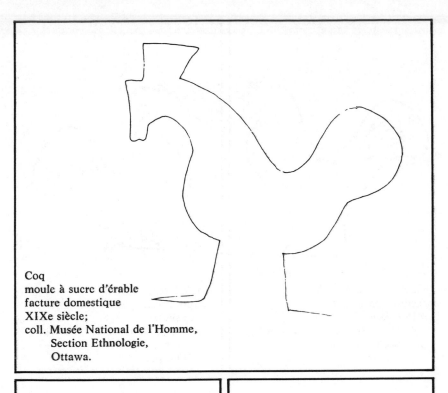

Coq
moule à sucre d'érable
facture domestique
XIXe siècle;
coll. Musée National de l'Homme,
Section Ethnologie,
Ottawa.

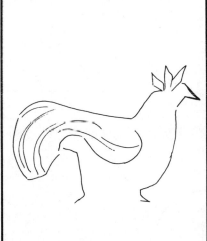

Coq
moule à sucre
facture domestique
Fin XIXe siècle;
coll. Musée du Québec.

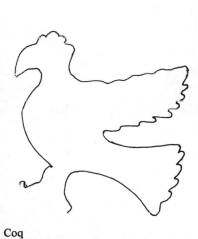

Coq
Poignée de porte de main de forge
facture artisanale
Vallée du Richelieu, début XIXe siècle;
coll. Marc Côté,
Saint-Charles-sur-Richelieu.

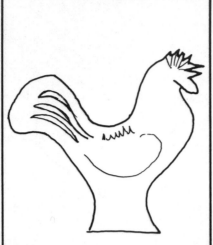

Coq
moule à sucre d'érable
facture domestique
XIXe siècle;
coll. Musée National de l'Homme,
 Section Histoire,
 Ottawa.

Coq
moule à sucre d'érable
facture domestique
XIXe siècle;
coll. Musée National de l'Homme,
 Section Histoire,
 Ottawa.

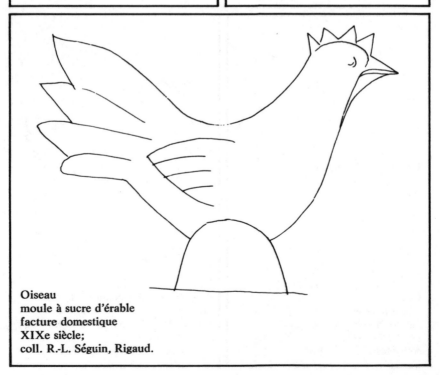

Oiseau
moule à sucre d'érable
facture domestique
XIXe siècle;
coll. R.-L. Séguin, Rigaud.

Coq
moule à sucre
facture domestique
Portneuf, XIXe siècle;
coll. Raymond Turgeon, Pont-Rouge.

Coq
corne à poudre
facture domestique
XVIIIe siècle;
coll. privée.

Coq et poule
moule à sucre
facture domestique
Portneuf, fin XIXe siècle;
coll. Raymond Turgeon, Pont-Rouge.

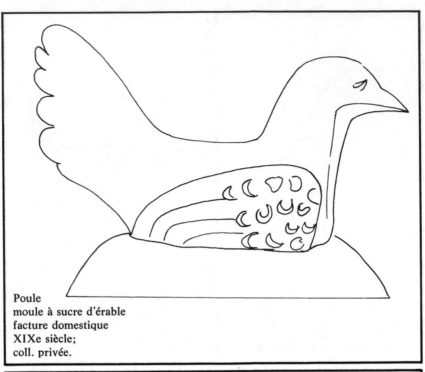

Poule
moule à sucre d'érable
facture domestique
XIXe siècle;
coll. privée.

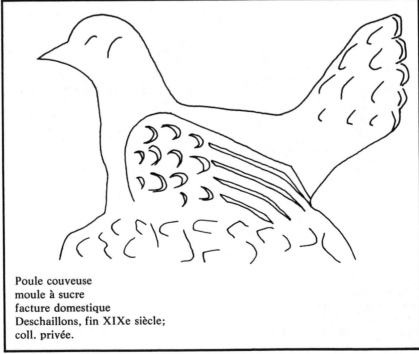

Poule couveuse
moule à sucre
facture domestique
Deschaillons, fin XIXe siècle;
coll. privée.

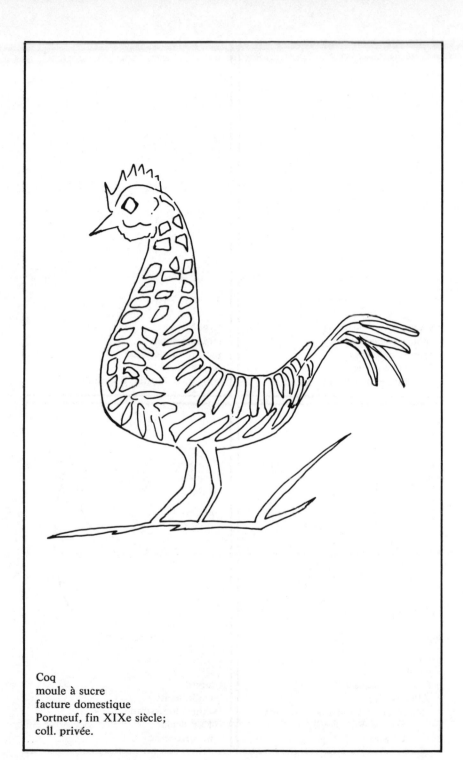

Coq
moule à sucre
facture domestique
Portneuf, fin XIXe siècle;
coll. privée.

Cygne
moule à beurre
facture artisanale
Fin XIXe siècle;
coll. Musée du Québec.

Cygne
moule à sucre
facture domestique
XIXe siècle;
coll. R.-L. Séguin, Rigaud.

Cygne
moule à beurre
facture artisanale
XIXe siècle;
coll. Musée National de l'Homme,
 Section Ethnologie,
 Ottawa.

Canard
encadrement
facture domestique
XIXe siècle;
coll. privée.

Poule
moule à sucre d'érable
facture domestique
XIXe siècle;
coll. Musée National de l'Homme,
 Section Ethnologie,
 Ottawa.

Poule couveuse
moule à sucre
facture domestique
Montmagny, fin XIXe siècle;
coll. Guy Doré, Québec.

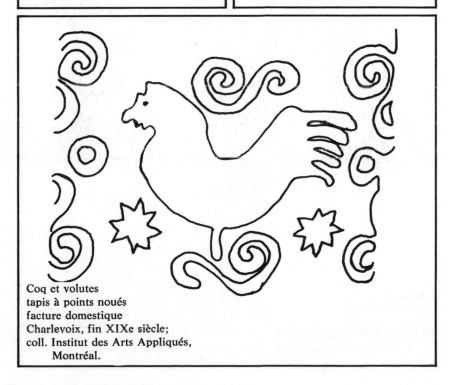

Coq et volutes
tapis à points noués
facture domestique
Charlevoix, fin XIXe siècle;
coll. Institut des Arts Appliqués,
 Montréal.

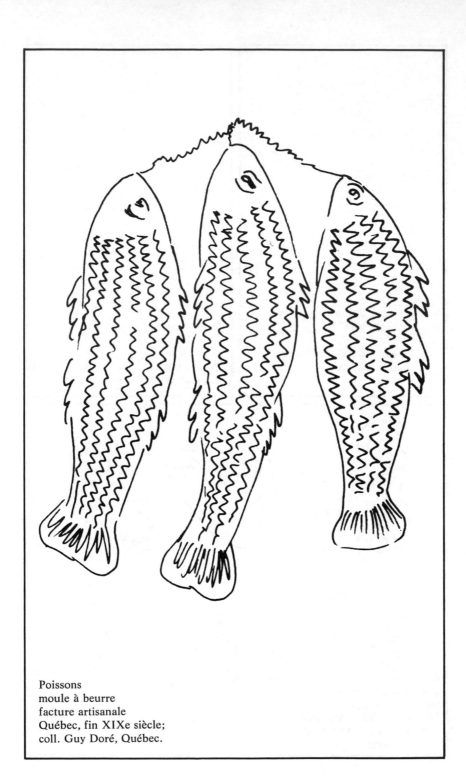

Poissons
moule à beurre
facture artisanale
Québec, fin XIXe siècle;
coll. Guy Doré, Québec.

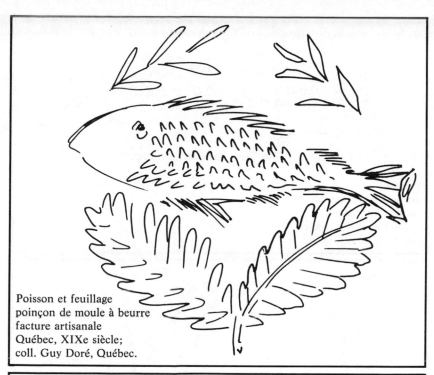

Poisson et feuillage
poinçon de moule à beurre
facture artisanale
Québec, XIXe siècle;
coll. Guy Doré, Québec.

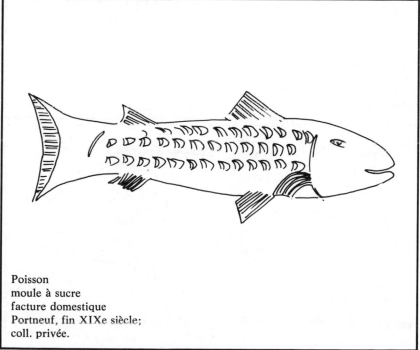

Poisson
moule à sucre
facture domestique
Portneuf, fin XIXe siècle;
coll. privée.

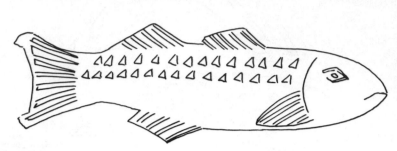

Poisson
moule à sucre d'érable
facture domestique
Lotbinière, XIXe siècle;
coll. Guy Doré, Québec.

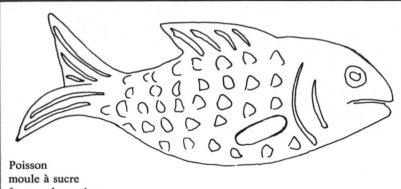

Poisson
moule à sucre
facture domestique
Deschaillons, fin XIXe siècle;
coll. privée.

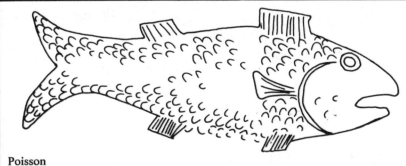

Poisson
moule à sucre
facture domestique
Fin XIXe siècle;
coll. privée.

Poisson
moule à beurre
facture artisanale
XIXe siècle;
coll. Musée National de l'Homme,
Section Ethnologie,
 Ottawa.

Poisson
moule à sucre
facture domestique
Fin XIXe siècle;
coll. Musée National de l'Homme,
 Section Histoire,
 Ottawa.

Poisson
moule à sucre d'érable
facture domestique
XIXe siècle;
coll. Musée National de l'Homme,
 Section Ethnologie,
 Ottawa.

Poisson
moule à sucre
facture domestique
Fin XIXe siècle;
Coll. Musée National de l'Homme,
 Section Histoire,
 Ottawa.

Poisson
moule à sucre d'érable
facture domestique
XIXe siècle;
coll. Musée National de l'Homme,
 Section Ethnologie,
 Ottawa.

Poisson
moule à sucre
facture domestique
Portneuf, XIXe siècle;
coll. Raymond Turgeon, Pont-Rouge.

Poisson
Drapeau
facture domestique
Deux-Montagnes, première moitié du
XIXe siècle;
coll. Château de Ramezay, Montréal.

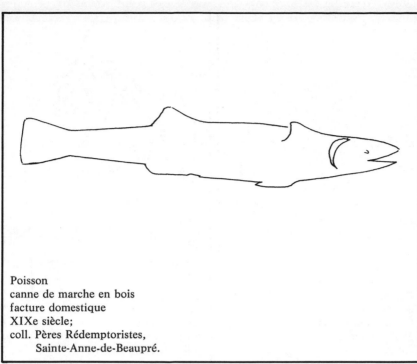

Poisson
canne de marche en bois
facture domestique
XIXe siècle;
coll. Pères Rédemptoristes,
 Sainte-Anne-de-Beaupré.

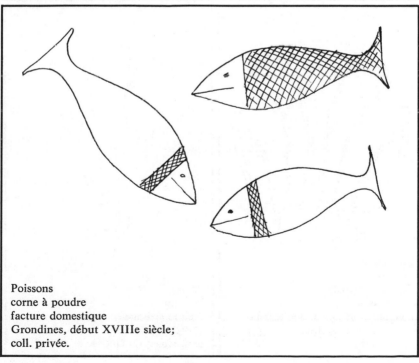

Poissons
corne à poudre
facture domestique
Grondines, début XVIIIe siècle;
coll. privée.

Coquille
bol de bois
facture domestique
XIXe siècle;
coll. privée.

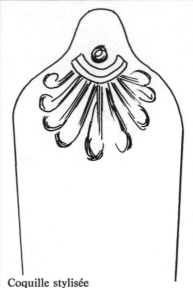

Coquille stylisée
cuiller en étain
facture artisanale
XVIIIe siècle;
coll. Musée du Québec.

Coquillage
armoire
facture artisanale
XIXe siècle;
coll. Musée National de l'Homme,
 Section Histoire,
 Ottawa.

Pépite
armoire
facture artisanale
XVIIIe siècle;
coll. Musée du Québec.

Canard
encadrement
facture domestique
XIXe siècle;
coll. privée.

Oiseau
tapis ornés d'appliqués
facture domestique
XIXe siècle;
coll. privée.

Oiseau exotique
cruche de grès
facture artisanale
Québec, seconde moitié du
XIXe siècle;
coll. Musée de Vaudreuil.

Oiseau
corne à poudre
facture domestique
XVIIIe siècle;
coll. privée (dessin Pierre Rastoul).

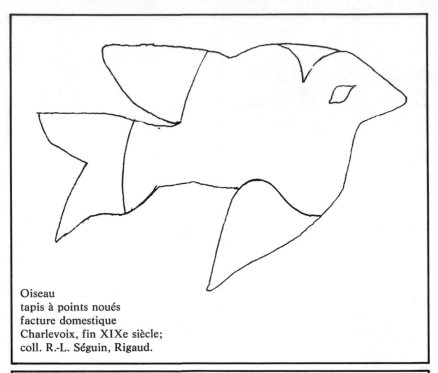

Oiseau
tapis à points noués
facture domestique
Charlevoix, fin XIXe siècle;
coll. R.-L. Séguin, Rigaud.

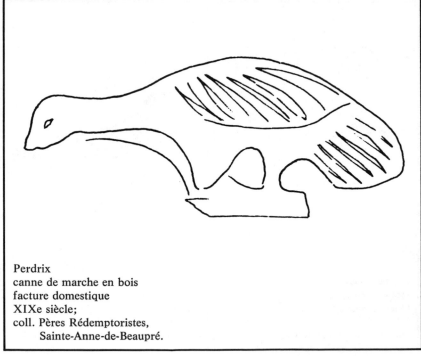

Perdrix
canne de marche en bois
facture domestique
XIXe siècle;
coll. Pères Rédemptoristes,
 Sainte-Anne-de-Beaupré.

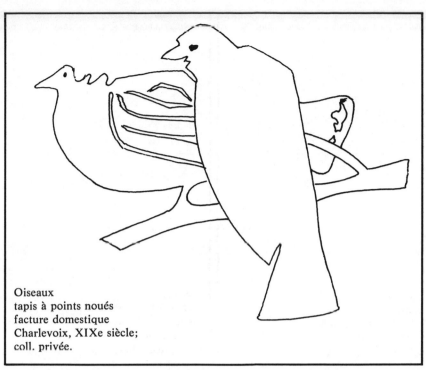

Oiseaux
tapis à points noués
facture domestique
Charlevoix, XIXe siècle;
coll. privée.

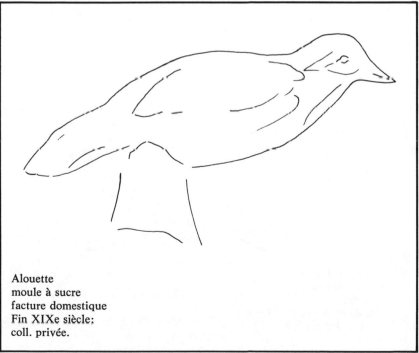

Alouette
moule à sucre
facture domestique
Fin XIXe siècle;
coll. privée.

Oiseau
encadrement
facture domestique
XIXe siècle;
coll. privée.

Corneille
moule à sucre d'érable
facture domestique
XIXe siècle;
coll. Musée du Québec.

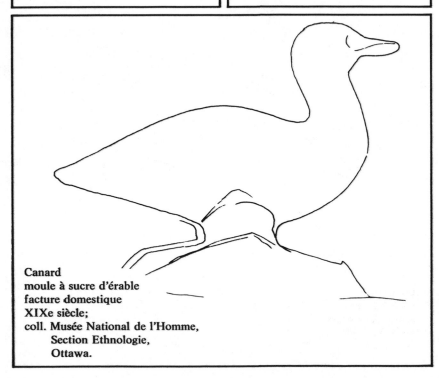

Canard
moule à sucre d'érable
facture domestique
XIXe siècle;
coll. Musée National de l'Homme,
 Section Ethnologie,
 Ottawa.

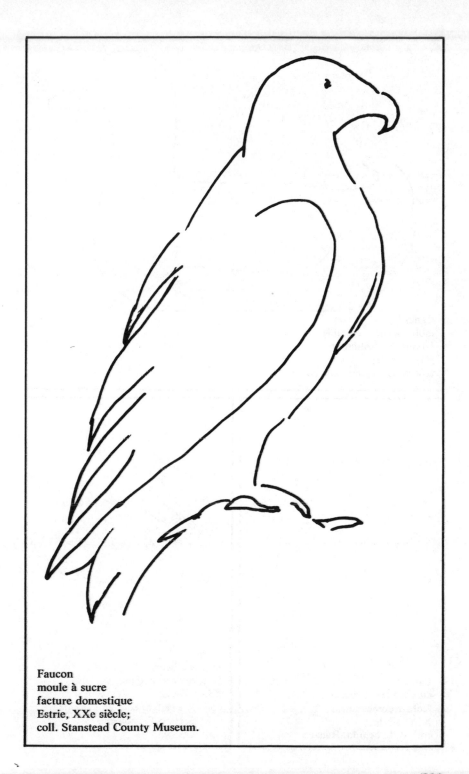

Faucon
moule à sucre
facture domestique
Estrie, XXe siècle;
coll. Stanstead County Museum.

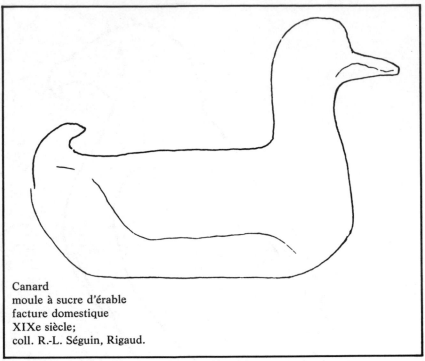

Canard
moule à sucre d'érable
facture domestique
XIXe siècle;
coll. R.-L. Séguin, Rigaud.

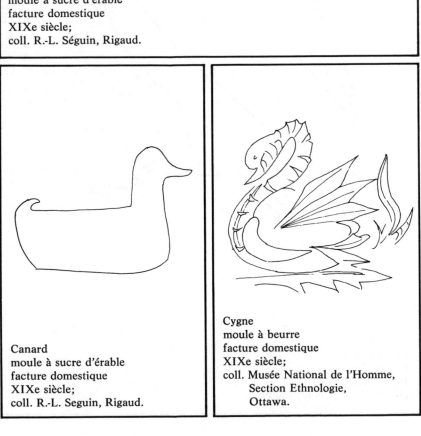

Canard
moule à sucre d'érable
facture domestique
XIXe siècle;
coll. R.-L. Seguin, Rigaud.

Cygne
moule à beurre
facture domestique
XIXe siècle;
coll. Musée National de l'Homme,
Section Ethnologie,
Ottawa.

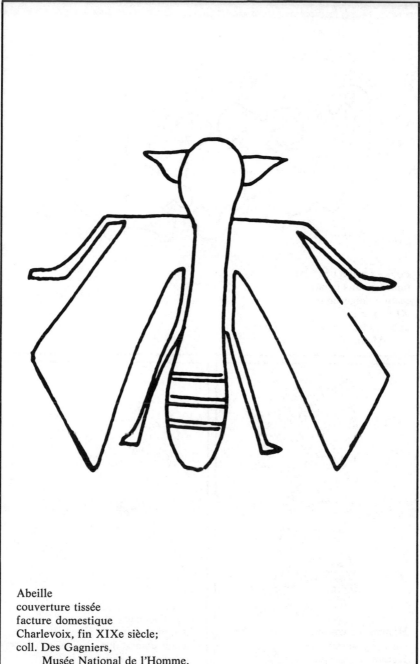

Abeille
couverture tissée
facture domestique
Charlevoix, fin XIXe siècle;
coll. Des Gagniers,
 Musée National de l'Homme,
 Section Histoire,
 Ottawa.

Fous du roi et coq
tapis à points noués
facture domestique
XIXe siècle;
coll. Institut des Arts appliqués,
 Montréal.

Homme à chapeau
corne à poudre
facture domestique
Grondines, début XVIIIe siècle;
coll. Jean-Pierre Guillemette,
 Grondines, Portneuf.

Tête d'homme
estampille de moule à beurre
facture domestique
St-Roch-des-Aulnaies,
seconde moitié du XIXe siècle;
coll. Roland Létourneau,
 St-Roch-des-Aulnaies.

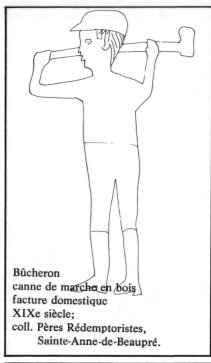

Bûcheron
canne de marche en bois
facture domestique
XIXe siècle;
coll. Pères Rédemptoristes,
 Sainte-Anne-de-Beaupré.

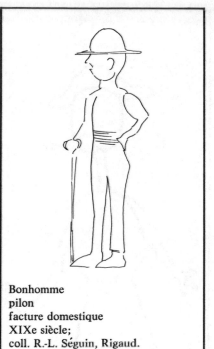

Bonhomme
pilon
facture domestique
XIXe siècle;
coll. R.-L. Séguin, Rigaud.

Bonhomme stylisé
moule à sucre
facture domestique
Portneuf, fin XIXe siècle;
coll. Raymond Turgeon, Pont-Rouge.

Bonhomme
moule à sucre
facture domestique
Fin XIXe siècle;
coll. Musée National de l'Homme,
 Section Histoire,
 Ottawa.

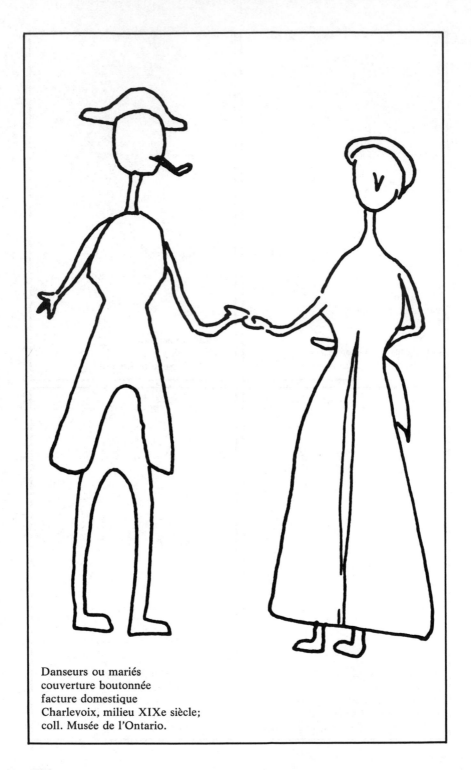

Danseurs ou mariés
couverture boutonnée
facture domestique
Charlevoix, milieu XIXe siècle;
coll. Musée de l'Ontario.

238

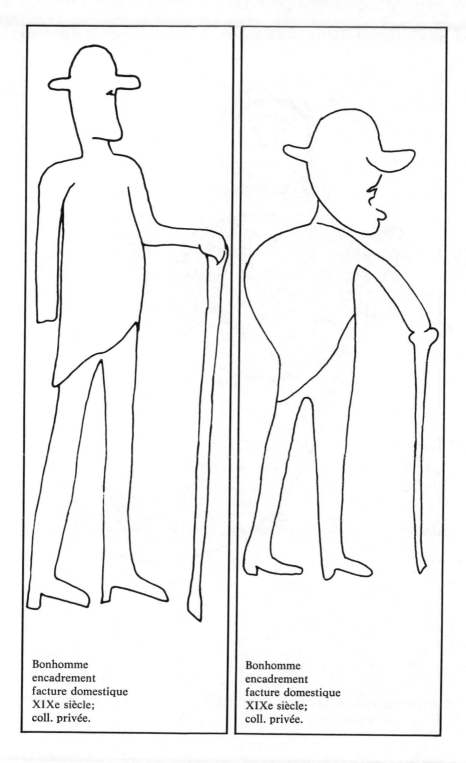

Bonhomme
encadrement
facture domestique
XIXe siècle;
coll. privée.

Bonhomme
encadrement
facture domestique
XIXe siècle;
coll. privée.

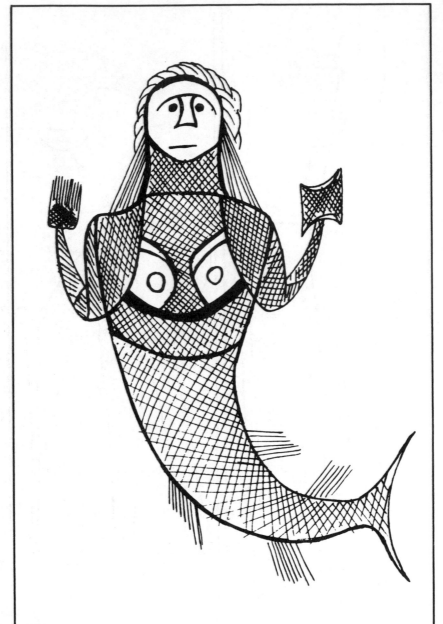

Sirène
corne à poudre
facture domestique
Grondines, début XVIIIe siècle;
coll. Jean-Pierre Guillemette,
 Grondines, Portneuf.

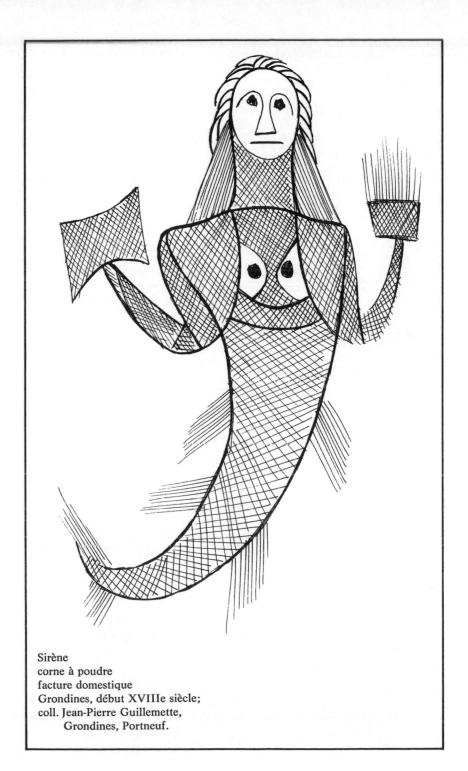

Sirène
corne à poudre
facture domestique
Grondines, début XVIIIe siècle;
coll. Jean-Pierre Guillemette,
 Grondines, Portneuf.

Mains
tapis à points noués
facture domestique
Charlevoix, fin XIXe siècle;
coll. R.-L. Séguin, Rigaud.

Homme stylisé
moule à sucre
facture domestique
Portneuf, fin XIXe siècle;
coll. Dr Raymond Turgeon
Pont-Rouge.

Main
moule de tôle pour pains bénits
facture artisanale
XIXe siècle;
coll. R.-L. Séguin, Rigaud.

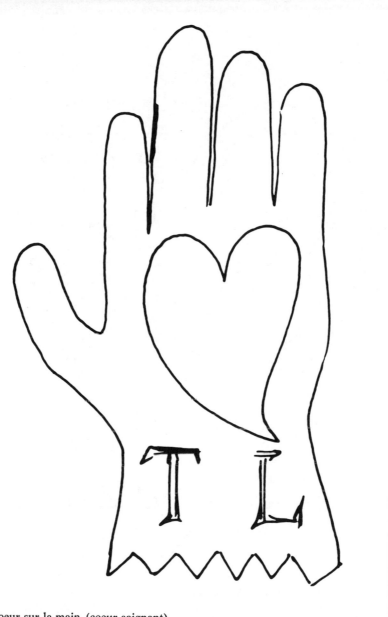

Coeur sur la main (coeur saignant)
moule à sucre
facture domestique
Région de Montréal, seconde moitié
du XIXe siècle;
coll. Musée de Vaudreuil.

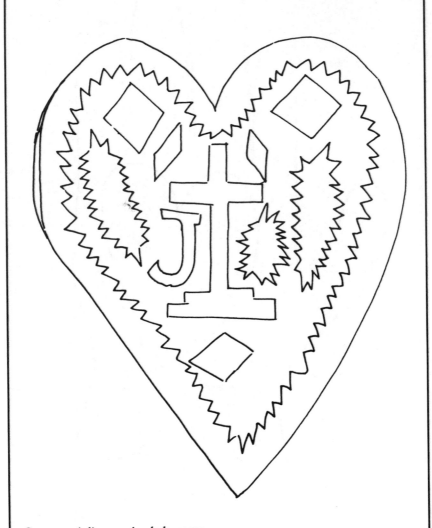

Coeur orné d'une croix, de losanges
et de dentelures
moule à sucre
facture domestique
Fin XIXe siècle;
coll. Musée National de l'Homme,
 Section Histoire,
 Ottawa.

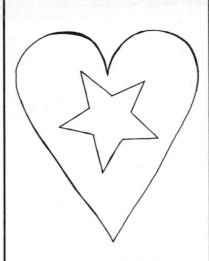

Coeur contenant une étoile à cinq
branches
moule à sucre
facture domestique
Portneuf, XIXe siècle;
coll. Raymond Turgeon, Pont-Rouge.

Coeur initialé
moule à sucre
facture domestique
Portneuf, XIXe siècle;
coll. Raymond Turgeon, Pont-Rouge.

Coeur
coffret
facture domestique
Québec, XVIIIe siècle;
coll. Musée de l'Hôtel-Dieu, Québec.

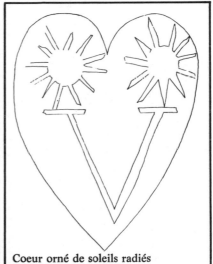

Coeur orné de soleils radiés
moule à sucre d'érable
facture domestique
XIXe siècle;
coll. Musée National de l'Homme,
 Section Ethnologie,
 Ottawa.

Coeur orné d'étoiles, de lignes brisées,
d'un soleil radié et d'une rouelle
moule à sucre
facture domestique
coll. Musée National de l'Homme,
 Section Histoire,
 Ottawa.

Coeur radié
moule à sucre
facture domestique
Nouveau-Brunswick (Acadie),
XIXe siècle;
coll. privée.

Coeur orné de rouelles
armoire
facture artisanale
Batiscan, XVIIIe siècle;
coll. Musée du Québec.

Composition de coeurs dentelés
ornés
moule à sucre
facture domestique
Région de Montréal, dernier quart
du XIXe siècle;
coll. Musée de Vaudreuil.

246

Coeur stylisé en contenant quatre
autres
moule à sucre
facture domestique
Région de Montréal, fin XIXe siècle;
coll. Musée de Vaudreuil.

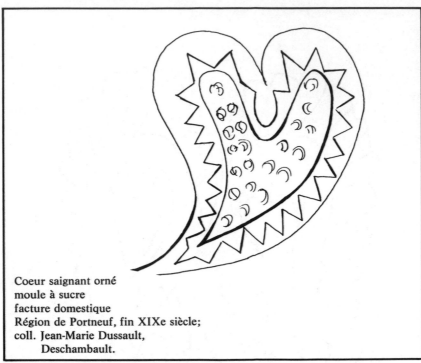

Coeur saignant orné
moule à sucre
facture domestique
Région de Portneuf, fin XIXe siècle;
coll. Jean-Marie Dussault,
 Deschambault.

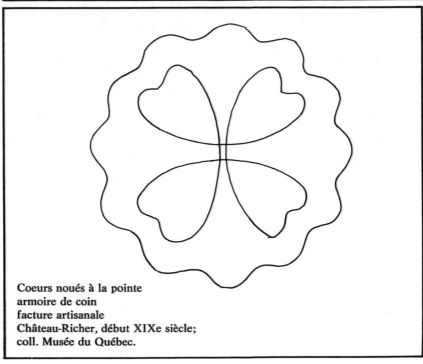

Coeurs noués à la pointe
armoire de coin
facture artisanale
Château-Richer, début XIXe siècle;
coll. Musée du Québec.

Coeur
coffret
facture domestique
Acadie (N.-B.), 1790;
coll. Musée Acadien, Moncton.

Coeur saignant
moule à sucre
facture domestique
Portneuf, XIXe siècle;
coll. Raymond Turgeon, Pont-Rouge.

Coeur saignant concentrique
moule à sucre
facture domestique
Portneuf, XIXe siècle;
coll. Raymond Turgeon, Pont-Rouge.

Coeur saignant dentelé
moule à sucre
facture domestique
Portneuf, XIXe siècle;
coll. Raymond Turgeon, Pont-Rouge.

Coeurs dentelés concentriques
moule à sucre
facture domestique
Portneuf, XIXe siècle;
coll. Raymond Turgeon, Pont-Rouge.

Coeur saignant concentrique orné
de dentelures
moule à sucre
facture artisanale
Portneuf, seconde moitié du
XIXe siècle;
coll. Raymond Turgeon, Pont-Rouge.

Coeurs transpercés et losanges
coffret en forme de livre
facture domestique
Acadie, (N.-B.), XIXe siècle;
coll. Musée Acadien, Moncton.

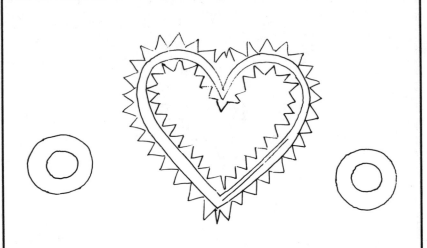

Coeur dentelé
coffret en forme de livre
facture domestique
XIXe siècle;
coll. privée.

Coeurs ardents liés
courtepointe ornée d'appliqués
facture domestique
Charlevoix, XIXe siècle;
coll. R.-L. Séguin, Rigaud.

Coeur flamboyant relié et
dessinant croix de Malte
linceul ou couverture mortuaire
facture domestique
Montréal, XIXe siècle;
coll. Musée de Vaudreuil.

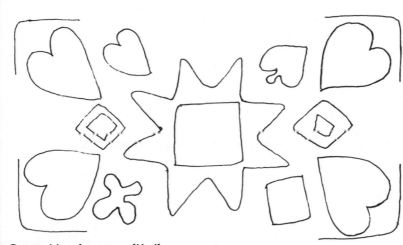

Composition de coeurs, d'étoiles
et d'as
tapis à point noués
facture domestique
Charlevoix, XIXe siècle;
coll. Institut des Arts Appliqués,
 Montréal.

Coeur ardent poignardé
linceul
facture domestique
Montréal, fin XIXe siècle;
coll. Musée de Vaudreuil.

Coeur flamboyant saignant
linceul ou couverture mortuaire
facture domestique
Montréal, XIXe siècle;
coll. Musée de Vaudreuil.

Coeur ardent couronné d'épines
scapulaire
facture domestique
XIXe siècle;
coll. R-L. Séguin, Rigaud.

Coeur couronné d'épines
moule à sucre
facture domestique
Fin XIXe siècle;
coll. privée.

Coeurs saignants et as de pique
fauteuil de bois (traverse)
facture artisanale
Berthier-en-Bas,
milieu du XIXe siècle;
coll. Musée du Québec.

Coeur saignant fleuri sous la neige
armoire
facture artisanale
Montréal, XIXe siècle;
coll. privée.

Coeur en médaillon surmonté
d'une croix
moule à sucre d'érable
facture artisanale
XIXe siècle;
coll. Pierre Rastoul, Trois-Rivières.

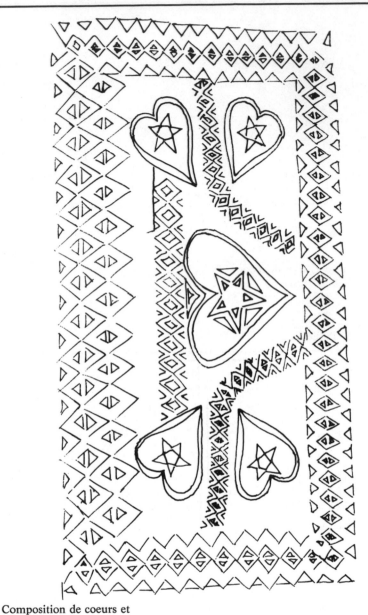

Composition de coeurs et
d'éléments géométriques
coffret en forme de livre
facture domestique
XIXe siècle;
coll. Musée National de l'Homme,
 Section Ethnologie,
 Ottawa.

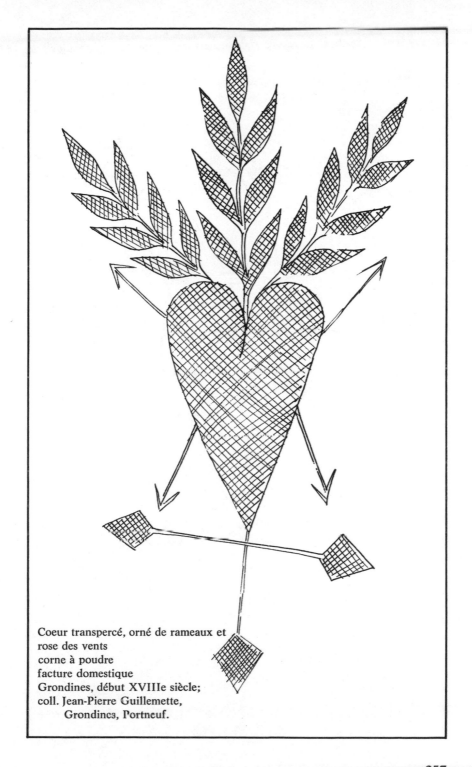

Coeur transpercé, orné de rameaux et
rose des vents
corne à poudre
facture domestique
Grondines, début XVIIIe siècle;
coll. Jean-Pierre Guillemette,
 Grondines, Portneuf.

Composition géométrique
poignée de porte
facture artisanale
Québec, XVIIIe siècle;
coll. Musée du Québec.

Coeurs pointés et mis en rose
armoire
facture artisanale
Yamachiche, XVIIIe siècle;
coll. Musée du Québec.

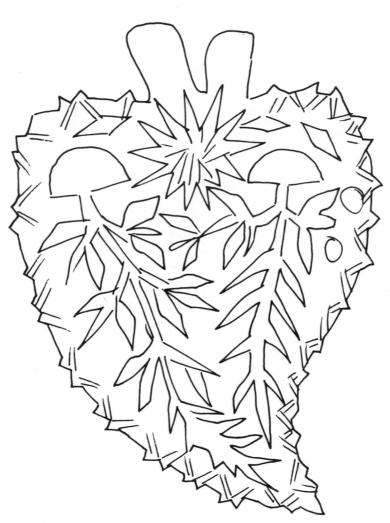

Coeur saignant orné de motifs phyto-
morphiques et de plantes en pots
moule à sucre
facture domestique
Fin XIXe siècle;
coll. Musée National de l'Homme,
 Section Histoire,
 Ottawa.

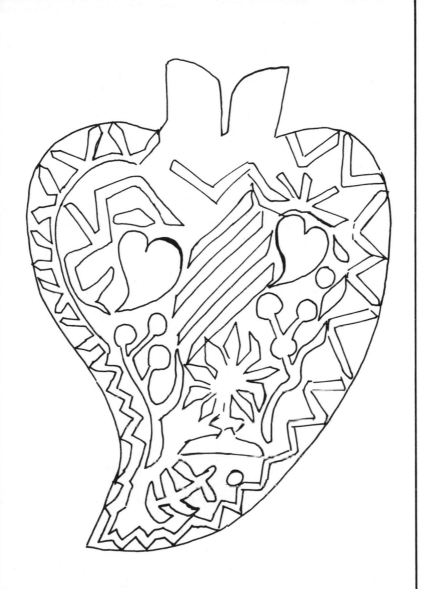

Coeur saignant richement décoré
moule à sucre
facture domestique
Fin XIXe siècle;
coll. Musée National de l'Homme,
 Section Histoire,
 Ottawa.

LES MOTIFS
PHYTOMORPHIQUES

Les pionniers de ce pays, bien que souvent des
hommes instruits, n'étaient ni des lettrés, ni
des savants, sauf exception. C'étaient d'aventureux
capitaines, des missionnaires, des soldats.
C'étaient surtout des colons recrutés dans le bon
peuple de la Normandie, du Perche et du Poitou.
Au débarquer de leurs vaisseaux, ils trouvaient,
leur barrant la route, une nature nouvelle ...
Les voici maintenant aux prises avec cette
nature grandiose, sauvage, au visage étranger et
mystérieux. Pionniers de ce monde nouveau,
aucun produit du sol ne leur est plus important
que l'arbre, que les arbres. Aussi, parce qu'il leur
faut du bois de charpente, du bois d'ébénisterie,
parce qu'il leur faut le tan et la résine, parce
qu'il leur faut surtout le combustible, nos pères,
malgré le risque du scalp, vont-ils résolument
adosser leurs maisons à la forêt.
Mais cette forêt, elle-même si pleine de
ressources, est en même temps pleine d'inconnues
et de mystère ...

Frère Marie-Victorin, 1935

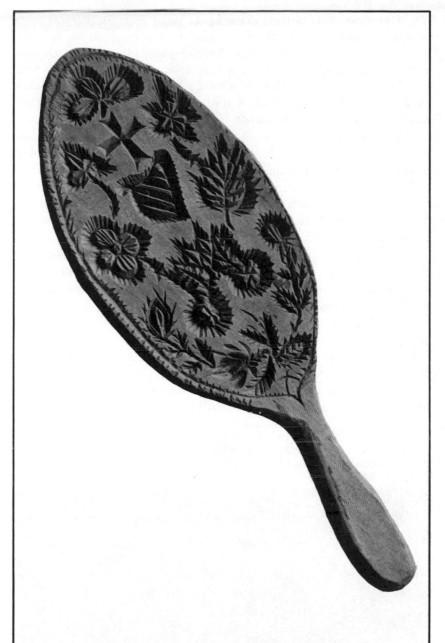

Palette à beurre ornée au couteau d'éléments phytomorphiques.
Création probablement irlandaise du XIXe siècle.
Village de Leeds, comté de Mégantic;
Coll. Marie-Louis Champagne.

L'abondance de la flore demeure un point d'émerveillement pour la majorité des voyageurs qui vont circuler au pays au cours de notre histoire. Encore aujourd'hui, bien des Européens identifient le Québec à un territoire sans limites, couvert de lacs, de rivières et de forêts remplis de poissons et de gibier. Il n'est qu'à lire les relations de Kalm, de Perrot ou de Lahontan ou à regarder le *Codex canadiensis* pour saisir toute l'importance du monde végétal.

La terre va pourvoir le colon de bon nombre de produits essentiels, issus directement de la plante: le bois pour construire meubles, maisons et bateaux ainsi que pour le chauffage, les fruits, les légumes et les céréales pour nourrir la maisonnée, le lin pour tisser la toile, le sucre d'érable, les colorants à textiles ou les bases de teintures, autant de matériaux ou d'aliments indispensables à une vie domestique autarcique.

On comprend alors peut-être mieux la popularité du monde végétal dans l'iconographie populaire, particulièrement au XIXe siècle. Avec la faune, la plante assure la survie et la prospérité d'une collectivité installée au pays de l'hiver.

L'utilisation de figures végétales comme ornement n'est pas récente. Les Grecs, particulièrement, ont affectionné ces formes qu'ils ont reproduites sur à peu près tous les objets de leur culture matérielle. Sculptées sur les tempes ou peintes sur les poteries, les bordures composées de feuillages de laurier, de lierres, de palmiers, agrémentent autant l'architecture que l'oeuvre artisanale.

Tapis à carreaux ornés de paniers de fleurs.
Facture domestique, Charlevoix, fin XIXe siècle.
Coll. R.-L. Séguin, Rigaud.

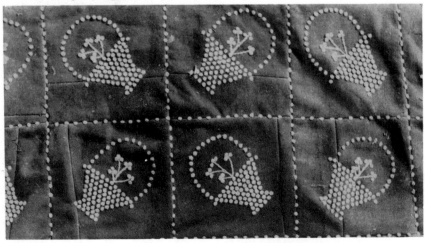

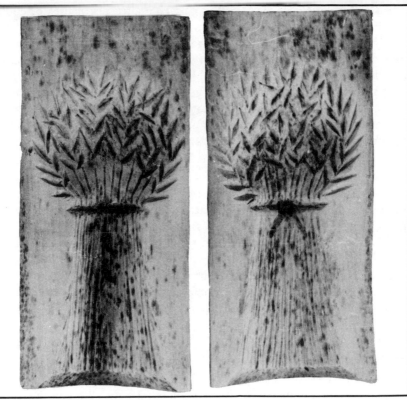

Moule à sucre d'érable orné d'une gerbe de blé.
Facture domestique. XIXe siècle.
Coll. R.-L. Séguin, Rigaud.
Étoile prolongée de branches de fougère. Couverture piquée provenant de Charlevoix.
XIXe siècle.
Coll. Canadian Guild of Crafts, Montréal.

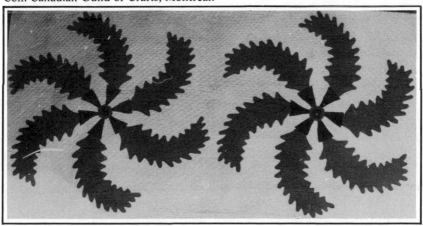

Ce thème délaissé par les Romains connaîtra des heures de gloire à la fin du Moyen Age, particulièrement dans la sculpture sur pierre ou sur bois qui atteint alors son apogée. Chapiteaux, frises, archivoltes, partout on retrouve une conception et une exécution remarquables du monde végétal qui s'étendra au mobilier. La flore indigène va inspirer une ornementation nerveuse, fine, grasse et souple où le détail inutile est sacrifié et dont la technique reste habile et sincère. Le respect et l'amour de la nature guideront les artisans vers une représentation de plantes locales comme le lierre, l'érable, le marronnier, le persil, le sycomore, la vigne, le chou et le chardon.

La Renaissance va continuer ce mouvement en ajoutant les ornements classiques redécouverts; ceux-ci, petit à petit, vont détrôner les motifs phytomorphiques autochtones. Ce n'est qu'avec le style Régence, frivole et gracieux, que l'on va connaître une interprétation nouvelle de la flore avec les arabesques, les rinceaux, les chutes de feuillages, les rosaces fleuries. C'est l'âge d'or de l'art décoratif dont on ne peut nier l'influence dans notre art artisanal, particulièrement au niveau du mobilier qui puise par moments au décor régional français.

Les Amérindiens de la vallée du Saint-Laurent ne semblent pas avoir eu d'intérêt particulier pour les formes végétales avant l'arrivée des Blancs. Pour l'ethnologue Camille Guy, « Après l'arrivée des Européens en terre d'Amérique, les Indiens grefferont sur leur tradition décorative les motifs floraux plus soignés de la Renaissance française qu'ils exécuteront en perles de verre et en fil de soie sur des tissus d'emprunt. » Selon différents spécialistes, il faudrait voir là une influence directe des missionnaires et des religieuses chargés dès le début de l'éducation des indigènes regroupés en villages contrôlés par ces apôtres à la fois de la religion et de la culture occidentale. Jacques Rousseau, dans un article du *Cahier des Dix* de 1958, note à cet effet que « les blancs sont venus introduire un peu plus de couleur et de fantaisie dans la décoration indienne. Grâce à l'enseignement des Ursulines, la broderie de soie ou de poils de porc-épic colorés a pénétré chez les indigènes. »

Bien sûr, les mocassins, les coffrets, les paniers, les vêtements, les « papoose boards » des XVIIIe et XIXe siècles qui se sont rendus jusqu'à nous militent en faveur d'une telle hypothèse. Mais devant la rareté des pièces de culture matérielle préhistoriques significatives, il ne faut pas exclure *a priori* la possibilité que ce thème ait joui d'une certaine popularité auprès des autochtones avant la colonisation du Canada par les Français. Pour un peuple si intimement lié à la forêt laurentienne pleine de mystère, source de mythologie, inspiratrice de contes et de légendes, pourvoyeuse de nourriture, il serait anormal que la nature végétale n'ait pas été une source d'inspiration haute en sym-

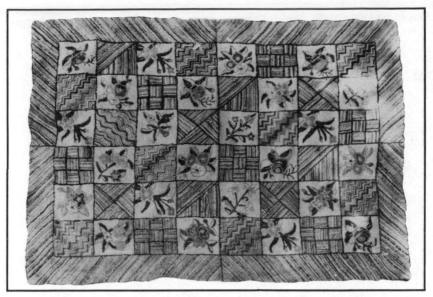

Tapis à points noués de facture domestique, orné d'éléments géométriques et phytomorphiques. Teinture végétale.
Charlevoix, fin XIXe siècle.
Coll. Gilles Vilandré, Québec.

Tapis à langues orné de rondelles décorées de fleurs.
Facture domestique. Fin XIXe siècle.
Coll. R.-L. Séguin, Rigaud.

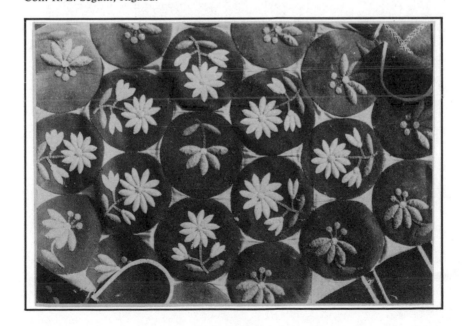

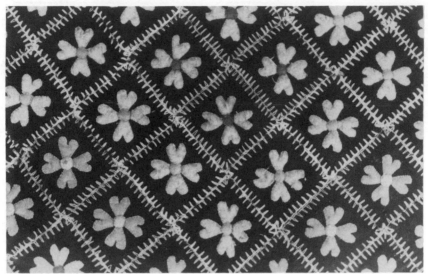

Tapis à carreaux ornés de coeurs reliés par la pointe et formant une fleur.
Fin XIXe siècle.
Coll. privée.

Tapis à langues orné de fleurs.
Charlevoix, fin XIX siècle.
Coll. privée.

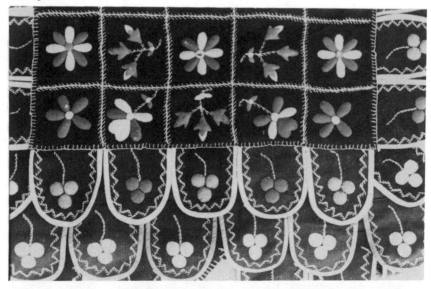

bolisme. Chose certaine, contrairement aux compositions géométriques ou aux figures zoomorphiques, on peut difficilement rattacher l'ornement végétal de l'habitant des siècles passés à quelque apport amérindien.

270

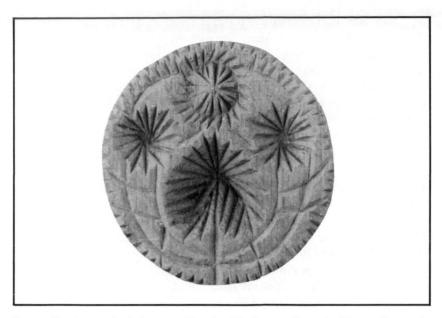

Estampille de moule à beurre, décorée d'étoiles et d'une feuille en forme de coeur.
Facture domestique.
Coll. R.-L. Séguin, Rigaud.

Estampille de moule à beurre décorée d'étoiles, de crosses et d'arbres stylisés.
Facture domestique. Fin XIXe siècle.
Coll. R.-L. Séguin, Rigaud.

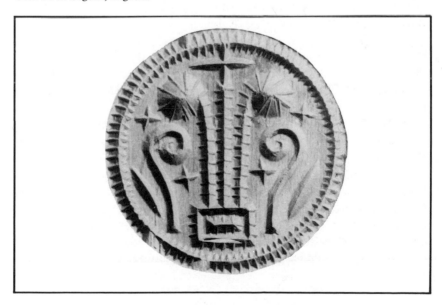

Bien sûr, l'ornementation phytomorphique de notre art populaire s'inspire directement du milieu. Dans bien des cas le textile de Charlevoix, les moules à sucre et à beurre reproduisent des plantes locales. On doit cependant constater que le mobilier, entre autres, puisera quelquefois son décor végétal au répertoire des grands styles ou de l'art régional français, particulièrement au XVIIIe siècle. Rinceaux, entrelacs, vignes, sculptés en bas relief sont souvent des interprétations de motifs Régence ou Louis XV plus ou moins dilués par l'exécutant ou encore inspirés de l'art breton (celtique) ou normand.

Dans sa représentation du monde végétal, l'artisan reprend un ou plusieurs éléments d'une même plante ou encore regroupe différentes espèces. La tige ou le tronc, le rameau bourgeonné, la feuille simple ou multiple avec ses nervures parallèles perpendiculaires ou palmées, le fruit et la fleur se retrouvent en totalité ou en partie dans une même composition. La plante avec ses feuilles et son fruit, la feuille unique ou regroupée dans un rameau, la fleur avec quelques feuilles, l'arbre en bourgeons ou en fleurs demeurent les façons les plus usuelles de notre art populaire d'utiliser l'ornement végétal.

S'il est un thème invitant à la stylisation, c'est bien le monde végétal. La transposition ou la simplification d'une fleur, d'une feuille ou d'un arbre en figures géométriques donnent des résultats heureux et développent ou transforment le contenu symbolique. La rose devient rosette, rose des vents, puis rosace, roue, soleil radié. Par moments, il est impossible d'établir des frontières entre les décors géométrique, phytomorphique et cosmographique tellement l'expression est confuse. Il va sans dire que la symbolique est alors d'une richesse inouïe et rejoint les tréfonds de l'âme humaine.

Le rythme agricole sur lequel s'ajuste celui des cérémonies et des fêtes religieuses conditionne l'activité annuelle du colon ainsi que sa vie quotidienne. La terre ensemencée au printemps offre ses fruits à la fin de l'été. Ceux-ci sont ensuite préparés en prévision de l'hiver. Le blé qui sert à la ménagère dans la cuisson du pain — aliment de base de la société traditionnelle —, sera l'objet fréquent de représentations dans l'art ethnographique. Cet élément évoque la vie, la Providence, la renaissance perpétuelle.

Les emplois allégoriques de la fleur sont variés: pureté de l'âme, beauté, amour, jeunesse, printemps, vertu sont parmi les plus courants. L'érable à sucre, emblème caractéristique du pays, est un symbole de majesté, de fierté, de solidité et d'éternelle jeunesse. La fleur de lys aux mille et un usages dans notre art populaire, emblème de la monarchie française, reste bien sûr une évocation « du doux pays de France ».

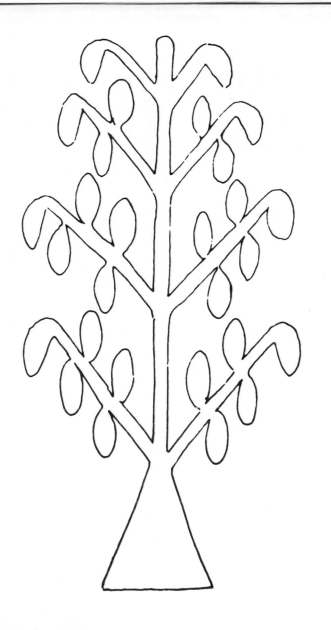

couverture boutonnée
facture domestique
Charlevoix, XIXe siècle;
coll. Marc Côté,
St-Charles-sur-Richelieu.

Sapin
couverture boutonnée
facture domestique
Charlevoix, C. 1880;
coll. Musée de l'Ontario.

Arbre
couverture boutonnée
facture domestique
Charlevoix, C. 1880;
coll. Musée de l'Ontario.

Arbre
moule à sucre d'érable
facture domestique
St-Hyacinthe, XIXe siècle;
coll. privée.

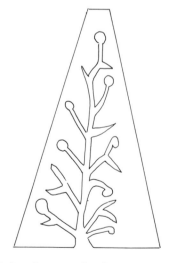

Arbre dans un triangle
moule à sucre d'érable
facture domestique
St-Hyacinthe, XIXe siècle;
coll. privée.

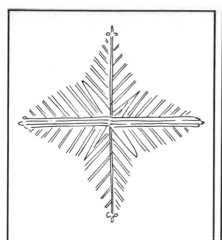

Étoile formée d'arbres reliés à
la souche
couverture tissée
facture domestique
Charlevoix, XIXe siècle;
coll. Canadian Guild of Crafts.

Branches
moule à sucre
facture domestique
Portneuf, XIXe siècle;
coll. Dr. Raymond Turgeon,
 Pont-Rouge.

Arbre en feuilles contenant une
étoile à sept branches
moule à sucre
facture domestique
Portneuf, fin XIXe siècle;
coll. Dr Raymond Turgeon,
 Pont-Rouge.

Plant
armoire
facture artisanale
Début XIXe siècle;
coll. Musée du Québec.

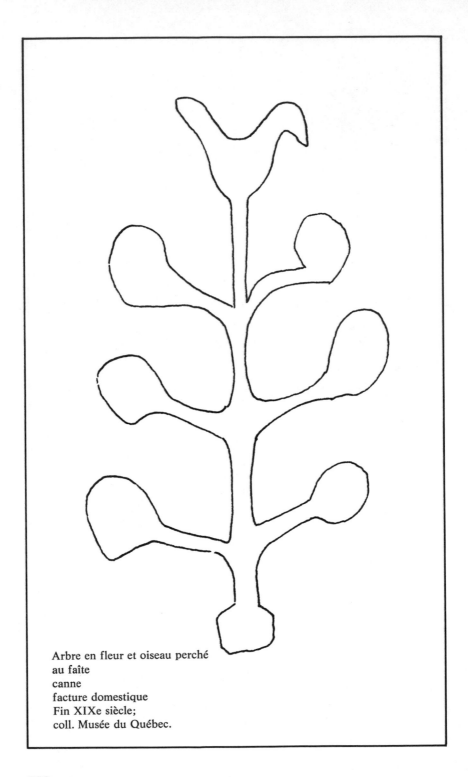

Arbre en fleur et oiseau perché
au faîte
canne
facture domestique
Fin XIXe siècle;
coll. Musée du Québec.

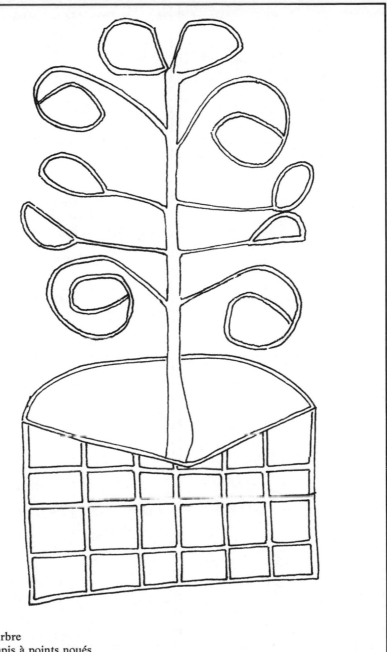

Arbre
tapis à points noués
facture domestique
XIXe siècle;
coll. R.-L. Séguin, Rigaud.

arbre
couverture boutonnée
facture domestique
Charlevoix, XIXe siècle;
coll. Marc Côté.
Saint-Charles-sur-Richelieu.

Sapin
couverture boutonnée
facture domestique
Charlevoix, C. 1870;
coll. Musée de l'Ontario.

Sapin
couverture boutonnée
facture domestique
Charlevoix, seconde moitié du
XIXe siècle;
coll. Institut des Arts Appliqués,
 Montréal.

arbre
couverture boutonnée
facture domestique
Charlevoix, XIXe siècle;
coll. Marc Côté,
 Saint-Charles-sur-Richelieu.

Forêt
couverture tissée en laine
facture domestique
Charlevoix, XIXe siècle;
coll. R.-L. Séguin, Rigaud.

Sapin de montagne en bande
couverture boutonnée
facture domestique
Charlevoix, dernier quart du
XIXe siècle;
coll. Institut des Arts Appliqués,
 Montréal.

Sapins en montagne rocailleuse Saint-Simon-de-Rimouski, milieu
couverture boutonnée du XIXe siècle;
facture domestique coll. Musée de l'Ontario.

Rangée de conifères
couverture tissée boutonnée
facture domestique
Charlevoix, XIXe siècle;
coll. Musée du Québec.

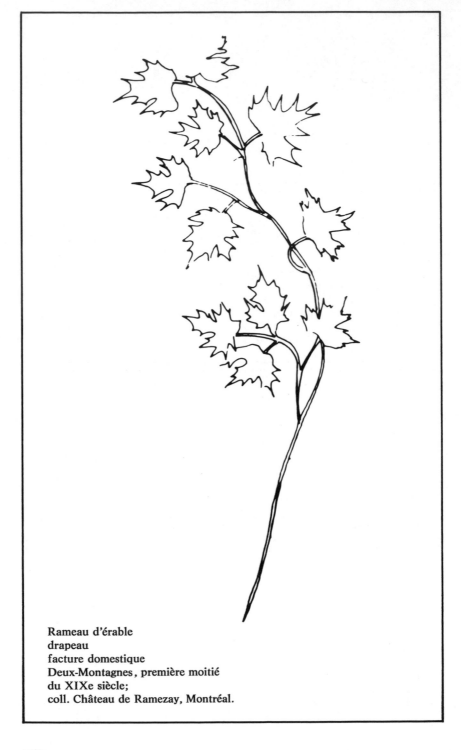

Rameau d'érable
drapeau
facture domestique
Deux-Montagnes, première moitié
du XIXe siècle;
coll. Château de Ramezay, Montréal.

Feuille d'érable
courte pointe
facture domestique
Région de Montréal, XIXe siècle;
coll. Musée de Vaudreuil.

Feuille
moule à sucre
facture domestique
Fin XIXe siècle;
coll. Musée du Québec.

Feuille d'érable
moule à sucre
facture domestique
Fin XIXe siècle;
coll. Musée du Québec.

Feuille d'érable
moule à beurre
facture artisanale
Fin XIXe siècle;
coll. privée.

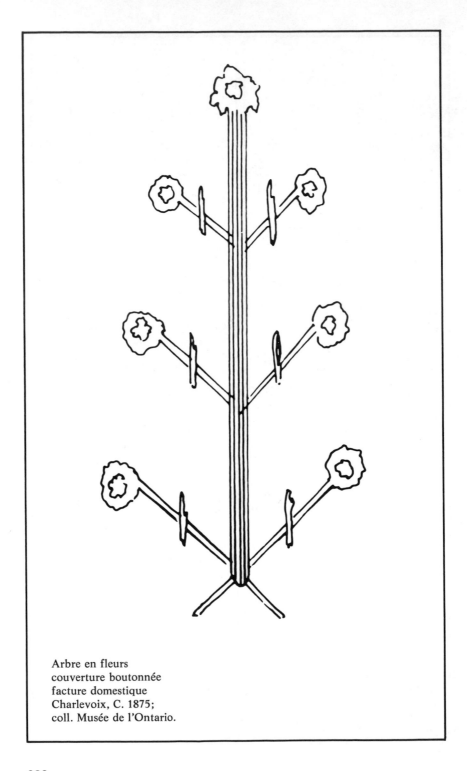

Arbre en fleurs
couverture boutonnée
facture domestique
Charlevoix, C. 1875;
coll. Musée de l'Ontario.

Feuillage
cuiller en étain
facture artisanale
XVIIIe siècle;
coll. Musée National de l'Homme,
 Section Histoire,
 Ottawa.

Feuille
moule à sucre
facture domestique
Région de Québec, seconde moitié
du XIXe siècle;
coll. Musée du Québec.

Feuille
moule à sucre
facture domestique
Fin XIXe siècle;
coll. Musée du Québec.

Pomme et rameau de pin
drapeau
facture domestique
Deux-Montagnes, première moitié du
XIXe siècle;
coll. Château de Ramezay, Montréal.

Composition phytomorphique
broderie en laine sur couverture
de laine
facture domestique (Mme Onus
Poulin)
Saint-Joseph-de-Beauce, fin XIXe
siècle;
coll. privée, Lévis.

Feuille
tôle à biscuit
facture artisanale
XIXe siècle;
coll. Musée du Québec.

Trèfle
moule à sucre
facture domestique
Portneuf, fin XIXe siècle;
coll. Dr Raymond Turgeon,
 Pont-Rouge.

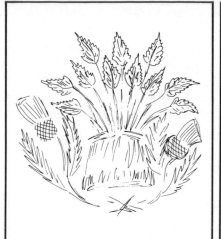

Feuillage et fleurs de chardon
moule à beurre
facture artisanale
Vallée du Richelieu, fin XIXe siècle;
coll. privée.

Composition phytomorphique
estampille de moule à beurre
facture domestique
XIXe siècle;
coll. Musée du Québec.

Feuille
moule à beurre
facture artisanale
Fin XIXe siècle;
coll. privée.

Fleur
moule à beurre
facture artisanale
Région de Québec, fin XIXc siècle;
coll. Guy Doré, Québec.

Feuillage
moule à beurre
facture artisanale;
coll. Musée National de l'Homme,
 Section Ethnologie,
 Ottawa.

Epis
moule à beurre
facture artisanale
Fin XIXe siècle;
coll. Musée de Vaudreuil.

Feuillage
moule à beurre
facture artisanale
Fin XIXe siècle;
coll. Musée du Québec.

Feuillage
moule à beurre
facture artisanale
Québec, fin XIXe siècle;
coll. Guy Doré, Québec.

Gerbe de blé
moule à beurre
facture domestique
Fin XIXe siècle;
coll. R.-L. Séguin, Rigaud.

ILL. 13

Nappe damassée tissée à Cap-aux-Oies par Mme Sarah Perron, vers 1885. Le décor d'étoiles à huit branches et d'arbres stylisés caractérise bien toute la production textile de ce comté du Québec au siècle dernier.
Teinture végétale.
Coll. M. et Mme Hervé Desjardins, Saint-Féréol-des-Neiges, comté de Montmorency.

ILL. 14

Moule à sucre d'érable formant une pyramide lorsque les quatre parties sont emboîtées. Deux as de pique, un as de trèfle et un as de coeur surmontés d'un conifère stylisé composent le décor.
Montmagny, XIXe siècle; coll. Guy Doré, Québec.

ILL. 15

Estampille à beurre en pin, de facture domestique. Figure stylisée.
XIXe siècle; coll. Roland Létourneau, Saint-Roch-des-Aulnaies.

ILL. 16

«La procession de la Fête-Dieu», par Blanche Bolduc de Baie-Saint-Paul. Huile sur masonite exécutée en 1972.
Coll. Musée du Québec, H. 42,5 cm, L. 70,2 cm.

ILL. 17

Suivant son imagination, s'inspirant du monde réel ou empruntant à l'imagerie, le peintre populaire autodidacte utilisera ses loisirs en produisant des oeuvres non dénuées d'intérêt. «Les Saints Martyrs», peinture sur toile de Marie Bouchard de Baie-Saint-Paul, illustre admirablement le genre populaire en peinture.
C. 1920; coll. Lucien Bouchard, Baie-Saint-Paul.
Photo Jean Trudel, Québec.

ILL. 18

Le champ de la création populaire reste illimité dans l'espace et dans le temps. Traîneau d'enfant polychrome en bois. Les côtés sont ornés d'un boeuf assis.
Réalisation et propriété de M. Lucien Bouchard de Baie-Saint-Paul.
XXe siècle.
Photo Jean Trudel, Québec.

ILL. 19

Coffret polychrome en pin, tiré d'une seule pièce de bois creusée. Le décor se développe en damier contenant différentes figures géométriques autour d'un quatre-feuilles.
XIXe siècle; coll. M. et Mme Pierre Cantin, Boischatel.

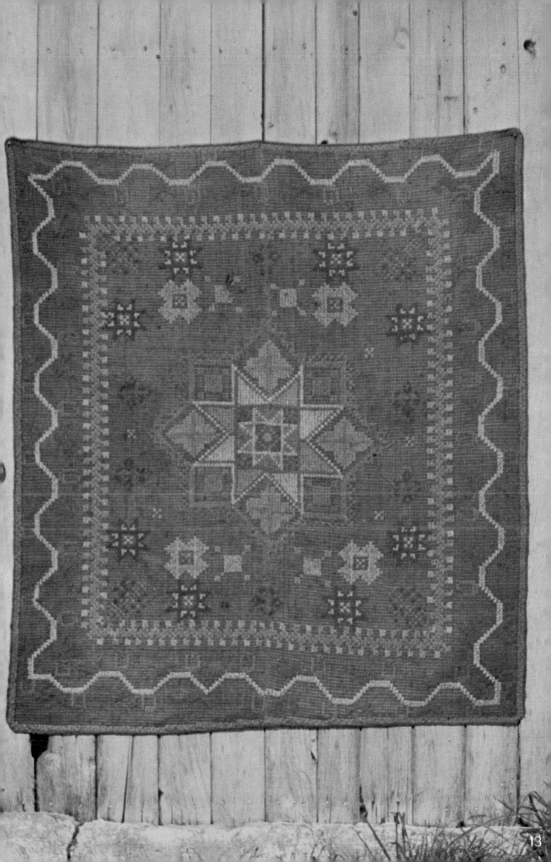

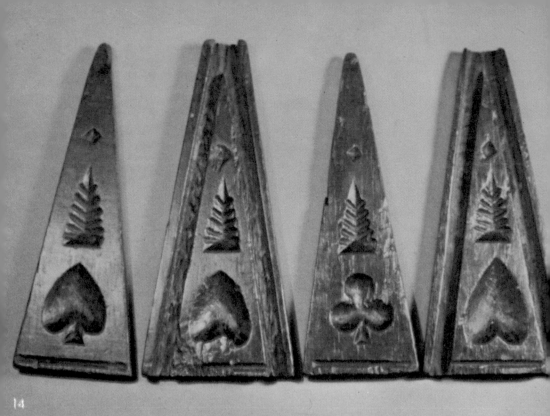

14

15

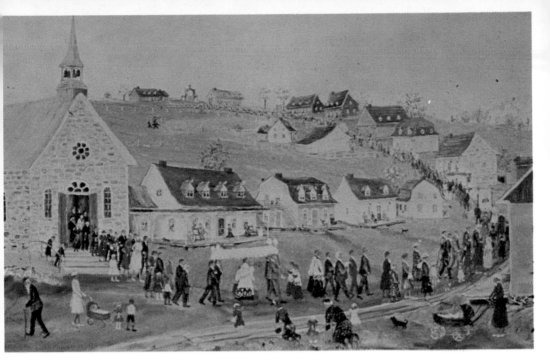

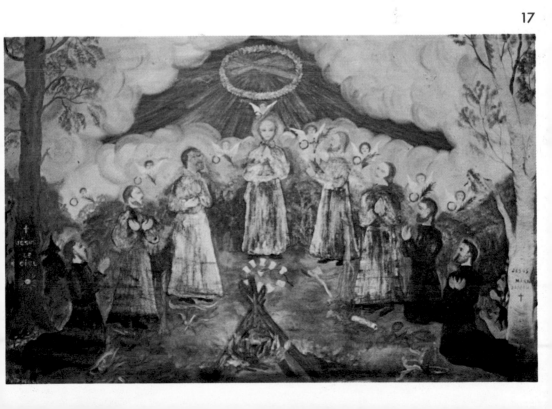

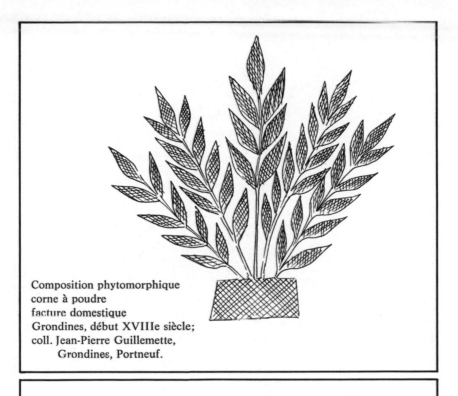

Composition phytomorphique
corne à poudre
facture domestique
Grondines, début XVIIIe siècle;
coll. Jean-Pierre Guillemette,
 Grondines, Portneuf.

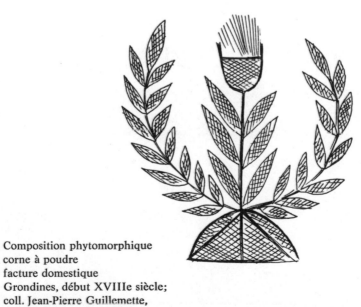

Composition phytomorphique
corne à poudre
facture domestique
Grondines, début XVIIIe siècle;
coll. Jean-Pierre Guillemette,
 Grondines, Portneuf.

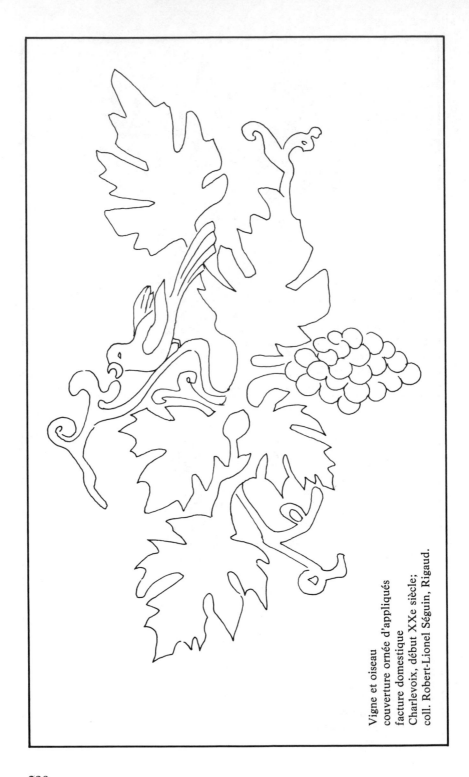

Vigne et oiseau
couverture ornée d'appliqués
facture domestique
Charlevoix, début XXe siècle;
coll. Robert-Lionel Séguin, Rigaud.

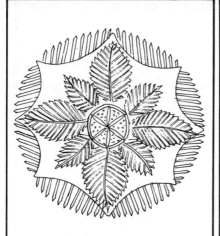

Rouelle et feuillage encerclés
moule à beurre
facture artisanale
Fin du XIXe siècle;
coll. Musée de l'Hôtel-Dieu
de Québec.

Feuille
moule à beurre
facture artisanale
Fin XIXe siècle;
coll. privée.

Feuilles
moule à beurre
facture artisanale
Fin XIXe siècle;
coll. Musée National de l'Homme,
Section Histoire,
Ottawa.

Triangle orné d'un conifère stylisé,
de composition géométrique
moule à sucre
facture artisanale
XIXe siècle;
coll. Musée National de l'Homme,
Section Histoire,
Ottawa.

Coeur stylisé fleuri
broderie sur couverture de laine
facture domestique (Mme Onus
Poulin)
Saint-Joseph-de-Beauce; fin du XIXe
siècle;
coll. privée, Lévis.

Arbre stylisé
couverture tissée boutonnée
facture domestique
Charlevoix, XIXe siècle;
coll. Musée du Québec.

Arbre stylisé
couverture tissée boutonnée
facture domestique
Charlevoix, XIXe siècle;
coll. Musée du Québec.

Arbre stylisé
couverture tissée boutonnée
facture domestique
Charlevoix, fin XIXe siècle;
coll. Musée du Québec.

Feuilles disposées en arbre
couverture ornée d'appliqués
facture domestique
Charlevoix, XIXe siècle;
coll. Robert-Lionel Séguin, Rigaud.

Fruit
couverture à points noués
facture domestique
Kamouraska, XIXe siècle;
coll. privée.

Fleur
tapis à points noués
facture domestique
Charlevoix, XIXe siècle;
coll. R.-L. Séguin, Rigaud.

Fleurs
tapis à points noués
facture domestique
Kamouraska, XIXe siècle;
coll. privée.

Fleur
encadrement
facture domestique
Début XXe siècle;
coll. Pierre Rastoul, Trois-Rivières.

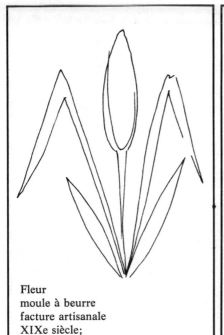

Fleur
moule à beurre
facture artisanale
XIXe siècle;
coll. privée.

Fleur
moule à beurre
facture artisanale
XIXe siècle;
coll. privée.

Fleur
Chasuble
facture artisanale
Québec, XVIIIe siècle;
coll. Musée de l'Hôtel-Dieu, Québec.

Fleur
armoire
facture artisanale
Rivière-Ouelle, début XIXe siècle;
coll. Musée du Québec.

Fleur
cruche de grès (Farrar)
facture artisanale
Saint-Jean,
seconde moitié du XIXe siècle;
coll. Musée de Vaudreuil.

Fleur
cruche de grès (Farrar)
facture artisanale
Saint-Jean, seconde moitié du
XIXe siècle;
coll. Musée de Vaudreuil.

Fleur
tapis à points noués
facture domestique
Charlevoix, XIXe siècle;
coll. Musée des Beaux-Arts,
 Montréal.

Fleur et rameau
moule à beurre
facture artisanale
Stanbridge, Missisquoi, XIXe siècle;
Coll. Moulin Cornell, Stanbridge.

Plant en fleur
couverture boutonnée
facture domestique
Charlevoix, XIXe siècle;
coll. Musée de l'Ontario.

Fleur
moule à beurre
facture domestique
XIXe siècle;
coll. Musée National de l'Homme,
 Section Histoire,
 Ottawa.

Fleur
Chasuble
facture artisanale
Québec, XVIIIe siècle;
coll. Musée de l'Hôtel-Dieu.

Fleur
Chasuble
facture artisanale
Québec, XVIIIe siècle;
coll. Musée de l'Hôtel-Dieu.

Fleur
moule à beurre
facture artisanale
Fin XIXe siècle;
coll. Musée du Québec.

Fleur
moule à beurre
facture artisanale
Fin XIXe siècle;
coll. Musée du Québec.

Fleur et feuillage
facture artisanale
Fin XIXe siècle;
coll. Guy Doré, Québec.

Fleur
moule à beurre
facture artisanale
Fin XIXe siècle;
coll. Guy Doré, Québec.

298

Corbeille de fleurs
tapis à points noués
facture domestique
Fin XIXe siècle;
coll. privée.

Chardon
encadrement
facture domestique
Début XXe siècle,
coll. Pierre Rastoul, Trois-Rivières.

Panier de fleurs
moule à beurre
facture artisanale
Fin XIXe siècle;
coll. R.-L. Séguin, Rigaud.

Fleur
Pochoir à tissu en bois
facture artisanale
Fin XIXe siècle;
coll. Musée du Québec.

Fleur
terrine
facture artisanale
Québec, XVIIIe siècle;
coll. Musée de l'Hôtel-Dieu, Québec.

Fleur
coffret
facture domestique
Québec, XVIIIe siècle;
coll. privée.

Quintefeuille
Plaque commémorative en plomb
facture artisanale
Ile Perrot, C. 1740;
coll. Musée de Vaudreuil.

Fleur stylisée
encensoir en argent
facture artisanale
Québec, XVIIIe siècle;
coll. Musée du Québec.

Quatre-feuilles
boîtier aux saintes huiles en argent
facture artisanale
Québec, XVIIIe siècle;
coll. Fabrique St-Antoine-de-Tilly.

Rosette
armoire
facture artisanale
XIXe siècle;
coll. privée.

Rosette
armoire
facture artisanale
XIXe siècle;
coll. privée.

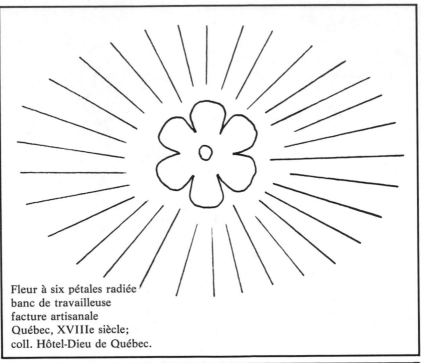

Fleur à six pétales radiée
banc de travailleuse
facture artisanale
Québec, XVIIIe siècle;
coll. Hôtel-Dieu de Québec.

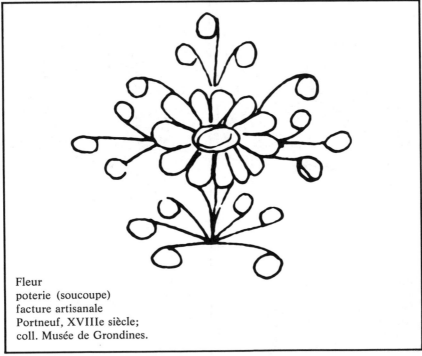

Fleur
poterie (soucoupe)
facture artisanale
Portneuf, XVIIIe siècle;
coll. Musée de Grondines.

302

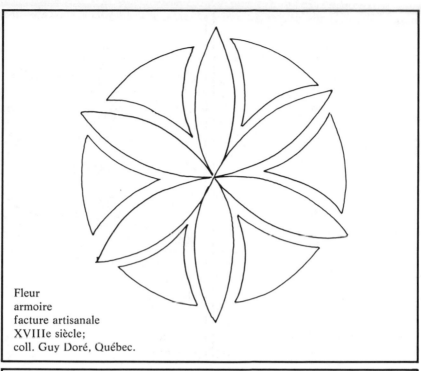

Fleur
armoire
facture artisanale
XVIIIe siècle;
coll. Guy Doré, Québec.

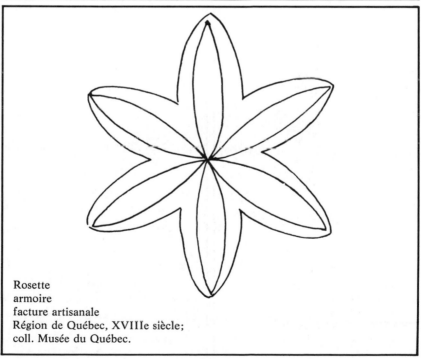

Rosette
armoire
facture artisanale
Région de Québec, XVIIIe siècle;
coll. Musée du Québec.

Fleur (pensée)
couverture ornée d'appliqués
facture domestique
Beauceville, fin XIXe siècle;
coll. Musée du Québec.

Quatre-feuilles et feuillage
moule à beurre
facture artisanale
Québec, XIXe siècle;
coll. privée.

Fleur de chardon encerclée
moule à beurre
facture artisanale
Portneuf, fin XIXe siècle;
coll. Raymond Turgeon.

Tournesol avec feuillage
moule à beurre
facture artisanale
région de Montréal, fin XIXe siècle;
coll. Musée de Vaudreuil.

Ronde de pistils dans un
encadrements en dents de scie
couverture boutonnée
facture domestique
Charlevoix, XIXe siècle;
coll. Musée de l'Ontario.

Rosette
encadrement
facture domestique
Début XXe siècle;
coll. Pierre Rastoul, Trois-Rivières.

Fleur
tablette d'applique
facture domestique
Fin XVIIIe siècle;
coll. Musée du Québec.

Fleur
moule à beurre
facture artisanale
Fin XIXe siècle;
coll. privée.

Fleur
moule à beurre
facture artisanale
Fin XIXe siècle;
coll. Musée National de l'Homme,
　　　Section Ethnologie,
　　　Ottawa.

Composition végétale
chaise
facture domestique
Fin XIXe siècle;
coll. R.-L. Séguin, Rigaud.

Guirlande d'éléments géométriques
et végétaux
couverture boutonnée
facture domestique
Kamouraska, milieu du XIXe siècle;
coll. Musée de l'Ontario, Toronto.

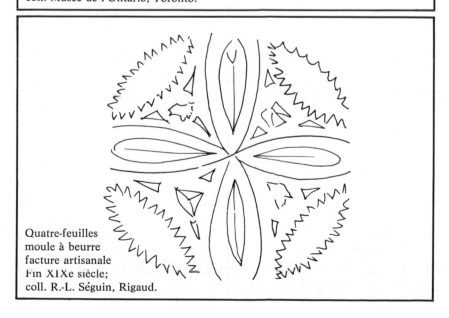

Quatre-feuilles
moule à beurre
facture artisanale
Fin XIXe siècle;
coll. R.-L. Séguin, Rigaud.

Fruits et fleurs
moule à gâteau en fonte
facture artisanale locale
Seconde moitié du XIXe siècle;
coll. Musée du Québec.

Composition florale
berceau (peint)
facture artisanale
XVIIIe siècle;
coll. Château de Ramezay, Montréal.

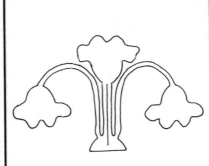

Fleurs
couverture tissée boutonnée
facture domestique
Charlevoix, XIXe siècle;
coll. Musée du Québec.

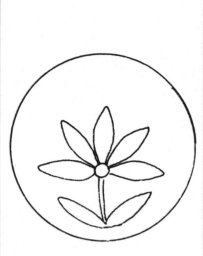

Fleur
tapis à points noués
facture domestique
Fin XIXe siècle;
coll. privée.

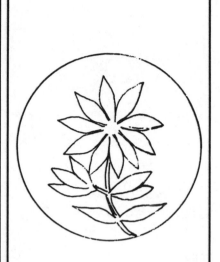

Fleur
tapis à points noués
facture domestique
Joliette, fin XIXe siècle;

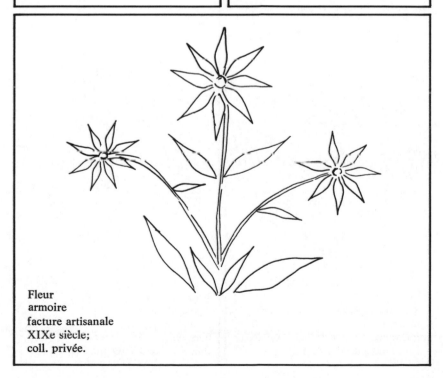

Fleur
armoire
facture artisanale
XIXe siècle;
coll. privée.

Fleur
moule à beurre
facture artisanale
Fin XIXe siècle;
coll. Musée du Québec.

Fleur
moule à beurre
facture artisanale
Fin XIXe siècle;
coll. Musée National de l'Homme,
 Section Ethnologie,
 Ottawa.

Tournesol stylisé et fruits
moule à beurre
Région de Montréal, fin XIXe siècle;
coll. Musée de Vaudreuil.

Tournesol ou «grand soleil»
moule à beurre
facture artisanale
Portneuf, fin XIXe siècle;
coll. Raymond Turgeon, Pont-Rouge.

310

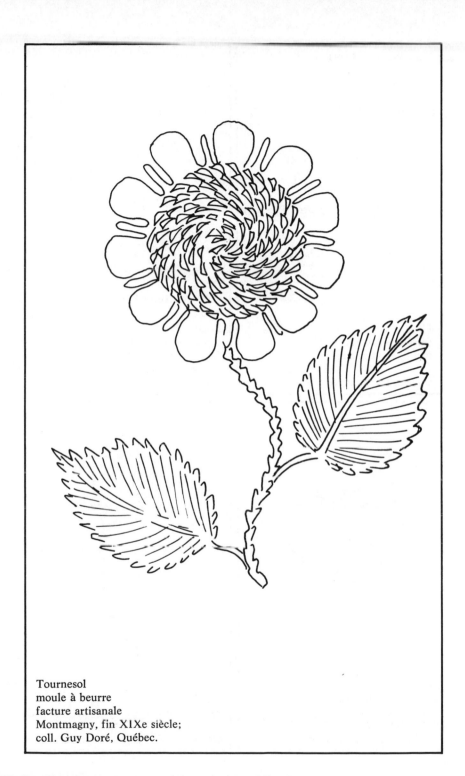

Tournesol
moule à beurre
facture artisanale
Montmagny, fin XIXe siècle;
coll. Guy Doré, Québec.

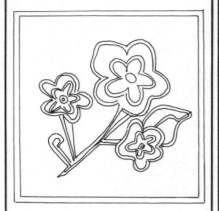

Fleur
tapis à points noués
facture domestique
Charlevoix, XIXe siècle;
Coll. Gilles Vilandré, Québec.

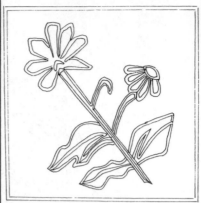

Fleur
tapis à points noués
facture domestique
Charlevoix, XIXe siècle;
coll. Gilles Vilandré, Québec.

Fleur
tapis à points noués
facture domestique
Fin XIXe siècle;
coll. R.-L. Séguin, Rigaud.

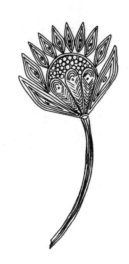

Fleur
papillotage
facture artisanale
Québec, XVIIIe siècle;
coll. Musée de l'Hôtel-Dieu, Québec.

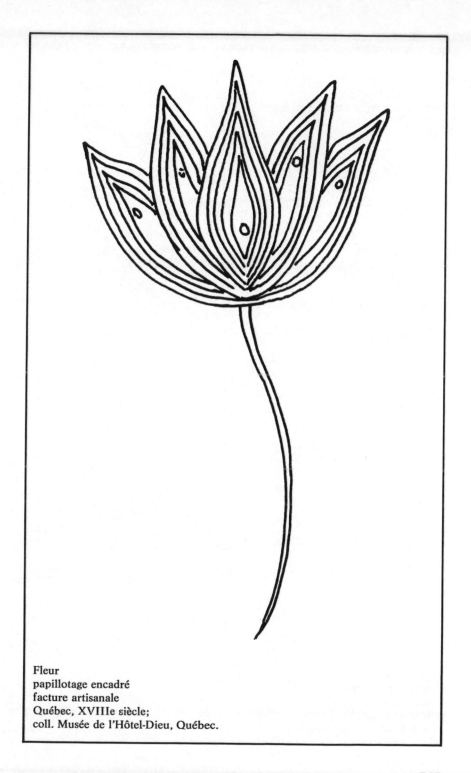

Fleur
papillotage encadré
facture artisanale
Québec, XVIIIe siècle;
coll. Musée de l'Hôtel-Dieu, Québec.

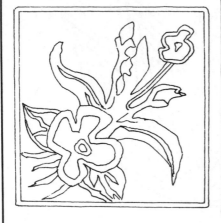
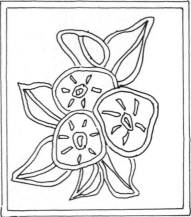
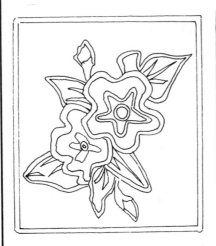
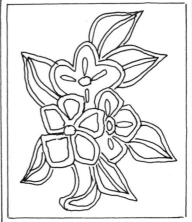

Fleurs
tapis à points noués
facture domestique
Charlevoix, XIXe siècle;
coll. Gilles Vilandré, Québec.

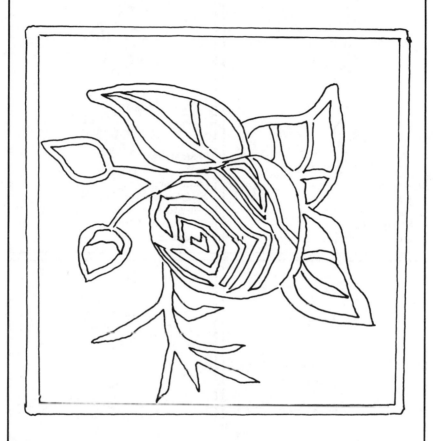

Fleur
tapis à points noués
facture domestique
Charlevoix, XIXe siècle;
coll. Gilles Vilandré, Québec.

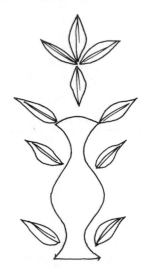

Vase de fleurs
armoire
facture artisanale
XVIIIe siècle;
coll. Musée du Québec.

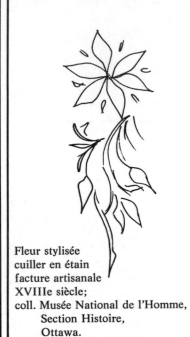

Fleur stylisée
cuiller en étain
facture artisanale
XVIIIe siècle;
coll. Musée National de l'Homme,
 Section Histoire,
 Ottawa.

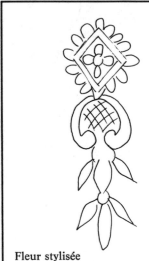

Fleur stylisée
cuiller en étain
facture artisanale
XVIIIe siècle;
coll. Musée National de l'Homme,
 Section Histoire,
 Ottawa.

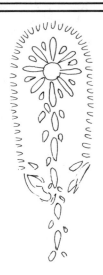

Fleur
cuiller en étain
facture artisanale
Québec, XVIIIe siècle;
coll. privée.

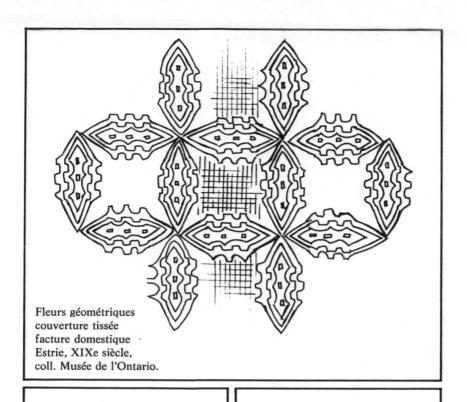

Fleurs géométriques
couverture tissée
facture domestique ·
Estrie, XIXe siècle,
coll. Musée de l'Ontario.

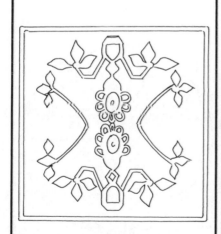

Composition phytomorphique
couverture tissée boutonnée
facture domestique
Charlevoix, XIXe siècle;
coll. Musée du Québec.

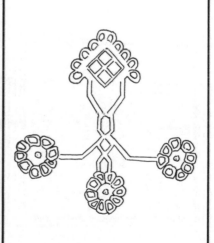

Composition florale
couverture tissée boutonnée
facture domestique
Charlevoix, XIXe siècle;
coll. Musée du Québec.

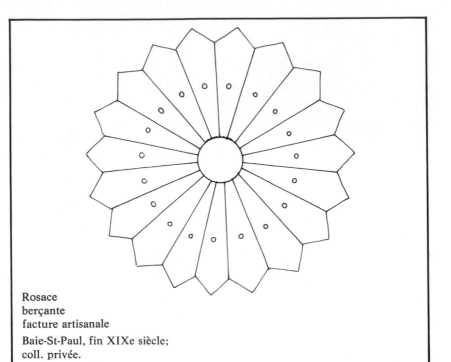

Rosace
berçante
facture artisanale
Baie-St-Paul, fin XIXe siècle;
coll. privée.

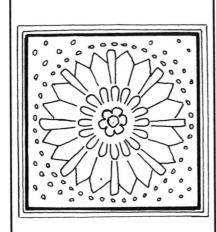

Rosette sous la neige
armoire
facture artisanale
XIXe siècle;
coll. privée.

Fleur à six pétales encerclée
moule à beurre
facture artisanale
Fin XIXe siècle;
coll. Guy Doré.

Rosettes
coffre
facture artisanale
XIXe siècle;
coll. privéc.

Rosace
moule à beurre
facture artisanale
XIXe siècle;
coll. privée.

Croix de St-André ornée de fleurs
armoire
facture artisanale
Montréal, XIXe siècle;
coll. privée.

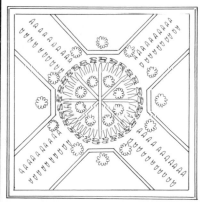

Croix de St-André ornée d'une rosace
armoire
facture artisanale
Montréal, XIXe siècle;
coll. privée.

Fleur de lys
tapis crocheté
facture domestique
Charlevoix, XIXe siècle;
coll. privée.

Fleur de lys
moule à sucre
facture domestique
Portneuf, XIXe siècle;
coll. Raymond Turgeon, Pont-Rouge.

Fleur de lys
commode
facture artisanale
Québec, XIXe siècle;
coll. Musée du Québec.

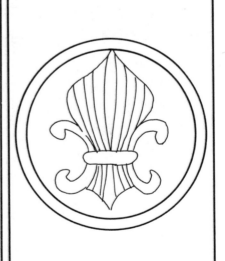

Fleur de lys encerclée
armoire
facture artisanale
Québec, XVIIIe siècle;
coll. privée.

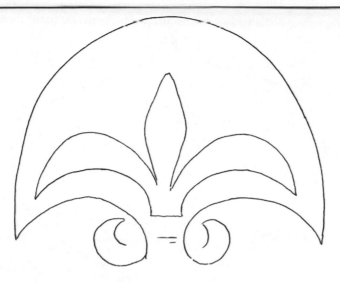

Fleur de lys
armoire
facture artisanale
XVIIIe siècle;
coll. Musée du Québec.

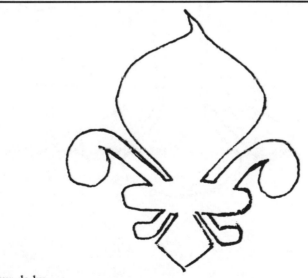

Fleur de lys
croix de cimetière de main de forge
facture artisanale
XIXe siècle;
coll. Fabrique des Éboulements

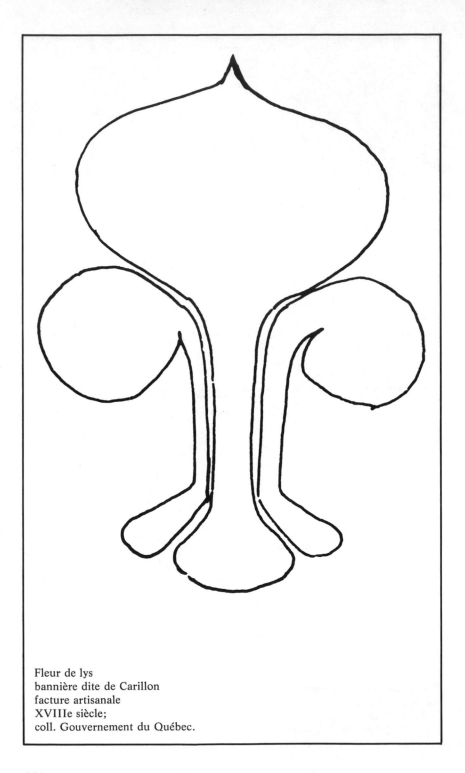

Fleur de lys
bannière dite de Carillon
facture artisanale
XVIIIe siècle;
coll. Gouvernement du Québec.

322

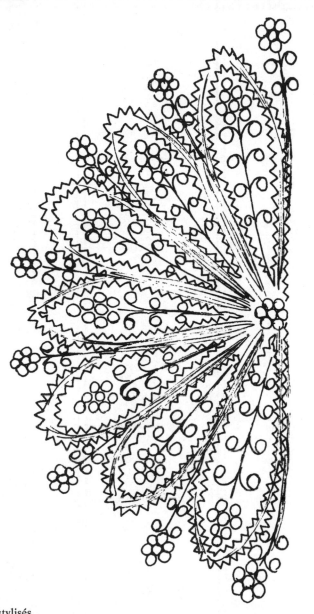

Pétales stylisés
papillotages
facture artisanale (Soeur Angéline
Viger de Saint-Martin, 1788-1832)
Québec, fin XVIIIe siècle;
coll. Musée de l'Hôtel-Dieu, Québec.

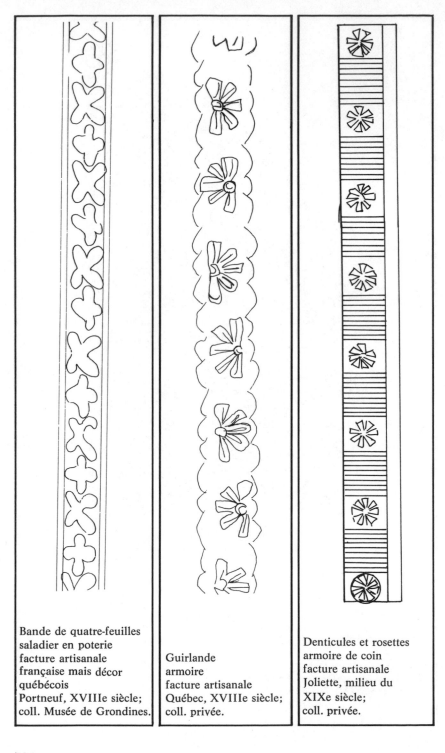

Bande de quatre-feuilles
saladier en poterie
facture artisanale
française mais décor
québécois
Portneuf, XVIIIe siècle;
coll. Musée de Grondines.

Guirlande
armoire
facture artisanale
Québec, XVIIIe siècle;
coll. privée.

Denticules et rosettes
armoire de coin
facture artisanale
Joliette, milieu du
XIXe siècle;
coll. privée.

Palmettes
armoire
facture artisanale
XVIIIe siècle;
coll. Musée du Québec.

Guirlande de fleurs
stylisée
buffet deux corps
facture artisanale
Début XIXe siècle;
coll. Musée des
Beaux-Arts, Montréal.

Guirlande
armoire
facture artisanale
XIXe siècle;
coll. Musée du Québec.

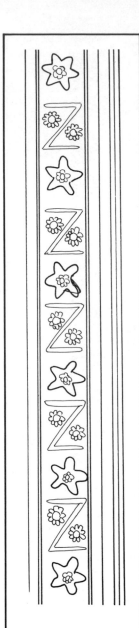

Fleurs, étoiles et N
composant une bande
armoire
facture artisanale
Montréal, XIXe siècle;
coll. privée.

Feuilles et fruits en
rangées
corniche de buffet
facture artisanale
XIXe siècle;
coll. Musée National de
 l'Homme,
 Section Histoire,
 Ottawa.

Cones de pin en rangées
armoire
facture artisanale
XVIIIe siècle;
coll. Musée National de
 l'Homme,
 Section Histoire,
 Ottawa,

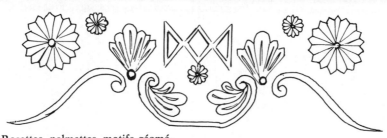

Rosettes, palmettes, motifs géomé-
triques et végétaux
porte de cloison
facture artisanale
Montréal, XIXe siècle;
coll. privée.

Composition phytomorphique
couverture piquée ornée d'appliqués
facture domestique
Charlevoix, XIXe siècle;
coll. R.-L. Séguin, Rigaud.

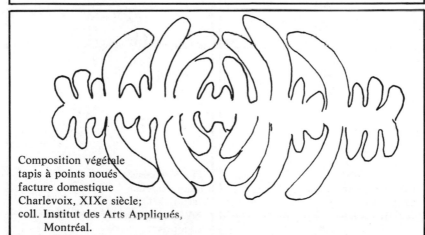

Composition végétale
tapis à points noués
facture domestique
Charlevoix, XIXe siècle;
coll. Institut des Arts Appliqués,
 Montréal.

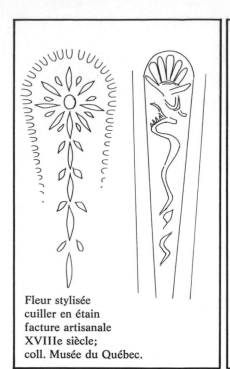

Fleur stylisée
cuiller en étain
facture artisanale
XVIIIe siècle;
coll. Musée du Québec.

Elément végétal stylisé
cuiller en étain
facture artisanale
XVIIIe siècle;
coll. privée.

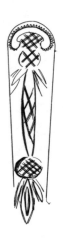

Fleur fantaisiste
cuiller en étain
facture artisanale
XVIIIe siècle;
coll. Musée du Québec.

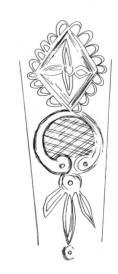

Fleur fantaisiste
cuiller en étain
facture artisanale
XVIIIe siècle;
coll. privée.

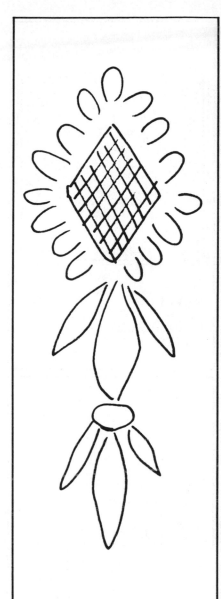

Fleur stylisée ornée d'un losange
quadrillé
cuiller en étain
facture artisanale
XVIIIe siècle;
coll. Musée National de l'Homme,
 Section Histoire,
 Ottawa.

Fleur stylisée
cuiller en étain
facture artisanale
XVIIIe siècle;
coll. Musée National de l'Homme,
 Section Histoire,
 Ottawa.

Rosace et chevrons en hémicycles
armoire
facture artisanale
XIXe siècle;
coll. privée.

Rosace radiée
armoire
facture artisanale
XIXe siècle;
coll. privée.

Rosette radiée, feuillage et arcs de
cercles ornés
facture artisanale
XIXe siècle;
coll. privée.

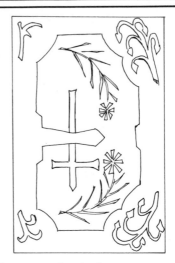

Couverture de missel
moule à sucre
facture domestique
Fin XIXe siècle;
coll. Musée National de l'Homme,
Section Histoire,
Ottawa.

Fleur
moule à sucre d'érable
facture domestique
Fin XIXe siècle;
coll. Musée National de l'Homme,
 Section Ethnologie,
 Ottawa.

Fleur
moule à sucre d'érable
facture domestique
Fin XIXe siècle;
coll. Musée National de l'Homme,
 Section Ethnologie,
 Ottawa.

Composition florale
tapis crochcté
facture domestique
Fin XIXe siècle;
coll. R.-L. Séguin, Rigaud.

Fleur
coffret en forme de livre
facture domestique
XIXe siècle;
coll. R.-L. Séguin, Rigaud.

Composition végétale
tapis à points noués
facture domestique
Charlevoix, XIXe siècle;
coll. Institut des Arts Appliqués,
 Montréal.

Composition végétale
tapis à points noués
facture domestique
XIXe siècle;
coll. R.-L. Séguin, Rigaud.

Composition phytomorphique
couverture piquée ornée d'appliqués
facture domestique
Charlevoix, XIXe siècle;
coll. R.-L. Séguin, Rigaud.

Étoile prolongée de fougères
couverture ornée d'appliqués
facture domestique
Charlevoix, XIXe siècle;
coll. R.-L. Séguin, Rigaud.

Fleurs stylisées
moule à beurre
facture artisanale
Région de Québec, fin XIXe siècle;
coll. Musée de l'Hôtel-Dieu, Québec.

Feuillage
estampille à beurre
facture domestique
Vallée du Richelieu, fin XIXe siècle;
coll. R.-L. Séguin, Rigaud.

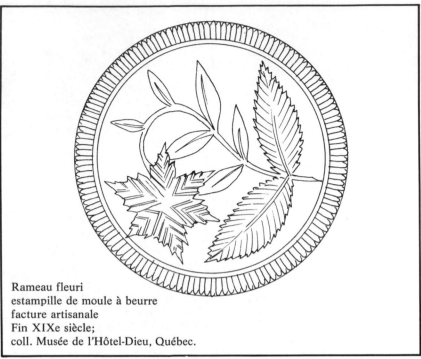

Rameau fleuri
estampille de moule à beurre
facture artisanale
Fin XIXe siècle;
coll. Musée de l'Hôtel-Dieu, Québec.

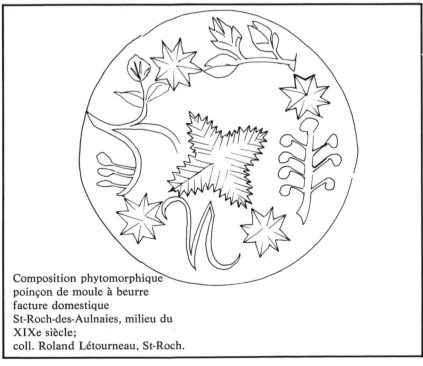

Composition phytomorphique
poinçon de moule à beurre
facture domestique
St-Roch-des-Aulnaies, milieu du
XIXe siècle;
coll. Roland Létourneau, St-Roch.

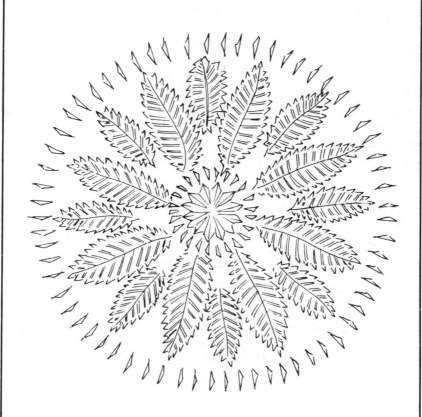

Composition phytomorphique
estampille à beurre
facture domestique
XIXe siècle;
coll. R.-L. Séguin, Rigaud.

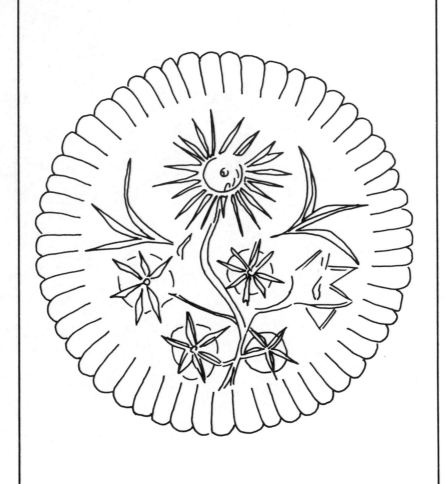

Fleurettes
moule à sucre
facture domestique
Portneuf, fin XIXe siècle;
coll. Raymond Turgeon, Pont-Rouge.

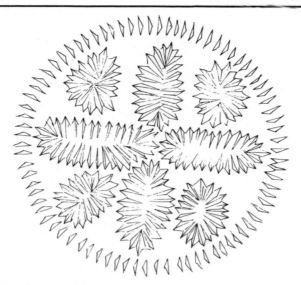

Composition phytomorphique
estampille à beurre
facture domestique
XIXe siècle;
coll. R.-L. Séguin, Rigaud.

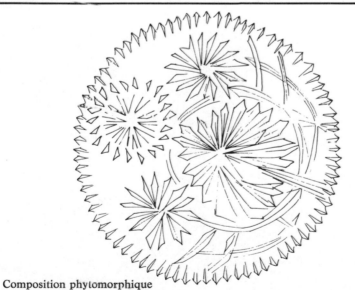

Composition phytomorphique
estampille à beurre
facture domestique
XIXe siècle;
coll. R.-L. Séguin, Rigaud.

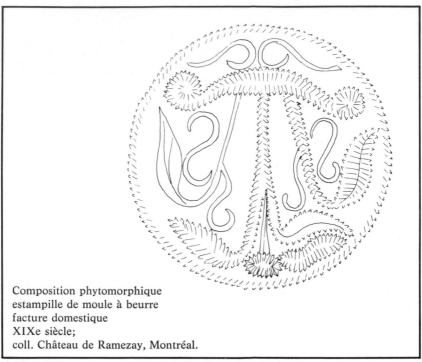

Composition phytomorphique
estampille de moule à beurre
facture domestique
XIXe siècle;
coll. Château de Ramezay, Montréal.

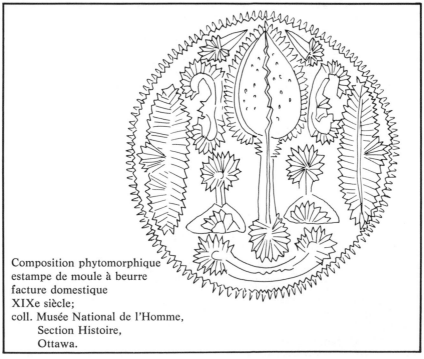

Composition phytomorphique
estampe de moule à beurre
facture domestique
XIXe siècle;
coll. Musée National de l'Homme,
 Section Histoire,
 Ottawa.

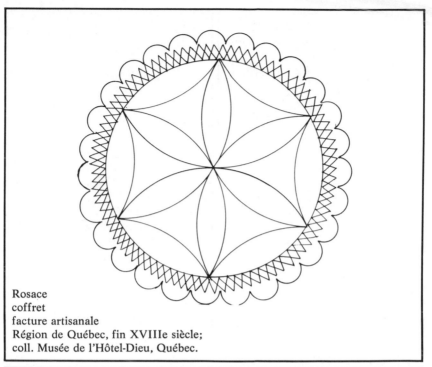

Rosace
coffret
facture artisanale
Région de Québec, fin XVIIIe siècle;
coll. Musée de l'Hôtel-Dieu, Québec.

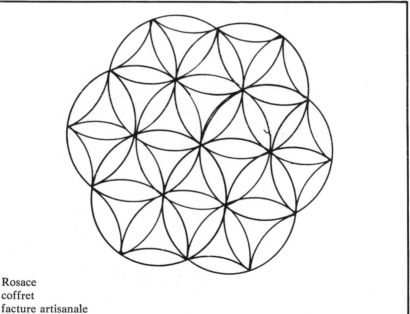

Rosace
coffret
facture artisanale
Région de Québec, fin XVIIIe siècle;
coll. Musée de l'Hôtel-Dieu, Québec.

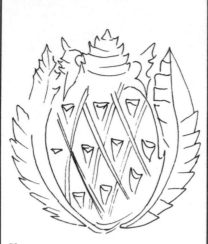

Chou
moule à beurre
facture domestique
Fin XIXe siècle;
coll. Musée National de l'Homme,
 Section Ethnologie,
 Ottawa.

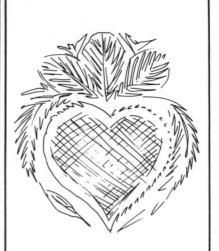

Fraise en forme de coeur
moule à beurre
facture artisanale mécanique
Estrie, fin XIXe siècle;
coll. Compton County Museum.

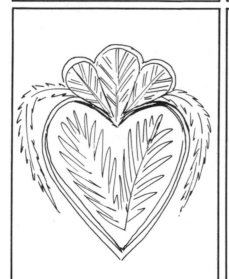

Fruit
moule à beurre
facture artisanale
XIXe siècle;
coll. Guy Doré, Québec.

Fruit
moule à beurre
facture artisanale
Fin XIXe siècle;
coll. Musée National de l'Homme,
 Section Ethnologie,
 Ottawa.

Ananas stylisé
moule à beurre
facture artisanale
Québec, fin XIXe siècle;
coll. Guy Doré, Québec.

Fruit
moule à beurre
facture artisanale
Fin XIXe siècle;
coll. privée.

Arbre à fruits stylisés
couverture boutonnée
facture domestique
St-Simon de Rimouski, milieu du
XIXe siècle;
coll. Musée de l'Ontario.

Fruit
moule à beurre
facture artisanale
Fin XIXe siècle;
coll. Musée National de l'Homme,
 Section Ethnologie,
 Ottawa.

Feuille de chêne et glands
moule à beurre
facture domestique
Québec, fin XIXe siècle;
coll. Guy Doré, Québec.

Grappe de raisin et feuille
moule à beurre
facture artisanale
Fin XIXe siècle;
coll. Guy Doré, Québec.

Corbeille de fruits
buffet deux corps
facture artisanale
Lotbinière, XVIIIe siècle;
coll. Musée des Beaux-Arts,
 Montréal.

Glands
moule à beurre
facture artisanale
Fin XIXe siècle;
coll. privée.

Gland
moule à beurre
facture domestique
Québec, fin XIXe siècle;
coll. Guy Doré, Québec.

Fève à pois
moule à beurre
facture domestique
Fin XIXe siècle;
coll. Musée National de l'Homme,
 Section Ethnologie,
 Ottawa.

Grappes de raisin
moule à beurre
facture artisanale
Fin XIXe siècle;
coll. Musée National de l'Homme,
 Section Histoire,
 Ottawa.

Fruits et fleurs
moule à gâteau en fonte
facture artisanale locale
Seconde moitié du XIXe siècle;
coll. Musée du Québec.

Gerbe de blé stylisée
moule à beurre
facture artisanale
Québec, fin XIXe siècle;
coll. Guy Doré, Québec.

LES MOTIFS COSMOGRAPHIQUES

Ah! la comète, la comète va venir
nous allons tous périr,
Ah! ce n'est pas pour rire!
Chanson populaire relevée
à Chéticamp (Anselme Chiasson)

Les Hurons appartenaient au groupe d'Indiens
établis à Lorette et convertis à la religion
chrétienne . . . Plusieurs d'entre eux ont la figure
et le corps couverts de tatouages formés de
couleurs imprégnées dans des piqûres à la peau
et partant, indélébiles. Ces dessins sont
ordinairement noirs; tantôt c'est un serpent
qui est peint sur chaque joue, tantôt ce sont des
croix ou des flèches, un soleil ou n'importe
quel objet suivant le caprice ou l'imagination.
Il y en a qui ont de semblables dessins sur la
poitrine, les cuisses, toutes les parties du corps . . .

Peter Kalm, 1749

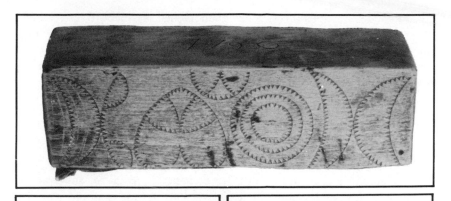

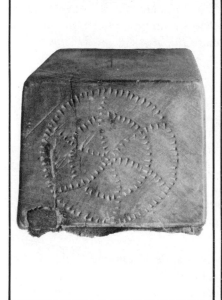
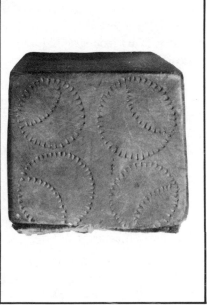

Coffret de bois daté de 1790 et orné au couteau de différents motifs cosmographiques. Croissants de lune, soleils radiés (rouelles), phases de la lune, arc-en-ciel se côtoient. Coeur et soleil sont rapprochés dans une symbolique complémentaire.
Coll. Musée Acadien, Moncton, Nouveau-Brunswick.

Le firmament a toujours émerveillé et mystifié l'homme. Depuis des millénaires, l'esprit s'est évertué à comprendre les corps célestes et leurs mouvements en relation avec certaines réalités terrestres. La science issue de ces patientes observations, soit l'astronomie, a réussi à expliquer que les mouvements diurne et nocturne, les marées, les saisons, le temps, dépendaient directement des phénomènes cosmologiques.

Puis des hommes initiés à ces phénomènes ont élaboré les schémas d'interprétation des caractères et des destins des individus en rapport avec les influences astrales. On en déduisait que si les règles astronomiques expliquaient le monde physique, elles pouvaient également ment servir à interpréter le déroulement de chaque vie qui, de la naissance à la mort, serait soumise à leurs puissances secrètes.

A peu près tous les peuples de la terre ont reproduit en figures décoratives les éléments naturels qui composent le monde cosmique et que l'on peut contempler quotidiennement ou accidentellement.

Le soleil, la lune, les étoiles, les comètes, l'arc-en-ciel sont probablement les formes les plus employées de l'art ethnographique mondial d'abord à cause de leur universalité, du mystère qui les enveloppe et du fait qu'utilisant des figures géométriques simples, elles sont faciles à exécuter. L'art iconographique populaire québécois a passablement fait usage d'éléments cosmographiques.

Le Musée historique de Vaudreuil conserve un joug à boeuf double orné de plusieurs étoiles, provenant de la région de Montréal. Raymond Turgeon, de Pont-Rouge, a déniché dans Portneuf quelques moules à sucre d'érable du XIXe siècle qui comportent une étoile sculptée. Enfin, au siècle dernier le textile du comté de Charlevoix fait de l'étoile à huit branches un thème décoratif qui devient presque l'emblème du pays des gourganes.

Le mode de vie de la société traditionnelle peut nous aider à cerner l'intérêt populaire pour les figures cosmographiques et la symbolique qui s'y rattache.

Le soleil reste non seulement la source de la lumière et de la chaleur mais le principe dynamique de l'univers et de la vie. La production agricole, pilier du système écologique, donc essentielle à la survie de l'homme, est intimement liée à l'astre du jour. Au pays de Neuve-France, le colon sait qu'il doit être prévoyant pour subir en paix l'assaut de l'hiver. Mais la présence du soleil en été, entre le temps des semences et celui des récoltes demeure indispensable à la victoire de l'homme sur son milieu. Le soleil doit être généreux, mais à l'intérieur de limites précises. La sécheresse et les pluies trop fréquentes justifient le prêtre — intermédiaire entre le spirituel et le temporel —, d'intervenir par des cérémonies et des rites spéciaux afin de se concilier les dieux et de rétablir l'harmonie des choses.

Dans notre société traditionnelle, le soleil représente non seulement le principe de toute vie, mais aussi la Providence, les influences célestes sur le monde réel concrétisées dans les figures populaires par les rayons qui s'échappent de partout et se prolongent vers la terre.

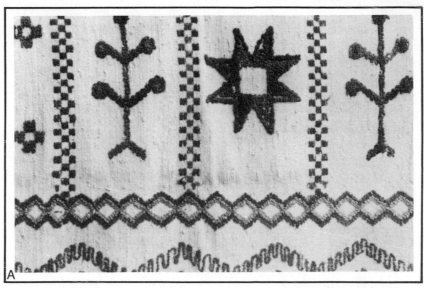

Les couvertures de lit de Charlevoix, qu'elles soient catalogne boutonnée ou couverture tissée boutonnée, qu'elles soient à la planche et boutonnées ou simplement frappées, qu'elles se nomment localement « baiseuses » ou « confortables », comportent presque toutes l'étoile à huit branches, véritable symbole de cette région du pays, des arbres et des compositions géométriques.

A — couverture tissée boutonnée. Charlevoix, XIXe siècle.

Canadian Guild of Crafts, Montréal.

B — « baiseuse ». Charlevoix, XIXe siècle.

Coll. R.-L. Séguin, Rigaud.

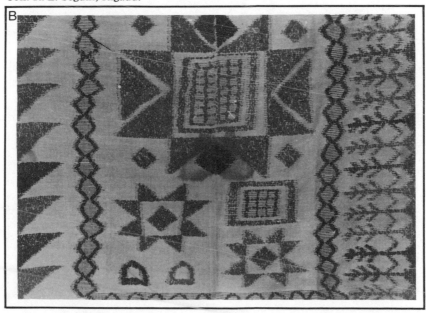

C'est également une figuration des cycles, des recommencements et des renouvellements. Son apparition bienfaisante au printemps signifie pour les Québécois le dégel de la nature, le retour à la vie. La terre nourricière s'éveille, prête à recevoir la semence. Le cycle agricole s'imbrique dans celui des saisons. Le soleil est bien là, la vie renaît, la vie continue. Le disque solaire se confond alors avec la roue, image du devenir et de la création continue. Il est d'ailleurs souvent difficile de distinguer le soleil de la roue sur le plan formel dans l'art décoratif populaire.

La lune éclaire les ténèbres et évite à l'homme les tracasseries de l'esprit malin. L'astre de la nuit, dont la forme varie suivant un cycle précis, est tout aussi riche de mystère et inspirera l'art ethnographique.

Couvre-lit en toile de lin et en laine attribué à Hélène Desgagné de l'Ile-aux-Coudres. Composition géométrique de six bandes ornées soit d'arbres en fleur, soit d'étoiles à huit branches. Seconde moitié du XIXe siècle. Hauteur 70 po., largeur 71 po.
Coll. et photo Galerie nationale du Canada, Ottawa (9616).

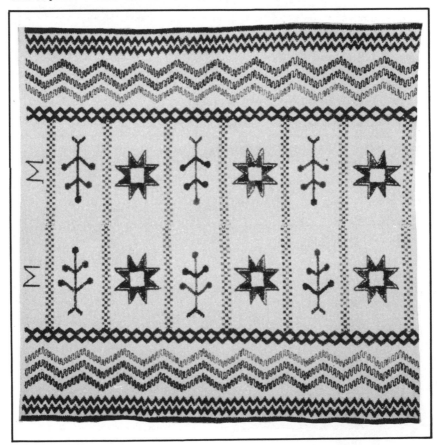

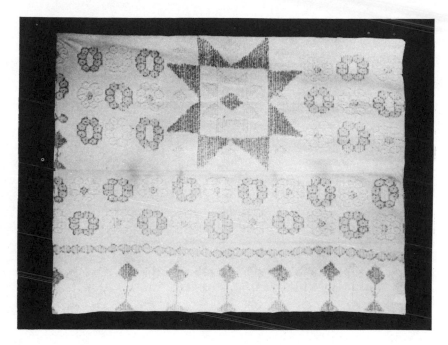

Couvertures tissées dans Charlevoix au milieu du XIXe siècle et ornées d'étoiles
à huit branches, d'arbres et de compositions géométriques.
Facture domestique.
coll. Institut des Arts Appliqués,
 Montréal.

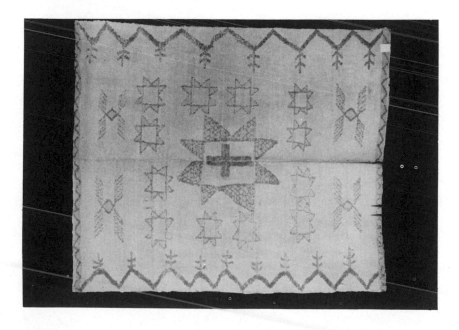

Pour un peuple originaire des côtes de la France et de villes portuaires, l'étoile scintillante est plus qu'une simple lumière céleste. L'étoile polaire, entre autres, devient pour le marin le centre du monde, le principal point de repère sur la mer immense, qui permettra aux navires d'arriver à bon port. L'étoile de Bethléem, dans la tradition chrétienne, a guidé les rois mages vers le Dieu incarné. L'imagination populaire utilisera cet élément cosmographique sous plusieurs formes différentes, en variant la ligne et le nombre de branches.

Même si la comète est un présage de mauvais augure, les artisans populaires ne craignent pas de s'en servir. Les travailleurs aux « métiers » de Charlevoix, fortement marqués par la « Grande Comète » qui traversa leur ciel en 1882, visible à l'oeil nu pendant tout le mois de septembre et observable périodiquement pendant près de neuf mois, l'ont intégrée à leur répertoire de motifs. Signalons enfin que le motif du soleil servira à représenter le roi Louis XIV sur des pièces de monnaie et des scellés.

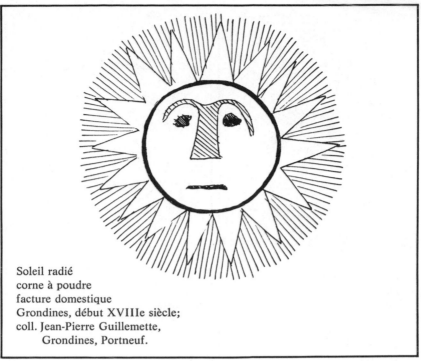

Soleil radié
corne à poudre
facture domestique
Grondines, début XVIIIe siècle;
coll. Jean-Pierre Guillemette,
 Grondines, Portneuf.

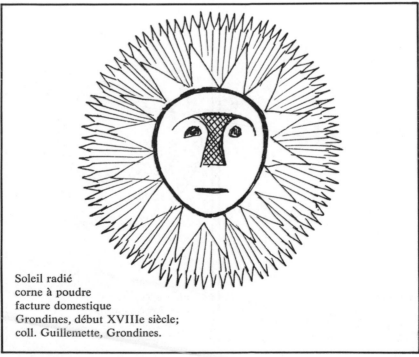

Soleil radié
corne à poudre
facture domestique
Grondines, début XVIIIe siècle;
coll. Guillemette, Grondines.

Soleil et nuage enchassés dans un
quadrilatère
moule à sucre d'érable
facture domestique
L'Islet, XIXe siècle;
coll. Guy Doré, Québec.

Soleil
couverture tissée
facture domestique
Charlevoix, XIXe siècle;
coll. R.-L. Séguin, Rigaud.

Soleil radié
coffret
facture domestique
Acadie (N.-B.), XVIIIe siècle;
coll. Musée Acadien, Moncton.

Disque dentelé ou soleil radié
moule à sucre
facture domestique
Portneuf, XIXe siècle;
coll. Dr. Raymond Turgeon.

354

Soleil radié
moule à beurre
facture domestique
XIXe siècle;
coll. privée.

Rouelle
coffret
facture domestique
Acadie (N.-B.);
coll. Musée Acadien, Moncton.

Soleil ardent
encensoir en argent
facture artisanale
Québec, XVIIIe siècle;
coll. Musée du Québec.

Soleil radié
armoire de coin
facture artisanale
Montréal, début XIXe siècle;
coll. privée.

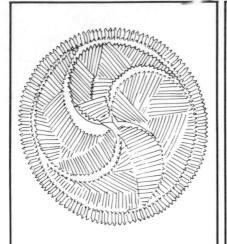

Soleil radié
Poinçon de moule à beurre
facture domestique
XIXe siècle;
coll. Musée National de l'Homme,
 Section Histoire,
 Ottawa.

Pointe de soleil radié
armoire
facture artisanale
Montréal, XIXe siècle;
coll. privée.

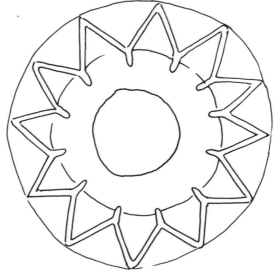

Soleil radié
saladier (poterie)
facture artisanale
Portneuf, XVIIIe siècle;
coll. Musée de Grondines.

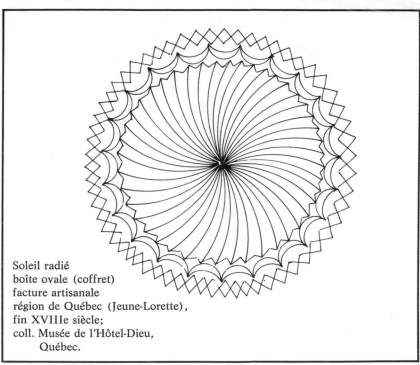

Soleil radié
boîte ovale (coffret)
facture artisanale
région de Québec (Jeune-Lorette),
fin XVIIIe siècle;
coll. Musée de l'Hôtel-Dieu,
 Québec.

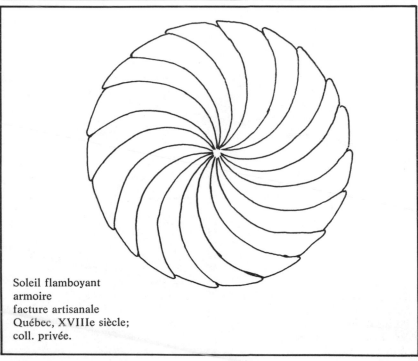

Soleil flamboyant
armoire
facture artisanale
Québec, XVIIIe siècle;
coll. privée.

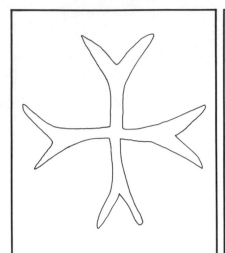

Etoile en croix
couverture boutonnée
facture domestique
Charlevoix, C. 1870
coll. Musée de l'Ontario.

Etoile scintillante
couverture boutonnée
facture domestique
Charlevoix, C. 1870;
coll. Musée de l'Ontario.

Etoile à huit branches
moule à sucre
facture domestique
Portneuf, fin XIXe siècle;
coll. Raymond Turgeon, Pont-Rouge.

Etoile à six branches
moule à sucre d'érable
facture domestique
XIXe siècle;
coll. Guy Doré, Québec.

Etoile radiée
Couverture de lit (appliqué)
Facture domestique
Charlevoix, XIXe siècle;
coll. Robert-Lionel Séguin, Rigaud.

Etoile scintillante à cinq branches
coffret
facture artisanale
Québec, début XIXe siècle;
coll. Musée de l'Hôtel-Dieu, Québec.

Etoile
armoire
facture artisanale
Québec, XVIIIe siècle;
coll. privée.

Etoile en médaillon
armoire
facture artisanale
XIXe siècle;
coll. privée.

Etoile à six branches
moule à sucre
facture domestique
Portneuf, fin XIXe siècle;
coll. Raymond Turgeon, Pont-Rouge.

Etoile contenant un soleil
moule à sucre
facture domestique
Bellechasse, XIXe siècle;
coll. Musée du Québec.

Etoile
armoire
facture artisanale
XVIIIe siècle;
coll. Musée du Québec.

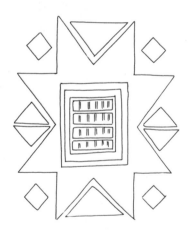

Etoile à huit branches ornée
d'éléments géométriques
couverture tissée
facture domestique
Charlevoix, XIXe siècle;
coll. R.-L. Séguin, Rigaud.

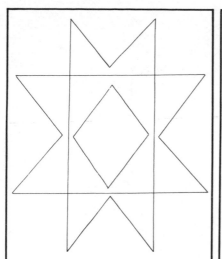

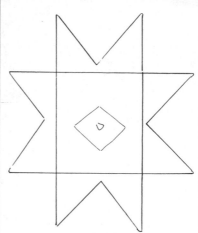

Etoile à huit branches
couverture boutonnée
facture domestique
Charlevoix, C. 1880;
coll. Musée de l'Ontario.

Etoile à huit branches ornée d'un
losange
couverture boutonnée
facture domestique
Charlevoix, C. 1880;
coll. Institut des Arts Appliqués,
 Montréal.

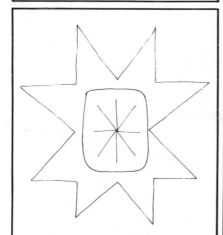

Etoile à huit branches ornée
couverture boutonnée
facture domestique
St-Simon-de-Rimouski, milieu
XIXe siècle;
Coll. Musée de l'Ontario.

Etoile à huit branches
couverture boutonnée sur lin
facture domestique
St-Tite-de-Montmagny, XIXe siècle;
coll. Robert-Lionel Séguin, Rigaud.

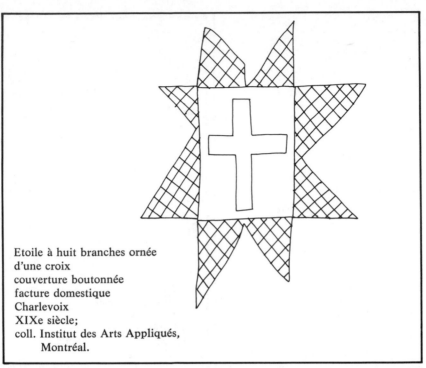

Etoile à huit branches ornée
d'une croix
couverture boutonnée
facture domestique
Charlevoix
XIXe siècle;
coll. Institut des Arts Appliqués,
Montréal.

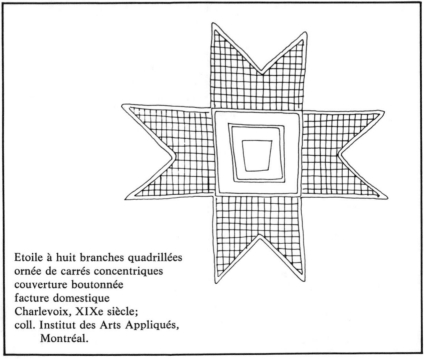

Etoile à huit branches quadrillées
ornée de carrés concentriques
couverture boutonnée
facture domestique
Charlevoix, XIXe siècle;
coll. Institut des Arts Appliqués,
Montréal.

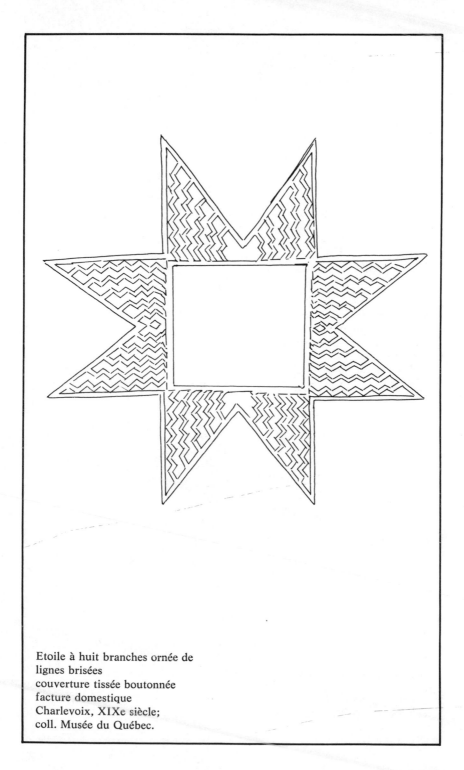

Etoile à huit branches ornée de
lignes brisées
couverture tissée boutonnée
facture domestique
Charlevoix, XIXe siècle;
coll. Musée du Québec.

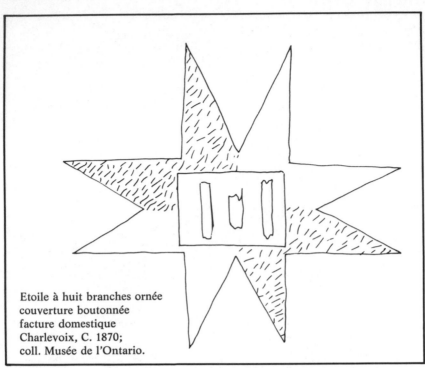

Etoile à huit branches ornée
couverture boutonnée
facture domestique
Charlevoix, C. 1870;
coll. Musée de l'Ontario.

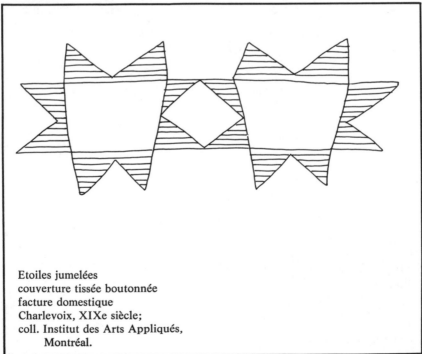

Etoiles jumelées
couverture tissée boutonnée
facture domestique
Charlevoix, XIXe siècle;
coll. Institut des Arts Appliqués,
 Montréal.

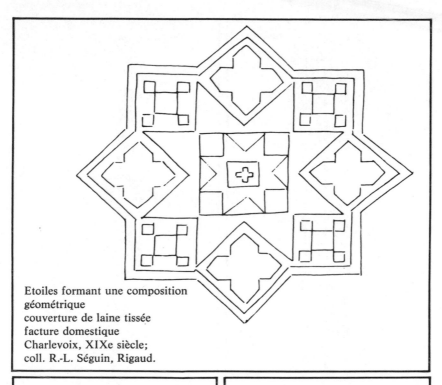

Etoiles formant une composition
géométrique
couverture de laine tissée
facture domestique
Charlevoix, XIXe siècle;
coll. R.-L. Séguin, Rigaud.

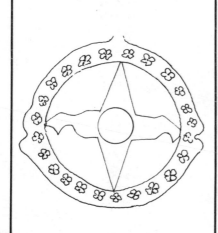

Etoile
bénitier
facture artisanale
Québec, fin XVIIIe siècle;
coll. Musée du Québec.

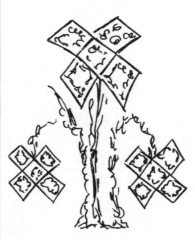

Corbeille d'étoiles
couverture boutonnée
facture domestique
Charlevoix, milieu du XIXe siècle;
coll. Musée de l'Ontario, Toronto.

Bandes d'étoiles à huit branches et
de fleurs
couverture boutonnée
facture domestique
Kamouraska, milieu du XIXe siècle
coll. Musée de l'Ontario.

Guirlande composée d'étoiles à huit
branches et de fleurs
couverture boutonnée
facture domestique
Kamouraska, milieu XIXe siècle;
coll. Musée de l'Ontario, Toronto.

366

Etoile stylisée
couverture boutonnée
facture domestique
Charlevoix, C. 1880;
coll. Institut des Arts Appliqués,
 Montréal.

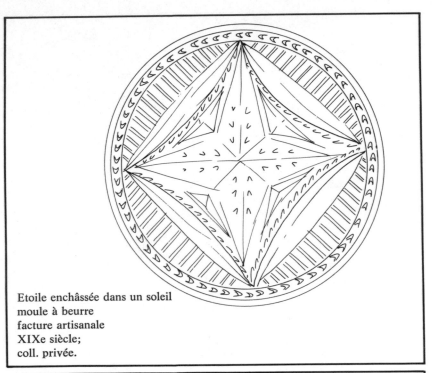

Etoile enchâssée dans un soleil
moule à beurre
facture artisanale
XIXe siècle;
coll. privée.

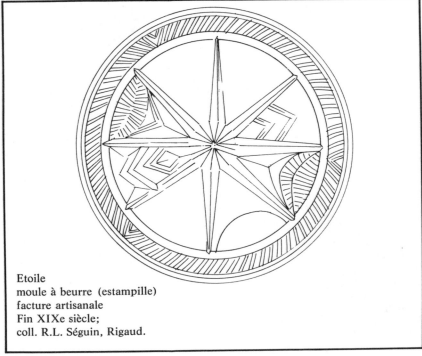

Etoile
moule à beurre (estampille)
facture artisanale
Fin XIXe siècle;
coll. R.L. Séguin, Rigaud.

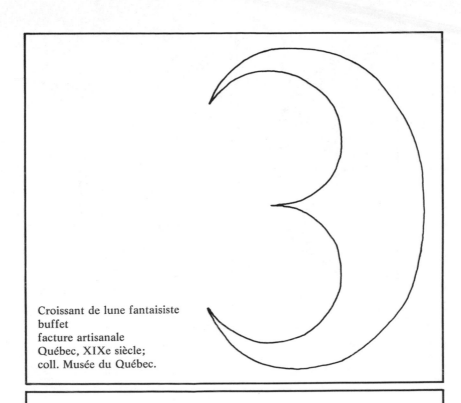

Croissant de lune fantaisiste
buffet
facture artisanale
Québec, XIXe siècle;
coll. Musée du Québec.

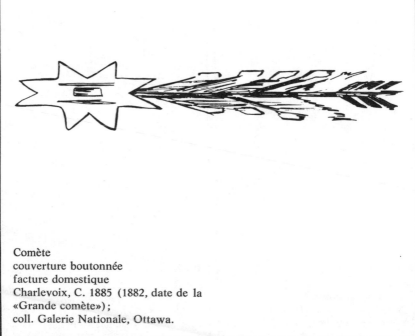

Comète
couverture boutonnée
facture domestique
Charlevoix, C. 1885 (1882, date de la
«Grande comète»);
coll. Galerie Nationale, Ottawa.

Arc-en-ciel
coffret
facture domestique
Acadie (N.-B.), XVIIIe siècle;
coll. Musée Acadien, Moncton.

Croissant de lune
coffret
facture domestique
Acadie (N.-B.), XVIIIe siècle
coll. Musée Acadien, Moncton.

Croissants de lune reliés
coffret
facture domestique
Acadie (N.-B.), XVIIIe siècle;
coll. Musée Acadien, Moncton.

Phases de la lune
coffret
facture domestique
Acadie (N.-B.);
coll. Musée Acadien, Moncton.

370

LES MOTIFS
INSPIRÉS DU SACRÉ

De distance en distance, on voit des croix
plantées le long du chemin qui court parallèlement
au rivage. Cet emblème est multiplié au Canada
sans doute afin d'exciter la foi du voyageur.
Les croix en bois ont une hauteur de cinq à six
verges et leur largeur est de proportion. Le
côté qui fait face au chemin contient une niche
renfermant une image de notre Sauveur crucifié
ou de la Vierge avec l'Enfant dans ses bras
et le tout est protégé contre les intempéries. Les
calvaires érigés près des églises sont couverts
de sculptures représentant tous les instruments
qu'ont dû employer les Juifs pour crucifier
Notre-Seigneur; le marteau, les pincettes, les clous
et beaucoup d'autres choses dont les bourreaux
ne se sont peut-être pas servis; le flacon de
vinaigre n'est pas oublié. La croix est surmontée
du coq qui chanta au reniement de Saint-Pierre.

Peter Kalm, 1749

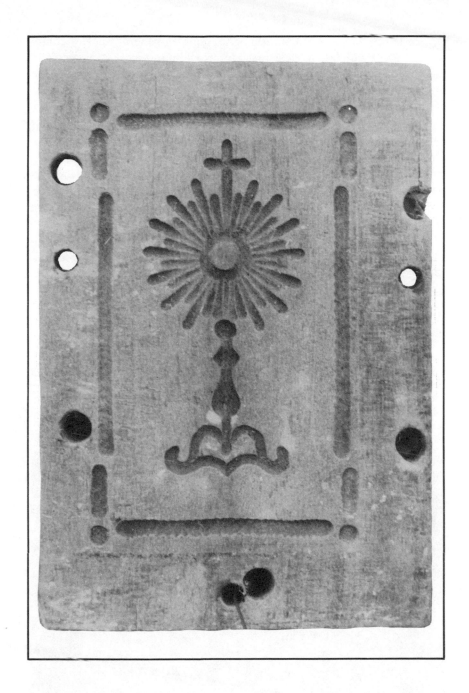

Saint-Sacrement ornant un moule à sucre d'érable de la fin du XIXe siècle en forme de livre de prières.
Facture domestique.
Coll. R.-L. Séguin, Rigaud.

Si le folklore oral et l'art ethnographique en général rendent compte des forces qui ont modelé une culture, l'importance accordée à la religion dans nos contes et légendes ainsi que dans notre art populaire plastique indique que les activités et les préoccupations de l'habitant sont souvent sous le signe du sacré.

En effet, plus de la moitié de nos contes et légendes exprimant dans bien des cas l'opposition éternelle entre le Bien et le Mal, entre Dieu et le démon, implique des gestes ou rituels sacrés apparaissant comme de pures mises en scène pour favoriser quelque phénomène surnaturel. Le prêtre a un rôle de tout premier plan dans ces activités. Avec son eau bénite, son étole et son rituel, il chasse le diable qui s'est glissé dans la fête pour danser, délivre un possédé du démon, annule le mauvais oeil hérité d'un jeteur de sorts ... Le prêtre, c'est non seulement le représentant du Bien capable d'affronter sans crainte le Malin, mais aussi celui qui remplit le rôle de conseiller et d'interprète des phénomènes surnaturels ou naturels que l'homme subit depuis toujours.

Si le folklore oral nous montre le prêtre sous cet angle, il nous indique aussi la force de certains gestes, de certains rites sacrés et du

Couverture mortuaire piquée, ornée de coeurs ardents poignardés et contenant prière, invocations et les noms de l'auteur ainsi que ceux de deux défunts qui furent probablement couverts de ce linceul au moment de l'exposition post-mortem.
Montréal, fin XIXe siècle;
coll. Musée de Vaudreuil.

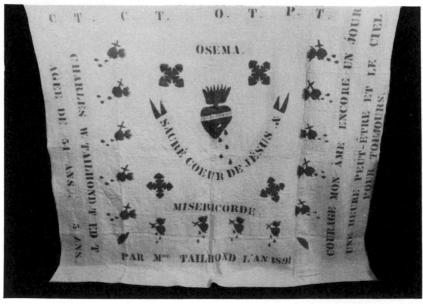

L'iconographie religieuse étudiée dans une perspective historique et ethnographique demeure une source importante pour la compréhension de l'homme d'ici. Le fond Villeneuve des Archives de Folklore de l'Université Laval, avec ses dizaines de milliers d'images pieuses, permettra sans aucun doute, après classement et analyse des pièces, de saisir en partie les préoccupations des Québécois d'hier, à la condition bien sûr que l'on dépasse le seul côté plastique et que l'on cherche la vie quotidienne et la mentalité d'un peuple cachées derrière ces oeuvres.

Scapulaire de facture domestique, orné d'un coeur saignant ardent et couronné d'épines.
Coll. R.-L. Séguin, Rigaud.

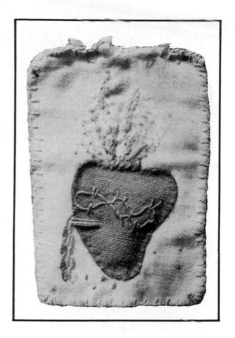

tabou. Le signe de la croix tracé sur la mer en furie par le marin en détresse aura une action bénéfique. Dessiner une croix sur un cheval ensorcelé et paniqué qui refuse d'avancer chassera le mauvais esprit. Asperger les fenêtres d'eau bénite en esquissant le signe de la croix va protéger la maisonnée contre la foudre. Manquer la messe le dimanche et jouer aux cartes sont la cause de bien des déboires. Aller à la chasse le Vendredi saint apporte la malédiction à celui qui fait couler le sang le jour de la mort du Christ. Manger du poisson le vendredi, déblatérer contre le prêtre, omettre d'assister aux retraites paroissiales seraient des causes de désagrément pour les audacieux qui se rient de ces obligations.

La vie en sol canadien se déroule lentement au gré des saisons et le cycle annuel de même que le cycle agricole sont marqués par toute une série de fêtes religieuses, points d'arrêt ou signaux de départ pour des activités nouvelles. La naissance, le mariage, la maladie et la mort sont l'objet de cérémonies ou de manifestations pieuses. La journée elle-même est rythmée par les Angélus et la prière du soir. Des neuvaines découpent aussi le temps. Chaque village, chaque paroisse consacrée jouit de la protection de quelque saint à tel point que notre toponymie est devenue un véritable catalogue des élus du Paradis.

Tout un ensemble de cérémonies religieuses attirent la collectivité rurale ou urbaine à l'église. La messe du dimanche et des fêtes, les vêpres, le salut du Saint-Sacrement, les offices rattachés au début d'un

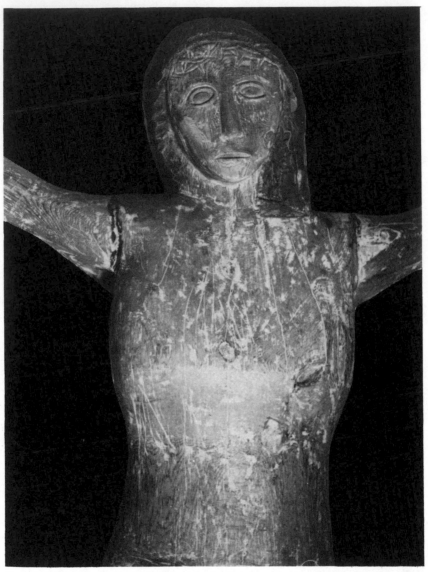

Corpus en bois appartenant à une croix de chemin.
Fin XIXe siècle.
Coll. R.-L. Séguin, Rigaud.

cycle religieux nouveau ou revêtant d'un caractère sacré quelque situa-
tion sociale ou individuelle, voilà en bref autant de circonstances qui
mettent l'homme en communication avec le sacré. La foi populaire
teinte les activités de chacun à travers des rituels précis.

L'église du village devient à juste titre le coeur des activités. Le
dimanche, vêtu de ses plus beaux atours, on va à la messe dans son

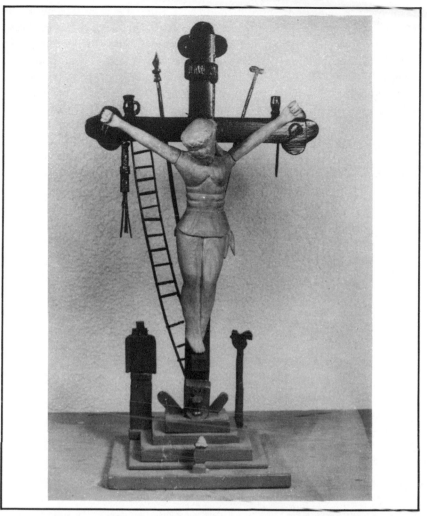

Si la croix noire, dite de tempérance, largement diffusée dans la seconde moitié du XIXe siècle et même au XXe, faisait partie de la majorité des foyers du Québec, on doit dire que, parallèlement, le crucifix de bois galbé l'hiver à l'image de la croix de chemin avait sa place dans la maison. Et on peut avancer que chaque région avait sa manière de traduire la crucifixion.

Christ en croix de facture domestique comportant les instruments de la Passion, comme le fouet, l'échelle, la lance, le marteau, les tenailles, la cruche de vinaigre. Le coq du reniement, sur son perchoir, fait également partie de la composition. XIXe siècle.
Coll. R.-L. Séguin, Rigaud.

meilleur attelage, au son des cloches. La communauté a mis temps, énergie et argent pour bâtir ce monument. Peinture, sculpture, ornementation confèrent au lieu un caractère spécial qui émerveille et con-

traste avec le train-train quotidien de la ferme. Le retable, l'autel, le tabernacle, travaux de sculpteurs de métier qui ont mis tout leur talent dans ces oeuvres en partie dorées à la feuille, brillent de tous leurs feux à la lumière des chandeliers et des lustres à multiples bobèches. Calices, ciboires, ostensoirs sont des objets de profonde vénération que seul le prêtre manipule au cours de l'office. L'ornementation des vêtements sacerdotaux brodés de fil d'or ou de couleur par quelque artisane ou par des religieuses habiles suscitent l'admiration. Le coq, le poisson, l'agneau, le soleil sont autant de figures riches en symbolisme chrétien qui apparaissent sur les objets sacrés et qui vont servir de base à l'art populaire des thèmes religieux.

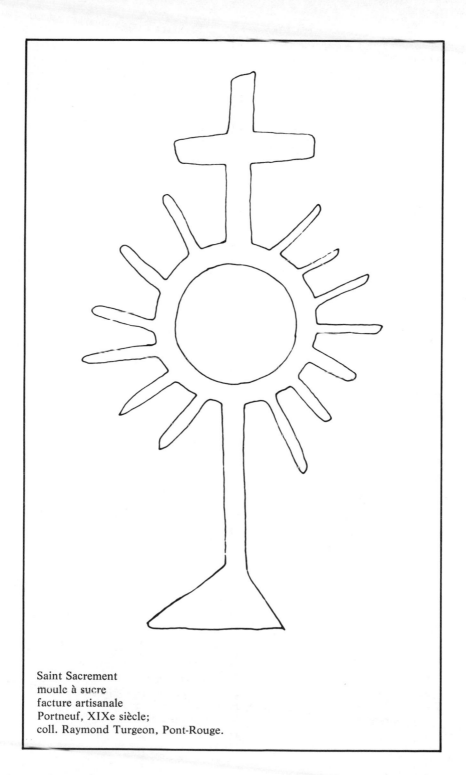

Saint Sacrement
moule à sucre
facture artisanale
Portneuf, XIXe siècle;
coll. Raymond Turgeon, Pont-Rouge.

Croix
moule à sucre
facture domestique
Portneuf, XIXe siècle;
coll. Raymond Turgeon, Pont-Rouge.

Croix
moule à sucre
facture domestique
Portneuf, XIXe siècle;
coll. Raymond Turgeon, Pont-Rouge.

Calvaire
moule à sucre
facture domestique
Portneuf, XIXe siècle;
coll. privée.

Croix et points
moule à sucre
facture domestique
Bellechasse, XIXe siècle;
coll. privée.

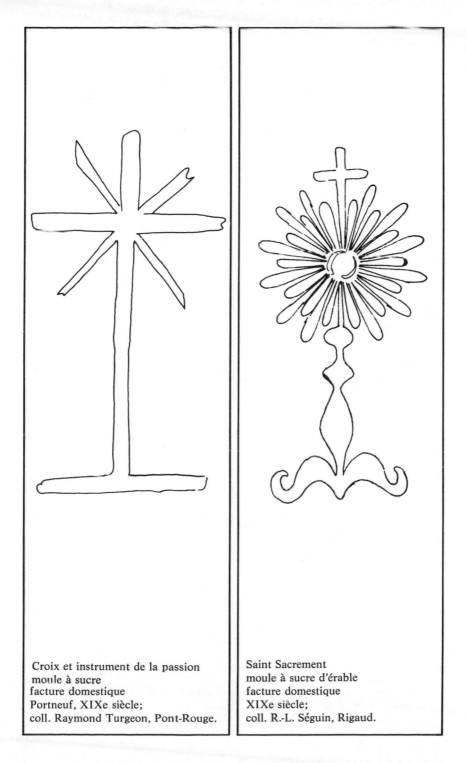

Croix et instrument de la passion
moule à sucre
facture domestique
Portneuf, XIXe siècle;
coll. Raymond Turgeon, Pont-Rouge.

Saint Sacrement
moule à sucre d'érable
facture domestique
XIXe siècle;
coll. R.-L. Séguin, Rigaud.

Croix
cuiller en étain
facture artisanale
Québec, XVIIIe siècle;
coll. Musée du Québec.

Chapelet
cuiller en étain
facture artisanale
XVIIIe siècle;
coll. Musée de l'Hôtel-Dieu, Québec.

Croix
moule à sucre
facture domestique
Portneuf, XIXe siècle;
coll. Raymond Turgeon, Pont-Rouge.

Croix de Saint-André
tablette d'applique
facture domestique
XIXe siècle;
coll. Robert-Lionel Séguin, Rigaud.

Croix
couverture tissée
facture domestique
Charlevoix, XIXe siècle;
coll. privée.

Croix
couverture tissée
facture domestique
Charlevoix, XIXe siècle;
coll. R.-L. Séguin, Rigaud.

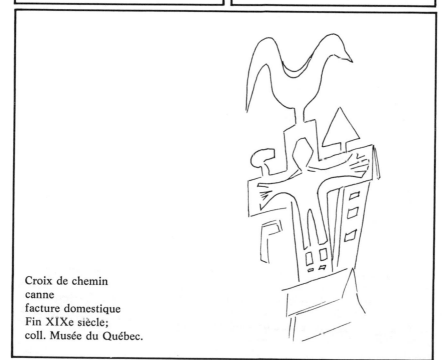

Croix de chemin
canne
facture domestique
Fin XIXe siècle;
coll. Musée du Québec.

ILL. 20

Les «familles» de Joseph Shink (1884-1913) de Beaumont, Bellechasse, appartiennent à un genre bien vivant au Québec: la sculpture sur bois. Eugène Poulin de Saint-Joseph-de-Beauce, Eugène Valois de Causapscal, Matapédia, Alfred Garceau de Grand-Mère, comté de Joliette, autant de scupteurs populaires révélés dans l'ouvrage «Les patenteux du Québec», vont exceller parmi des dizaines d'autres à créer des bonhommes fantaisistes. Dans bien des cas ces créateurs ne se découvriront qu'à leur troisième âge. Cinq personnages polychromes de Shink.
Coll. Musée du Québec.

ILL. 21

«Scène champêtre dans la région de Charlevoix». Tableau d'Yvonne Bolduc réalisé entièrement à partir de graines végétales. Au siècle dernier, plusieurs ménagères vont utiliser des graines de citrouilles colorées, reliées par des fils, pour réaliser des centres de table et différents articles décoratifs.
Coll. Musée du Québec, H. 37,3 cm, L. 56,5 cm.

ILL. 22

«Le vent dans les voiles» ou «Les soeurs dans le vent». Relief en plâtre sur masonite recouvert de soie noire et peint à l'huile. Oeuvre de Yvonne Bolduc de Baie-Saint-Paul.
1973; coll. Musée du Québec. H. 59,7 cm, L. 73,9 cm.

ILL. 23

Tapis à point noué orné d'un personnage coiffé d'un chapeau de cowboy, entouré d'une rouelle, d'un coeur et d'un chien. Pièce contemporaine, mais traditionnelle.
Mont-Joli, c. 1950, coll. Guy Doré, Québec.

ILL. 24

Tapis à «langues» ornées de fleurs.
Facture domestique.
Fin XIXe siècle; coll. R.-L. Séguin, Rigaud.
Photo: Pierre Rastoul, Trois-Rivières (V.Q.T.R.).

ILL. 25

Le fait de savoir comment nos ancêtres ont su témoigner à leur manière du pays et de leur préoccupation au niveau du décor, peut aider à saisir l'esprit qui les animait au moment de la création. Sans tomber dans le mimétisme, le même esprit peut encore permettre de produire des articles à notre goût. C'est le cheminement qu'a suivi l'émailliste Monique Olivier à partir d'une étude avant publication de nos relevés.
Bijoux frappés en émail sur cuivre.

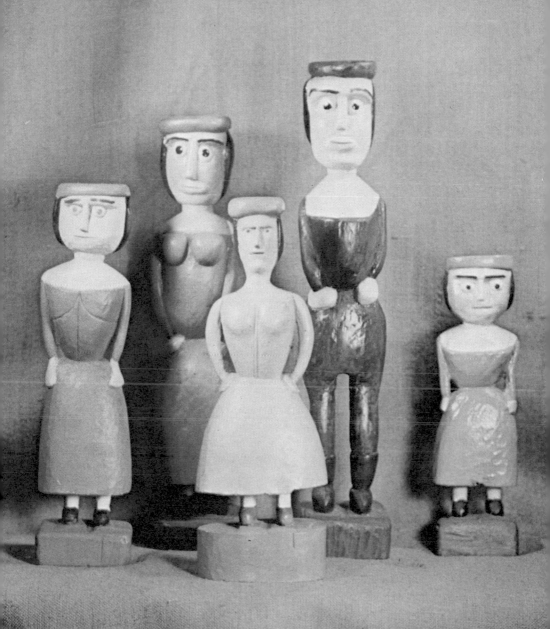

20

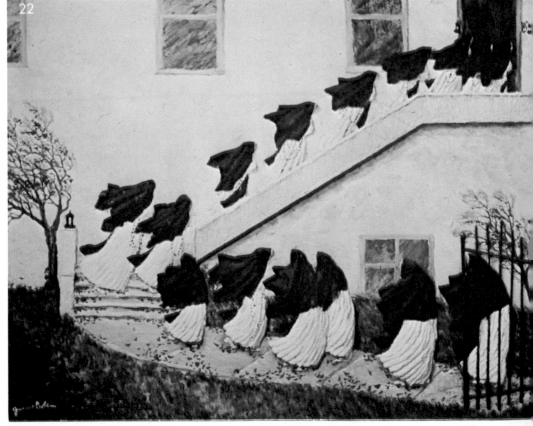

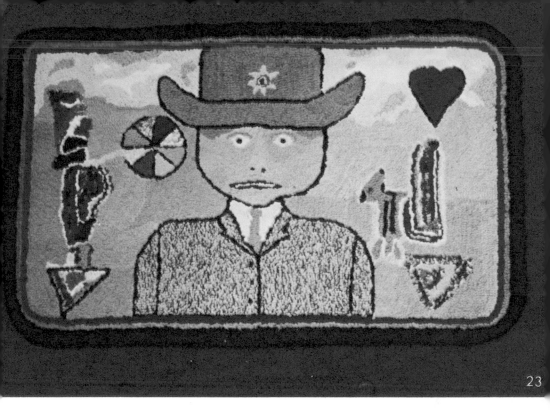

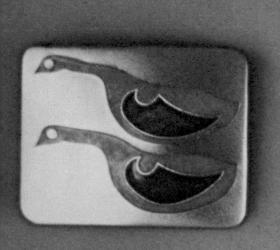
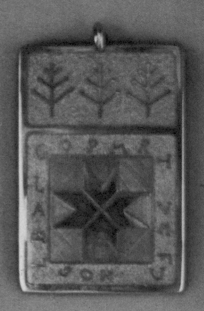
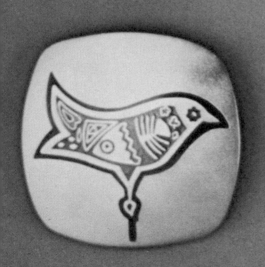
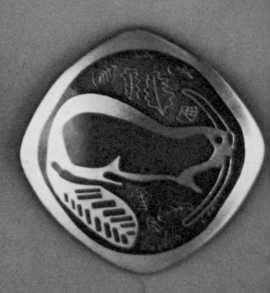

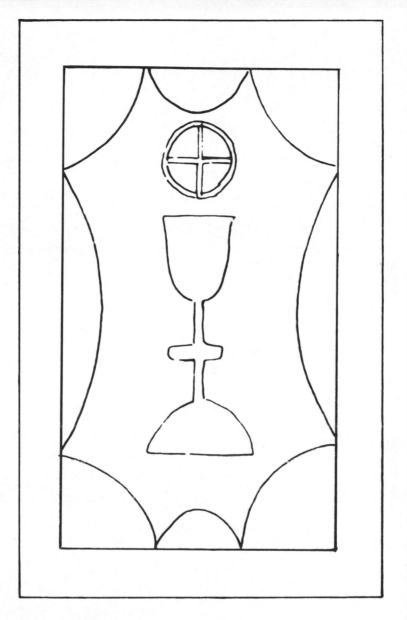

Chasuble ornée d'un ciboire et
d'une hostie
moule à sucre d'érable
facture domestique
XIXe siècle;
coll. R.-L. Séguin, Rigaud.

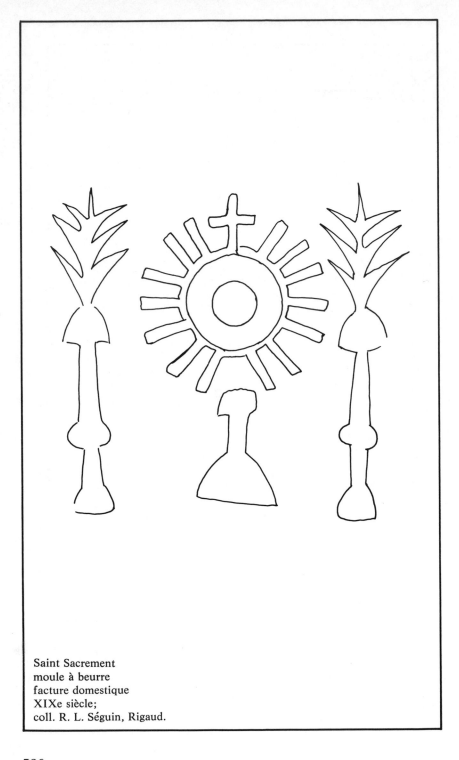

Saint Sacrement
moule à beurre
facture domestique
XIXe siècle;
coll. R. L. Séguin, Rigaud.

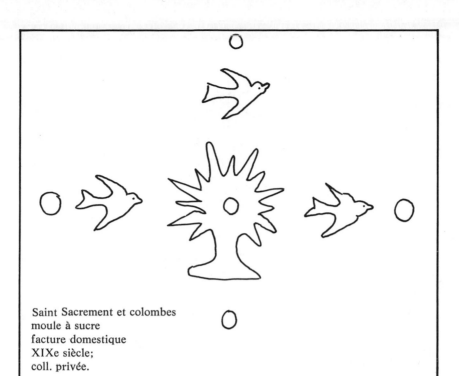

Saint Sacrement et colombes
moule à sucre
facture domestique
XIXe siècle;
coll. privée.

Coeur contenant un ostensoir
moule à sucre
facture domestique
Fin XIXe siècle;
coll. Musée National de l'Homme,
 Section Histoire,
 Ottawa.

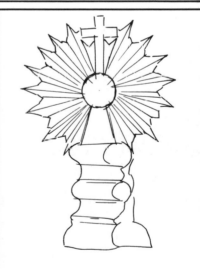

Saint Sacrement
moule à sucre d'érable
facture domestique
XIXe siècle;
coll. R.-L. Séguin, Rigaud.

Couronne ornée
croix de cimetière de main de forge
facture artisanale
Château-Richer, fin XIXe siècle;
coll. Fabrique de Château-Richer.

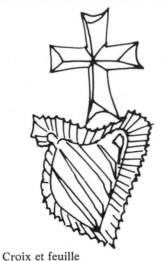

Croix et feuille
palette à beurre
facture domestique
Leeds, milieu XIXe siècle;
coll. Marie-Louis Champagne,
 Leeds Village,
 comté de Mégantic.

Croix et feuilles
moule à beurre
facture artisanale
Région de Québec, fin XIXe siècle;
coll. Guy Doré, Québec.

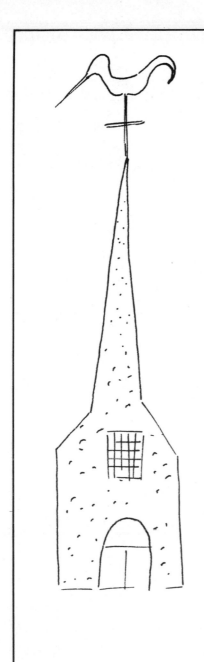

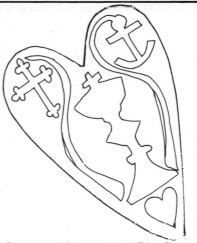

Coeur orné d'une croix trèflée, d'une
ancre, d'un ciboire et d'un autre coeur
moule à sucre
facture domestique
Fin XIXe siècle;
coll. Musée National de l'Homme,
Section Histoire,
Ottawa.

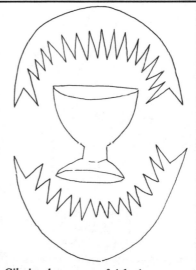

Eglise
corne à poudre
facture domestique
XVIIIe siècle;
coll. Musée du Québec.

Ciboire dans un oeuf éclaté
(principe de vie)
moule à sucre d'érable
facture domestique
XIXe siècle;
coll. Musée du Québec.

Fleur et chapelet
cuiller en étain
facture artisanale
XVIIIe siècle;
coll. Musée National de l'Homme,
 Section Histoire,
 Ottawa.

Coeur ardent
cuiller en étain
facture artisanale
XVIIIe siècle;
coll. Musée National de l'Homme,
 Section Histoire,
 Ottawa.

Motif végétal et croix
cuiller en étain
facture artisanale
XVIIIe siècle;
coll. Musée National de l'Homme,
Section Histoire,
Ottawa.

Missel
moule à sucre
facture domestique
Chambly, XIXe siècle;
coll. privée.

DIVERS

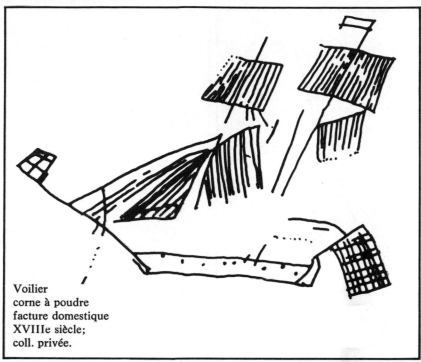

Voilier
corne à poudre
facture domestique
XVIIIe siècle;
coll. privée.

Pelle à pain ornée d'un coeur
canne
facture domestique
Fin XIXe siècle;
coll. Musée du Québec.

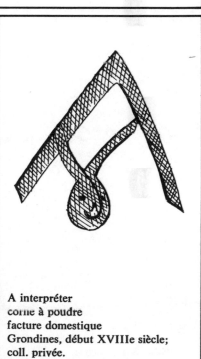

A interpréter
corne à poudre
facture domestique
Grondines, début XVIIIe siècle;
coll. privée.

Croix de Malte
encensoir en argent
facture artisanale
Québec, XVIIIe siècle;
coll. Musée du Québec.

Bouteille
moule à sucre d'érable
facture domestique
XIXe siècle;
coll. privée.

Ailes d'ange
buffet de coin
facture artisanale
Château-Richer, fin XVIIIe siècle;
coll. Musée du Québec.

Panier et oiseau
courtepointe
facture domestique
XIXe siècle;
coll. Musée de Vaudreuil.

Fleur stylisée
cuiller en étain
facture artisanale
XVIIIe siècle;
coll. Musée National de l'Homme,
 Section Histoire,
 Ottawa.

Pépite
armoire
facture artisanale
XIXe siècle;
coll. privée.

Couronne et rosette
buffet deux corps
facture artisanale
Lotbinière, fin XVIIIe siècle;
coll. privée.

Bottine
moule à sucre
facture domestique
Portneuf, XIXe siècle;
coll. Raymond Turgeon, Pont-Rouge.

Semelle
moule à sucre
facture domestique
Berthier-en- haut, XIXe siècle;
coll. privée.

Botte
moule à sucre
facture domestique
Estrie, fin XIXe siècle;
coll. privée.

Botte
moule à sucre d'érable
facture domestique
Beauce, XIXe siècle;
coll. privée.

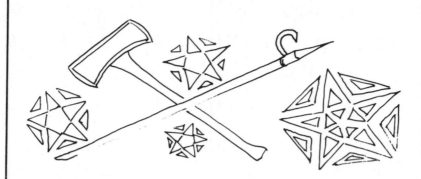

Biscayenne, cantouque et étoiles
coffret en forme de livre
facture domestique
XIXe siècle;
coll. Musée National de l'Homme,
 Section Ethnologie,
 Ottawa.

Carquois et flèches
cuiller en étain
facture artisanale
XVIIIe siècle;
coll. Musée National de l'Homme,
 Section Histoire
 Ottawa.

Revolver
moule à sucre d'érable
facture domestique
Fin XIXe siècle;
coll. Musée National de l'Homme,
 Section Ethnologie,
 Ottawa.

Rouelle et ancre
moule à sucre d'érable
facture domestique
Gaspésie, XIXe siècle;
coll. Robert-Lionel Séguin, Rigaud.

Ancre
moule à beurre
facture artisanale
XIXe siècle;
coll. Musée National de l'Homme,
 Section Ethnologie,
 Ottawa.

Bateau
moule à sucre
facture domestique
Berthier-en-haut, fin XIXe siècle;
coll. privée.

Eventail
armoire
facture artisanale
Québec, XVIIIe siècle;
coll. privée.

« Accroche-coeurs » décorés et boîte
de violon
coffre
facture domestique
XIXe siècle;
coll. privée.

Double volute renversée
boîte à ustensiles
facture domestique
XIXe siècle;
coll. Guy Doré, Québec.

Bouteille
moule à sucre d'érable
facture domestique
XIXe siècle;
coll. Musée National de l'Homme,
 Section Ethnologie,
 Ottawa.

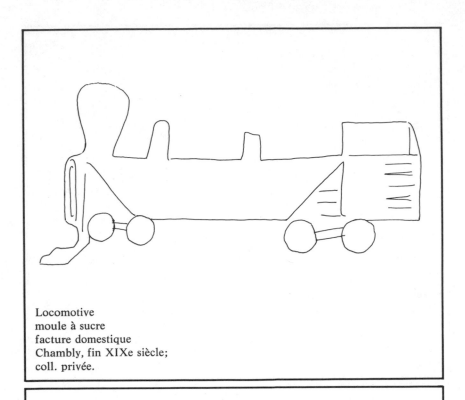

Locomotive
moule à sucre
facture domestique
Chambly, fin XIXe siècle;
coll. privée.

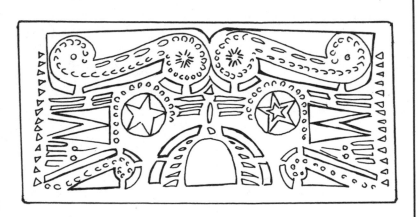

Jeu de lignes et de formes
(volutes, étoile, cannelures . . .)
traverse supérieure de berçante
facture domestique
Milieu du XIXe siècle;
coll. privée

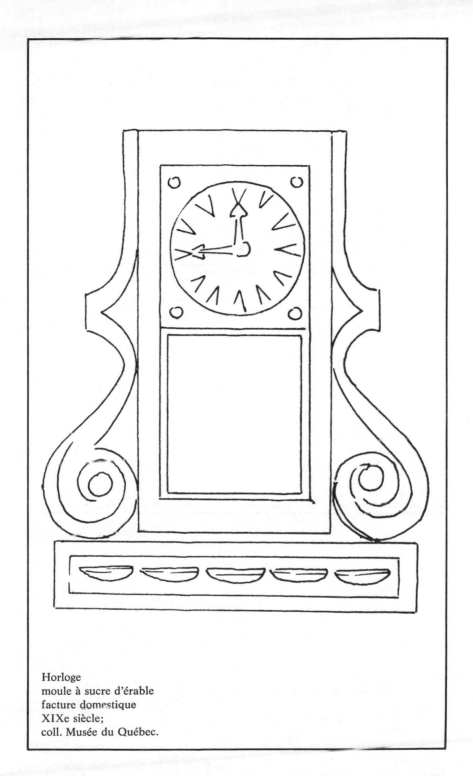

Horloge
moule à sucre d'érable
facture domestique
XIXe siècle;
coll. Musée du Québec.

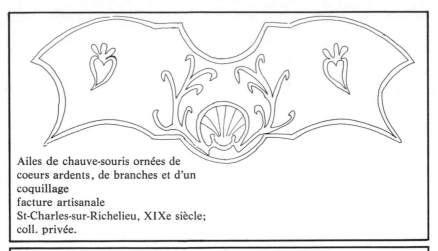

Ailes de chauve-souris ornées de
coeurs ardents, de branches et d'un
coquillage
facture artisanale
St-Charles-sur-Richelieu, XIXe siècle;
coll. privée.

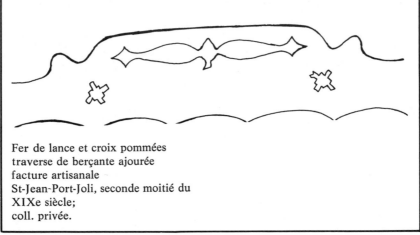

Fer de lance et croix pommées
traverse de berçante ajourée
facture artisanale
St-Jean-Port-Joli, seconde moitié du
XIXe siècle;
coll. privée.

Ondes
banc-coffre (traverse de dossier)
facture artisanale
Montréal, XIXe siècle;
coll. privée.

Bande de pépites
coffret
facture artisanale
XVIIIe siècle;
coll. privée.

Jeu d'os
traverse de chaise berçante
facture domestique
Charlevoix, fin XIXe siècle;
coll. privée.

403

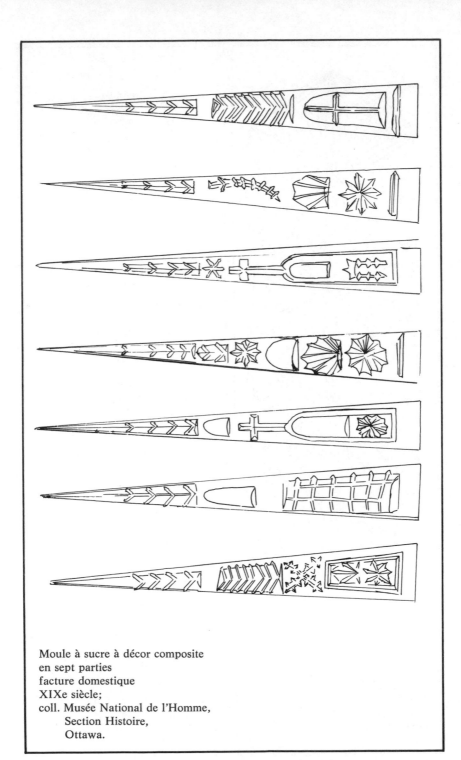

Moule à sucre à décor composite
en sept parties
facture domestique
XIXe siècle;
coll. Musée National de l'Homme,
 Section Histoire,
 Ottawa.

As de carreau et maisons
fauteuil de bois (traverse)
facture artisanale
Berthier-en-bas, milieu XIXe siècle;
coll. Musée du Québec.

Maison (profil)
moule à sucre en sections
facture domestique
Portneuf, XIXe siècle;
coll. Raymond Turgeon, Pont-Rouge.

Ailettes de moulin à vent
couverture boutonnée
facture domestique
Kamouraska, C. 1860;
coll. Musée de l'Ontario.

Maison
moule à sucre
facture domestique
Fin XIXe siècle;
coll. Musée National de l'Homme,
 Section Ethnologie
 Ottawa.

Maison
moule à sucre
facture domestique
Fin XIXe siècle;
coll. Musée National de l'Homme,
 Section Histoire,
 Ottawa.

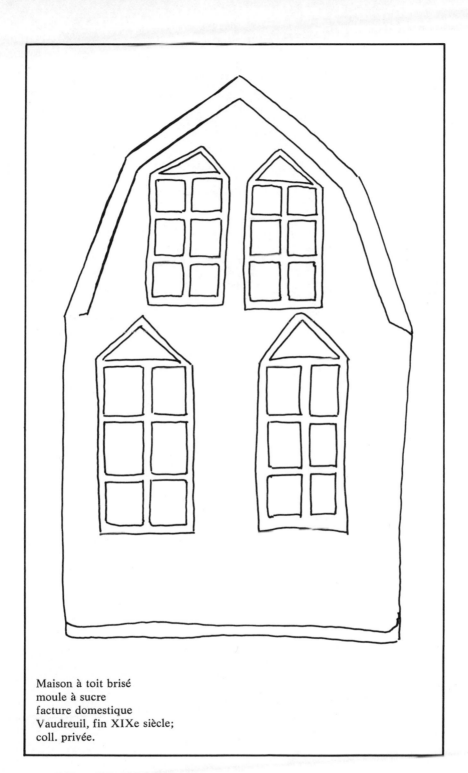

Maison à toit brisé
moule à sucre
facture domestique
Vaudreuil, fin XIXe siècle;
coll. privée.

CHAPITRE III

PERSPECTIVE DE RECHERCHE

L'art artisanal, création autochtone de gens
simples, s'insère naturellement dans la vie de
tous les jours, il n'est pas séparé du cours
des événements. Il s'est développé dans la paix
et l'isolement des campagnes, il est le fruit
d'une culture élaborée par la communauté et
dont les racines plongent dans la vie quotidienne
et dans la nature qui lui sert de cadre.

Kamaladevi Chattopadahyay
Les Arts et la Vie, 1970

Dans le domaine de l'art populaire plastique au Québec, les sujets ne manquent pas. Là encore, il y a plus à faire qu'il n'y a de fait. On peut même avancer facilement que c'est un secteur de recherche pratiquement vierge malgré les quelques rares articles publiés jusqu'à maintenant. Suivant une tradition bien ancrée, les chercheurs se sont davantage orientés du côté de l'art savant (art traditionnel) pour comprendre les sentiments du Québécois d'hier ou se sont portés vers l'art artisanal ou populaire qui imitait cet art savant. Dans l'esprit de certaines gens, on limite encore l'expression artistique d'une collectivité à la peinture du dimanche, à la sculpture « naïve » et anonyme (ornementation ou statuaire) s'inspirant fortement de celle issue des grands styles, au mobilier exceptionnel d'une élite... Tous ces champs ne sont qu'une partie infime, voire même marginale de la production artistique du peuple. Le snobisme, l'élitisme et l'ignorance expliquent l'intérêt que leur portent les érudits qui emprisonnent certains concepts dans des définitions impropres et stériles.

Puisque c'est le motif d'art ethnographique qui est l'objet de la présente étude, il serait intéressant de déceler les champs d'action possibles au niveau de la recherche quant à cette manifestation du langage populaire. Il s'agit peut-être pour nous de souligner les difficultés ou les défis que nous avons rencontrés lors de notre travail.

Avant de passer à l'analyse et à des études comparatives poussées, il est pertinent de dresser des inventaires méthodiques commentés.

Inventaire d'abord des sources possibles. Il demeure capital pour le chercheur de connaître les différents dépôts d'objets de culture matérielle traditionnelle. Dresser une liste des musées d'art, des musées historiques, ethnographiques est la première chose à faire. Il existe au Québec plus de cent vingt-cinq de ces entrepôts. Dans bien des cas, la richesse des pièces exposées et des réserves est surprenante. Ces lieux restent à notre point de vue ceux qui méritent la première attention de celui qui s'intéresse à l'héritage matériel de notre collectivité.

Il importe aussi de prendre connaissance des grandes collections de *quebecensia* au Québec et à l'étranger.

Il existe dans les réserves de certains musées européens, américains et anglo-canadiens des stocks de pièces significatives qui appartiennent au patrimoine des Québécois et qui se doivent d'être connues de celui qui aborde un sujet d'étude dans ce domaine. Des particuliers du Québec et d'Ontario ont transformé leur résidence d'été en véritable musée de la culture matérielle québécoise. Certains ont même des entrepôts où le matériel est empilé à tel point qu'ils n'en connaissent même pas toute la richesse. Des entreprises ont aussi monté des collections plus qu'appréciables.

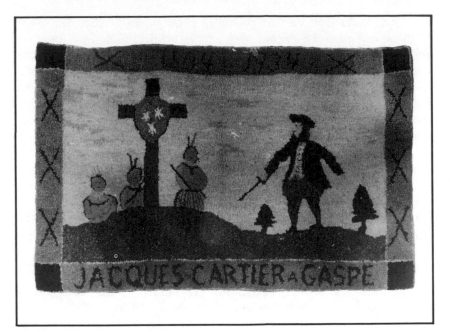

Les scènes historiques empruntés à l'iconographie des manuels d'histoire ou à certains ouvrages littéraires vont inspirer plus d'une artisane.
Tapis à points noués de facture domestique, fabriqués dans Charlevoix, au début du XXe siècle.
Coll. Canadian Guild of Crafts, Montréal.

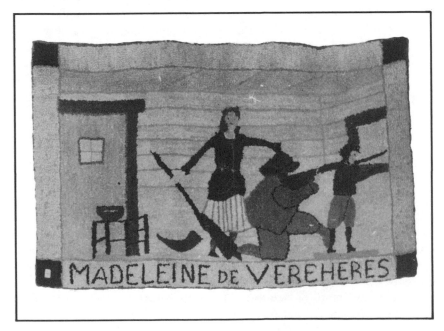

Il importe donc que quelqu'un s'avise de compiler tous ces dépôts et de les commenter, tout comme il reste primordial que des catalogues scientifiques des pièces soient dressés, particulièrement pour les collections publiques.

Répertoire de sources mais également répertoire de pièces. Ici le champ d'exercice est pleinement ouvert. Personne n'a encore étudié de façon systématique les moules à sucre d'érable. Bien sûr, il y a l'ouvrage précieux de Robert-Lionel Séguin sur le sujet mais celui-ci porte davantage sur l'évolution de la technique acéricole que sur les manifestations d'art populaire qui en sont issues. Compiler les données sur les différents spécimens de moules, procéder par régions — car il semble d'après notre étude que les sujets varient passablement dans l'espace —, voilà un travail de première main qui ne manque pas d'intérêt. Et le temps presse car les copies « antiquées » commencent à inonder le marché des antiquités, brouillent les pistes et faussent les données. Interviewer de vieux habitants qui ont galbé leurs moules au couteau, découvrir la justification de leur choix pour telle forme plutôt que telle autre, voilà autant d'aspects qui doivent faire partie du schéma de recherche dans ce domaine.

Le moule à beurre soulève aussi plusieurs points d'interrogation. Quelle était la fonction exacte de cet instrument décoré du XIXe siècle? Comment et pourquoi a-t-il fait son apparition? Il y a eu bien sûr des pièces faites à la maison mais bon nombre d'autres sont de facture artisanale et produits en petite série à l'aide d'instruments mécaniques. Qui sont ces artisans et où exerçaient-ils? Qu'est-ce qui militait en faveur de tel ou tel ornement de poinçon? Jusqu'à quel point le moule à beurre appartient-il à l'art mécanique tel que défini au début?

Nous avons constaté que le textile traditionnel, notamment celui des comtés de Charlevoix et de Kamouraska au XIXe siècle, l'un des plus intéressants de l'histoire universelle, exprime intensément le milieu à l'aide du décor. Couvertures tissées ou ornées au boutonne, catalognes, tapis crochetés, reprennent les thèmes éternels mais traités dans un langage nouveau, très québécois. Qu'en est-il des autres régions? Quelques articles spécialisés ont été écrits sur le sujet; il y a aussi l'admirable étude de Burnham et Burnham intitulée *Keep me warm one night* qui concerne surtout le textile anglo-canadien. Mais dans ce domaine, la production québécoise pourrait à elle seule faire l'objet de plusieurs ouvrages tous aussi intéressants les uns que les autres. On comprend mal qu'un domaine aussi riche n'ait pas encore attiré l'attention de nos centres de recherches en culture matérielle traditionnelle. Les sujets de thèses sont multiples et l'objet a une importance culturelle. Couleurs, motifs et techniques forment le canevas d'éventuelles études sans

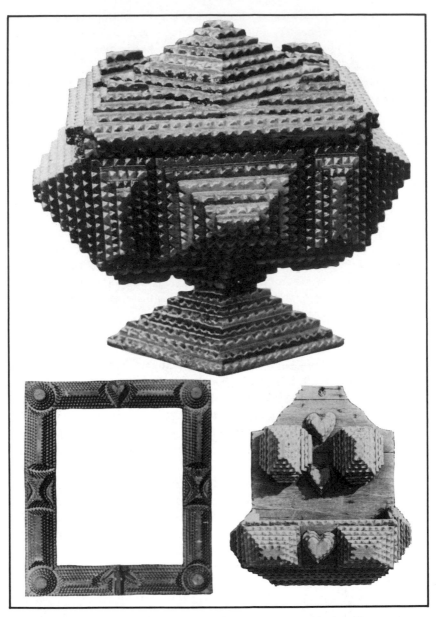

Les ouvrages ornés de « pitons » connaissent une grande popularité dans la seconde moitié du XIXe siècle et au XXe siècle. Ce sont autant d'oeuvres patientes souvent richement ornées comme en témoignent cet encadrement (coll. Jean Trudel, Québec), cette boîte à pointes de diamant (coll. R.-L. Séguin, Rigaud) ou ce fourre-tout mural (coll. R.-L. Séguin, Rigaud). Le créateur populaire travaillera dans une seule pièce de bois ou dans des planchettes superposées. Dans ce dernier cas, les boîtes de cigares vides offriront un matériau pratique et facile à travailler.

oublier la symbolique du décor et l'impact des traditions du milieu et des patrons de fabrique. Georges Bouchard, Oscar Bériau, avaient compris toute l'importance de cette partie de l'activité traditionnelle comme stimulant la création et l'invention: la fondation des Cercles de Fermières en 1915 par le premier et la publication de *Tissage domestique* par le second, chimiste de formation, traçaient la voie à un renouvellement.

Le travail consciencieux et significatif du professeur Jean-Claude Dupont — des *Archives de Folklore* de l'Université Laval — sur la forge traditionnelle devrait au plus vite être appliqué à la ferblanterie, à la menuiserie, à la fonderie et aux métiers du cuir. La tradition orale touchant ces activités est encore vivace comme nous avons pu le constater et mériterait qu'on s'y arrête. Ce sont autant de manifestations artisanales qui ont su faire preuve d'une grande originalité au niveau du décor, de la forme et de l'esthétique fonctionnelle. Les poêles de fonte ornés ont beaucoup à dire sur le goût des ancêtres et les influences culturelles qui ont modelé le pays. Comme Dupont l'a montré, ces productions artisanales traditionnelles témoignent du lien intime entre le matériau, le motif, la forme, la technique, le rythme de travail, la danse, la chanson et le conte. Repérer les pièces, sélectionner les plus représentatives, analyser leur contenu, voilà une première étape nécessaire pour déterminer des valeurs culturelles fondamentales pour le Québécois d'aujourd'hui. L'outil qui résultera de cette démarche sera d'une grande utilité dans le futur.

L'étain mérite aussi qu'on y prête attention. L'histoire de cette production reste à faire. Il serait normal qu'en même temps que le chercheur s'attarde à définir la technique et la diffusion, il nous parle aussi de la forme et de l'ornement. Les motifs relevés sur des cuillers en étain, par exemple, sont souvent bizarres, incompréhensibles. Bien sûr, il y a la matière qui impose son décor, mais il semble y avoir autre chose qui explique le graphisme. La difficulté d'une recherche portant sur les cuillers en étain viendra peut-être du fait que les pièces susceptibles d'être étudiées sont rares d'une part et de l'autre de l'apparition récente, sur le marché des antiquités, de pièces ornées, sans poinçon, de facture française et récemment importées.

Le meuble traditionnel, plus que tout autre secteur de la culture matérielle, montre bien que l'artiste populaire ou l'artisan de métier développe sa vision bien au-delà de la forme et que le motif ornemental exprime encore plus son état d'être.

L'inventaire du mobilier, le relevé et l'étude comparative de son décor, dans une perspective ethnographique, reste à faire. Il faut éviter, là comme dans tous les autres domaines, de restreindre le champ d'étude aux meubles d'apparat d'une élite. Cette solution de

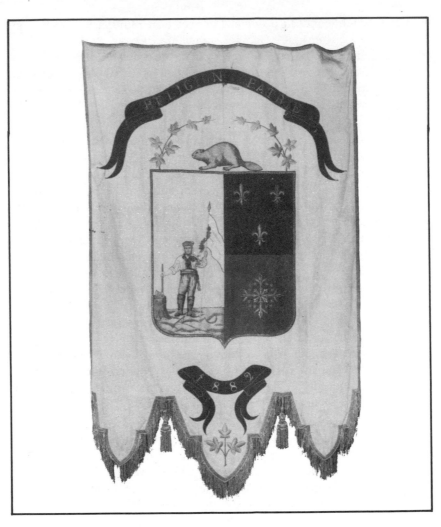

Les bannières de procession appartiennent à coup sûr à notre art populaire. Ces étendards de la Fête-Dieu qui regroupent des gens appartenant à différents métiers ou cercles sociaux-religieux, étaient ordinairement fabriqués à la main et ornés de motifs ou de figures peintes au collées. C'est ici un intéressant champ de recherche de la création populaire dont on peut suivre la trace depuis les débuts du pays. En effet, l'analyste des Jésuites, en mai 1646, relate une procession où « Deux clochetes marchoient devant, puis la bannière. Celuy qui la portoit avaoit un chapeau de fleurs... Suivoient les torches, 6 en nombre pour 1're fois; on destina pour les porter les métiers du pays, sçavoir: charpentiers, maçons, matelots, taillandiers, brasseurs, boulangers ausquels le coup on envoya la veuille des torches faites par notre industries & de nostre cire. Ils les accommodèrent de festons & Ian Guion, maçon ,mit un escusson à la sienne ou estoient les armes de son métier, marteau, compas, reigle... »
Bannière de procession datée de 1882.
Coll. Fabrique Saint-Jean-Baptiste, Québec.

facilité guette tout chercheur à ses débuts et risque de fausser la réalité et les données. Cet engouement pour la production destinée aux bourgeois qui suscite toujours une forte émotion au moment de la découverte, ne doit pas servir à l'élaboration des caractères d'une production collective.

Depuis deux ans, avec notre collaborateur Guy Doré, nous travaillons à une étude sur la technologie traditionnelle. Au niveau de l'inventaire des outils, nous nous sommes rapidement rendus compte qu'il fallait éviter de concentrer nos efforts sur la recherche de l'instrument exceptionnel par sa facture et son décor puisque cet article était à toute fin pratique non représentatif du monde artisanal. L'approche ethnographique seule doit expliquer les critères de sélection des pièces.

L'étude de l'expression populaire dans le mobilier devra nécessairement tenir compte de l'art d'école, de l'apport des grands styles, et de leur interprétation originale par l'artisan inventif ou le créateur populaire.

La passementerie, la chasublerie, la broderie, la dentellerie, voilà autant de métiers d'ornement qui répondent souvent aux critères de la définition d'art populaire. Chacun de ces champs d'action pourrait à lui seul révéler tout un monde qui aiderait à saisir le bon goût du Québécois d'hier. De plus, cette production est loin d'être dénuée d'intérêt quant à la technique et à l'habileté de créateur; les objets sont d'une grande beauté.

On attendra sans doute encore longtemps un répertoire significatif des patrons de tournage et de chantournage d'après les héritages culturels qui ont façonné le pays.

Les figures des scellés de plomb, des moules et de toute une gamme d'objets ornés relèvent du répertoire de motifs d'art populaire d'identification. On ne peut nier les similitudes quant aux sources d'inspiration de la sigillographie, de l'héraldique et de l'art populaire. De même on ne peut manquer de remarquer une interpénétration dans la réalité de chacune de ces deux formes d'expression. Chaque grande famille qui s'est installée en Nouvelle-France pour prendre en main une seigneurie possédait son blason. Certains blasons pouvaient même être placés à l'entrée de la maison et exposés à la vue des habitants au moment de rencontres sociales telle la plantation du mai. Quel a pu être l'impact des ornements de ces écussons sur le motif que l'artisan ou le colon choisissait pour orner sa production? Peut-on discerner des décors régionaux au Québec à partir de ces symboles de famille ou de société? Quelles relations entre nos blasons locaux et ceux de compagnies de marchands ou de ports de mer français ayant fait des affaires au pays et notre répertoire de motifs populaires?

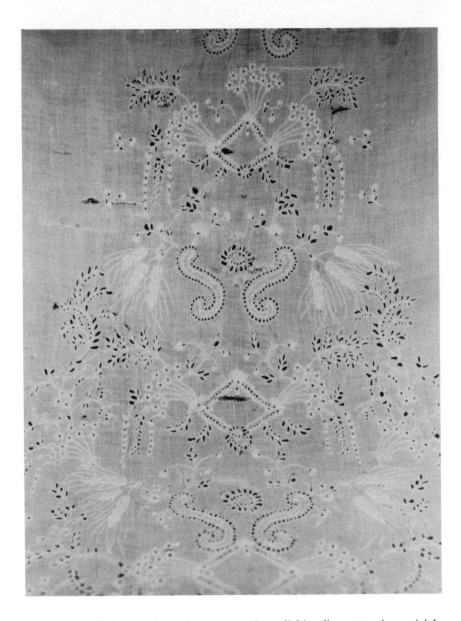

Le vêtement de facture domestique sera toujours l'objet d'une attention spéciale de la part de la ménagère-couturière. Souvent, les vêtements de corps sont richement brodés et décorés de dentelle produite sur place. Les Bretons qui forment une partie importante du peuplement initial de la Nouvelle-France jouissent d'une réputation unique en broderie et dentellerie. Les jupes d'étoffe sont également l'objet de préoccupations décoratives. Ce langage plastique se vérifie aussi dans des articles tricotés, tels les bas de laine ornés de bandes ou de compositions géométriques plus ou moins élaborées.
Ici, partie brodée d'un jupon du milieu du XIXe siècle. Coll. privée.

Quels ont été les apports de l'Angleterre, de l'Ecosse et de l'Irlande à notre ornementation spontanée et, indirectement, quelle a été l'influence que ces peuples ont eue sur notre culture matérielle? Il serait intéressant que l'on sache d'abord quels étaient les goûts, les habitudes populaires et les modes de chacun de ces peuples aux époques où ils ont émigré chez nous, de déceler leur impact et savoir jusqu'à quel point ils ont contribué à l'enrichissement de l'ornementation populaire. Il existe des régions du Québec où les immigrants installés au siècle dernier, en provenance des Iles britanniques, ont donné naissance à une expression populaire caractérisée au niveau du motif et bien différente de celle de la collectivité francophone.

Bien sûr, les colons qui immigrent apportent avec eux leurs formes habituelles, leurs motifs et leurs symboles; ils vont eux aussi témoigner du milieu mais selon leur sensibilité et leur tradition. Cependant, qu'ont-ils reçu des Amérindiens, particulièrement quant à l'ornement et au décor? On s'explique mal qu'en 1974 encore, personne n'ait dressé un inventaire du goût des autochtones, de leur langage plastique au niveau du décor. Certaines relations anciennes, entre autres celle de Peter Kalm de 1749, nous apprennent que les premiers habitants du sol américain avaient un goût tellement marqué pour le décor et pour enjoliver leurs objets que même leur propre corps servait de support à toute une variété de motifs. Le *codex canadiensis* constitue un document de première main là-dessus. L'archéologie préhistorique nous a livré une gamme d'objets dont des pièces de poterie, ornées de façon originale. Bon nombre de spécimens ethnographiques de ces peuplades, conservés dans quelque musée, témoignent d'un goût original.

Compiler un répertoire de cette production, analyser les formes illustrées, déterminer les liens de ces manifestations esthétiques avec l'art populaire traditionnel des Québécois, cerner leur influence sur notre goût ou déterminer jusqu'à quel point le milieu forge le répertoire d'ornements, voilà un sujet de travail digne d'intérêt et dont les conclusions feraient beaucoup pour expliquer l'âme du Québécois d'hier et d'aujourd'hui.

Les dessins d'ornements populaires évoquent des rapports d'idées, de croyances, d'émotion et d'images. Les motifs sont symboliques et, comme tout symbole, ils conduisent aux tréfonds de l'âme, révèlent les secrets de l'inconscient, ouvrent l'esprit sur l'inconnu et l'infini. Comprendre le langage pictural de l'art populaire québécois équivaut à saisir les profondeurs de l'*homo quebecensis,* à expliquer ses mythes et ses centres d'intérêt réels.

Sociologues, ethnologues, anthropologues et psychologues ont ici un sujet rêvé d'étude qui ne manquerait pas d'éclairer une collectivité

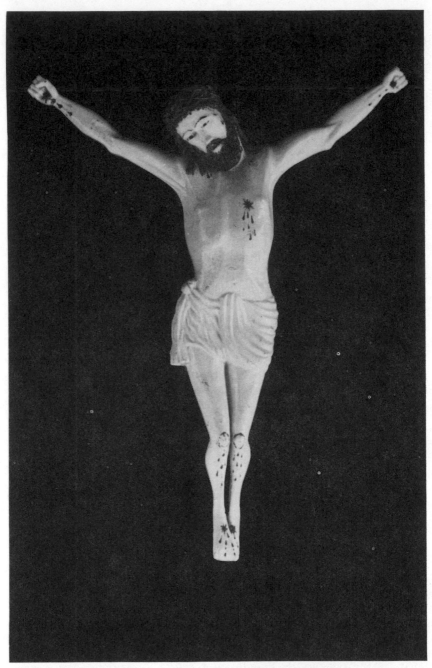

La tradition de sculpter des corpus de crucifix était encore très vivace il y a
quelques années. Dubé, un créateur populaire de Kamouraska, deviendra célèbre
par ses figures du Christ dont on trouve ici un spécimen intéressant.
Coll. R.-L. Séguin, Rigaud.

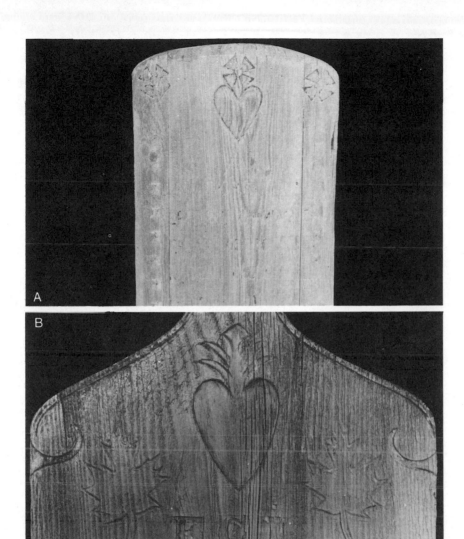

Les monuments funéraires du passé comportent habituellement en plus de l'épitaphe, des motifs populaires magico-religieux ou patriotiques. Les spécimens en bois, souvent plus anciens, mais plus rares, sont particulièrement riches sur ce plan. Il faut dire que bon nombre de nos vieux cimetières foisonnant de monuments funéraires en bois, en pierre ou en fer, ont été l'objet d'un vandalisme éhonté. Il reste à dresser au plus tôt un répertoire des ornements qui apparaissent sur ces témoins de la vie populaire de nos ancêtres.

A — Plaque funéraire en bois, ornée d'un coeur et de croix de Malte. Saint-Séverin-de-Beauce, XIXe siècle.

B — Plaque funéraire en bois, ornée d'un coeur et de feuilles d'érable. Saint-François, Ile d'Orléans, XIXe siècle.

curieuse de ses racines secrètes, de ses composantes dynamiques et de ses caractères ethniques originaux.

L'approche symbolique que nous n'avons fait qu'effleurer au cours de la présentation du répertoire et de la trop courte analyse qui l'accompagne aiderait à déchiffrer bien des énigmes sur le contenu de la culture québécoise et sur les rouages de la vie traditionnelle, sur l'«invention» d'un pays et l'américanisation de ses occupants.

Montrer comment un motif précis et sa symbolique à l'intérieur d'un thème ont pu évoluer au gré des influences culturelles étrangères,

Les moules à beurre de deux livres, d'une livre, d'une demi-livre et d'un quart de livre (quarteron) ont été grandement utilisés sur bon nombre de fermes québécoises, particulièrement dans la seconde moitié du XIXe siècle et au début du XXe siècle. L'estampille à glissade intégrée dans la forme ou celle qui en est séparée sera toujours ornée de quelque motif galbé au couteau ou plus tard façonnée à la gouge mécanique et vendu commercialement. Nous pouvons affirmer que des artisans se sont spécialisés dans ce genre de production comme le révèle la similitude des techniques et des ornements et leur répétition. Le créateur puisera au répertoire des motifs populaires pour réaliser ses dessins.
Rosace XIXe siècle;
Coll. privée

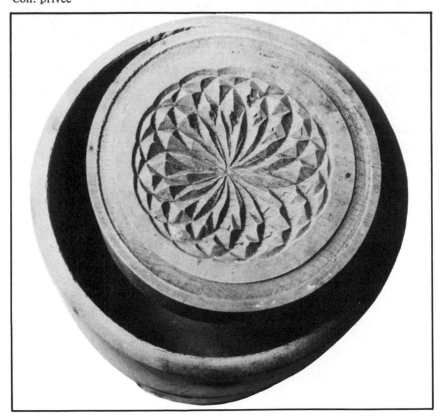

façonnées différemment par le milieu, voir quel usage on a fait du même motif au moment de la révolution industrielle et comment la société de consommation le diffuse, voilà une démarche qui pourrait expliquer le maintien de certaines valeurs jusqu'à aujourd'hui dans notre société. Le coeur, la fleur de lys, le cercle et le coq représentent quatre figures, relevant de thèmes différents, qui pourraient être l'objet d'une telle attention.

Découvrir le passage d'un objet à un autre comme support d'un même motif précis pourrait être révélateur de changements technologiques, indicateur d'habitudes nouvelles pour signifier des réalités traditionnelles. Le coeur de la bague jésuite, celui de la commode de pin

Motif connu comme le « chemin d'ivrogne », sur une courtepointe piquée de Charlevoix.
Facture domestique; XIXe siècle.
Coll. R.-L. Séguin, Rigaud.

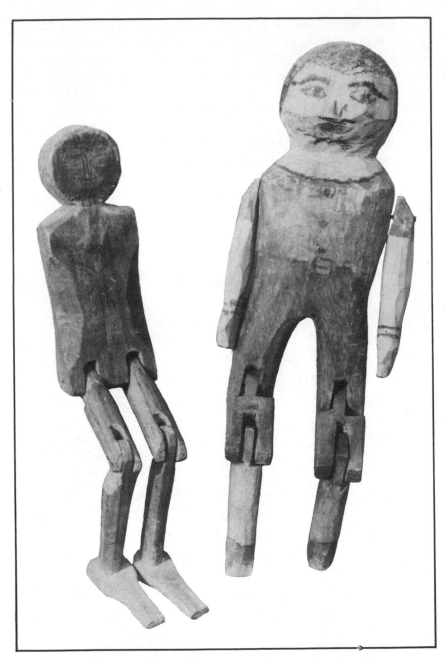

Les « bonhommes gigueurs » bien articulés que l'on fait danser au son de la musique du violoneux aux veillées en respectant la cadence sont des pièces majeures de la création populaire.
XXe siècle.
Coll. R.-L. Séguin, Rigaud.

de la nouvelle mariée et l'autre que l'on retrouve plus tard dans le moule à sucre rendent compte de trois réalités culturelles différentes.

L'ethno-histoire des motifs populaires religieux reste elle aussi à faire. La croix, les instruments de la Passion, le coeur couronné d'épines, le coeur flamboyant, l'ostensoir, etc. sont autant d'articles sacrés et de symboles du culte qui ont connu des dévotions particulières à des moments précis, qui ont eu leurs heures de gloire. L'habitant ou l'artisan les a recréés en interprétant le thème d'une manière bien personnelle à partir d'observations du décor de l'église, d'une image pieuse ou d'un recueil de prières.

Relier ces manifestations esthétiques aux coutumes et aux croyances, après un inventaire systématique et une analyse des pièces ornementées, doit apparaître comme une démarche utile dans cette recherche de l'âme québécoise. Les bannières de procession, de facture artisanale ou domestique, certains vêtements sacerdotaux et les monuments funéraires sont eux aussi des supports non négligeables du langage plastique populaire inspiré du culte.

Comme on peut le voir, les sujets ne manquent pas du côté de l'art populaire traditionnel au Québec. Nous n'avons fait qu'esquisser quelques pistes possibles pour le chercheur qui s'intéresse à l'esthétique collective. Nous sommes persuadés que tout ethnologue ou folkloriste pourrait déterminer d'autres voies aussi intéressantes.

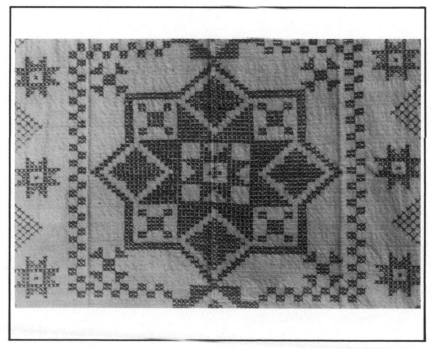

CONCLUSION

Le peuple, malgré la défaillance et le renoncement
de ses dirigeants, conserve toujours un certain
sens artistique ,un besoin de décorer, de
s'extérioriser que la pauvreté, l'abandon et
les invasions ne réussirent pas à supprimer. C'est
souvent le seul moyen d'exprimer sa pensée,
de matérialiser son rêve, de transmettre
un message à ceux qui viendront après nous.

Jean-Marie Gauvreau, 1953

Nos arts populaires ont continué leur marche en
avant, les uns selon la forme traditionnelle,
les autres ranimés par le souffle d'un esprit
nouveau résistant victorieusement à la marée
montante de l'industrie massive. Nous voyons là
un signe de vitalité en même temps qu'une
promesse de durée. La tradition, ne l'oublions
pas, est une dame âgée mais coquette qui
sait fort bien qu'elle doit de temps en temps
changer de parures, ajuster au bon moment celles
qui conviennent à sa robe «couleur de temps ».

Madeleine Doyon-Ferland, 1967

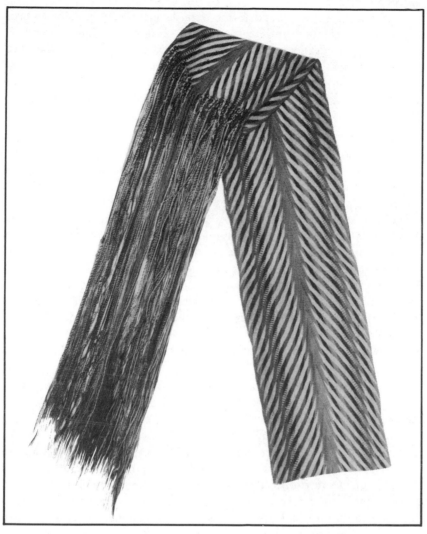

Ceinture fléchée du XIXe siècle. Laine tressée. Hauteur, 8 pouces, longueur, 67 pouces.
Coll. et photo, Galerie nationale du Canada, Ottawa (9640).

Le fait de dresser un répertoire des motifs d'art populaire québécois nous a d'abord révélé l'imagination débordante de ceux qui nous ont précédés et leur préoccupation constante de s'exprimer par le geste. Finir et parfaire son oeuvre était un souci que nous avons antérieurement constaté dans l'architecture domestique traditionnelle et que l'ancêtre exprime dans la majorité des objets domestiques d'usage courant. Comme nous le disions au début, l'homme sépare rarement l'esthétique du fonctionnel.

Et comme ce qui prend forme dans la création populaire et artisanale puise dans des sentiments vécus et traduit une réalité intérieure intense, on peut avancer que l'*homo quebecensis* était au diapason avec la tradition dont il était l'héritier et avec son nouveau milieu. A peu près tout ce qui compose l'environnement et l'activité de l'homme, sans omettre l'apport antérieur et les influences culturelles étrangères, a servi de base à l'invention d'ornements populaires.

De l'inventaire des pièces, il découle qu'aux XVIIe et XVIIIe siècles le motif d'art ethnographique continue en sol américain la tradition française. Cela s'explique assez facilement quand on sait que les 10 000 colons français qui ont peuplé le pays entre 1630 et 1760 sont encore très près des us et coutumes de la mère patrie et d'une tradition de goût et de forme dont on ne peut se défaire en cinquante ou cent ans. Les motifs inspirés de l'art celtique, de l'héritage breton ou de la coutume normande, les ornements de l'art ethnographique régional français puisant dans des fonds millénaires seront repris presque intégralement si ce n'est que le décor se retreint à un nombre moins imposant de motifs sur chaque pièce et à une plus grande sobriété à la suite des contraintes du *primo vivere*. Le mobilier traditionnel de l'habitant de la Nouvelle-France illustre admirablement cette réalité lorsqu'on en fait une étude comparative avec celui des paysans du Nord-Est de la France aux mêmes époques.

Mais comme l'art populaire plastique s'insère dans la quotidienneté, parce qu'il s'inspire de la vie de tous les jours et que la nature lui sert de cadre, on ne peut pas ne pas tenir compte de l'influence considérable du nouveau milieu sur l'invention. Aux formes communes à tous les hommes, à celles propres aux pratiques des régions colonisatrices s'ajoutent l'apport du Canada, milieu captivant caractérisé par l'immensité du territoire, une faune et une flore exceptionnelles. Ce pays vierge est si attrayant pour le colon que les intendants ont toutes les misères du monde à installer les hommes sur une terre, à les fixer à l'agriculture et à les intégrer aux vaines tentatives d'industrialisation, ou même simplement à les marier. Le mot « fainéant » revient souvent dans les textes du Régime français et dans la correspondance officielle.

En fait, comme le remarque Hocquart, ce qui à notre point de vue semble plus près de la vérité, c'est que le « Canadien n'aime pas le travail de durée et qui attache. » Il attache énormément d'importance à sa liberté tout comme l'Amérindien. Les forêts giboyeuses, les rivières et les lacs poissonneux exercent un attrait irrésistible. Comment alors ne pas transposer dans son besoin d'expression un monde aussi fascinant? Quand on sait que le motif d'art populaire résulte entre autres de l'impact du milieu, on comprend dès lors pourquoi dès les premiers temps le castor, les perdrix, les chevreuils vont apparaître sous la lame

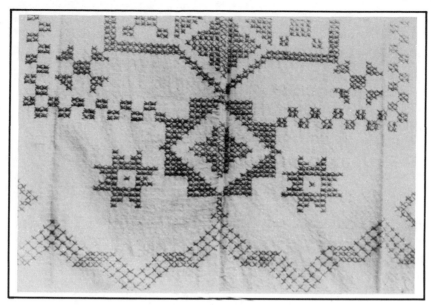

Etoiles en point de croix sur une couverture tissée.
Charlevoix, XIXe siècle.
Coll. R.-L. Séguin, Rigaud.

Etoile de neige sur couverture tissée, décorée à la planche.
Facture domestique; fin XIXe siècle.
Coll. R.-L. Séguin, Rigaud.

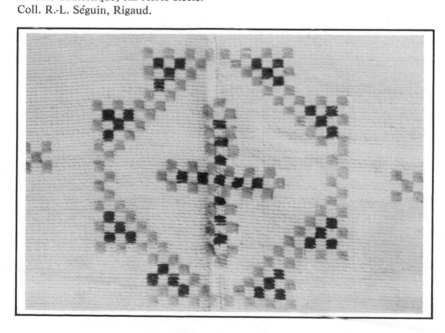

du sculpteur amateur, sur une corne à poudre ou sur d'autres articles d'usage courant. Le phénomène initial dont on peut difficilement mesurer toute l'importance reste cependant logique.

Donc les premiers à vraiment témoigner du pays, ce sont à coup sûr les coureurs de bois. Les quelques rares spécimens ornés que ces travailleurs nous ont légués témoignent intensément de leur liaison au milieu, indépendamment du choc culturel avec les autochtones. Pour employer un terme à la mode, on peut dire que ceux-ci ont été les premiers à être « groundés » au Nouveau Monde et leur langage plastique en témoigne. Le coureur de bois nous permet peut-être de définir avec justesse et de suivre un type continu de Québécois épris de liberté qui se métamorphose au cours de l'histoire en bûcheron, en oncle des Etats, en bâtisseur de pays (Manic, Baie James...). Cette catégorie regroupe en somme les « drop out » des différentes époques de notre passé, ceux qui se sont par contre intégrés rapidement aux grandes espaces.

L'habitant installé sur le lopin de terre seigneuriale sera plus lent dans le processus d'assimilation. A l'abri du clocher, il restera pour un temps un Français en terre d'Amérique. C'est cet homme plutôt stable qui formera le prolétariat urbain au moment des transformations socio-économiques du XXe siècle et qui s'intégrera calmement à la ville. Cet habitant du Régime français va continuer ses emprunts à la tradition européenne au niveau du décor populaire que l'on retrouve particulièrement dans son mobilier. On est alors dans une phase d'apprentissage. On apprivoise le pays de l'hiver et c'est plus particulièrement à la fin du XVIIIe et au XIXe siècle que le milieu va nettement dominer l'expression plastique décorative de cette époque, la plus importante en quantité, au détriment de l'héritage français. On peut dès lors pour cette période parler d'un âge d'or de l'histoire du pays.

Le lien avec la mère patrie est coupé. La seconde colonisation ne joue pas encore. Une maison chaude, distincte des premiers modèles français, est apparue à ce moment et permet de vivre à l'aise en toute saison. Des vêtements adéquats n'obligent plus à s'encabaner. Les véhicules élégants à roues ou à patins permettent de circuler librement en tout temps. Une vie sociale intense se développe. L'âme québécoise en gestation depuis plus d'un siècle apparaît. Un pays est inventé, la survie a fait place à la vie. Au niveau de l'art populaire, cette prise en main du lieu par l'homme, cette victoire sur l'hiver se ressent. A la fleur de lys royale succède le rameau d'érable sur le drapeau des patriotes conçu par la mère Masson et conservé au Château de Ramesay à Montréal. Les forêts de conifères apparaissent dans le textile de Charlevoix. Chaque habitant devient un sculpteur animalier dont témoigne le jouet

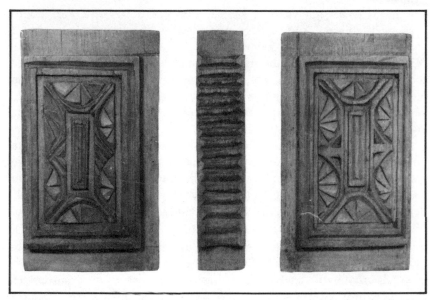

Moule à sucre d'érable en forme de livre de prière, orné de compositions géométriques.
XIXe siècle.
Coll. R.-L. Séguin, Rigaud.

au niveau des formes et les moules au niveau du motif. Le coeur saignant radié, attribut de l'amour, symbolise cette renaissance.

Bien sûr, les symboles universels vont persister au cours de cette étape de création, mais transposés. Les thèmes traditionnels durent mais revigorés, personnalisés, « québécisés ». Le coq du moule à sucre galbé au XIXe siècle n'a rien de commun avec celui du scellé de plomb de facture française du XVIIe. L'allure est bien différente. On a réinventé le dessin.

Une autre conclusion que l'on peut tirer de notre inventaire de motifs concerne l'influence exercée par les Amérindiens sur le mode d'expression de cette collectivité qui s'installe en repoussant les autochtones. Bien sûr, il y a une action assimilatrice très forte de la part des blancs que l'on perçoit au niveau de l'art ethnographique. Cela se comprend bien quand on sait que les communautés religieuses vont prendre en main hommes et femmes pour les « civiliser » et les évangéliser. On sait très bien ce que cela peut signifier dans le concept traditionnel de « colonisation française ». Mais malgré tout, venant des indigènes, il y a une action plus faible, moins manifeste, mais indéniable. Le graphisme des dessins animaliers de corne à poudre rejoint celui des pétroglyphes découverts par René Lévesque à Brompton, des casse-tête et des pièces de culture matérielle iroquoise ou appartenant

aux autres tribus qui vivaient sur ces terres. D'autre part, l'art populaire québécois du XIXe siècle que modèle l'environnement, n'est-il pas une variation sur un même thème de l'art amérindien? Enfin, la fréquence de motifs géométriques comme le chevron, le fléché, les combinaisons de lignes brisées, de losanges ou de triangles reliés à la pointe, toutes ces formes qui enjolivent mille et un objets au cours de la période traditionnelle et qui sont loin de caractériser avec autant de vigueur l'art populaire régional français, ne seraient-ils pas tout simplement un legs de l'Amérindien à notre folklore national? Ce lien pourra sans doute être mieux défini le jour où l'on dressera un répertoire systématique de l'art graphique des premiers habitants de l'Est du Canada, mais notre étude qui ne se veut pas thèse laisse entrevoir déjà les possibilités d'interaction à ce niveau entre colonisé et colonisateur.

Prendre conscience de l'originalité, de la représentativité et de la richesse de l'art populaire traditionnel ne peut être que salutaire pour une collectivité qui cherche par tous les moyens à matérialiser ses caractères propres et à personnaliser son environnement. Nos ancêtres ont su rendre compte de manière simple des différentes forces qui les ont façonnées. Ils ont témoigné à leur façon, dans la quotidienneté, de

Coffret en forme de livre de facture domestique orné d'un losange quadrillé et d'une croix sur fond de chevrons.
XIXe siècle. Coll. Robert-Lionel Séguin, Rigaud.

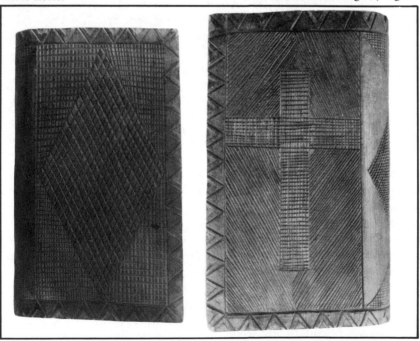

leur héritage millénaire, du milieu et des influences culturelles qui, à un moment ou à un autre, ont joué au cours de l'évolution du pays.

Au travail artisanal a succédé la production mécanique. Presque tous les objets de facture industrielle que nous utilisons dans la vie de tous les jours sont décorés. Bien sûr, comme nous le disions au début, l'homme contemporain a légué le soin d'embellir le banal à des spécialistes plus ou moins qualifiés. Au Québec, un grand nombre des objets matériels d'usage domestique proviennent d'autres pays qui ont des traditions différentes des nôtres. Il s'ensuit que formes et ornement n'ont souvent rien à voir avec nos préférences. Literie, papier peint, boîtes de tissus-mouchoirs, textile, emballage des fêtes, céramique, assiettes de carton, serviettes de table, sont tous bien sûr des objets décorés mais dont les patrons appartiennent à d'autres. Pourtant, nous avons une tradition de motifs assez extraordinaire . . .

Les manufacturiers québécois devraient être les premiers à être sensibles à un tel héritage, à promouvoir un design de bon goût qui sache puiser intelligemment dans le milieu et le patrimoine, au niveau des formes et de l'ornement, sans toutefois tomber dans le mimétisme. C'est également un moyen de personnaliser la production vis-à-vis de l'étranger, de mettre sur le marché un produit typique représentatif, tant recherché de nos jours. Un tel processus fait partie de la stratégie industrielle d'un pays. Sur ce point, les Scandinaves et les Japonais peuvent nous donner des leçons. Qui d'entre nous ne peut identifier le design suédois? Ce petit peuple a réussi à mettre au point des objets domestiques beaux et utiles qui ont conquis le monde.

Le consommateur peut lui aussi jouer son rôle en insistant auprès des distributeurs ou en n'achetant que les produits respectueux de ses schémas de beauté, basés sur un héritage et un milieu, mais ne refusant pas l'esthétique occidentale actuelle.

De toute manière, si ce processus de personnalisation de l'objet domestique industriel ne peut aboutir, parce que les leviers économiques nous échappent, on ne peut invoquer la même raison pour les métiers d'art et la production en petite série. Les artisans ont un role socio-culturel de tout premier plan dans cette définition d'un produit « orné à notre goût ».

Plusieurs expériences ont été tentées en ce sens mais on peut dire que la majorité est simplement tombée dans un mimétisme et un design révolu (modern style dégénéré). Cette tendance est particu-lièrement observable dans l'artisanat commercial. Depuis quelques années, la renaissance des métiers d'art a cependant donné d'heureux résultats qu'on a toujours plaisir à découvrir au Salon annuel de Mont-réal ou dans quelques rares boutiques. Le jouet, l'émaillerie et le

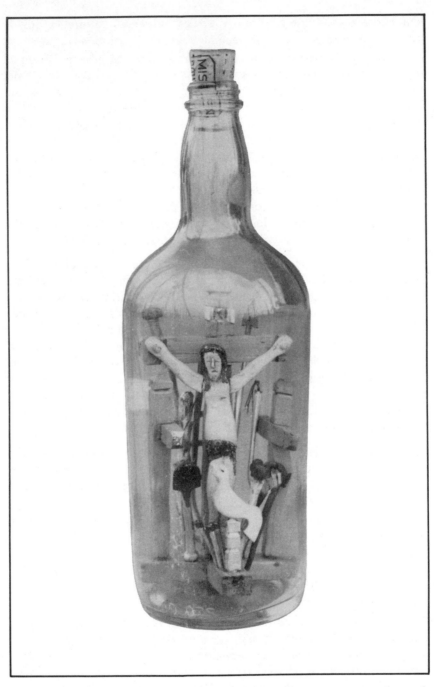

Les calvaires, comme les bateaux en bouteilles (voilier), sont autant de manifestations d'art populaire à fonction sociale.
XXe siècle; coll. Robert-Lionel Séguin, Rigaud.

textile sont sans doute les trois secteurs où cette volonté de personnalisation se manifeste le plus.

L'expérience de Monique Olivier, jeune émailliste de Québec, qui crée surtout des bijoux en champlevé ou en basse-taille fait partie des réalisations prometteuses. Cette artisane a d'abord pris connaissance de notre répertoire de motifs populaires anciens il y a déjà près de deux ans. Il en est sorti une première, une deuxième, puis une troisième série de broches, de pendentifs, de boucles de ceinture, de gourmettes... tellement typiques et identifiés à la québécité que la production a pu difficilement satisfaire la demande. La démarche de l'artisane s'est résumée à assimiler la production ancestrale du point de vue des motifs et à réinventer le dessin.

Pierre et Nicole Bourgault, de Saint-Jean-Port-Joli, ont suivi une démarche à peu près similaire avec leur production de jouets de bois peints, réalisés dans leurs ateliers connus sous le nom de « La Vastringue ». Encore ici, l'accueil du public a été très favorable.

Dans le cas de Monique Olivier ou des Bourgault nouvelle école, peu importe l'endroit où l'on exposera leurs pièces, elles seront toujours identifiées comme « québécoises ».

Il faut espérer que d'autres artisans, dans des secteurs différents, marcheront dans la même voie. La Centrale d'artisanat du Québec avec le concept d'« Artisanat Design » mis de l'avant par Cyril Simard, il y a quelques années, a déjà amorcé le virage. Après la reconquête du patrimoine, puis la période de mimétisme, c'est la troisième phase de notre révolution culturelle que nous abordons: la création. Le meuble, l'habitation, le vêtement, la céramique... n'attendent plus que les concepteurs non seulement de motifs mais aussi de formes.

Dire que les arts populaires plastiques sont choses du passé chez nous demeure une affirmation gratuite et erronée. Bien au contraire, il apparaît que le Québécois, plus que jamais, s'exprime par le geste. Bien sûr, comme nous le savons tous, avec l'organisation des marchés et l'industrialisation, avec la mise en place relativement récente de la société de consommation, la presque totalité des biens matériels, fonctionnels ou utilitaires, qui étaient jadis produits à la maison ou fabriqués par un artisan de métier sont dorénavant de facture mécanique et vendus partout.

L'art populaire d'inspiration religieuse, par suite des transformations d'envergure dans cette sphère depuis une vingtaine d'années se résume au montage de la crèche de Noël et à quelques manifestations individuelles ou collectives éparses et sporadiques. Encore là, la production industrielle, en plus du changement de la mentalité, a eu une action néfaste sur le créateur populaire qui, il y a moins d'une trentaine

Si St-Jean-Port-Joli mérite maintenant le titre de « capitale mondiale de la sculpture sur bois », Médard Bourgault (1897-1967) demeure le point de départ de ce qui deviendra une dynastie de créateurs, imitée et suivie par plusieurs autres. Bien sûr, les Bourgault relèvent de cette forme d'art populaire qu'on appelle aujourd'hui artisanat, parce que leur production à la pièce est avant tout destinée au commerce.
Ici, statue sur bois par Médard Bourgault, intitulée « lendemain d'élection ».
XXe siècle.
Coll. Musée du Québec.

d'années, inventait reposoirs, bannières de procession, croix de chemin ou calvaires . . . et matérialisait sa pitié dans des crucifix, des statues, des images peintes ou des moules à sucre.

On peut affirmer sans risque de faire erreur que l'art populaire tout comme l'art artisanal s'est transformé pour répondre à des besoins nouveaux et à des réalités socio-économiques et culturelles nouvelles. L'art artisanal dans la société traditionnelle est avant tout pourvoyeur des nécessités domestiques usuelles; au vingtième siècle, on peut dire

que les métiers d'art sont devenus des producteurs d'objets utilitaires ou décoratifs exceptionnels, au contenu esthétique et humain riche mais touchant une clientèle restreinte, généralement instruite et aisée.

Quant à l'oeuvre d'art populaire d'aujourd'hui, elle résulte dans la plupart des cas d'une activité de loisir et conserve ordinairement une fonction avant tout sociale.

Les festivals et les carnavals avec leurs ornements, leurs masques, leurs bonshommes, leurs chars allégoriques accompagnés de corps de majorettes demeurent des riches moments de création populaire et ce dans toutes les régions du Québec, aussi riches, sinon plus, que les manifestations collectives du 24 juin faites dans le même esprit et abandonnées depuis peu. Le carnaval d'hiver de la ville de Québec avec ses sculptures et son palais de glace, ses modelages de neige, ses bals costumés, son défilé, etc. demeure sans contredit une période de festivité annuelle où les créateurs populaires se donnent rendez-vous.

De façon moins spectaculaire, elles sont légion ces femmes de chez nous membres ou non des *Cercles de fermières* à tricoter, tisser, coudre ou tresser toute une gamme d'objets qui serviront à enjoliver l'intérieur de la maison ou encore deviendront parures vestimentaires. La technique du fléché comme en témoignent des rééditions de volumes ou des publications récentes fait de plus en plus d'adeptes qui redécouvrent un patrimoine.

Et que dire de ces milliers d'individus qui concrétisent leur goût en décorant leur auto, leur maison (fenêtre, bras de galerie . . .), leur grange et leur parterre. Une simple ballade dans quelque région du Québec permet à l'observateur attentif de découvrir des girouettes multiformes, des automates ingénieux articulés par l'énergie éolienne, des familles d'animaux ou d'humains polychromes ordinairement découpés ou sculptés dans le bois et habitant la pelouse en saison chaude. Les portes de grange peintes avec des motifs appartiennent maintenant aux moeurs de certaines régions rurales du Québec. La peinture et la sculpture n'ont jamais cessé d'occuper les loisirs de plusieurs. Quant aux meubliers populaires, ils sont toujours à l'oeuvre et l'on peut avancer que le jouet de facture domestique fait encore la joie des enfants. L'imagination populaire transformera la cruche en plastique d'eau de Javel en vire-vent polychrome décoratif . . . L'ouvrage récent intitulé *Les Patenteux du Québec* (aux éditions Parti-Pris) rend bien compte de la vivacité de la création populaire au Québec et de sa mutation au XXe siècle.

La période des fêtes est particulièrement riche au niveau de la création populaire. L'arbre de Noël avec ses décorations clinquantes et multicolores, la crèche de facture domestique regroupant les person-

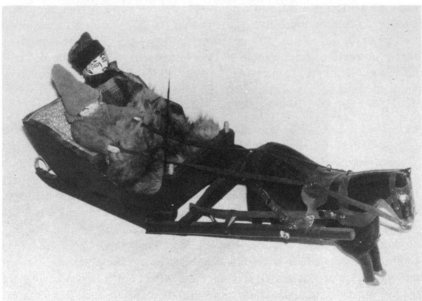

Félicien Lévesque, de Cacouna dans le comté de Rivière-du-Loup, est un de ces mille « chef-d'oeuvreux » qui occupent leurs loisirs à créer et à inventer. La miniaturisation, l'usage de matériaux peu usités, la patience dans l'exécution, une fidélité certaine à la tradition, voilà autant de tendances de ces créateurs. Notre collègue, l'ethnologue Jean Trudel, en a répertorié plusieurs centaines qui opèrent présentement au Québec et qui définissent à eux seuls le nouvel art populaire des Québécois. Photos Jean Trudel, Québec

nages de la Nativité, les guirlandes suspendues ou les montages de pommes de pin, de branches de sapin, de rubans et de boules, voilà autant d'éléments qui matérialisent avec éclat la grande fête de la Renaissance, le début du cycle annuel et du cycle religieux.

La nourriture recherchée et abondante montre également cette volonté de sortir de l'ordinaire pour commencer l'an nouveau. La maîtresse de maison puise dans une « dépense » généreuse ce qu'elle possède de mieux et prend un soin méticuleux à préparer les viandes et les pâtes qui feront le régal de la maisonnée pendant deux semaines et plus. Les conserves de la fin de l'été font également une apparition appréciée sur la table bien garnie pour l'occasion.

Les croûtes des pâtés, des tartes, des tourtières sont ajourées ou dentelées par la ménagère qui y met ainsi sa marque. Certains croquignoles sont frits en forme d'étoile ou de bonhomme... On personnalise souvent la présentation des aliments.

Le temps des fêtes au Québec demeure une période féconde de création populaire où la participation de tous est requise. C'est aujourd'hui le mariage d'une fête païenne et religieuse qui n'est en somme que la continuation d'une tradition centenaire sur bien des points.

Certains créateurs populaires habiles feront graduellement de leur activité de loisir un véritable métier dont les fruits seront offerts sur le marché des souvenirs touristiques. Saint-Jean-Port-Joli illustre éloquemment le phénomène avec sa pléiade de sculpteurs sur bois, ses fabricants de bateaux miniatures... Des bêtes réalistes et spontanées vont surgir sous le couteau de ceux que le monde animalier fascine.

Avec la participation des enfants, les clôtures temporaires dissimulant un chantier de construction urbain vont s'animer d'une féerie de formes et de couleurs égayant ainsi pour les passants un milieu souvent terne et froid.

Les adultes propriétaires de quelque commerce vont exercer leur talent dans la préparation d'étalage ou de « vitrines » qui veulent attirer le regard du passant et lui apporter une bouffée de fraîcheur.

La présence continue et prépondérante de la création populaire dans notre milieu a touché certains directeurs de musées. La ville de Québec comptait depuis quelques années un personnage original qui, à chaque spectacle, faisait une entrée remarquée dans la salle en exhibant un costume élaboré et clinquant sous le regard amusé des curieux qui applaudissaient la création. En 1972, Denys Morisset, artiste bien connu pour son imagination et sa sensibilité, organisait un montage dynamique des vêtements de « Madame Bellay » au Musée du Québec. Le succès fut inespéré. A Montréal en 1973, des centaines d'amateurs ont pu visiter au Musée d'art contemporain une exposition

inhabituelle qui contenait des dizaines de portes de grange québéboise ornées de quelque motif d'art populaire. Encore là, l'intérêt du grand public a été une surprise.

Si l'art artisanal s'est métamorphosé en créations pour boutique à cadeaux et enrichie de plusieurs techniques nouvelles, l'art populaire s'est mis au goût du jour au point de vue de la technique, du matériau et du produit, pour devenir une sorte de contestation permanente du produit industriel standardisé et offert par le circuit de la consommation. Le besoin collectif d'inventer, de créer est peut-être plus fort que jamais et il faut voir là une réaction saine à une société qui tend à dépersonnaliser l'homme. Le succès des cours d'initiation à la création, offerts depuis quelques années dans le cadre de l'éducation permanente, rend compte de cette volonté populaire de continuer à exprimer sa personnalité en dehors de toutes règles et malgré les contraintes.

Il reste extrêmement important pour les générations à venir que des spécialistes, dès maintenant, s'attardent à inventorier, répertorier ces productions actuelles dans le vaste champ des arts populaires car ces objets témoins d'une époque apparaissent comme l'art ethnographique contemporain qui permettra dans l'avenir de saisir après analyse une période de l'homme d'ici.

Dans la création populaire, la Québécoise a une part aussi importante que l'homme. Elle matérialisera sa sensibilité dans des oeuvres qui relèvent particulièrement de ses fonctions traditionnelles, à savoir la cuisine et le textile.

Si l'esprit créateur est à l'oeuvre dans le tressage des ceintures fléchées, dans le tissage, dans le tricot, dans la broderie ou le crochet, on en retrouve aussi dans les patrons et les ornements des courtepointes faits d'un assemblage plus ou moins méthodique de retailles de tissus (cotonnades, soieries ou étoffes du pays).

Les couvre-lits et les enveloppes de coussins seront souvent réalisés « en courtes pointes » disposées de manière à former un dessin géométrique unique ou répété, ou encore en pointes folles, c'est-à-dire par juxtaposition de retailles, sans volonté précise de créer un motif. Selon Robert-Lionel Séguin (1), nos mères font des courtepointes depuis le XVIIIe siècle. C'est cependant au XIXe que la courtepointe telle que nous la connaissons aujourd'hui, se diffusera largement dans nos campagnes.

Les couvre-pieds traditionnels en courtepointe, véritables couvertures ouatées et piquées, tirent leur effet décoratif du mariage des tex-

(1) Cf Robert-Lionel Séguin, *La civilisation traditionnelle de l'habitant aux 17e et 18e siècles*, p. 387-388.

tures, des couleurs, des dessins résultant de l'assemblage, du piquage, c'est-à-dire des points de couture dessinant un motif, ou des points de broderie qui courent le long des lignes de coutures des divers morceaux.

Nous avons cru bon d'ajouter à notre répertoire quelques-uns de ces points de broderie relevés sur des courtepointes de la Beauce de la fin du XIXe siècle et conservées au Musée du Québec.

Fond William Notman
Musée McCord, Université McGill.

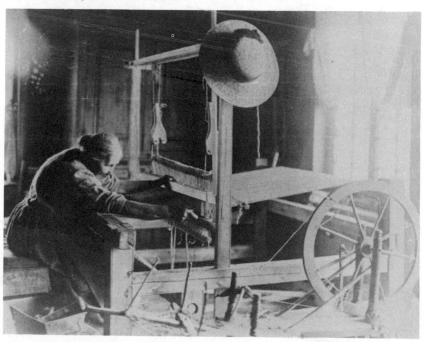

443

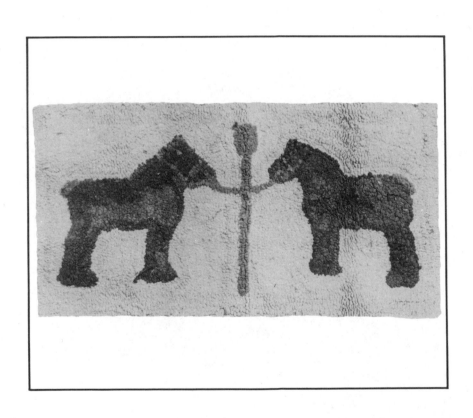

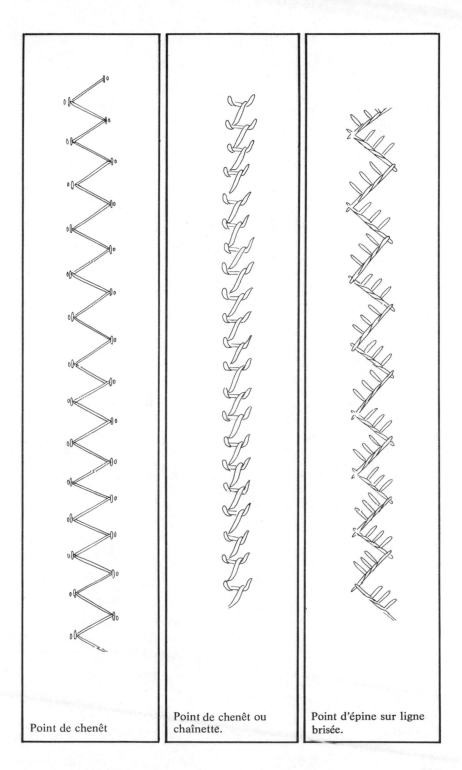

Point de chenêt

Point de chenêt ou
chaînette.

Point d'épine sur ligne
brisée.

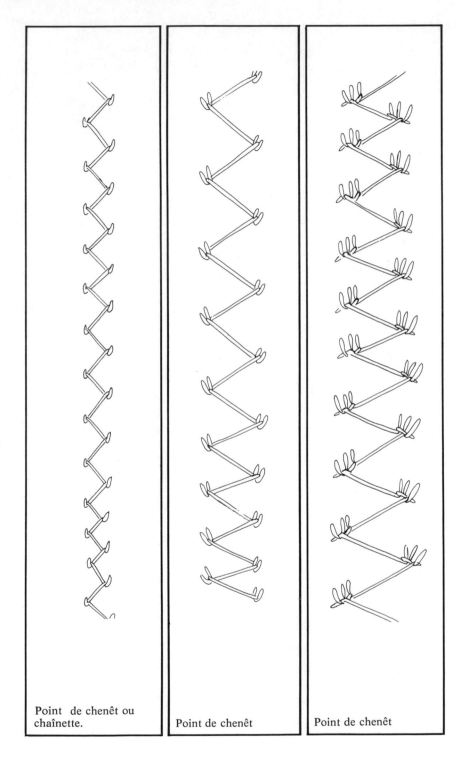

Point de chenêt ou
chaînette.

Point de chenêt

Point de chenêt

446

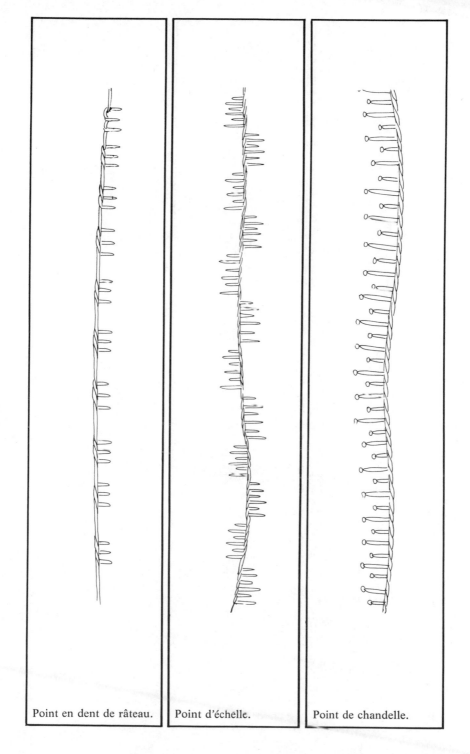

Point en dent de râteau. Point d'échelle. Point de chandelle.

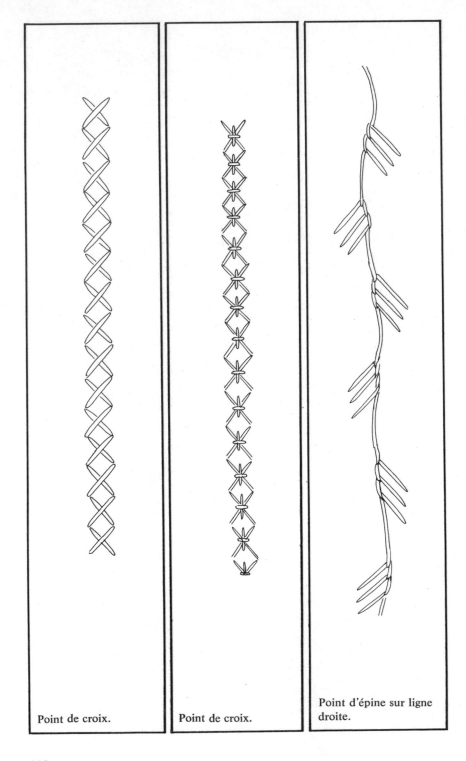

Point de croix.

Point de croix.

Point d'épine sur ligne droite.

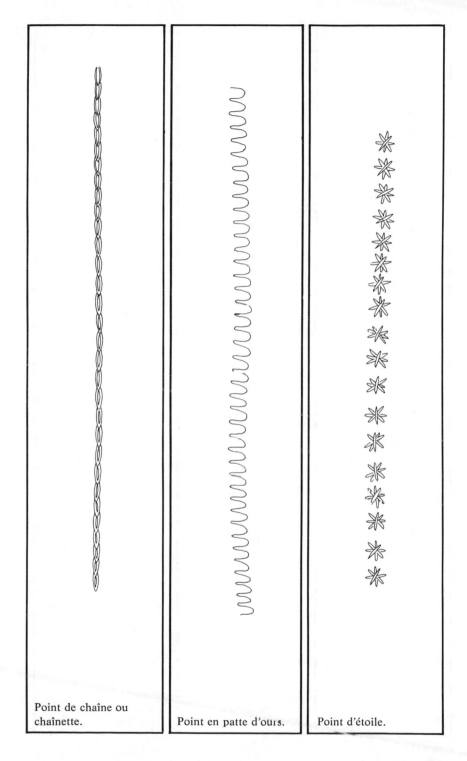

Point de chaîne ou
chaînette.

Point en patte d'ours.

Point d'étoile.

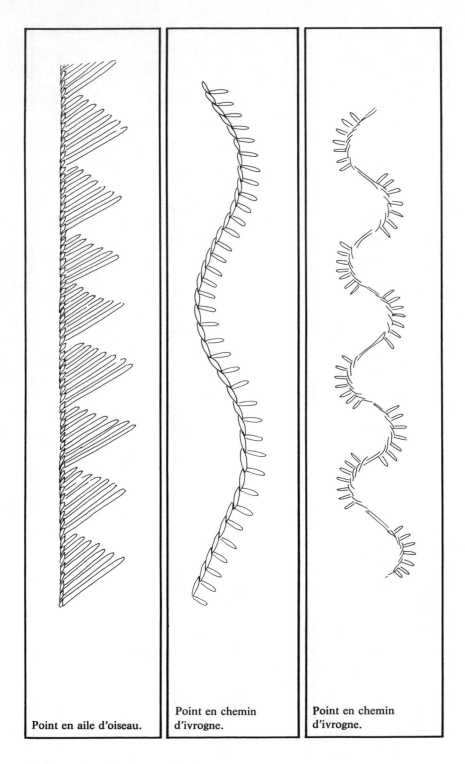

Point en aile d'oiseau.

Point en chemin
d'ivrogne.

Point en chemin
d'ivrogne.

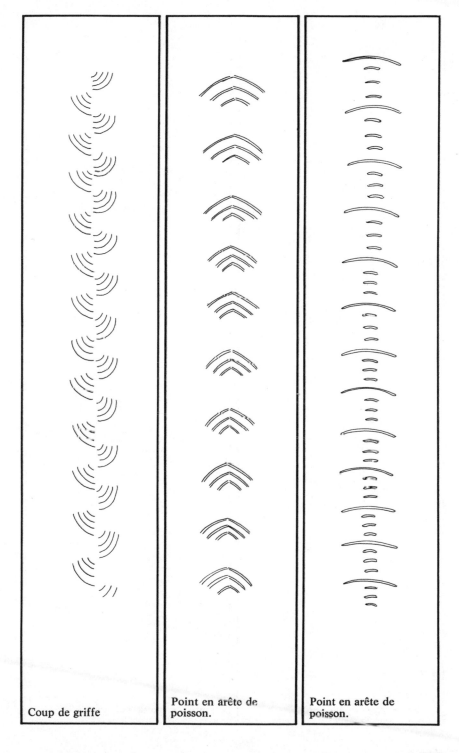

Coup de griffe

Point en arête de poisson.

Point en arête de poisson.

451

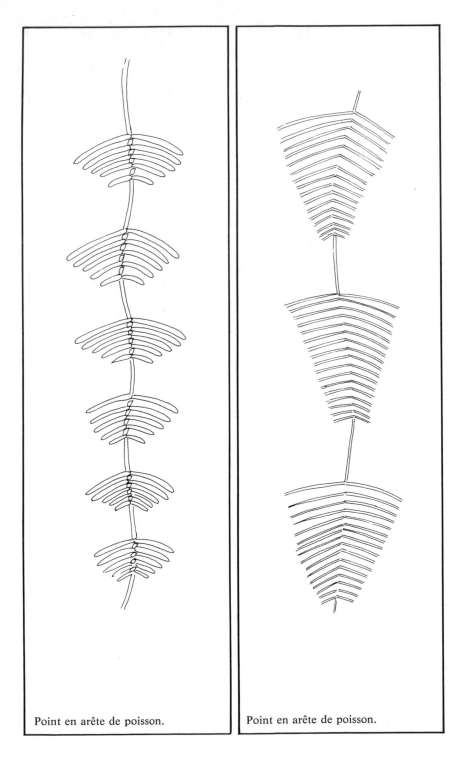

Point en arête de poisson.　　　　Point en arête de poisson.

452

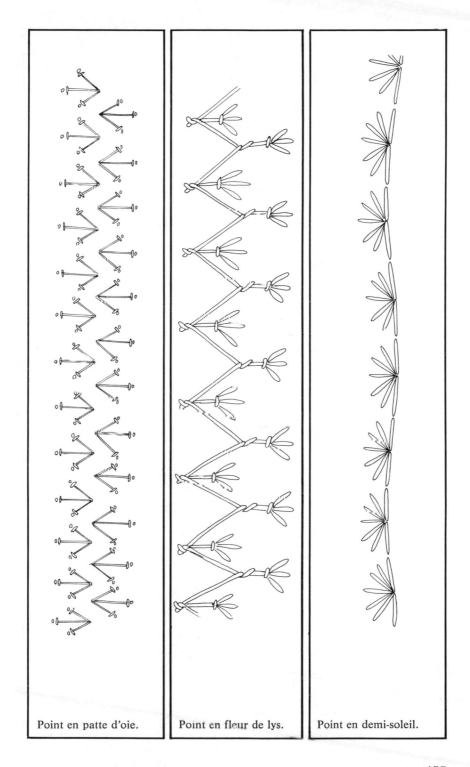

Point en patte d'oie. Point en fleur de lys. Point en demi-soleil.

Point en fleur de neige ou étoile scintillante.

Point grand soleil.

BIBLIOGRAPHIE

Audsley, W. & G., *Designs and Patterns from Historic Ornament,* New York, Dover Pub., 1968.

Archambault, Jacques, Lévesque, Eugénie, *Le Drapeau québécois,* Québec, Editeur officiel, 1974.

Barbeau, Marius, *Peaux-Rouges d'Amérique: leurs moeurs, leurs coutumes,* Montréal, Beauchemin, 1965.

Barbeau, Marius, *Folklore,* Montréal, Cahiers de l'Académie canadienne française, vol. 9.

Barbeau, Marius, *Fameux Peaux-rouges d'Amérique du Nord-Est et du Nord-Ouest,* Montréal, Beauchemin, 1966.

Barbeau, Marius, *Chansons populaires du Vieux Québec,* Ottawa, Musée national du Canada (s.d.).

Barbeau, Marius, *Huron and Wyandot Mythology,* Ottawa, Government Printing Bureau, 1915.

Barbeau, Marius, *Grand-mère raconte,* Toronto, Longmans, 1947.

Barbeau, Marius, *Romancero du Canada,* Montréal, Beauchemin, 1937.

Barbeau, Marius, *Il était une fois,* Montréal, Beauchemin, 1935.

Barbeau, Marius, *Maîtres artisans de chez nous,* Montréal, Editions du Zodiaque, 1942.

Barbeau, Marius, *J'ai vu Québec,* Québec, S.E., 1952.

Barbeau, Marius, *Saintes artisanes,* Montréal, S.E., 1943, (vol. 1), 1946 (vol. 2).

Barbeau, Marius, *Ceinture fléchée,* Ed. Paysana, 1945.

Barbeau, Marius, *Ceintures fléchées,* M.S.R.C., 1938, sec. I, pp. 109-114.

Barbeau, Marius, *Le Folklore canadien-français,* in M.S.R.C., 1915, sect. I, pp. 449-481.

Barbeau, Marius, *Trésor des anciens Jésuites,* Ottawa, Imprimeur de la reine, 1957.

Barbeau, Marius, *Indian Trade Silver,* in M.S.R.C. 1940, sect. II, pp. 27-41.

Barbeau, Marius, *Crucifix du Québec,* in *Vie des Arts,* no 20, automne 1962, pp. 34 à 38.

Baty, G., Chavance, R., *Histoire des marionnettes,* Paris, Presses Universelles de France, 1959.

Baudrillard, J., *Le Système des objets,* Paris, Gallimard, 1968.

Beaugrand-champagne, Aristide, *La Poterie iroquoise,* in *Cahier des Dix,* Montréal, 1943, no 8, pp. 267-284.

Beaulieu, Victor-Lévy, *Manuel de la petite littérature du Québec,* Montréal, Les Éditions de l'Aurore, 1974.

Bélanger, Michèle, *Vieilles coutumes, vieilles croyances, vieux dictons,* in *Revue d'histoire de la Gaspésie,* 1970, vol. 8, pp. 179.

Bériau, Oscar A., *La Teinture domestique,* Québec, ministère de l'Agriculture (Bull. 113), 1932.

Bériau, Oscar A., *Tissage domestique,* Québec, 1943.

Bernard, Léon, *Les Archives de folklore de l'Université Laval, in Culture Vivante,* Québec, ministère des Affaires culturelles, décembre 1971, no 23.

Bernier, Jean-Claude, *L'eau de Pâques dans la tradition,* Mémoire de licence en études canadiennes, Université Laval, 1966-67.

Bouchard, Georges, *Vieilles choses, vieilles gens,* Montréal, Granger & Frères, 1943.

Bourque, André-Thaddée, *Chez les anciens acadiens. Causeries du grand-père Antoine,* Moncton, Presse de l'Evangéline, 1941.

Bourque, J. Rodolphe, *Social and Architectural Aspects of the Acadians in New Brunswick,* Fredericton, Research and Development Branch; Historical Resources Administration Government, 1971.

Brasser, Ted., J., *L'art indien de la Baie James* in Vie des Arts, vol. XIX, no 75, 1974, pp. 23-27.

Brazer, F.S., *Early American Decoration,* Pond Ekberg, Springfield, Mass., 1940.

Burnham, Harold B., et Dorothy K., *Keep me warm one night. Early handweaving in Eastern Canada,* Toronto, Union of Toronto Press, 1972.

Codex Canadiensis, *Les Raretés des Indes,* Maurice Chamonal, Paris, 1930. (Document iconographique du XVIIe siècle attribué au Jésuite Louis Nicolas.)

Chevalier, Jean, Gheerbrant, Alain, *Dictionnaire des symboles,* Paris, Edition Seghers et Edition Jupiter, 1973, 4 vol.

Chiasson, Anselme, *Les Légendes des Iles-de-la-Madeleine,* Moncton, Edition des Aboiteaux, 1969.

Christie, Archibald H., *Pattern Design,* New York, Dover, 1969. (Reproduction intégrale d'un traité original publié en 1910 sous le titre de *Traditional Methods of Pattern Designing,* Oxford, Clarendon Press.)

Soeurs des Saints Noms de Jésus et Marie (en collaboration), Ecole Ménagère régionale, Sainte-Martine, *Teintures végétales extraites des plantes de chez nous,* 1941.

Collaboration, *Artisans et paysans de France, recueil d'études d'art populaire,* Paris, F.-X. Leroux, 1946.

Collaboration, *Art populaire de Lorraine,* Paris-Strasbourg, Istra, 1966.

Collaboration, *Ethnologie générale,* Encyclopédie de La Pléiade, Paris, Editions Gallimard, 1968.

Collaboration, *Ethnologie régionale,* t. I, La Pléiade, Gallimard, 1973.

Collaboration, *La Renaissance campagnarde,* Montréal, Albert Levesque, 1935.

Collaboration, *Les Arts et la Vie,* Genève et Paris (Unesco), Weber, 1969.

Collaboration, *Les Religions populaires,* (Colloque international 1970) Québec, Les Presses de l'Université Laval, 1972.

Connell, Patrick, *Greek Ornament,* New York, Dover, 1968.

Cuisenier, Jean et collaborateurs, *Système descriptif des objets domestiques français,* Paris, Centre d'ethnologie français, 1972, 4 vol. et 20 fascicules.

Dawson, Nora, *La Vie traditionnelle à Saint-Pierre (Ile-d'Orléans),* Québec, Les Presses de l'Université Laval, 1960, (Archives de folklore, no 8).

Debidour, V. H., *Le Bestiaire sculpté du Moyen Age en France,* Paris, Arthaud, 1961.

De Grosbois, Louise, Lamothe, Raymonde, Nantel, Lise, *Les Patenteux du Québec,* Montréal, Parti-Pris, 1974.

Desruisseaux, Paul, *Croyances et pratiques populaires au Canada français,* Montréal, Editions du Jour, 1973.

Doyon-Ferland, Madeleine, *Les Arts populaires* in *Esquisses du Canada français,* Montréal, 1967, pp. 186 à 208.

Doyen-Ferland, Madeleine, *Coutumes populaires du Canada français,* Québec, Les Presses de l'Université Laval (Archives de folklore), 2e édition 1972 (bibliographie).

Du Berger, Jean, *Les Légendes d'Amérique française,* Québec, Les Presses de l'Université Laval (Archives de folklore), 1973 (bibliographie élaborée).

Du Berger, Jean, *Introduction à la littérature orale,* Québec, Les Presses de l'Université Laval (Archives de folklore), 1972 (bibliographie élaborée).

Du Berger, Jean, *Introduction aux études en arts et traditions populaires,* Québec, Les Presses de l'Université Laval (Archives de folklore), 1973 (bibliogaphie élaborée).

Du Berger, Jean, *Eléments de bibliographie* (Légendes d'Amérique française II, Guide de l'étudiant). Document non publié à l'usage des étudiants (Archives de folklore, Université Laval).

Du Berger, Jean, *Catalogue partiel des versions parallèles.* (Légendes d'Amérique française II, Guide de l'étudiant.) Guide non publié, à l'usage des étudiants (Archives de folklore, Université Laval).

Dupont, Jean-Claude, *Le Forgeron et ses traditions,* thèse de D.E.S., Université Laval, Québec.

Dupont, Jean-Claude, *Contribution à l'ethnographie des Côtes de Terre-Neuve,* Québec, Université Laval (C.E.N.), 1968.

Dupont, Jean-Claude, *Le légendaire de la Beauce,* Québec, Garneau, 1974.

Fauteux, Joseph-Noël, *Essai sur l'industrie au Canada sous le régime français* (2 vol.), Québec, 1927.

Fréchette, Louis, Beaugrand, Honoré, Stevens, Paul, *Contes d'autrefois,* Montréal, Beauchemin, 1946.

Gagné, Mme Charles, *Pages d'histoire des Cercles de fermières* (1915-1965), Québec, ministère de l'Agriculture, 1965, 61 p. (bibliographie).

Gauthier, Joseph, Capelle, Louis, *Traité de composition décorative,* Paris, Plon (s.d.).

Gaudet-Smet, Françoise, *Pointes-folles,* Saint Sylvère (Nicolet, P.Q.), Créations Claire Vallée, [S.D.].

Gaudet-Smet, Françoise, *Courtes-pointes,* Saint-Sylvère (Nicolet, P.Q.), Créations Claire Vallée, [S.D.].

Gauvreau, Jean-Marie, *Artisans du Québec,* Trois-Rivières, Editions du Bien Public, 1940.

Gauvreau, Jean-Marie, *L'artisanat du Québec* in *Mémoire de la Société Royale du Canada,* 3e série, tome XLIII, 1949.

Guy, Camille, *L'art décoratif des Indiens de l'Est,* in *Culture Vivante,* no 14, Québec, ministère des Affaires culturelles, août, 1969.

Gischia, Léon, Mazenod, Lucien, *Les Arts primitifs français* (art méro-vingien, carolingien roman), Paris, 1932.

Halton, Richard, G., *Handbook of Plant and Floral Ornament*, New York, Dover Publications, 1960. Reproduction intégrale de l'édi-tion originale datant de 1909 et intitulée *The Craftman's Plant-Book*.

Hamelin, Jean, *Economie et société en Nouvelle-France*, Québec, Pres-ses de l'Université Laval, in *Les Cahiers de l'Institut d'Histoire* (s.d.).

Harmon, M., *Primitive and Folk Art* in *Funk & Wagnalls Standard Dictionary of Folklore, Mythology and Legends*, New York, Wag-nalls Company, 1947, pp. 886-902.

Harper, J. Russell, *L'art populaire: l'art naïf au Canada*, Ottawa, Ga-lerie nationale du Canada, 1973-74.

Harper, J. Russell, *A people art, primitive naïve, provincial and folks painting in Canada*, Toronto, University of Toronto Press, 1974.

Havard, Henri, *Dictionnaire de l'ameublement et de la décoration de-puis le XIIIe siècle jusqu'à nos jours*, Paris, Georges Boranger (s.d.), (1887-1889), 4 vol.

Holstein, Jonathan, *The pieced guilt*, a Nort-american design tradition, Toronto, McClelland and Stewart Limited, 1973.

Lacourcière, Luc, *L'Étude de la culture: le folklore* in *Situation de la recherche au Canada français*, P.U.L., 1962, pp. 253-367.

Lacourcière, Luc, *La Langue et le folklore* in *Canada français*, vol. 33, no 7, mard, 1946.

Lacourcière, Luc, *La Tradition orale au Canada*, in *France et Canada français du XVIe au XXe siècles*, *Les Cahiers de l'Institut d'His-toire*, no 7, pp. 223-231.

Lacourcière, Luc, *Le Folklore acadien*, in *National Museum of Canada Bulletin*. (Annual Report 1950-51), no 126, Ottawa, 1952, pp. 99 à 104.

Lacroix, Donat C., *Inventaire et description des engins de pêche com-merciale en usage dans la province du Nouveau-Brunswick*, thèse (non publiée), Université Laval, Faculté d'Agriculture, 1962.

Laforte, Conrad, *La Chanson folklorique et les écrivains du XIXe siècle* (en France et au Québec), Montréal, Hurtubise, H.M.H., 1973.

Lamontagne, Roland, *Textiles et documents Maurepas*, Montréal, Le-méac, 1970.

Lamy, Laurent et Suzanne, *La Renaissance des métiers d'art au Canada français*, Québec, ministère des Affaires culturelles, 1967.

Lavallée, Gérard, *Anciens ornemanistes et imagiers du Canada français,* Québec, ministère des Affaires culturelles, 1968.

Leblanc, Emery, *Les Entretiens du village,* Moncton, N.B., Imprimerie Acadienne, 1957.

Leclerc, Yvon, Nadeau, Michel, Ouellet, Florient, *L'Industrie des métiers d'art,* Montréal, Edition Formart, 1972.

Lehner, Ernst et Johanna, *Folklore and Symbolism of Flowers, Plants and Trees,* New York, Tudor Publishing Co., 1960.

Lemieux, Germain, *Les Vieux m'ont conté,* Paris-Montréal, Bellarmin Maisonneuve et Larose, 1973, tome I, 1974 tome II.

Lemieux, Germain, *Les Jongleurs du billochet,* Montréal-Paris, Bellarmin Maisonneuve et Larose, 1972.

Leroi-Gourhan, A., *Evolution et techniques* (2 vols.). Tome I: *L'Homme et la matière,* Paris, Albin Michel; tome II: *Milieu et techniques,* Paris, Albin Michel, 1945.

Leroi-Gourhan, A., *Le Geste et la parole,* Paris, Albin Michel, 1964-65, 2 vol.

Leroi-Gourhan, A., *Préhistoire de l'art occidental,* Paris, Mazenod, 1965.

Levesque, René, *La Seigneurie des Iles et des Ilets de Mingan,* Montréal, Leméac, 1971.

Levesque, René, *Des pétroglyphes du Québec,* in *Vie des Arts,* automne 1968, no 52, pp. 18-23.

Levesque-Dubé, Alice, *Il y a soixante ans,* Montréal, Fides, 1943.

Lipman, Jean, *American Folk Decoration,* New York, Oxford University Press, 1951.

Lipman, Jean, *American Folk Art in Wood, Metal and Stone,* New York, Dover, 1972.

Magnin, Charles, *Histoire des marionnettes en Europe depuis l'antiquité jusqu'à nos jours* (2e édition), Paris, Michel Lévy, 1962.

Marie-Ursule, *Civilisation traditionnelle des Lavallois,* Québec, P.U.L., 1951 *(Archives de folklore,* 5-6).

Marie-Victorin, Frère, *Flore laurentienne,* Montréal, Imprimerie de la Salle, 1935), 916 p., ill.

Martin, Paul-Louis, *La Berçante québécoise,* Trois-Rivières, Le Boréal Express, 1974.

Massicotte, E.-Z., *Moeurs, coutumes et industries canadiennes-françaises,* Montréal, Beauchemin, 1913.

Massicotte, E.-Z., *Coutumes et traditions se rattachant à la fête de Pâques* in *Bulletin des Recherches Historiques,* vol. 29, 1923.

Massicotte, E.-Z., *Croyances et dictons populaires des environs de*

Trois-Rivières (Canada) *The Journal of American Folklore,* 1919 (janv.-mars).

Massicotte, E.-Z., *La Ceinture fléchée, chef-d'oeuvre de l'industrie domestique au Canada, M.S.R.C.,* mai 1924, vol. XVIII, sect. I, p. 1-14.

Mauméné, A., *Les beaux meubles régionaux des provinces de France,* Paris, Charles Moreau, 1952.

Morin, Victor, *Armoiries et blason* in *M.S.R.C.,* 1917, sect. I, pp. 17-35 et *La science du blason* in *Cahier des Dix,* Montréal, 1957, no 22.

Morin, Victor, *Superstition et croyances populaires* in *M.S.R.C.,* 1937, sect. I, pp. 51-60.

Morissette, Gérard, *Coup d'oeil sur les arts en Nouvelle-France,* Québec, 1961.

Musée du Québec, *Ethnologie québécoise* (série de diapositives réalisées par Luc Chartier sur la culture matérielle du Québec, M.A.C., 1973.

Payette, Jean-Pierre, *Le Guide des artistes créateurs du Québec,* Montréal, La Presse, 1974.

Palardy, Jean, *Les Meubles anciens du Canada français,* Paris, *Arts et métiers graphiques,* 1963.

Porter, John R., Désy, Léopold, *Calvaire et croix de chemins du Québec,* Montréal, Hurtubise, H.M.H., 1973.

Prévost, Antoine, *Girouettes en forme de coq,* in *Vie des Arts,* no 30, printemps 1963, pp. 32 à 45.

Rioux, Marcel, *Les Québécois,* Paris, Seighers, 1974.

Rivard, Adjutor, *Chez nous,* Québec, Editions Garneau, 1941.

Rivière, G.-H., Tardieu, S., *Objets domestiques des provinces de France dans la vie familiale et les arts ménagers,* Paris, Edition des Musées Nationaux, 1953.

Rousseau, Jacques, *Les Sachems délibèrent autour du feu de camp,* in *Cahier des Dix,* Montréal, 1959, pp. 9-50.

Rousseau, Jacques, *La Fleur de lis et l'emblème floral du Québec,* in *Cahier des Dix,* Montréal, 1966, no 31, pp. 27-78.

Rousseau, Jacques, *Les premiers Canadiens,* in *Cahier des Dix,* Montréal, 1960, no 25, pp. 9 à 64.

Rousseau, Jacques, *La civilisation traditionnelle du Canada français: Contribution amérindienne à la culture canadienne-française,* Québec, Université Laval, Extension de l'enseignement universitaire, 1965-66 (Cours télévisés Folk. 101 T.V.).

Rousseau, Jacques, *Ces gens qu'on dit sauvages* in *Cahier des Dix,* Montréal, 1958, no 23, pp. 53-90.

Roy, Antoine, *Les Lettres, les sciences et les arts au Canada sous le régime français,* Paris, 1930.

Roy, Dr Carmen, *Les Acadiens de la rive nord du fleuve Saint-Laurent,* Comm. no 5, Musée national du Canada, Ottawa, juin 1963.

Roy, Pierre-Georges, *Nos coutumes et traditions françaises* in *Cahier des Dix,* Montréal, 1939, no 4, pp. 59-118.

Roy, Carmen, *Saint-Pierre-et-Miquelon: une mission folklorique aux îles,* Ottawa, 1962.

Roy, Joseph-Edmond, *Les Mariages dans nos campagnes autrefois, Bulletin des Recherches Historiques,* vol. 29, 1923.

Sauerlander, Willibald, *La Sculpture gothique en France: 1140-1270,* Paris, Flammarion, 1972.

Savoie, Francis, *L'Ile de Shipagan, anecdotes, tours, légendes,* Edition des Aboiteaux, Moncton, N.-B., 1967.

Séguin, Robert-Lionel, *La civilisation traditionnelle et l'art populaire: deux aspects méconnus de la culture québécoise,* Trois-Rivières, Presse Information, V.Q.T.R., vol. 5, numéro 5, mars 1974.

Séguin, Robert-Lionel, *Les Moules du Québec,* Ottawa, Musée national, 1963.

Séguin, Robert-Lionel, *La Sorcellerie au Canada français du XVIIe au XIXe siècles,* Montréal, Leméac, 1972.

Séguin, Robert-Lionel, *Les Jouets anciens du Québec,* Montréal, Leméac, 1969.

Séguin, Robert-Lionel et collaborateurs, *Ethnologie québécoise I,* Montréal, Hurtubise, H.M.H., 1972.

Séguin, Robert-Lionel, *La Civilisation traditionnelle de l'habitant au XVIIe et au XVIIIe siècles,* Montréal, Fides, 1967.

Shepherd, Walter, *Shepherd's Glossary of Graphic Signs and Symbols,* London, J.M. Dent & Sons, 1971.

Simard, Cyril, *Concept Artisanat-Design,* in *Culture Vivante,* Québec, ministère des Affaires culturelles, juillet 1972, no 25, pp. 3-8.

Simard, Jean, *Témoins d'un passé de foi,* in *Perspectives (Le Soleil),* 17 juin 1972, pp. 20-22.

Smith, Elmer, L., *The Folk Art of Pennsylvania Dutchland,* Lebanon, Pa., Applied Art Publishers, 1966.

Soulier, Pierre, *Marionnettes, leur manipulation, leur théâtre,* Paris, Editions des Musées nationaux, 1972.

Stany-Gauthier, J., *La Connaissance des meubles régionaux français,* Paris, Charles Moreau, 1952.

Taché, Joseph-Charles, *Forestiers et voyageurs,* Montréal, Fides, 1964.

Tardieu, Suzanne, Hamon, Michèle, *Equipement et activités domestiques*, Paris, Editions des Musées nationaux, 1972.

Trudel, Jean, *François Ranvoyzé, orfèvre, 1739-1814*, Québec, M.A.C., 1968.

Trudel, Jean, *Culture populaire*, Québec, Service de diffusion des media dans l'enseignement, tome I, 1973; tome II, 1974.

Trudel, Jean, *Il n'y a plus de défilé, y aura-t-il une culture?*, in "Le Devoir", Montréal, 22 juin 1974.

Trudel, Jean, *La sculpture ancienne du Québec, manifestation d'art populaire*, Vie des Arts, été 1973.

Trudel, Jean, *Profil de la culture québécoise — XVIIe-XIXe siècles*, Québec, ministère des Affaires culturelles, 1969.

Urech, Edouard, *Dictionnaire des symboles chrétiens*, Delachaux et Mestle, Neufchatel, 1972.

Van Gennep, Arnold, *Manuel de folklore français contemporain*, Paris, Λ. Picard, 1937 (6 vol.).

Van Gennep, Arnold, *La Formation des légendes*, Paris, Flammarion, 1920.

Viallet, Nicole, *Tapisserie* (Principes d'analyse scientifique. Méthode et vocabulaire), Paris, Imprimerie nationale, 1971.

Viau, Guy, *Réflexions sur l'artisanat au Québec* in *Cité Libre*, no 32, décembre 1960.

Viaux, J., *Bibliographie du meuble*, Paris, Société des amis de la Bibliothèque Forney, 1966.

Vladutin, J., *Etnografia romaneasca*, Bucaresti, Editura Stüntifica, 1973.

Waring, Janet, *Early American Stencils*, New York, Dover, 1968.

Wintemberg, W.-J., *Examples of Graphic Art on Archeological Artefacts from Ontario* in *Mémoires et comptes rendus de la Société Royale du Canada*, 3e série, vol. XVIII, 1924, sect. II, pp. 33-50.

Zieleski, S.-A., *Encyclopedia of Hand-Weaving*, Toronto, The Ryerson Press, 1959.

REVUES

— *Cahier des Dix*
— *Antique*
— *Les Archives de folklore de l'Université Laval*
— *Culture Vivante*
— *Vie des Arts*
— *Arts et traditions populaires*
— *Bulletin des Recherches Historiques*

Achevé d'imprimer sur les presses de
L'IMPRIMERIE ELECTRA *

pour

LES EDITIONS DE L'HOMME LTÉE

* Division du groupe Sogides Ltée

Ouvrages parus
chez les Éditeurs du groupe Sogides

Ouvrages parus aux
ÉDITIONS
DE L'HOMME

ART CULINAIRE

Art de vivre en bonne santé (L'),
Dr W. Leblond, **3.00**

Boîte à lunch (La), L. Lagacé, **3.00**

101 omelettes, M. Claude, **2.00**

Choisir ses vins, P. Petel, **2.00**

Cocktails de Jacques Normand (Les),
J. Normand, **2.00**

Congélation (La), S. Lapointe, **2.00**

Cuisine avec la farine Robin Hood (La),
Robin Hood, **2.00**

Cuisine chinoise (La), L. Gervais, **3.00**

Cuisine de maman Lapointe (La),
S. Lapointe, **2.00**

Cuisine des 4 saisons (La),
Mme Hélène Durand-LaRoche, **3.00**

Cuisine française pour Canadiens,
R. Montigny, **3.00**

Cuisine en plein air, H. Doucet, **2.00**

Cuisine italienne (La), Di Tomasso, **2.00**

Diététique dans la vie quotidienne,
L. Lagacé, **3.00**

En cuisinant de 5 à 6, J. Huot, **2.00**

Fondues et flambées, S. Lapointe, **2.00**

Grande Cuisine au Pernod (La),
S. Lapointe, **3.00**

Hors-d'oeuvre, salades et buffets froids,
L. Dubois, **2.00**

Madame reçoit, H.D. LaRoche, **2.50**

Mangez bien et rajeunissez, R. Barbeau, **3.00**

Recettes à la bière des grandes cuisines
Molson, M.L. Beaulieu, **2.00**

Recettes au "blender", J. Huot, **3.00**

Recettes de maman Lapointe,
S. Lapointe, **2.00**

Recettes de gibier, S. Lapointe, **3.00**

Régimes pour maigrir, M.J. Beaudoin, **2.50**

Soupes (Les), C. Marécat, **2.00**

Tous les secrets de l'alimentation,
M.J. Beaudoin, **2.50**

Vin (Le), P. Petel, **3.00**

Vins, cocktails et spiritueux,
G. Cloutier, **2.00**

Vos vedettes et leurs recettes,
G. Dufour et G. Poirier, **3.00**

Y'a du soleil dans votre assiette,
Georget-Berval-Gignac, **3.00**

DOCUMENTS, BIOGRAPHIE

Acadiens (Les), E. Leblanc, **2.00**

Bien-pensants (Les), P. Berton, **2.50**

Blow up des grands de la chanson,
M. Maill, **3.00**

Bourassa-Québec, R. Bourassa, **1.00**

Camillien Houde, H. Larocque, **1.00**

Canadians et nous (Les), J. De Roussan, **1.00**

Ce combat qui n'en finit plus,
A. Stanké,-J.L. Morgan, **3.00**

Charlebois, qui es-tu?, B. L'Herbier, **3.00**

Chroniques vécues des modestes origines
d'une élite urbaine, H. Grenon, **3.50**

Conquête de l'espace (La), J. Lebrun, 5.00

Des hommes qui bâtissent le Québec,
collaboration, 3.00

Deux innocents en Chine rouge,
P.E. Trudeau, J. Hébert, 2.00

Drapeau canadien (Le), L.A. Biron, 1.00

Drogues, J. Durocher, 2.00

Egalité ou indépendance, D. Johnson, 2.00

Epaves du Saint-Laurent (Les),
J. Lafrance, 3.00

Etat du Québec (L'), collaboration, 1.00

Félix Leclerc, J.P. Sylvain, 2.00

Fabuleux Onassis (Le), C. Cafarakis, 3.00

Fête au village, P. Legendre, 2.00

FLQ 70: Offensive d'automne, J.C. Trait, 3.00

France des Canadiens (La), R. Hollier, 1.50

Greffes du coeur (Les), collaboration, 2.00

Hippies (Les), Time-coll., 3.00

Imprévisible M. Houde (L'), C. Renaud, 2.00

Insolences du Frère Untel, F. Untel, 1.50

J'aime encore mieux le jus de betteraves,
A. Stanké, 2.50

Juliette Béliveau, D. Martineau, 3.00

La Bolduc, R. Benoit, 1.50

Lamia, P.T. De Vosjoli, 5.00

L'Ermite, L. Rampa, 3.00

Magadan, M. Solomon, 6.00

Mammifères de mon pays,
Duchesnay-Dumais, 2.00

Masques et visages du spiritualisme
contemporain, J. Evola, 5.00

Médecine d'aujourd'hui, Me A. Flamand, 1.00

Médecine est malade, Dr L. Joubert, 1.00

Michèle Richard raconte Michèle Richard,
M. Richard, 2.50

Mozart, raconté en 50 chefs-d'oeuvre,
P. Roussel, 5.00

Nationalisation de l'électricité (La),
P. Sauriol, 1.00

Napoléon vu par Guillemin, H. Guillemin, 2.50

On veut savoir, (4 t.), L. Trépanier, 1.00 ch.

Option Québec, R. Lévesque, 2.00

Pellan, G. Lefebvre, 18.95

Poissons du Québec,
Juschereau-Duchesnay, 1.00

Pour entretenir la flamme, L. Rampa, 3.00

Pour une radio civilisée, G. Proulx, 2.00

Prague, l'été des tanks, collaboration, 3.00

Premiers sur la lune,
Armstrong-Aldrin-Collins, 6.00

Prisonniers à l'Oflag 79, P. Vallée, 1.00

Prostitution à Montréal (La),
T. Limoges, 1.50

Québec 1800, W.H. Bartlett, 15.00

Rage des goof-balls,
A. Stanké-M.J. Beaudoin, 1.00

Rescapée de l'enfer nazi, R. Charrier, 1.50

Révolte contre le monde moderne,
J. Evola, 6.00

Riopelle, G. Robert, 3.50

Taxidermie, (2e édition), J. Labrie, 4.00

Terrorisme québécois (Le), Dr G. Morf, 3.00

Ti-blanc, mouton noir, R. Laplante, 2.00

Treizième chandelle, L. Rampa, 3.00

Trois vies de Pearson (Les),
Poliquin-Beal, 3.00

Trudeau, le paradoxe, A. Westell, 5.00

Une culture appelée québécoise,
G. Turi, 2.00

Une femme face à la Confédération,
M.B. Fontaine, 1.50

Un peuple oui, une peuplade jamais!
J. Lévesque, 3.00

Un Yankee au Canada, A. Thério, 1.00

Vizzini, S. Vizzini, 5.00

Vrai visage de Duplessis (Le),
P. Laporte, 2.00

ENCYCLOPEDIES

Encyclopédie de la maison québécoise,
Lessard et Marquis, 6.00

Encyclopédie des antiquités du Québec,
Lessard et Marquis, 6.00

Encyclopédie des oiseaux du Québec,
W. Earl Godfrey, 6.00

Encyclopédie du jardinier horticulteur,
W.H. Perron, 6.00

Encyclopédie du Québec, Vol. I et Vol. II,
L. Landry, 6.00 ch.

ESTHETIQUE ET VIE MODERNE

Cellulite (La), Dr G.J. Léonard, 3.00
Charme féminin (Le), D.M. Parisien, 2.00
Chirurgie plastique et esthétique,
 Dr A. Genest, 2.00
Embellissez votre corps, J. Ghedin, 2.00
Embellissez votre visage, J. Ghedin, 1.50
Etiquette du mariage, Fortin-Jacques,
 Farley, 2.50
Exercices pour rester jeune, T. Sekely, 3.00
Femme après 30 ans, N. Germain, 2.50
Femme émancipée (La), N. Germain et
 L. Desjardins, 2.00

Leçons de beauté, E. Serei, 1.50
Savoir se maquiller, J. Ghedin, 1.50
Savoir-vivre, N. Germain, 2.50
Savoir-vivre d'aujourd'hui (Le),
 M.F. Jacques, 2.00
Sein (Le), collaboration, 2.50
Soignez votre personnalité, messieurs,
 E. Serei, 2.00
Vos cheveux, J. Ghedin, 2.50
Vos dents, Archambault-Déom, 2.00

LINGUISTIQUE

Améliorez votre français, J. Laurin, 2.50

Anglais par la méthode choc (L'),
 J.L. Morgan, 2.00

Dictionnaire en 5 langues, L. Stanké, 2.00

Mirovox, H. Bergeron, 1.00
Petit dictionnaire du joual au français,
 A. Turenne, 2.00
Savoir parler, R.S. Catta, 2.00
Verbes (Les), J. Laurin, 2.50

LITTERATURE

Amour, police et morgue, J.M. Laporte, 1.00
Bigaouette, R. Lévesque, 2.00
Bousille et les Justes, G. Gélinas, 2.00
Candy, Southern & Hoffenberg, 3.00
Cent pas dans ma tête (Les), P. Dudan, 2.50
Commettants de Caridad (Les),
 Y. Thériault, 2.00
Des bois, des champs, des bêtes,
 J.C. Harvey, 2.00
Dictionnaire d'un Québécois,
 C. Falardeau, 2.00
Ecrits de la Taverne Royal, collaboration, 1.00
Gésine, Dr R. Lecours, 2.00
Hamlet, Prince du Québec, R. Gurik, 1.50
Homme qui va (L'), J.C. Harvey, 2.00
J'parle tout seul quand j'en narrache,
 E. Coderre, 2.00
Mort attendra (La), A. Malavoy, 1.00
Malheur a pas des bons yeux,
 R. Lévesque, 2.00
Marche ou crève Carignan, R. Hollier, 2.00
Mauvais bergers (Les), A.E. Caron, 1.00

Mes anges sont des diables,
 J. de Roussan, 1.00
Montréalités, A. Stanké, 1.00
Mort d'eau (La), Y. Thériault, 2.00
Ni queue, ni tête, M.C. Brault, 1.00
Pays voilés, existences, M.C. Blais, 1.50
Pomme de pln, L.P. Dlamini, 2.00
Pour la grandeur de l'homme,
 C. Péloquin, 2.00
Printemps qui pleure (Le), A. Thério, 1.00
Prix David, C. Hamel, 2.50
Propos du timide (Les), A. Brie, 1.00
Roi de la Côte Nord (Le), Y. Thériault, 1.00
Temps du Carcajou (Les), Y. Thériault, 2.50
Tête blanche, M.C. Blais, 2.50
Tit-Coq, G. Gélinas, 2.00
Toges, bistouris, matraques et soutanes,
 collaboration, 1.00
Un simple soldat, M. Dubé, 1.50
Valérie, Y. Thériault, 2.00
Vertige du dégoût (Le), E.P. Morin, 1.00

LIVRES PRATIQUES – LOISIRS

Alimentation pour futures mamans, T. Sekely et R. Gougeon, **3.00**

Apprenez la photographie avec Antoine Desilets, A. Desilets, **3.50**

Bougies (Les), W. Schutz, **4.00**

Bricolage (Le), J.M. Doré, **3.00**

Cabanes d'oiseaux (Les), J.M. Doré, **3.00**

Camping et caravaning, J. Vic et R. Savoie, **2.50**

Cinquante et une chansons à répondre, P. Daigneault, **2.00**

Comment prévoir le temps, E. Neal, **1.00**

Conseils à ceux qui veulent bâtir, A. Poulin, **2.00**

Conseils aux inventeurs, R.A. Robic, **1.50**

Couture et tricot, M.H. Berthouin, **2.00**

Décoration intérieure (La), J. Monette, **3.00**

Fléché (Le), L. Lavigne et F. Bourret, **4.00**

Guide complet de la couture (Le), L. Chartier, **3.50**

Guide de l'astrologie (Le), J. Manolesco, **3.00**

Guide de la haute-fidélité, G. Poirier, **4.00**

8/Super 8/16, A. Lafrance, **5.00**

Hypnotisme (L'), J. Manolesco, **3.00**

Informations touristiques, la France, Deroche et Morgan, **2.50**

Informations touristiques, le Monde, Deroche, Colombani, Savoie, **2.50**

Insolences d'Antoine, A. Desilets, **3.00**

Interprétez vos rêves, L. Stanké, **3.00**

Jardinage (Le), P. Pouliot, **3.00**

J'ai découvert Tahiti, J. Languirand, **1.00**

Je développe mes photos, A. Desilets, **5.00**

Je prends des photos, A. Desilets, **4.00**

Jeux de société, L. Stanké, **2.00**

J'installe mon équipement stéro, T. I et II, J.M. Doré, **3.00 ch.**

Juste pour rire, C. Blanchard, **2.00**

Météo (La), A. Ouellet, **3.00**

Origami I, R. Harbin, **2.00**

Origami II, R. Harbin, **3.00**

Ouverture aux échecs (L'), C. Coudari, **4.00**

Poids et mesures, calcul rapide, L. Stanké, **3.00**

Pourquoi et comment cesser de fumer, A. Stanké, **1.00**

La retraite, D. Simard, **2.00**

Technique de la photo, A. Desilets, **4.00**

Techniques du jardinage (Les), P. Pouliot, **5.00**

Tenir maison, F.G. Smet, **2.00**

Tricot (Le), F. Vandelac, **3.00**

Trucs de rangement no 1, J.M. Doré, **3.00**

Trucs de rangement no 2, J.M. Doré, **3.00**

Une p'tite vite, G. Latulippe, **2.00**

Vive la compagnie, P. Daigneault, **3.00**

Voir clair aux échecs, H. Tranquille, **3.00**

Voir clair aux dames, H. Tranquille, **3.00**

Votre avenir par les cartes, L. Stanké, **3.00**

Votre discothèque, P. Roussel, **4.00**

LE MONDE DES AFFAIRES ET LA LOI

ABC du marketing (L'), A. Dahamni, **3.00**

Bourse, (La), A. Lambert, **3.00**

Budget (Le), collaboration, **3.00**

Ce qu'en pense le notaire, Me A. Senay, **2.00**

Connaissez-vous la loi? R. Millet, **2.00**

Cruauté mentale, seule cause du divorce? (La), Me Champagne et Dr Léger, **2.50**

Dactylographie (La), W. Lebel, **2.00**

Dictionnaire des affaires (Le), W. Lebel, **2.00**

Dictionnaire économique et financier, E. Lafond, **4.00**

Dictionnaire de la loi (Le), R. Millet, **2.50**

Dynamique des groupes, Aubry-Saint-Arnaud, **1.50**

Guide de la finance (Le), B. Pharand, **2.50**

Loi et vos droits (La), Me P.A. Marchand, **4.00**

Secrétaire (Le/La) bilingue, W. Lebel, **2.50**

PATOF

Cuisinons avec Patof, J. Desrosiers, 1.29

Patof raconte, J. Desrosiers, 0.89

Patofun, J. Desrosiers, 0.89

SANTE, PSYCHOLOGIE, EDUCATION

Activité émotionnelle, P. Fletcher, 3.00

Adolescent veut savoir (L'),
Dr L. Gendron, 3.00

Adolescente veut savoir (L'),
Dr L. Gendron, 2.00

Amour après 50 ans (L'), Dr L. Gendron, 2.00

Apprenez à connaître vos médicaments,
R. Poitevin, 3.00

Complexes et psychanalyse,
P. Valinieff, 2.50

Comment vaincre la gêne et la timidité,
R.S. Catta, 2.00

Communication et épanouissement
personnel, L. Auger, 3.00

Contraception (La), Dr L. Gendron, 3.00

Couple sensuel (Le), Dr L. Gendron, $2.00

Cours de psychologie populaire,
F. Cantin, $2.50

Dépression nerveuse (La), collaboration, 2.50

Développez votre personnalité,
vous réussirez, S. Brind'Amour, 2.00

En attendant mon enfant,
Y.P. Marchessault, 3.00

Femme enceinte (La), Dr R. Bradley, 2.50

Femme et le sexe (La), Dr L. Gendron, 2.00

Guérir sans risques, Dr E. Plisnier, 3.00

Guide des premiers soins, Dr J. Hartley, 3.00

Guide médical de mon médecin de famille,
Dr M. Lauzon, 3.00

Homme et l'art érotique (L'),
Dr L. Gendron, 2.00

Langage de votre enfant (Le),
C. Langevin, 2.50

Maladies transmises par relations sexuelles,
Dr L. Gendron, 2.00

Maman et son nouveau-né (La),
T. Sekely, 3.00

Mariée veut savoir (La), Dr L. Gendron, 2.00

Ménopause (La), Dr L. Gendron, 2.00

Merveilleuse Histoire de la naissance (La),
Dr L. Gendron, 4.50

Madame est servie, Dr L. Gendron, 2.00

Parents face à l'année scolaire (Les),
collaboration, 2.00

Pour vous future maman, T. Sekely, 2.00

Quel est votre quotient psycho-sexuel,
Dr L. Gendron, 2.00

Qu'est-ce qu'un homme, Dr L. Gendron, 2.00

Qu'est-ce qu'une femme, Dr L. Gendron, 2.50

15/20 ans, F. Tournier et P. Vincent, 4.00

Relaxation sensorielle (La), Dr P. Gravel, 3.00

Sexualité (La), Dr L. Gendron, $2.00

Volonté (La), l'attention, la mémoire,
R. Tocquet, 2.50

Vos mains, miroir de la personnalité,
P. Maby, 3.00

Votre écriture, la mienne et celle des
autres, F.X. Boudreault, 1.50

Votre personnalité, votre caractère,
Y. Benoist-Morin, 2.00

Yoga, corps et pensée, B. Leclerq, 3.00

Yoga, santé totale pour tous,
G. Lescouflair, 1.50

Yoga sexe, Dr Gendron et S. Piuze, 3.00

SPORTS (collection dirigée par Louis Arpin)

ABC du hockey (L'), H. Meeker, 3.00

Aérobix, Dr P. Gravel, 2.50

Aïkido, au-delà de l'agressivité,
M. Di Villadorata, 3.00

Armes de chasse (Les), Y. Jarretie, 2.00

Baseball (Le), collaboration, 2.50

Course-Auto 70, J. Duval, 3.00

Courses de chevaux (Les), Y. Leclerc, 3.00

Devant le filet, J. Plante, 3.00

Golf (Le), J. Huot, 2.00

Football (Le), collaboration, 2.50

Football professionnel, J. Séguin, 3.00

Guide de l'auto (Le) (1967), J. Duval, 2.00
(1968-69-70-71), 3.00 chacun

Guide du judo, au sol (Le), L. Arpin, **3.00**
Guide du judo, debout (Le), L. Arpin, **4.00**
Guide du self-defense (Le), L. Arpin, **4.00**
Guide du ski: Québec 72, collaboration, **2.00**
Guide du ski 73, Collaboration, **2.00**
Guide du trappeur,
 P. Provencher, **3.00**
Initiation à la plongée sous-marine,
 R. Goblot, **5.00**
J'apprends à nager, R. Lacoursière, **4.00**
Karaté (Le), M. Mazaltarim, **4.00**
Livre des règlements, LNH **1.00**
Match du siècle: Canada-URSS,
 D. Brodeur, G. Terroux, **3.00**
Mon coup de patin, le secret du hockey,
 J. Wild, **3.00**
Natation (La), M. Mann, **2.50**
Natation de compétition, R. LaCoursière, **3.00**
Parachutisme, C. Bédard, **4.00**

Pêche au Québec (La), M. Chamberland, **3.00**
Petit guide des Jeux olympiques,
 J. About-M. Duplat, **2.00**
Puissance au centre, Jean Béliveau,
 H. Hood, **3.00**
Ski (Le), W. Schaffler-E. Bowen, **3.00**
Soccer, G. Schwartz, **3.50**
Stratégie au hockey (La), J.W. Meagher, **3.00**
Surhommes du sport, M. Desjardins, **3.00**
Techniques du golf,
 L. Brien et J. Barrette, **3.50**
Tennis (Le), W.F. Talbert, **2.50**
Tous les secrets de la chasse,
 M. Chamberland, **1.50**
Tous les secrets de la pêche,
 M. Chamberland, **2.00**
36-24-36, A. Coutu, **2.00**
Troisième retrait, C. Raymond,
 M. Gaudette, **3.00**
Vivre en forêt, P. Provencher, **4.00**

Ouvrages parus a
L'ACTUELLE JEUNESSE

Crimes à la glace, P.S. Fournier, **1.00**
Echec au réseau meurtrier, R. White, **1.00**
Engrenage, C. Numainville, **1.00**
Feuilles de thym et fleurs d'amour,
 M. Jacob, **1.00**
Lady Sylvana, L. Morin, **1.00**
Moi ou la planète, C. Montpetit, **$1.00**

Porte sur l'enfer, M. Vézina, **1.00**
Silences de la croix du Sud (Les),
 D. Pilon, **1.00**
Terreur bleue (La), L. Gingras, **1.00**
Trou, S. Chapdelaine, **1.00**
22,222 milles à l'heure, G. Gagnon, **1.00**

Ouvrages parus a
L'ACTUELLE

Aaron, Y. Thériault, **2.50**
Agaguk, Y. Thériault, **3.00**
Allocutaire (L'), G. Langlois, **3.00**
Bois pourri (Le), A. Maillet, **2.50**
Carnivores (Les), F. Moreau, **2.00**

Carré Saint-Louis, J.J. Richard, **3.00**
Centre-ville, J.-J. Richard, **3.00**
Cul-de-sac, Y. Thériault, **3.00**
Danka, M. Godin, **3.00**
Demi-civilisés (Les), J.C. Harvey, **3.00**
Dernier havre (Le), Y. Thériault, **2.50**

Domaine de Cassaubon (Le),
G. Langlois, **3.00**
Dompteur d'ours (Le), Y. Thériault, **2.50**
Doux Mal (Le), A. Maillet, **2.50**
D'un mur à l'autre, P.A. Bibeau, **2.50**
Et puis tout est silence, C. Jasmin, **3.00**
Fille laide (La), Y. Thériault, **3.00**
Jeu des saisons (Le),
M. Ouellette-Michalska, **2.50**
Marche des grands cocus (La),
R. Fournier, **3.00**
Monsieur Isaac, N. de Bellefeuille et
G. Racette, **3.00**
Mourir en automne, C. DeCotret, **2.50**
Neuf jours de haine, J.J. Richard, **3.00**

N'Tsuk, Y. Thériault, **2.00**
Ossature, R. Morency, **3.00**
Outaragasipi (L'), C. Jasmin, **3.00**
Petite Fleur du Vietnam, C. Gaumont, **3.00**
Pièges, J.J. Richard, **3.00**
Porte Silence, P.A. Bibeau, **2.50**
Requiem pour un père, F. Moreau, **2.50**
Scouine (La), A. Laberge, **3.00**
Tayaout, fils d'Agaguk, Y. Thériault, **2.50**
Tours de Babylone (Les), M. Gagnon, **3.00**
Vendeurs du Temple, Y. Thériault, **3.00**
Visages de l'enfance (Les), D. Blondeau, **3.00**
Vogue (La), P. Jeancard, **3.00**

Ouvrages parus aux
PRESSES
LIBRES

Amour (L'), collaboration, **6.00**
Amour humain (L'), R. Fournier, **2.00**
Anik, Gilan, **3.00**
Anti-sexe (L'), J.P. Payette, **3.00**
Ariâme . . .Plage nue, P. Dudan, **3.00**
Assimilation pourquoi pas? (L'),
L. Landry, **2.00**
Aventures sans retour, C.J. Gauvin, **3.00**
Bateau ivre (Le), M. Metthé, **2.50**
Cent Positions de l'amour (Les),
H. Benson, **4.00**
Comment devenir vedette, J. Beaulne, **3.00**
Couple sensuel (Le), Dr L. Gendron, **2.00**
Des Zéroquois aux Québécois,
C. Falardeau, **2.00**
Emmanuelle à Rome, **5.00**
Femme au Québec (La),
M. Barthe et M. Dolment, **3.00**
Franco-Fun Kébecwa, F. Letendre, **2.50**
Guide des caresses, P, Valinieff, **3.00**
Incommunicants (Les), L. Leblanc, **3.00**
Initiation à Menke Katz, A. Amprimoz, **1.50**
Joyeux Troubadours (Les), A. Rufiange, **2.00**
Ma cage de verre, M. Metthé, **2.50**
Maria de l'hospice, M. Grandbois, **2.00**
Menues, dodues, Gilan, **3.00**

Mes expériences autour du monde,
R. Boisclair, **3.00**
Mine de rien, G. Lefebvre, **2.00**
Monde agricole (Le), J.C. Magnan, **3.50**
Négresse blonde aux yeux bridés,
C. Falardeau, **2.00**
Paradis sexuel des aphrodisiaques (Le),
M. Rouet, **4.00**
Plaidoyer pour la grève et la contestation,
A. Beaudet, **2.00**
Positions +, J. Ray, **3.00**
Pour une éducation de qualité au Québec,
C.H. Rondeau, **2.00**
Québec français ou Québec québécois,
L. Landry, **3.00**
Rêve séparatiste, L. Rochette, **2.00**
Salariés au pouvoir (Les), Frap, **1.00**
Séparatiste, non, 100 fois non!
Comité Canada, **2.00**
Teach-in sur l'avortement,
Cegep de Sherbrooke, **3.00**
Terre a une taille de guêpe (La),
P. Dudan, **3.00**
Tocap, P. de Chevigny, **2.00**
Virilité et puissance sexuelle, M. Rouet, **3.00**
Voix de mes pensées (La), E. Limet, **2.50**

Diffusion Europe

Vander, Muntstraat 10, 3000 Louvain, Belgique

CANADA	BELGIQUE	FRANCE
$2.00	100 FB	12 F
$2.50	125 FB	15 F
$3.00	150 FB	18 F
$3.50	175 FB	21 F
$4.00	200 FB	24 F
$5.00	250 FB	30 F
$6.00	300 FB	36 F